난생 처음 한번 들어보는

클래식 수업

6 베르디·바그너,
역사를 바꾼 오페라

사회평론

난생 처음 한번 들어보는 클래식 수업 6
_ 베르디·바그너, 역사를 바꾼 오페라

2021년 10월 21일 초판 1쇄 펴냄
2022년 1월 5일 초판 3쇄 펴냄

지은이　민은기

기획·책임편집　이상연 강민영
편집부　차윤석 김희연 고명수 노현지 윤다혜
마케팅　김세라 박동명 정하연 이유진
제작　주광근

디자인　씨디자인
그림　강한
교정　박수연
사보　손세안
지도　안진영
인쇄　영신사

펴낸이　윤철호
펴낸곳　㈜사회평론

등록번호　10-876호(1993년 10월 6일)
전화　02-326-1544(마케팅), 02-326-1543(편집)
팩스　02-326-1626
이메일　naneditor@sapyoung.com

ⓒ민은기, 2021

ISBN　979-11-6273-197-0 03600

난생 처음 한번 들어보는

클래식 수업

6 베르디·바그너,
역사를 바꾼 오페라

민은기 지음

역사의 물줄기를 바꾼
음악의 세계로

여러분 안녕하신지요?

『난생 처음 한번 들어보는 클래식 수업』의 여섯 번째 강의입니다. 5권 강의를 마치고 나서는 여러모로 바빠져서 6권까지 여유를 부릴 생각이었습니다. 5권까지의 일정이 조금 힘에 부치기도 했고요. 그러나 다음 강의를 기다린다는 이야기를 여기저기서 듣고 나니 손을 놓고 있기가 죄송스럽더군요. 많은 분이 기다려주신다는 뜻이니 힘이 나기도 했습니다. 독자분들의 애정에 힘입어 예상보다 일찍 6권을 쓰기 시작했고, 이렇게 선선한 가을에 여러분께 새로운 강의를 선보이게 되었으니 보람이 큽니다. 모든 것이 다 클래식 수업을 사랑해주시는 여러분 덕분입니다.

이번 수업의 주인공인 베르디와 바그너는 모두 위대한 오페라 작곡가입니다. 오페라의 황금기였던 19세기, 그 영광의 시대를 대표하는 오페라의 최고 거장들이지요. 두 사람은 동서고금을 통틀어 어떠한 음악가도 경험해보지 못했던 존경과 숭배를 받았고 국가적 영웅이었습니다. 다만 명성과는 달리 성격이 그리 좋지 않았던 것이 이들의 흠이라고 할까요. 엄청나게 고집이 세고 누구에게도 쉽게 곁을 주지 않았

던 베르디도 그렇지만, 바그너는 우월감에 사로잡혀 사회적 관습을 무시하는 일이 숨 쉬는 것처럼 잦았다고 합니다.

신기하게도 두 사람은 같은 해인 1813년에 태어났어요. 한 명은 이탈리아에서, 그리고 다른 한 명은 독일에서 말입니다. 국적은 달랐어도 같은 시기에 활동했던 두 사람이 서로의 존재를 모를 리 없었겠으나 평생 단 한 번도 만나지 않았고, 상대방에 대해서는 아예 언급조차 하지 않을 정도로 서로를 무시했습니다. 자기 이외에 다른 영웅은 결코 인정할 수 없었던 걸까요. 어찌 보면 지나친 나르시시스트들 같아 보이기도 합니다만 이들이 만든 작품을 직접 들어보면 그런 자부심이 이해되기도 합니다. 그만큼 압도적이니까요.

베르디와 바그너는 모든 면에서 너무나 달라 항상 비교의 대상이 되곤 합니다. 베르디가 흙냄새 나는 민중의 보호자였다면, 바그너는 독선적인 탐미주의자였습니다. 베르디가 자기가 살았던 시대를 대변하는 19세기의 화신으로 불렸던 반면 바그너는 같은 시대 사람들의 인정에 아랑곳하지 않고 자신이 말해야 한다고 생각한 모든 것을 말해버리는 미래의 예언자였습니다. 음악적 스타일뿐만 아니라 작품의 내용도 크게 달랐습니다. 베르디가 고뇌하는 인간의 문제에 집중하는 동안 바그너는 신화와 신의 세계에까지 관심을 넓혔죠. 유일한 공통점은 이들이 남긴 작품들이 전부 오페라의 역사를 빛낸 엄청난 대작들이라는 사실입니다.

오페라의 거장 두 사람을 하나의 강의에서 다루려니 할 얘기가 정말 많았습니다. 지금까지도 사랑받고 있는 명작들을 두루 살피고, 오페라의 황금기이자 혁명의 시대로 불린 19세기의 면면도 훑어보았습니다. 그러다 보니 강의가 좀 길어졌고요. 하지만 절대로 지루하지는 않을 겁니다. 이 둘 다 격정적인 삶을 살았을 뿐 아니라 무엇보다 두 사람이 만든 흥미진진한 오페라가 눈과 귀를 붙잡아둘 것이거든요.

자, 이제 베르디와 바그너를 만나러 갑니다.

민은기 드림

차례

시작하며 · · · · · · · · · · · · · · · · 005

클래식 수업을 더 생생하게 읽는 법 · · · · · · · 010

I 민족을 노래하는 오페라
 − 19세기 오페라의 위상

01 19세기, 오페라, 극장 · · · · · · · · · 017

02 민족주의의 시대 · · · · · · · · · 043

II 오페라를 꿈꾸다
 − 성장과 성공

01 극장에서 자라나다 · · · · · · · · · 065

02 작은 시골 마을에서 태어난 소년 · · · · · 113

III 고역과 망명의 시간
 − 시련을 극복하며 만들어낸 걸작

01 대본 쓰는 작곡가 · · · · · · · · 149

02 드레스덴, 혁명에 휩싸이다 · · · · · · 185

03 고국의 영웅이 된 작곡의 노예 · · · · · 209

04 오페라, 거리에 나서다 · · · · · · · · 233

IV 정치에 다가서다
– 인생의 전환기

01 새로운 사랑과 새로운 후원자 · · · · · · · **255**

02 베르디의 3년, 세 개의 대표작 · · · · · · · **303**

03 정치의 중심에 서다 · · · · · · · · · · **341**

V 새로운 터전으로
– 인생의 황혼기

01 제일 높은 곳에서 은퇴를 고민하다 · · · · · **393**

02 바그너 최고의 걸작 · · · · · · · · · · **439**

VI 끝까지 멈추지 않는 열정
– 두 거장의 최후와 영향력

01 두 사람의 마지막 길 · · · · · · · · · **503**

02 오페라의 왕을 기억하다 · · · · · · · · **539**

작품 목록 · · · · · · · · · · · · · **560**

사진 제공 · · · · · · · · · · · · · **562**

클래식 수업을
더 생생하게 읽는 법

1. 음악을 들으면서 읽고 싶다면

방법 1. QR코드 스캔:

특별히 중요한 곡의 경우 ☞ QR코드가 있습니다.

코드를 스캔하면 음악을 들으실 수 있는 페이지로 연결됩니다.

위의 QR코드를 인식하시면, 『난생 처음 한번 들어보는 클래식 수업 6권』에

나오는 곡들을 모아놓은 재생목록으로 이동하실 수 있습니다.

참고 QR코드 스캔 방법 (아래 방법은 스마트폰 기종에 따라 달라질 수 있습니다)

❶ 네이버, 다음 등 포털 사이트 앱 설치

❷ 네이버 검색 화면 하단 바의 중앙 녹색 아이콘 클릭 ⋯ 렌즈 ⋯ QR/바코드
 다음 검색창 옆의 아이콘 클릭 ⋯ 코드 검색

❸ 스마트폰 화면의 안내에 따라 QR코드 스캔

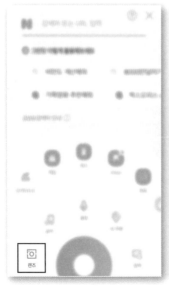

방법 2. 공식사이트 난처한+톡 www.nantalk.kr

공식사이트에서 QR코드로 들을 수 있는 음악뿐만 아니라
스피커 표시 🔊가 되어 있는 음악 모두를 들을 수 있습니다.

위치 메인화면 ⋯▸ 난처한 클래식 ⋯▸ 음악 감상

2. 직접 질문해보고 싶다면

공식사이트에서는 난처한 시리즈를 읽으면서 궁금했던 점을
직접 질문할 수 있습니다.
좋은 질문은 책 내용에 반영할 예정입니다.

3. 더 풍부한 정보를 얻고 싶다면

클래식 음악에 대한 더 많은 이야기들이 궁금하시다면
공식사이트에 방문해주세요. 더 풍성하고 재미있는 클래식 이야기들을
만나보실 수 있습니다.

일러두기

1. 본문에는 내용 이해를 돕기 위한 가상의 청자가 등장합니다. 청자의 대사는 강의자와 구분하기 위해 색글씨로 표시했습니다.

2. 미술 작품의 캡션은 작가명, 작품명, 연대 순으로 표기했습니다. 독서의 편의를 위해 본문에서는 별도의 부호로 표시하지 않았습니다.

3. 단행본은 『』, 논문과 신문은 「」, 음악 작품집은 《》, 음악 작품과 영화는 〈〉로 표기했습니다.

4. 외국의 인명, 지명은 국립국어원 어문 규정의 외래어 표기법을 따랐습니다. 다만 관용적으로 굳어진 일부 용어는 예외를 두었습니다.

5. 성경 구절은 『우리말 성경』(두란노)에서 발췌했습니다.

I

민족을 노래하는
오페라
- 19세기 오페라의 위상

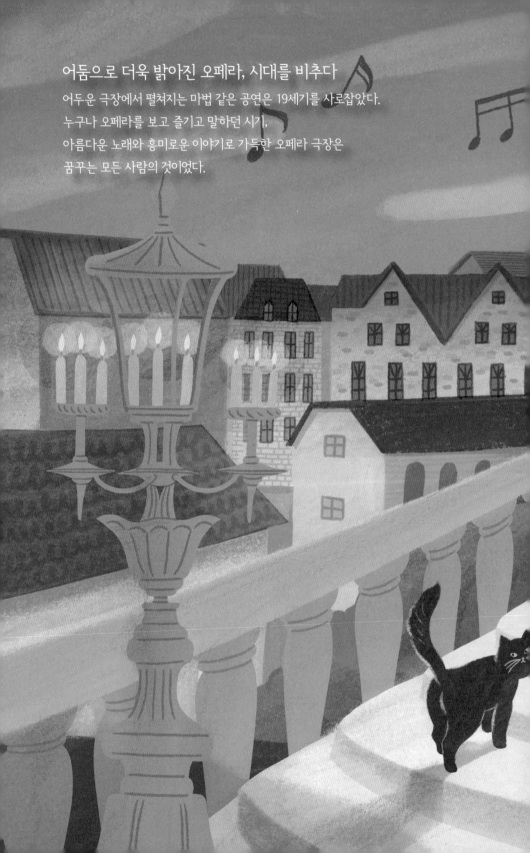

어둠으로 더욱 밝아진 오페라, 시대를 비추다
어두운 극장에서 펼쳐지는 마법 같은 공연은 19세기를 사로잡았다.
누구나 오페라를 보고 즐기고 말하던 시기,
아름다운 노래와 흥미로운 이야기로 가득한 오페라 극장은
꿈꾸는 모든 사람의 것이었다.

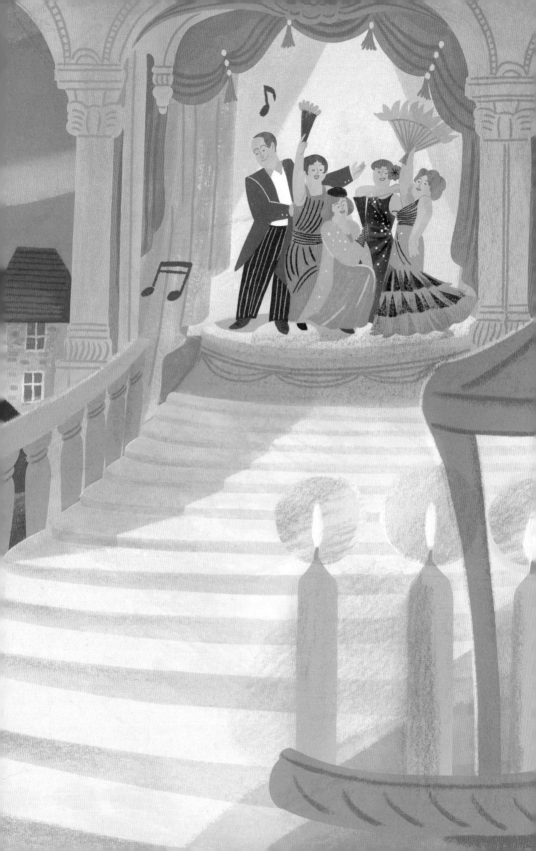

19세기 유럽의 오페라 관객들은
어떻게 봐도 오늘날 오페라를 보러 가는 사람들보다
훨씬 시끄러웠고, 감정적이었으며
정치에 더 관심이 많았다.

– 크리스티나 라조시

이 QR코드를 인식시키시면
유튜브 재생목록을 보실 수 있어요!

01

19세기, 오페라, 극장

#오페라 극장 #가스등 #벨칸토 #로시니
#도니체티 #벨리니

강의를 시작하기에 앞서 개인적인 일화를 하나 말씀드릴게요. 프랑스 파리에서 유학할 때 저는 리슐리외도서관이라고 불리는 프랑스 국립 도서관에서 가장 많은 시간을 보냈어요. 도심 한복판에 있는 고풍스러운 건물 속에서 오래된 책들이 만들어내는 특유의 냄새가 지금도 잊히지 않습니다.

그 도서관 앞에는 작은 공원이 하나 있었습니다. 뜻도 모르는 옛 악보와 씨름을 하느라 머리가 뜨거울 때면 거기서 자판기 커피를 마시기도 하고, 샌드위치를 사 들고 가서 점심으로 먹기도 했죠. 당시에 품었던 모든 열정과 고민은 온통 그곳에 깃들어 있을 겁니다.

낭만적인 곳이네요.

공원 입구에는 "바로 이곳에 우리가 사랑했던 오페라 극장이 있었다"라고 쓰인 푯말이 있었어요. 유학생 시절에는 맨날 보면서도 별생각 없이 지나쳤었는데 이번에 이 강의를 준비하면서 그곳이 19세기에

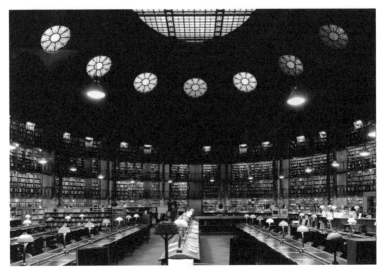

리슐리외도서관의 내부
리슐리외 귀족 가문의 소유였다가 프랑스혁명 시기
국가에 귀속되면서 1793년에 세계 최초의 민간
도서관으로 개방되었다. 이후 장서가 늘어나자
'세계에서 가장 크고 현대적인 도서관'을 목표로
새로운 도서관을 건축하여 1996년에 미테랑
도서관이라는 이름으로 개관하였다.

파리에서 가장 사랑받던 르 펠르티에 오페라 극장이라는 것을 알게
되었답니다.

그런데 '사랑받던'이라고 하면 지금은 없다는 건가요?

네, 르 펠르티에 극장은 1873년에 화재로 사라지고 말았습니다. 당시
만 해도 실내를 밝힐 때 촛불이나 가스등을 썼기 때문에 불이 정말
자주 났거든요. 특히나 극장에는 무대에 쓰인 목재나 커튼처럼 잘
타는 것도 많잖아요? 19세기까지도 극장이 화재로 사라지는 경우가

민족을 노래하는
오페라

많았어요. 한 시대를 풍미했던 르 펠르티에 극장도 불 앞에서는 속수무책이었고 이를 대신하기 위해 아래와 같은 파리 오페라 극장이 지어집니다. 현재도 파리에서 아름답기로 손꼽히는 건물이죠.

오페라를 담는 가장 화려한 공간

그렇군요. 아직도 사람들이 파리 오페라 극장에서 오페라를 보나요?

그럼요, 매일 공연하죠. 이 일대는 파리에서 제일 붐비는 곳이에요. 파리의 중심지라 워낙에 교통도 좋고 쇼핑할 곳도 많거든요. 파리 사람들은 이 일대를 그냥 '오페라 지구'라고 불러요. 우리나라 같으면 도시 어딘가에 오페라 극장이 있어도 근처를 오페라라고 부르지는

파리 오페라 극장의 전경
1875년에 개관한 유럽 최고의 오페라 극장이자 파리의 대표적인 관광지다. 건축가 샤를 가르니에의 이름을 따 오페라 가르니에라고도 부른다. 화려함과 웅장함을 특징으로 하는 신바로크 양식을 대표하는 건축물이다.

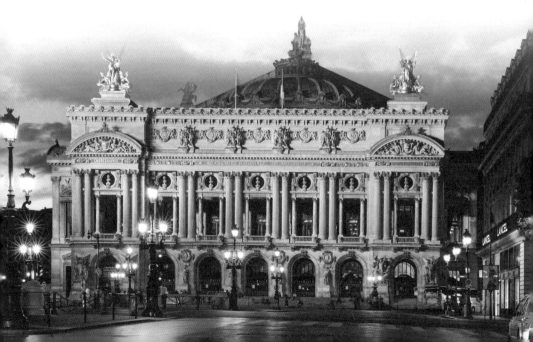

않잖아요? 애초에 오페라 극장이 어디 있는지 모르는 시민들도 많을 거고요.

저도 솔직히 오페라 극장이 어딨는지 잘 모르겠네요….

파리 시민들이 오랜 시간 도시의 중심지를 '오페라'라고 부르고 있다는 사실이 파리에서 오페라가 얼마나 중요한지 말해준다고 생각해요. 오페라를 이렇게 사랑했으니 극장도 기대해볼 만하겠죠? 오른쪽 사진을 같이 보며 직접 파리 오페라 극장에 들어가는 기분을 내봅시다. 일단 오페라 극장 입구로 들어가면 양쪽으로 이어지는 화려한 계단이 눈길을 사로잡죠. 그 계단을 따라 올라가면 마치 다른 세계로 들어가는 것 같은 착각이 들어요. 그렇게 들어선 복도에는 화려한 샹들리에와 구석구석 놓인 예술품이 우리를 압도합니다.

궁전도 아닌데 보이는 건 다 금빛이고 화려해요.

저는 공간이 사람의 마음을 담는다고 생각해요. 그러니 이 화려한 장식들은 파리 시민들이 얼마나 오페라를 귀하게 대했는지를 보여주는 것이겠죠.

귀족문화에서 시작된 오페라

여러분은 오페라 극장이라 하면 어떤 이미지가 떠오르나요?

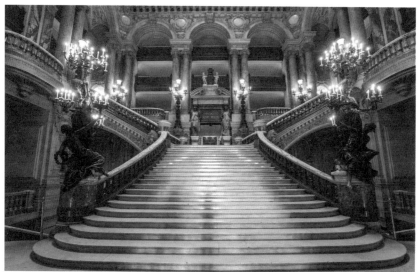

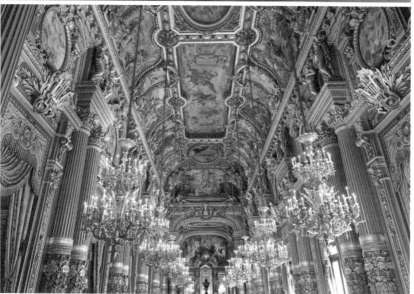

(위)파리 오페라 극장 내부 계단
(아래)극장 내부로 들어가는 복도
신분이나 유명세에 상관없이 모든 관객은 같은
계단을 따라 극장에 들어서게 된다.

19세기, 오페라,
극장

음…. 일단 시드니 오페라 하우스 같은 유명한 건물이 먼저 떠올라요. 아니면 옛날 영화나 소설에서 화려한 드레스를 입고 오페라글라스를 든 귀족들이 서로 눈 맞는 장면들을 봤던 것 같네요.

아무래도 순수하게 공연을 즐기는 곳이기보다 귀족끼리 화려함을 자랑하기 위한 공간이라는 이미지가 강하지요.

맞아요. 높으신 분들의 연회장 느낌이랄까?

실제로 최초의 오페라는 위세 높은 한 유럽 왕가의 결혼식을 위해 만들어졌어요. 지체 높은 왕족들이 그것도 생애 제일 중요하다는 결혼식 자리에서 얼마나 멋진 걸 보여주고 싶었겠어요. 하객들이 상상도 못했을 진귀한 경험을 할 수 있도록 음악, 무용, 의상, 무대까지 모든 면에서 가장 좋은 것만을 담으려 했죠.

화려하다고 생각했던 게 편견만은 아니군요.

오히려 본질인 셈이죠. 오페라를 본 다른 나라의 왕과 귀족들은 하나둘 자신의 궁정에서 따라 했어요. 그 결과 유럽 전역으로 오페라가 퍼져나갑니다. 전폭적으로 오페라를 후원하며 국가의 부를 자랑하려 했죠. 그러니 국가적인 사업으로 여겨졌고 이때 오페라는 하나같이 화려하고 사치스러운 아름다움을 뽐냈어요.
궁정에서만 상연되던 오페라는 오랫동안 철저히 귀족의 문화였습니

민족을 노래하는
오페라

다. 그러다 17세기 중반부터 부유한 도시를 중심으로 오페라 전용 극장이 생겨나면서 평민도 돈을 내면 오페라를 볼 수 있게 됐죠. 하지만 돈이 많은 특권층에만 해당되는 이야기였고 보통 사람들은 여전히 평생 볼 엄두도 내지 못했습니다.

있는 사람들만 좋은 걸 보다니….

이런 현실도 시간이 흐르면서 변하기 시작했습니다. 혁명의 시대가 도래하면서 오페라의 향유층에도 일대 지각 변동이 일어난 거죠. 그러면서 처음으로 오페라의 주도권이 궁정에서 길거리로 옮겨왔습니다. 이제 왕도 궁에서 나와 평민들과 같은 공간에서 공연을 봐야 했던 거

아돌프 히틀러, 빈 국립 오페라 극장, 1912년
나치당의 당수였던 히틀러가 화가로 활동하던 시절
밥벌이를 위해 그렸던 그림이다.

예요. 동시에 유럽 각국은 어디에 더 화려하고 좋은 오페라 극장을 짓는지를 두고 경쟁을 벌였죠.

19세기에 이르면 유럽 곳곳에 오페라 전용 극장이 유행처럼 번져가요. 이때 영국의 런던 오페라 극장, 독일의 바이에른 국립 오페라 극장, 드레스덴 국립 오페라 극장, 오스트리아의 빈 국립 오페라 극장, 이탈리아의 라 페니체 극장 등 셀 수 없이 많은 극장이 생겼죠.

그런데 극장이 호화로워야 하나요? 그 돈으로 여기저기에 더 많이 지으면 좋을 텐데요.

음악 감상이라는 특별한 경험

그건 음악을 듣는 문화와도 관련이 있습니다. 어디서든 음악을 들을 수 있는 지금과는 달리 녹음 기술이 발전하기 전에는 제대로 갖춰진 음악을 듣기가 매우 힘들었어요. 대부분 사람들에게 음악 감상이란 아무때나 누릴 수 없는 진귀한 경험이었죠.

확실히 음악을 자주 듣지는 못했겠군요.

자연스럽게 음악에 대한 동경도 컸고 음악을 듣는 사람들 사이에는 특권 의식도 있었습니다. 쉽게 들을 수 있는 게 아니니 기왕이면 한번 들을 때 더 멋진 경험을 하고 싶었던 사람들은 앞다퉈서 엄청난 정성을 쏟아부었어요. 공연을 보러 갈 때도 마치 중요한 약속에 나가는 것

민족을 노래하는
오페라

처럼 가지고 있는 옷 중에 제일 좋은 옷을 입었죠. 그러고 나서 아름답게 꾸며진 극장에 들어서면 일상의 괴로움은 잊히고 마치 다른 세계에 온 듯한 느낌이 들었을 겁니다.

평민이든 귀족이든 인생에 몇 안 되는 특별한 경험이었겠네요.

19세기에 오페라는 단순히 음악의 한 장르가 아니라 일종의 사회 현상이었습니다. 오페라 극장은 문전성시를 이루었고 작곡가라면 너도나도 오페라 작곡가를 꿈꿨어요. 오페라곡을 피아노곡으로 편곡한 악

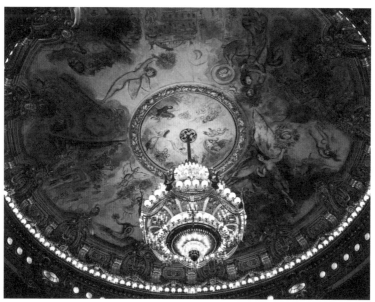

파리 오페라 극장의 천장화
20세기를 대표하는 화가 마르크 샤갈이 그린
천장화로 차이콥스키나 바그너 등 샤갈 본인이
좋아했던 작곡가의 오페라 장면을 담았다.

보가 날개 돋친 듯 팔렸죠. 언제 어디서나 사람들이 모이면 '주인공이 그랬으면 안 됐다'거나 '다음에는 무슨 극이 올라올까?' 하며 오페라에 대해서 얘기했습니다. 그야말로 오페라의 황금시대였죠.

요즘에 드라마나 영화가 흥행하면 모두 그 이야기를 하는 거랑 똑같네요.

이렇게 19세기에 오페라가 인기를 끌게 된 데에는 산업혁명 이후 빠르게 발전한 과학 기술도 한몫했습니다.

어둠이 무대를 더욱 밝히다

어떤 기술인데요?

바로 당시에 획기적인 발명품이었던 가스등입니다. 이때부터 가스등은 길거리부터 극장 내부까지 밝혀주었어요.

그전에는 등 같은 게 없었나요?

이전에는 촛불을 사용했죠. 촛불은 켜고 끄는 게 번거로워서 공연이 시작되어도 무대만이 아니라 다음 페이지의 그림처럼 실내 전체가 밝았어요. 그러니 대낮처럼 환한 극장은 사람 만나서 얘기하는 사교 공간에 가까웠습니다. 그런데 가스등이 도입되고부터는 무대만 밝히는

19세기 초반 극장 풍경
그림 속 극장의 천장에도 촛불이 매달려 있다. 극장에
가스등이 처음 도입된 것은 1821년으로 그 이전에는
촛불로 내부를 밝혔다.

게 가능해지면서 자연스럽게 관객끼리의 교류보다는 극에 집중할 수
있는 환경으로 변한 겁니다.

지금도 극장에 불 꺼져야 조용해지잖아요.

귀족끼리의 연회에 가까웠던 오페라 공연이 19세기에 들어서 경건한
의식의 분위기를 띠게 된 거예요. 조명뿐 아니라 무대 장치가 전반적
으로 발전해 무대 효과가 훨씬 화려해졌습니다.

아름다운 노래, 벨칸토

19세기에 이렇게 오페라의 인기가 높아지면서 관객을 더 많이 수용할 수 있도록 점점 극장이 커졌습니다. 공간의 규모에 맞춰 소리를 키우기 위해 오케스트라의 규모도 커졌고요.
문제는 성악가의 목소리였죠. 마이크도 없이 큰 극장을 노래로 채워야 하는데, 이전 같은 발성으로는 오케스트라의 악기 소리에 묻혀 아무것도 들리지 않았어요.

아, 당연히 마이크가 없었겠군요.

그래서 오케스트라 악기의 음역대를 피해 노래하는 방법을 고안하게 되죠. 오케스트라 소리가 아무리 커도 성악가의 노랫소리가 뚫고 들릴 수 있도록요. 비슷한 시기 이탈리아를 중심으로 발전한 특유의 창법이 '벨칸토'예요. 벨칸토는 이탈리아어로 '아름답게 노래하기', '아름다운 노래'라는 뜻입니다.

아름다운 노래라고 하면 사람마다 기준이 다 다른 거 아닌가요?

여기서는 당연히 19세기 이탈리아의 기준이죠. 그렇게 만들어진 벨칸토 창법은 낮은음이든 높은음이든 안정적으로 자연스럽게 소리 내는 게 가장 중요했어요. 로시니라는 작곡가는 벨칸토 가수의 조건을 "전체 성역에 걸쳐 자연스럽고 아름다운 목소리"라고 했죠.

엄청 잘 부르면서도 별로 힘들이지 않아야 한다는 거군요?

맞아요. 호흡을 완벽하게 조절하면서 음과 음 사이를 부드럽게 연결해야지요. 기교도 빼놓을 수 없습니다. 그냥 담담하게 음만 내는 게 아니라 현란하게 불러야 했죠.

최고의 기교를 갖춘 음악가를 비르투오소라고 부르는 걸 들어본 적 있나요? 비르투오소란 '고결한'이란 뜻의 이탈리아어인데, 19세

외젠 들라크루아, 파가니니, 1831년
바이올리니스트인 파가니니는 최초의 비르투오소로 알려져 있다. 비범한 연주 실력 때문에 악마와 계약했다는 소문을 달고 다녔다.

기는 비르투오소가 휩쓸던 시대였어요. '저게 사람이 낼 수 있는 소리인가' 싶을 정도로 압도적인 기교의 악기 연주나 화려한 벨칸토 창법이 인기를 끌었죠.

우리나라에서도 기교가 많이 들어간 발라드가 유행할 때가 있었잖아요. '실력파 가수'들이 막 등장하고요.

아무래도 고음을 자유자재로 오가는 노래니 듣는 맛이 있었겠죠? 벨 칸토 양식이 유행하면서 관객들은 자연히 독창곡인 아리아에 집중하기 시작했습니다. '아리아를 들으러 오페라 극장에 간다'는 말이 나올 만큼 아리아의 인기가 매우 높아졌어요.

이전에는 그렇지 않았나요?

눈을 사로잡는 무대 효과나 완성도 높은 스토리, 역동적인 춤도 두루 중요했었죠. 하지만 19세기에는 노래가 오페라의 다른 요소들을 압도해요. 그러면서 작곡가의 인기도 덩달아 올라가게 됩니다. 그럼 이때 잘나가던 작곡가를 살펴볼까요?

벨칸토의 기수

벨칸토 오페라를 대표하는 작곡가로는 로시니, 도니체티, 벨리니가 있습니다. 모두 비슷한 시기를 살아간 이탈리아 작곡가죠. 활동 시기 순서대로 간략히 소개할게요.

먼저 조아키노 로시니는 벨 칸토 오페라를 개척한 장본

조아키노 로시니의 초상

인입니다. 여담이지만 베토벤의 말년을 괴롭히기도 했다죠.

베토벤이 갑자기 왜 나와요?

두 사람은 한 세대 정도 나이 차이가 나지만 활동한 시기가 겹쳐요. 당시 청중들은 점점 베토벤의 진지한 교향곡을 멀리하고 로시니의 유려한 벨칸토 아리아에 열광했습니다. 한 차례 혁명이라는 파도가 지나간 후 사람들이 놀고먹자는 생각을 품고 있던 때였으니까요. 새파란 나이에 베토벤 같은 대작곡가와 비교되었다니 대단하죠? 베토벤도 로시니의 기발함과 재능을 칭찬했다고 합니다.

로시니는 스물네 살에 온 유럽의 극장에 '로시니 광풍'이 일어나게 만

〈세비야의 이발사〉 공연 실황
1816년 초연 당시 관객들의 야유를 받고 크게
실패했으나 두 번째 공연부터 엄청난 성공을
거두었다.

든 〈세비야의 이발사〉를 작곡했죠. 아직까지도 전 세계에서 공연되는 〈세비야의 이발사〉는 모차르트의 〈피가로의 결혼〉과 이어지는 일종의 속편입니다. 속편이긴 한데 뒷이야기를 다룬 게 아니라 앞에 있었던 일을 다루죠.

요즘 말로 하면 '프리퀄'쯤 되겠네요.

네, 두 작품 다 피에르 보마르셰의 희극이 원작이에요. 줄거리는 이렇습니다. 주인공 로지나는 어린 나이에 부모를 잃고 후견인 바르톨로와 같이 살고 있어요. 바르톨로는 엄청난 유산을 상속받을 예정인 로지나와 결혼해 돈을 챙기려는 속셈으로 로지나를 거의 가둬 키웁니다. 이 상황에서 바람둥이 알마비바 백작이 어느 집이든 갈 수 있는 이발사 피가로에게 로지나와 만나게 해달라고 부탁하죠. 피가로의 도움을 받아 로지나와 만난 순간 백작은 사랑의 세레나데를 부릅니다. 집에만 있던 순진한 아가씨 로지나는 처음엔 당황했지만 세레나데를 부르던 그 목소리를 그리워하기 시작해요. 여기서 〈세비야의 이발사〉에서 가장 유명한 아리아인 **'방금 들린 그 목소리'**가 등장합니다. 소프라노 중에서도 최고 음역대인 콜로라투라 소프라노의 대표적인 곡이죠. 벨칸토 창법의 전형이고요.

역시 사랑이 시작되는 순간에 가장 유명한 노래가 나오는군요.

결국 〈세비야의 이발사〉의 이야기는 두 사람이 후견인 바르톨로를 속

민족을 노래하는
오페라

여넘기고 결혼에 성공하는 것으로 끝을 맺죠. 참고로 모차르트의 〈피가로의 결혼〉에서는 이발사 피가로와 연인 수잔나가 주인공입니다. 〈세비야의 이발사〉에서 주인공이었던 알마비바 백작은 수잔나를 유혹하고 백작부인이 된 로지나는 그런 백작에게 복수하죠.

참 이때나 저때나 사람들은 자극적인 이야기를 좋아하는 거 같아요.

보름 만에 만든 〈사랑의 묘약〉

데뷔는 늦었지만, 가에타노 도니체티는 로시니와 거의 같은 시기의 작곡가입니다. 로시니보다 작곡 활동을 오래해서 작품 수는 많지만 막상 좋은 작품은 몇 안 된다는 평가를 받죠.

기본적으로 도니체티는 곡을 엄청나게 빨리 썼어요. 제일 유명한 작품인 〈사랑의 묘약〉을 보름 만에 썼다고 합니다. 일정한 패턴에 맞춰 썼다는 걸 감안해도 말도 안 되게 짧은 기간이죠. 벨칸토 오페라가 큰돈

오노레 도미에, 멜로드라마, 1860년경
18세기 말부터 음악을 반주로 삼아 대사를 낭독하는 오락적이고 서민적인 연극 '멜로드라마'가 프랑스뿐 아니라 독일에서도 크게 인기를 끌었다. 멜로드라마는 과잉된 감정이 담긴 대사와 허무맹랑한 이야기 흐름이 특징이다.

이 되던 시대라 작품을 빠르게 만들수록 성공에 유리하긴 했어요.

가에타노 도니체티의 초상

극장 관계자들이 진짜 좋아했겠어요.

그랬겠죠. 〈사랑의 묘약〉은 짝사랑에 가슴앓이하던 남자가 사랑의 묘약을 이용해 마음을 얻으려 하는 내용

이에요. 주인공 네모리노는 사랑하는 사람을 생각하며 '**남몰래 흘리는 눈물**'을 부르지만 네모리노가 얻은 사랑의 묘약은 사실 가짜죠.

사랑의 묘약이라고 해서 판타지인 줄 알았는데 애초에 뻥이었군요.

여자 주인공은 사랑의 묘약 때문이 아니라 네모리노의 진심에 마음이 움직인 거였어요. 참고로 훌륭한 네모리노가 그동안 많았지만, 제가 본 공연 중에서는 테너 롤란도 비야손보다 짝사랑하는 주인공의 마음을 더 잘 표현한 성악가는 없었던 거 같아요.

사진을 보니 표정 연기도 좋네요.

빈 국립 오페라 극장에서 공연했을 때, 아리아가 끝났는데도 청중이 박수를 멈추지 않는 바람에 다음 장면으로 넘어가지 못하자 할 수 없이 비아손이 이 노래를 한 번 더 부르죠. 집에서 영화를 보다가 앞으로 돌리는 건 익숙해도, 저도 극장에서 아리아를 반복하는 건 정말 처음 봤어요.

2014년 마드리드에서 공연하는 롤란도 비야손

광란의 아리아

도니체티의 작품 중에 〈라메르무어의 루치아〉라는 작품이 있어요. 자기가 사랑하지 않는 남자와 억지로 결혼하게 된 루치아의 이야기예요. 루치아는 결혼식 날 밤 칼로 잔인하게 신랑을 찔러 죽이고 피가 낭자한 잠옷 차림으로 무대에 나타나 실성한 채 노래합니다. 그게 바로 이 오페라를 대표하는 '**광란의 아리아**'죠.

와, 오페라에도 이런 강렬한 곡이 있군요!

이 곡은 뤽 베송 감독의 〈제5원소〉에도 나와요. 영화를 본 분이라면

뤽 베송 감독의 〈제5원소〉 중 한 장면
비극을 앞둔 '디바'가 부르는 곡이 바로
〈라메르무어의 루치아〉의 '광란의 아리아'다.

잊을 수 없는 인상적인 장면이죠. 격렬한 전투 장면과 오페라 극장에서 슬픈 아리아를 부르는 가수의 모습이 절묘하게 교차되면서 기이한 느낌을 줍니다. 오페라는 서양 문화에서 아주 중요한 예술이었던 만큼 이곳저곳에 녹아 있어서 알고 있으면 많은 데서 보이죠. 앞으로 강의를 들으면서 얼마나 오페라가 극적이고 흥미진진한지 조금씩 알게 될 거예요.

숭고한 비극의 노래가 울려 퍼지다

벨칸토 오페라를 대표하는 세 명의 작곡가 중 막내는 빈첸초 벨리니입니다. 벨리니는 불과 서른네 살이라는 나이에 세상을 떠났어요. 선배

인 로시니나 도니체티보다 훨씬 빨랐죠. 하지만 그 짧은 생애 동안 기품 있고 우수에 찬 선율이 돋보이는 아름다운 오페라를 남겼습니다.

서른네 살이면 진짜 이른 나이에 죽었네요.

벨리니의 작품 중 가장 수작으로 꼽히는 오페라는 여성 사제가 주인공으로 나오는 〈노르마〉입니다. 사제와 바람피우는 이야기이긴 합니다만 **'정결한 여신이여'**라는 노래는 숭고하기까지 해요. 선율이 우아하고 풍부해서 세련된 느낌을 주죠.

앞서 나왔던 '광란의 아리아'와는 완전히 상반되는 분위기예요.

그렇습니다. 이렇게 로시니, 도니체티, 벨리니까지 세 명의 벨칸토 오페라 작곡가는 각자 다른 개성으로 오페라의 아리아를 일반적인 가곡과는 전혀 다른 경지로 만들었습니다.

가곡이나 오페라 아리아나 비슷한 거 아닌가요?

빈센초 벨리니의 초상

노래라는 점에서는 같지만, 가곡은 시에 음을 붙여서 만든 노래지요. 그 자체로 하나의 완성된 곡이고요. 반면 아리아는 오페라의 일부예요. 노래하면서 연기도 해야 합니다. 결국, 기교 면에서 아리아가 가곡보다 더 어렵죠.

오페라의 시대

지금까지 19세기 초반 오페라를 살펴봤습니다. 오페라에 열광하던 유럽의 분위기가 좀 느껴지셨을까요?

음, 아직은 낯설어요. 재미있을까 싶기도 하고요.

괜찮습니다. 오페라가 어렵다면 왜 어려운지, 싫다면 왜 싫은지 이유를 알 수 있도록 하는 것도 이번 강의의 목표니까요. 그래도 한때는 오페라가 누구나 좋아할 만큼 흥미진진한 이야기와 볼거리, 그리고 아름다운 음악으로 가득한 최고의 종합예술이었다는 점만 기억하면 좋겠습니다.

19세기 초반부터 이어진 오페라 황금시대를 배경으로 마침내 우리의 주인공들이 등장합니다. 베르디와 바그너는 둘 다 1813년에 태어나 1840년대부터 유럽 오페라계에서 두각을 나타내기 시작했어요. 두 사람을 만나러 다음 장으로 가봅시다.

귀족들만 즐기던 오페라는 19세기에 대중적인 인기를 누리며 전성기를 맞이한다. 유럽 곳곳에 오페라 전용 극장이 생겼고, 모든 작곡가가 오페라에 열을 올렸다. 음악을 듣는 게 진귀한 경험이던 시절, 화려한 오페라는 모두의 눈과 귀를 사로잡았다.

오페라 전성기의 시작	**최초의 오페라** 왕가의 결혼식에서 권세를 자랑하기 위해 만들어짐. 결혼식에 참석한 다른 왕과 귀족들이 자신의 궁정에서도 오페라를 따라 하면서 유럽 전역으로 퍼져나감. 국가적인 사업이 됨. **오페라 극장 설립** 혁명의 시대인 19세기에 유럽 곳곳에 오페라 극장이 설립되면서 누구나 오페라를 볼 수 있게 됨. ⋯▸ 왕도 평민들과 같은 극장에서 공연을 보기 시작. **가스등 발명** 촛불로 실내 전체를 밝히던 방식에서 가스등으로 무대만을 밝히는 방식으로 변함. ⋯▸ 극에 더 집중할 수 있게 되면서 오페라의 인기가 더 높아짐.
극장을 채우는 목소리	오페라 극장의 규모가 커지고, 오케스트라의 규모도 늘어나면서 성악가의 목소리가 들리지 않는 문제가 발생. ⋯▸ 오케스트라 악기들의 음역대를 피해 성악가의 노랫소리가 잘 들리게 노래하는 기술이 개발되고 화려한 벨칸토 창법이 인기를 끔. **참고** 벨칸토는 이탈리아어로 '아름다운 노래'라는 의미. 자연스럽고 아름다운 목소리로 현란한 기교를 사용해 부르는 노래를 뜻함.
벨칸토 오페라	❶ **로시니** 벨칸토 오페라의 개척자. 젊은 나이에 유럽 전역에서 '로시니 광풍'을 불게 한 오페라를 작곡. **예** 〈세비야의 이발사〉 ❷ **도니체티** 빠른 속도로 수많은 벨칸토 오페라를 작곡. **예** 〈사랑의 묘약〉, 〈라메르무어의 루치아〉 ❸ **벨리니** 서른네 살의 이른 나이로 세상을 떠남. 아름다운 선율을 특징으로 하는 비극적인 오페라를 작곡. **예** 〈노르마〉

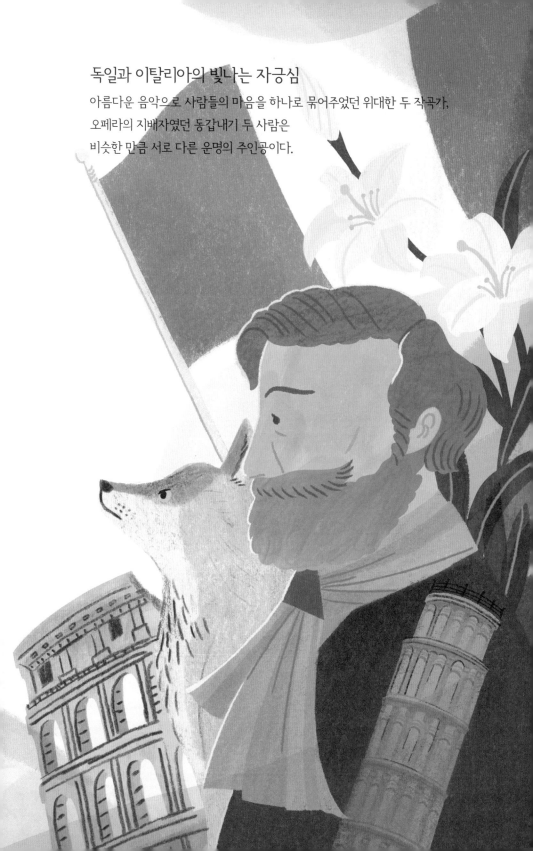

독일과 이탈리아의 빛나는 자긍심

아름다운 음악으로 사람들의 마음을 하나로 묶어주었던 위대한 두 작곡가,

오페라의 지배자였던 동갑내기 두 사람은

비슷한 만큼 서로 다른 운명의 주인공이다.

가까운 과거와 단호하게 단절하기 위해서
역설적이게도 신화에 가까운
더 오래된 과거의 기억을 환기한다.

− 수잔 벅모스

02

민족주의의 시대

#통일 국가 #민족 #이탈리아 #독일

어떤 오페라 작곡가를 제일 좋아하냐는 질문에는 사람마다 답이 다를 수 있지만, 오페라 역사에서 최고의 작곡가가 누구냐고 묻는다면 모두가 동의할 수밖에 없는 답이 있죠. 바로 주세페 베르디와 리하르트 바그너입니다. 수없이 많은 오페라 작곡가가 있지만 아무도 두 사람에 범접할 수 없어요.

그래도 시간이 많이 지났는데 그만한 인물이 없다는 게 말이 돼요?

물론 이후에도 푸치니나 슈트라우스처럼 뛰어난 오페라 작곡가가 나오긴 했습니다만, 하나같이 두 사람이 이루어 놓은 위업에는 비견할 수 없습니다.

그 업적이라는 게 뭔데요?

이전에 작곡된 오페라와는 차원이 다른 작품들을 만들어서 오페라

자체의 수준을 끌어올렸죠. 그만큼 사랑도 많이 받았습니다. 베르디가 사망했을 때는 온 이탈리아가 슬픔에 빠질 정도였죠. 의회에서 공식적으로 베르디를 애도하는 기간을 선포했을 정도니 알 만하죠?

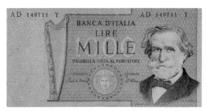

베르디의 얼굴이 그려진 이탈리아 1,000리라 지폐
유로화를 도입하기 이전 이탈리아에서 쓰이던 1,000리라짜리 지폐에는 베르디의 초상이 담겼다. 지금도 이탈리아에서는 베르디의 노래가 국가처럼 불린다.

거의 대통령 죽었을 때와 비슷한 수준인데요?

심지어 이탈리아의 한 국회의원은 "베르디는 19세기를 살았던 한 사람이 아니라, 그를 통해 지나간 19세기의 화신이다"라며 베르디를 추모하기도 했어요.

오페라 작곡가가 어쩌다 시대를 대표하게 된 건가요?

두 사람의 오페라는 이탈리아와 독일이라는 새로운 통일 민족 국가가 탄생하는 과정에서 국가의 역사를 쓰는 데 일조했어요. 동시에 국가의 역사도 두 사람의 오페라에 녹아들었고요.
19세기는 지금과 달리 대중이 오페라에 무척 관심이 많았다는 걸 명심하셔야 해요. 공연 예술인 오페라는 소재나 무대 장치, 의상에서 민족성을 드러내기가 수월했습니다. 게다가 음악은 남녀노소 누구나 좋

베르디와 바그너의 탄생 200주년 기념 우표
두 사람의 탄생 200주년을 기념해서 바티칸에서
발행한 앨범 안에 들어 있다.

아하잖아요? 이렇게 극과 음악이 만난 오페라는 애국심을 고조시키
는 힘이 매우 컸습니다. 작곡가도 사회에 미치는 영향력이 컸죠. 베르
디와 바그너는 둘 다 국가 지도자와 긴밀한 관계를 맺고 지냈습니다.
예술가가 그 어느 때보다 정치적으로 강한 영향력을 가졌던 시대였죠.

나폴레옹이 지펴놓은 혁명의 불씨

굵직한 사건들이 쉴 틈 없이 일어났던 18세기 후반, 그중에서도 가장
큰 사건은 프랑스 황제 나폴레옹의 유럽 제패였습니다. 하지만 패배를
모르고 세상을 완전히 바꿔버릴 것 같던 나폴레옹도 결국 몰락하죠.
그러고 나서 보니 기존의 국경은 엉망이 되어 있었습니다.

혼란스러운 건 알겠는데…
그게 베르디, 바그너와 상관
이 있나요?

그럼요. 이탈리아와 독일도
나폴레옹이 유럽 전체에 불
러온 태풍을 피해갈 순 없
었거든요.
과거 이탈리아는 여러 왕국
과 도시 국가로 나뉘어 있
었기 때문에 분쟁이 끊이질
않았어요. 그런데 나폴레옹
이 한바탕 휘젓고 지나가면
서 이탈리아반도의 수많은

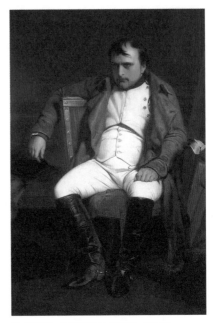

폴 들라로슈, 퐁텐블로의 나폴레옹, 1845년
1814년 체결된 퐁텐블로 조약에 따라 나폴레옹
1세는 황제의 자리에서 물러났다.

나라들을 하나로 통일해버렸고, 그때 이탈리아 사람들은 '어, 우리도
하나가 될 수 있었네?' 하는 생각을 처음으로 하게 된 거지요.

그전에는 통일할 생각을 하지 않았다는 게 더 신기한데요?

우리는 고려 이후 천 년이 넘는 시간 동안 통일 국가에서 살아왔지만
이탈리아 사람들은 로마 제국 이후 그런 기억이 없었어요. 그 땅에서
천 년이 넘게 다른 나라로 치고받고 살아왔으니 서로에 대한 감정도
좋지 않았죠.

아, 그렇게 들으니 이해가 가요.

나폴레옹은 바그너가 태어난 독일도 통일했어요. 독일 남부의 제후국을 차지한 후 하나로 통합해 '라인 연방'을 만들었죠. 이때 만들어진 독일의 국경은 지금까지도 이어져옵니다.

나폴레옹은 왜 굳이 통일을 시킨 거예요?

독일의 경우에는 당시 프랑스와 전쟁을 벌이던 오스트리아를 견제하기 위해서였죠. 이때 불완전하지만 통일 국가의 장점을 맛본 독일은 이후에도 '독일 연방'이라는 이름으로 새롭게 동맹을 만들어요. 통일된 법이나 제도는 없었지만 동맹국 사이의 세금을 폐지하면서 이전에

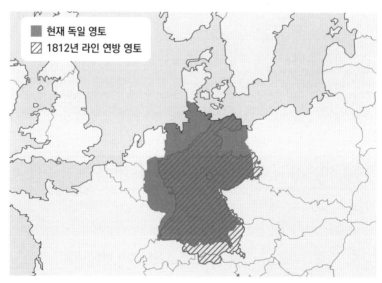

1812년 라인 연방 결성 당시 영토

비해 교류가 폭발적으로 증가하게 됩니다. 경제도 따라 발전했죠. 그러자 정식으로 통일 국가를 만들자는 주장이 하나둘 나오기 시작했습니다. 여기에는 통일된 국가였던 프랑스가 전쟁에서 얼마나 강력했는지 직접 겪어본 경험도 작용했고요.

강한 나라에게 당해봤으니 자기들도 강해지고 싶었겠지요.

요한 고틀리프 피히테의 대중 강연
피히테는 1807년부터 1년간 매주 일요일마다 독일 문화의 우수함과 민족정신을 강조하는 강연을 펼쳤다.
강의록을 바탕으로 출간된 『독일 국민에게 고함』은 철학, 문학에 걸쳐 큰 영향을 끼쳤고 지금까지도 서양사상사에서 꼭 언급되는 매우 중요한 문헌이다.

네, 그렇게 유럽 각지에서 민족의 통일을 외치는 목소리는 점점 커졌습니다. 더불어 민족과 국가에 대한 헌신을 강조하는 분위기가 퍼져갔죠. 요한 고틀리프 피히테 같은 철학자도 '독일 국민에게 고함'이라는 연설을 통해 조국애에 불을 지폈어요. 이게 책으로도 출판되면서 엄청난 영향력을 발휘했죠. 여기서는 독일 국민이라면 애국해야만 한다는 걸 특히 강조합니다.

국민이라면 나라를 위해 희생하는 게 당연하다고 생각했나 보네요.

맞아요. 이탈리아와 독일뿐만이 아니에요. 19세기에는 민족주의가 전 유럽을 휩쓸면서 민족이 국가와 떼려야 뗄 수 없는 관계가 되지요. 베르디와 바그너는 이 거대한 흐름 속에서 민족 국가를 대표하게 된 겁니다.

음… 왕도 아니고 어떻게 음악가가 대표할 수 있었을지 모르겠어요.

'민족'이라는 만들어진 개념

우선 민족이라는 말이 오해를 살 수 있으니 먼저 짚고 넘어갑시다. 우리는 모두 '민족의 얼'을 강조하는 한국에서 살기 때문에 민족이 원래부터 있던 것이라 생각할 수도 있지만 사실 만들어진 지 오래되지 않은 개념이랍니다.

네? '우리 민족은 5천 년 역사를 가졌다'고 배웠는데요.

한반도에 국가가 세워진 지가 5천 년 됐다는 얘기지 모든 사람이 하나로 묶여 있었다는 뜻은 아니죠. 그동안 얼마나 많은 나라가 셀 수 없이 전쟁을 치렀는지 생각해 보세요. 예를 들어 삼국시대만 해도 고구려, 신라, 백제는 침략하고 침략 당하는 관계였어요. 그러다 어느 날 통일신라가 탄생한 거죠. 통일 직후에 사람들이 서로를 같은 민족이라고 생각했을까요?

한 나라라니 어색하구먼….

당연히 서로 적대시했겠죠.

그렇죠. 공통점보다는 차이점을 봤을 겁니다. 그래서 어떤 철학자는 국가를 만드는 건 망각이라고 얘기하기도 했어요. 국가가 하나로 유지되려면 뺏고 뺏겼던 기억을 잊어야 한다는 뜻입니다.

그러니 국가와 민족이 막 통일될 시점에는 '우리는 같다'는 걸 특히나 더 강하게 설득해야 해요. 당시의 이탈리아와 독일도 마찬가지였죠.

뭐, 그래도 지리적으로 붙어 있는 나라들인데 사는 방식은 비슷하지 않았을까요?

맞아요. 이를테면 이탈리아에서는 지역에 따라 면의 모양은 좀 달랐어도 전부 파스타를 먹었습니다. 또, 같은 문자 언어를 썼죠. 그래서 "우리는 같은 말을 쓰고 같은 음식을 먹잖아" 하는 식으로 같은 민족이라는 걸 설득했어요.

하긴 우리나라는 김치를 엄청나게 강조하잖아요.

똑같은 원리입니다. 그런데 이런 것보다 공동체를 더 단단히 묶을 수 있는 게 바로 문화와 예술이에요. 이성을 초월해 사람들을 하나로 묶어주니까요.

이탈리아를 하나로 뭉치게 한 파스타

예술이 사람들을 통합해줬다니… 알 듯 말 듯 하네요.

우리나라 역사를 떠올려보면 이해하기가 쉬워요. 나라를 잃었을 때 민족 정체성을 지키는 일에 앞장섰던 건 다름 아닌 예술가들이었거든요. 게다가 안창호 선생 같은 유명한 독립운동가들은 노래 작사도 많이 했답니다.

그러고 보니 독립운동가 한용운 선생도 시인이네요.

네, 그런데 거꾸로 민족주의가 예술가들에게 영향을 주기도 했죠. 무엇이 먼저냐고 말하기 힘들 정도로요. 이렇게 19세기 유럽에서 예술가는 국가의 독립이나 통일 국가를 완성하는 데에 크게 기여했습니다. 대표적인 인물이 바로 베르디와 바그너죠.

오페라의 역사를 바꾼 동갑내기들

베르디와 바그너는 1813년생으로 동갑입니다. 두 사람은 나이도 같을 뿐더러 결혼도 같은 해에 해요. 게다가 같은 해에 처음으로 성공을 거두기도 합니다.

와, 절묘한 우연이네요.

그렇죠? 19세기에 갓 만들어진 두 나라, 이탈리아와 독일을 대표하게

될 작곡가 두 사람이 같은 해에 태어나 결혼과 데뷔까지 같은 해에 하다니 말이에요. 하지만 두 사람은 공통점보다는 차이점이 더 많습니다. 일단 성격이 완전히 달랐죠. 베르디는 많은 사람들에게 주목받는 걸 즐기지 않았어요. 남 앞에 자신을 드러내지 않았고 절대로 고상한 척하지 않았습니다. 도시를 좋아하지 않아 젊을 때부터 아예 고향 시골 마을로 내려가 살았고요.

내향적이고 소탈한 사람이었군요.

반면, 바그너는 지나칠 정도로 우월감에 사로잡힌 사람이었습니다. 세상에 자기 존재를 열심히 드러내고 또 많은 것을 요구했죠. 가끔 그 정도가 너무 지나쳐 과대망상으로 보일 정도였습니다.

한 사람은 세상으로부터 숨고 싶어 하고 한 사람은 세상을 향해 달려들었네요.

달라도 많이 다르죠? 평판을 크게 신경 쓰지 않았던 베르디와 달리 바그너는 항상 사람들을 압도하고 싶어 했습니다. 동조하지 않는 사람들과는 언제나 투쟁할 준비가 되어 있었죠.

그야말로 극과 극이었군요. 그 성격이 작품에도 영향을 미쳤겠죠?

베르디는 작품에 사람들이 원하는 열정과 위로를 담았고 이탈리아 전

체의 사랑을 받았습니다. "그는 우리에게 빵을 주듯이 먹여주었다. 그의 음악은 지구에 존재하는 모든 달콤하고 풍부한 맛을 지닌 음식 같은 생명의 원천이었다"라는 평을 들을 정도였죠.

말에서도 따뜻함이 느껴져요.

반면에 바그너는 작품에 자신의 사상과 철학, 정치적 이상을 담았어요. 오페라에 자신을 포함해 주변 사람들을 상징하는 캐릭터들을 많이 등장시키고, 자식들 이름도 다 주인공 이름에서 따왔을 정도로 자전적 성격이 강하지요.

민족을 노래하는
오페라

이렇게 다른 동갑내기라니….

두 사람은 성격만큼이나 외모도 달랐습니다. 베르디는 시골 출신답게 튼튼하고 큰 골격에 강인한 인상이었다면 바그너는 왜소하고 예민해 보였어요. 한 프랑스 시인은 바그너를 보고 "그의 작은 몸은 머리에서 발끝까지 열정으로 흔들렸다. 마치 바이올린 현을 피치카토로 뜯었을 때처럼"이라고 표현하기도 했습니다.

베르디랑 바그너 둘은 서로 친구는 못 됐겠어요.

친구는커녕 신기할 정도로 마주친 적이 없습니다. 서로를 알 수밖에 없었을 만큼 유명했지만 상대에 대한 언급을 상당히 자제했고요.

그렇게 대단한 두 사람이 친하게 지냈다면 엄청난 상승효과가 있었을 텐데 좀 안타깝네요.

두 사람의 음악 스타일이

바그너를 풍자한 그림
키가 작고 팔다리가 짧은 바그너가 우스꽝스럽게 그려져 있다.

너무 달라서 설사 알고 지냈더라도 서로의 스타일을 좋아했을 거 같지는 않아요. 게다가 베르디와 바그너의 차이는 각자의 성향뿐 아니라 근본적으로는 이탈리아와 독일이라는 두 나라의 차이기도 합니다.

감성과 지성 사이

같은 유럽이지만 이탈리아와 독일 사람들은 음악 취향이 아주 달랐습니다. 이탈리아 사람들은 풍부한 감성이 깃든 음악을 좋아했어요. 베르디는 그것을 누구보다도 잘 표현했던 작곡가죠.
반면에 독일인들은 이탈리아보다 진지하고 지적인 방식으로 음악을 즐겼습니다. 그래서 '사회적인 의식'이니 '종합예술' 같은 개념을 음악에 끌어들인 바그너가 독일에서 통할 수 있었던 거예요.

베르디 음악은 쉽고 바그너는 어려울 거 같아요.

실제로 바그너는 사상가라고 할 만큼 음악을 현학적으로 대했습니다. 그래서 아름다운 소리를 강조하는 베르디식의 오페라를 가볍다며 경멸했죠. 베르디도 바그너의 음악이 과장되고 장황하다며 쓸데없는 길을 갔다고 폄하했고요.

베르디도 한 성격했네요.

그래도 베르디와 바그너 본인들보다 지지자들 사이의 대립이 훨씬 격

럴해요. 그건 현대로까지 이어지죠. 바그너를 좋아하냐 베르디를 좋아하냐는 단순히 취향을 떠나서 국적, 이데올로기, 이념을 가르는 기준이기도 합니다. 완전 흑백, 좌우의 양쪽 끝에 있지요.

그럼 저도 누구에게 더 마음이 끌리나 생각해 봐야겠어요.

네, 그것도 분명 재미있을 겁니다. 혹시 우디 앨런의 영화 〈맨해튼 미스터리〉를 보셨나요? 우디 앨런과 실제 부인이었던 다이앤 키튼이 부부로 나오죠. 영화 속에서 어느 날 두 사람은 바그너 오페라를 봅니다. 우디 앨런은 엄청 지루해해요. 그리고 집으로 돌아와 침대에 누워서

영화 〈맨해튼 미스터리〉의 한 장면
우디 앨런(래리 립튼 역, 왼쪽)과 다이앤 키튼(캐롤 립튼 역, 오른쪽)이 바그너의 오페라에 대해 대화하고 있다.

"바그너 음악은 너무 듣기 힘들어. 완전 폴란드로 쳐들어가고 싶어진 다니까"라고 투덜대요. 이건 오페라 내용 때문이 아니라 바그너의 음악이 나치를 떠올리게 한다고 비꼰 거죠. 나치 독일이 폴란드를 침공하면서 2차 세계대전이 벌어졌거든요.

바그너가 왜 나치를 떠올리게 해요…?

차차 이야기할 테지만, 독재자 히틀러가 바그너의 작품을 굉장히 좋아했어요. 아예 바그너의 음악을 독일의 정신으로 여기고 숭배했죠. 바그너 팬들은 애써 묵인하고 싶어 하지만 바그너 본인이 노골적으로 유대인을 혐오하기도 했습니다. 우디 앨런 스스로가 유대인이기도 하니 바그너의 음악이 얼마나 듣기 싫었겠어요. 현대까지도 바그너에 대해서 반대의 열기가 식지 않았다는 걸 잘 보여주는 장면입니다.

그렇대도 바그너의 위상은 아직까지 어마어마하죠. 다섯 시간이 훌쩍 넘는 작품이 꾸준히 상연되는 것만 봐도 그렇습니다. 몇백 년 후에도 그 긴 러닝 타임을 무릅쓰고 보게 하는 힘이 있는 거잖아요?

베르디는 아직까지도 이탈리아에서 영웅으로 여겨지고 있고 작품이 전 세계 극장에서 공연되고 있죠. 대체 두 사람과 작품에 어떤 매력이 있었길래 오늘날까지 '핫한' 걸까요? 비슷한 듯 다른 두 사람의 일생을 따라가면서 하나씩 알아보도록 합시다.

베르디와 바그너는 같은 해에 태어난 역사상 최고의 오페라 작곡가다. 유럽 각국에서 통일 운동이 시작되던 시기에 두 사람의 오페라는 이탈리아와 독일 사람을 하나로 묶었다. 그러나 두 사람은 같은 시대를 살았으나 너무나 달랐다.

나폴레옹 이후 유럽	프랑스의 황제 나폴레옹이 이탈리아반도를 통일하고, 지금 독일 지역에 있던 제후국들을 '라인 연방'으로 묶어 다스림. 나폴레옹이 몰락하면서 다시 여러 국가로 쪼개짐. ⋯→ 통일 국가를 경험한 이탈리아와 독일 사람들은 나폴레옹이 몰락한 이후에 통일 운동을 전개.
민족의 탄생	**민족이란?** 만들어진 개념. 서로 다른 사람들을 하나의 민족으로 묶기 위해서는 음식, 문자, 문화 등 공통점이 필요했음. ⋯→ 베르디와 바그너의 음악이 이탈리아와 독일 사람들을 한 민족으로 묶어주는 역할을 함.

극과 극

베르디
- 자신을 드러내는 걸 좋아하지 않음.
- 사람들이 듣고 싶어 하는 아름다운 곡을 작곡.
- 튼튼하고 큰 골격에 강인한 인상.

바그너
- 자신감이 넘치고 과시하는 성격.
- 작품에 자신의 사상이나 경험을 담아서 작곡.
- 왜소하고 예민해 보이는 인상.
 참고 히틀러는 바그너의 음악을 독일의 정신으로 여김.

이탈리아
감정이 풍부하고 감각적인 음악을 선호.

독일
진지하고 지적인 음악을 선호.

II

오페라를 꿈꾸다
- 성장과 성공

매일 다른 세계가 펼쳐지는 무대를 놀이터 삼아

혼란스러운 정국 속에서 태어난 바그너는 새아버지와 함께 극장을 탐험한다.
오페라를 처음 보고 작곡가를 꿈꾸던 아이는 음악을 통해
새로운 세상을 상상한다.
정치에 관심을 가지게 된 젊은이는 다른 무엇보다 사랑이 가진 힘을 믿는다.

나는 확신하고 싶다.
인간은 사랑과 혁명을 위해 태어난 것이다.

- 다자이 오사무, 『사양』

01

극장에서 자라나다

#라이프치히 #루트비히 가이어 #〈마탄의 사수〉
#민나 플라너 #리가 #파리 #마이어베어
#〈마지막 호민관 리엔치〉

바그너는 베르디보다 다섯 달 빠른 1813년 5월 22일에 라이프치히에서 태어났어요. 아버지는 마흔넷, 어머니는 서른아홉 살 때였죠.

시대를 감안하면 둘 다 젊은 나이는 아니었네요?

바그너가 아홉 남매 중 막내라서 그렇습니다. 바그너는 태어나자마자 거대한 불행과 맞닥뜨립니다.

전쟁이라도 난 건가요?

맞아요. 러시아 원정에 실패한 나폴레옹이 하필이면 라이프치히로 왔던 겁니다.

바그너의 생가

나폴레옹을 몰아내기 위한 연합군이 어마어마하게 몰려왔고 라이프치히는 참혹한 전쟁터가 돼버렸어요. 대대적인 국가 간 전투가 벌어진 거죠.

전쟁 속에서 태어나다

여러 나라가 들어와서 싸웠나 봐요?

네, 프로이센, 오스트리아, 러시아로 이루어진 연합군에 스웨덴, 영국, 스페인, 포르투갈이 힘을 보탰고 나폴레옹 휘하에는 프랑스군과 함께 독일 내 동맹국이었던 작센과 뷔르템베르크에서 차출된 병사들까지 있었어요. 당시 라이프치히의 인구가 3만 2천 명이었는데 몰려온 양쪽 군사 수만 더해도 60만 명이 넘을 정도였죠.

60만 군사가 벌인 전투라니 안 봐도 끔찍하네요.

블라디미르 모시코프, 라이프치히 전투, 1815년

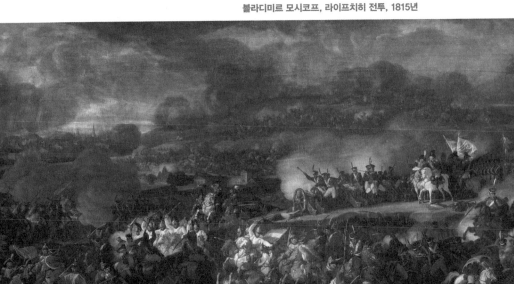

하루아침에 도시 전체가 지옥이 되었습니다. 도심에는 시체 더미가 끝이 보이지 않게 쌓였고 운 좋게 총탄을 피했다 할지라도 온갖 전염병이 퍼져 많은 사람이 목숨을 잃었습니다. 바그너의 아버지, 할머니, 형과 누이도 그렇게 세상을 떠나고 말았어요.

태어나자마자 가족을 잃었으니 바그너는 아버지 얼굴도 모르고 자랐겠군요.

전쟁은 누구에게나 끔찍한 사건이지만 어릴수록 특히나 가혹하죠. 갓난아이였던 바그너는 전쟁의 영향 속에서 영양실조와 병치레로 여러 번 죽을 고비를 넘어요. 그 후유증인지 악몽에 시달리며 밤새 소리를 지르는 바람에 남매들도 슬금슬금 피할 정도였다고 합니다.
대가족을 책임져야 했던 바그너의 어머니는 아픈 막내까지 살뜰히 돌보지는 못했던 모양이에요. 바그너는 나중에 어머니의 사랑을 충분히 받지 못하고 자란 경험이 큰 트라우마로 남았다고 스스로 진단하기도 합니다. 이후 실제 삶에서나 작품 속에서나 항상 자신을 고독으로부터 구원해줄 여성을 갈구했죠.

은혜 갚은 가이어

바그너의 아버지인 카를 바그너는 생전에 경찰 공무원이었는데 예술에 관심이 많았다고 해요.

바그너가 아버지를 닮았나
봐요.

카를 바그너는 바그너가 태
어나기 한참 전에 우연히
루트비히 가이어라는 젊고
가난한 예술가를 알게 되었
습니다. 그리고 갈 곳 없는
처지의 가이어를 자기 집에
머물게 해줘요. 스물한 살
이었던 가이어는 어린 나이
에 아버지를 잃어서 그런지

루트비히 가이어의 초상
가이어는 각본가, 화가 등 다방면의 예술가로
활동했다.

카를 바그너를 잘 따랐고 식구들과도 가족처럼 지냈죠.

집이 북적북적했겠어요.

그랬을 겁니다. 연극에도 조예가 깊었던 카를 바그너는 방황하던 가
이어에게 연극을 해보라고 권했다고 해요. 그 말대로 가이어는 이후
에 배우로서 꽤 두각을 나타냈죠.
이렇게 바그너 집안과 각별했던 가이어는 카를 바그너가 전쟁으로 세
상을 떠나자 가족을 책임지겠다고 나서요. 결국, 바그너의 어머니 요
하나 로지네 바그너와 재혼하고 바그너의 양아버지가 됩니다. 그게
바그너가 한 살 때 일이었죠.

오페라를
꿈꾸다

왜 가이어 얘기가 나오나 했는데, 바그너의 아버지가 될 사람이었네요!

바그너의 어머니는 재혼 시점에 이미 바그너의 동생을 임신 중이었다고 해요. 그래서 여러 정황을 고려했을 때 가이어가 바그너의 친부가 아니냐고 추측하는 사람도 많았어요. 가이어가 어린 바그너를 유독 아꼈기 때문에 그 추측이 더 힘을 얻었죠. 가이어는 순수하게 바그너 아버지가 베푼 은혜를 갚기 위해서 대가족을 떠맡았을 가능성도 크지만요.

어차피 DNA 검사로 증명도 못할 텐데 불필요한 논쟁 같은데요⋯.

사실 바그너의 출생에 관해선 불륜으로 생긴 자식이냐 아니냐 하는 것보다 유대인의 피가 흐르는지가 더 중요한 쟁점이죠. 가이어는 유대인일 가능성이 높아서 만약 가이어가 친부라면 바그너 또한 유대인의 후손일 수 있거든요. 반유대주의자였던 바그너 자신이 사실 유대인의 혈통이라면 덧붙일 말이 많겠죠.
아무튼 부부가 되기로 한 가이어와 요하나는 가족들을 데리고 드레스덴으로 이주합니다. 라이프치히에서는 남편이 죽고 난 뒤 열 달 동안 재혼을 할 수 없었거든요.

갑자기 이사 가서 바그너 가족의 형편이 괜찮았으려나요?

다행히도 그렇습니다. 가이어는 드레스덴 궁정 극장의 전속 배우가 되

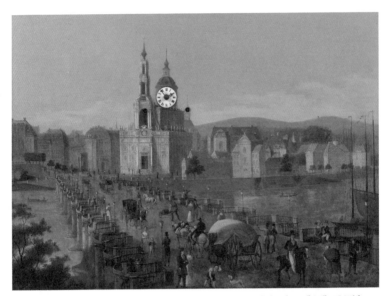

카를 루트비히 호프마이스터, 드레스덴, 1827년
바그너가 성장할 무렵 드레스덴의 풍경이 잘 담겨
있는 작품이다. 그림 속 시계탑의 시계는 다소
이질적으로 보이는데 이는 진짜 시계를 작품에
넣었기 때문이다. 당시 독일에서는 시계로도 쓸 수
있도록 회화 속에 실물 시계를 넣는 아이디어가
인기를 끌었다.

어 일주일에 두 번 무대에 올랐죠. 부업으로 초상화를 그리기도 했습
니다. 가이어의 집에는 정치인이나 예술가들이 자주 와서 교류를 나
누었다고 하니 드레스덴 사교계에서 나름 영향력이 있었던 것 같아요.

극장을 사랑한 꼬맹이

배우였던 가이어는 어린 바그너를 종종 극장에 데리고 갔어요. 그 덕
에 바그너는 무대를 보며 자랐습니다. 연극에 단역으로 출연한 적도

있어요. 이렇게 어린 시절 극장을 놀이터 삼아 자랐기에 연극에 대한 남다른 애정과 감각을 갖게 됩니다.

음악부터 배웠을 것 같은데 연극부터 접했다는 게 의외예요.

어린 바그너는 음악에 뚜렷한 재능을 보이지 않았습니다. 가이어가 그림이나 연기도 가르쳐봤지만 마찬가지로 특별한 소질은 보이지 않았다고 해요.

과연 어떻게 음악을 시작하게 됐을지 궁금해지네요.

그건 좀 나중의 일이죠. 그래도 바그너는 꾸준히 다양한 교육을 받았습니다. 일곱 살이 되자 마을 목사님이 운영하는 기숙학교를 다녔죠. 큰 학교는 아니었고 동네 훈장님이 애들 데려다가 가르치는 느낌이었대요. 여기에서 만난 베첼 목사가 참 좋은 분이었어요. 바그너는 오랫동안 기독교 교리를 비판했지만, 종교 자체를 부인하지는 않았는데 이게 베첼 목사의 영향이었을 거라고 합니다.
그런데 자리를 잡고 잘 사는 듯했던 바그너 가족에 다시 불행의 그림자가 드리우기 시작해요. 바그너가 여덟 살이 되던 해 갑자기 양아버지 가이어가 폐병으로 몸져눕고 말았거든요.

식구도 많은데 가장이 쓰러지다니 큰일이었겠어요.

임종이 가까워 침대에 누워 지내던 가이어를 즐겁게 해주기 위해 어린 바그너는 다른 방에서 피아노를 연주하곤 했대요. 가이어는 그 소리를 듣다가 바그너의 재능을 깨닫고 "저 아이가 음악에 소질이 있네"라고 말했다고 합니다. 만약 가이어가 오래 살았더라면 바그너가 음악 교육을 좀 일찍 받았을지도 몰라요. 하지만 가이어가 죽고 난 다음에 어린 바그너의 삶은 또다시 고달파집니다.

고생길이 훤하네요.

생계가 막막해진 바그너의 가족은 일단 가이어의 형에게 몸을 의탁합니다. 그러던 중 바그너의 일생에 커다란 영향을 준 사건이 일어나요. 바로 난생처음 오페라를 봤다는 겁니다.

독일다운 오페라

생계가 막막하다더니 어떻게 오페라를 챙겨 봤나요?

가이어 가족은 당시 드레스덴 궁정 음악을 책임지는 카펠마이스터이자 드레스덴을 주름잡는 작곡가였던 카를 마리아 폰 베버와 자주 왕래하는 사이였습니다. 혹시 베버의 이름을 들어보셨나요? 오페라 〈마탄의 사수〉로 잘 알려져 있죠.

〈사탄의 마수〉 아닌가요?

오페라를
꿈꾸다

사탄이 아니라 〈마탄의 사수〉입니다. 마탄은 악마가 만든 마법의 탄환이라는 의미예요. 최초의 독일식 오페라로 꼽히는 작품이죠.

아… 19세기에야 독일식 오페라가 처음으로 등장한 거예요?

이전에도 만들어지긴 했습니다만 베버 이전까지는 '독일적인 것'을 반영한 작품은 없었어요.

독일적인 게 대체 뭔가요?

'독일적'이라는 말에는 다양한 뜻이 있을 수 있죠. 그중에서 강조하고 싶은 건 독일 사람들이 자연을 바라보는 관점입니다. 제가 최근에 『숲에서 만나는 울울창창 독일 역사』라는 책을 재밌게 읽었는데 거기에 이런 구절이 나와요.

근대에 들어와서는 교양 시민층의 결여와 복음주의 신앙의 속박으로 계몽주의가 충분히 침투하지 못한 대신에 낭만주의가 활발하게 피어났습니다. 이로 인해 독일 특유의 미적인 자연관이 배양되었습니다.
… 자연은 민족의 환상과 결합함으로써 지리적으로나 역사적으로 정의할 수 없는 독일 민족을 정의할 수 있도록 도왔습니다. … 19세기 독일에서 민족주의가 들끓어 올랐을 때, 근원이라든가 자연, 고향이나 조국, 혈연이나 지연 등 감정이 흘러넘치는 연대를 외치는 프로파간다가 펼쳐졌습니

다. 실로 끈끈한 민족주의입니다. 그 밑바탕에는 독일인에게 '자연'이야 말로 '고향'이며, 자연과 동떨어져서는 독일인이 독일인으로서 존재할 수 없다는 생각이 깔려 있습니다.

『숲에서 만나는 울울창창 독일 역사』(이케가미 슌이치 저, 김경원 역, 돌베개)에서 발췌했습니다.

솔직히 무슨 말인지 잘 모르겠어요…

18세기 후반 프랑스를 시작으로 계몽주의가 뿌리를 내리고 모든 사람이 '이성의 힘'을 외칠 때 독일에서는 이상하리만치 별 반응이 없었습니다. 오히려 이성의 반대편인 환상을 좇는 낭만주의가 꽃을 피웠죠. 자연이 그런 상상력의 근원이었고요. 특히, 독일 영토의 대부분을 차지하는 숲은 선악이 공존하는 신비스러운 공간으로 여겨졌습니다.

우거진 숲에 혼자 있으면 온갖 생각이 들긴 하죠.

더불어 독일의 숲은 우리나라보다 훨씬 더 울창해서 으스스해요. 숲은 일상 세계의 일부이면서 영적인 세계와 통하는 곳이었죠. 그 인식이 자연스럽게 예술 작품에 반영되었고요.

악마가 나타나는 숲을 향해

〈마탄의 사수〉의 배경은 마침 '숲'입니다. 한 마을에서 사격 대회로 숲

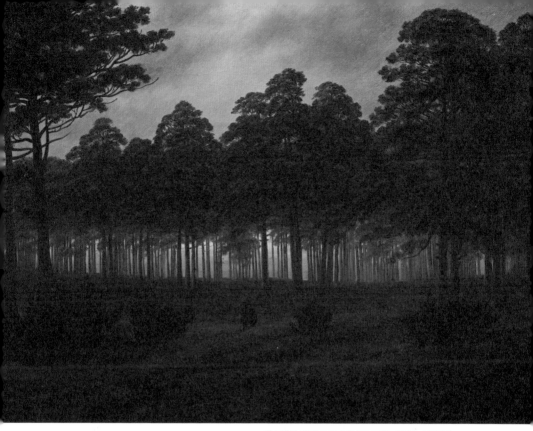

카스파어 다비트 프리드리히, 저녁, 1820~1821년
19세기 독일 낭만주의를 대표하는 화가 카스파어
프리드리히는 인공물에 대립하는 대자연의 위대함을
풍경화에 담아냈다.

지기를 뽑으려고 하죠. 주인공인 막스는 어엿한 숲지기가 되어 사랑
하는 아가테와 결혼하기 위해 악마와의 거래에 응합니다.

악마와 뭘 거래하죠?

악마에게 영혼을 파는 겁니다. 으스스하죠? 〈마탄의 사수〉의 서곡이
굉장히 유명해요. 이어질 전체 내용을 요약한 것처럼 여러 가지 주제
⑤

가 섞여 나옵니다. 대회에 나서는 막스의 결의가 웅장하게 시작했다가 이내 승리를 걱정하는 듯 불안한 느낌으로 바뀌어요. 그러고는 악마를 나타내는 음산한 선율이 등장하고, 마지막에는 희망찬 해피 엔딩으로 끝나죠.

아주 드라마틱하네요.

참신하고 독창적인 악기 편성이 한몫했습니다. 각각의 악기들이 특성에 맞게 활약하지요. 물론 〈마탄의 사수〉의 음악 전체가 서곡처럼 웅장하진 않아요. 중간중간 독일 민속 가락이 들어간 단순한 곡도 많이 등장합니다. 그래도 오페라 전체에서 오케스트라가 주도적인 역할을

2014년 독일 마그데부르크 〈마탄의 사수〉 공연 실황

오페라를
꿈꾸다

놓지 않아요. 노래로는 나타낼 수 없는 분위기를 오케스트라 악기들의 다양한 소리로 표현하죠. 대표적인 장면 하나를 보고 갈게요. **늑대의 골짜기 장면**입니다.

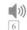

무엇이든 맞추는 악마의 총알

첫 장면에서 카스파어라는 인물이 악마를 불러내고 있습니다. 카스파어는 이미 악마와 거래를 했고 주인공 막스에게 백발백중하는 탄환을 구해주기로 약속한 상태죠. 그런데 마탄을 대가로 자신의 영혼을 넘기기로 약속한 시각이 다가오자 카스파어는 꿍꿍이를 부려 순진한 막스를 대신 희생시키려 합니다. 카스파어와 악마 자미엘이 이런 사정을 노래로 표현해요.

음흉한 음모가 숨어 있었군요.

여기서 음산한 숲의 이미지를 이끌어 내는 악기가 팀파니, 트롬본, 클라리넷, 호른이에요. 무대 뒤에서 들리는 합창 소리는 초자연적인 환영에 휩싸인 분위기를 표현하죠. 이어 막스가 무대에 나와 노래를 부를 때는 현악기가 떠는 듯한 트레몰로 연주로 불안한 주인공의 심리를 생생하게 표현합니다.

음악으로도 이렇게 강렬한 이미지를 그릴 수가 있네요.

정작 막스는 마탄을 만들 때가 되니 겁이 납니다. 멀리에서 위험을 경고하는 어머니의 환상도 나타나고요. 막스가 마음을 바꿔 돌아가려고 하자 악마는 막스에게 아가테의 환상을 보여줍니다. 결국 막스는 사랑하는 아가테와 꼭 결혼에 성공하리라 결심하고 다시 마탄을 만들기로 하죠.

그럼 무대에 악마도 등장하겠네요!

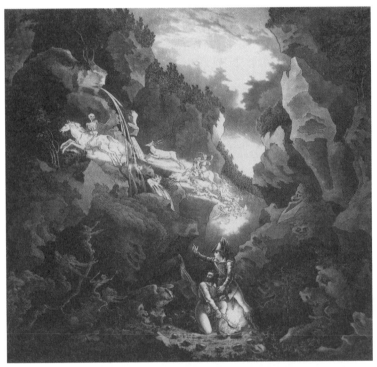

〈마탄의 사수〉 초연 2막 무대 스케치, 1822년
마탄을 만드는 카스파어와 막스 뒤로 유령 사냥꾼이 보인다.

그렇죠. 드디어 두 사람은 악마의 탄환을 만들기 시작합니다. 총 일곱 개의 탄환을 만드는데 하나가 완성될 때마다 숲속에서 괴이한 일이 벌어져요. 오케스트라는 **이 모든 풍경을 생생하게 묘사합니다.** 첫 번째 탄환이 만들어질 때는 새소리가 납니다. 두 번째는 곰, 세 번째는 회오리바람, 네 번째는 바퀴만 드러나 있는 투명한 마차, 다섯 번째는 유령 사냥꾼, 여섯 번째는 화산 분출, 마지막으로는 악마 자미엘이 등장하죠.

와, 무서운 동화책을 보는 것 같아요.

이제 마지막 막이 오릅니다. 마탄을 가지고 대회에 나선 막스는 쏘는 족족 명중에 성공합니다. 하지만 악마와의 계약이 순조롭게만 흘러갈 리 없죠. 막스는 몰랐지만 마지막 탄환은 사랑하는 아가테를 맞추는 마법이 걸려 있습니다. 다만 아가테가 죽지 않으면 카스파어가 죽게 되어 있었죠.

꼼짝없이 당하게 생겼네요.

하지만 모든 게 악마의 속임수대로 이뤄지지는 않습니다. 사실 아가테는 지난밤 자신이 막스의 사냥감 비둘기가 되는 꿈을 꾸었어요. 그런데 자기 대신 독수리가 총을 맞는 이상한 내용이었죠. 꿈자리가 뒤숭숭했던 아가테는 영험한 장미로 화관을 엮어 쓰고 결승전을 찾아갑니다.

결승전에서 영주는 막스에게 마지막 표적으로 날아가는 비둘기를 제시하죠. 막스는 마지막 탄환을 쏘고 옆에 있던 아가테가 쓰러져요. 하지만 다행히 탄환은 장미 화관에 맞고 튕겨져 나가 나무에 숨어 막스를 구경하고 있던 카스파어를 맞춥니다.

꿈 내용이 딱 들어맞았네요.

그렇죠. 이렇게 카스파어는 죽고 막스와 아가테는 행복한 결말을 맞이합니다. 객석에서 이 무대를 보던 어린 바그너는 크게 감격했어요.

극에 대한 열망으로 가득차다

〈마탄의 사수〉는 연극에 빠져있던 열 살 바그너로 하여금 언젠가 자신의 극을 올리겠다는 꿈을 품게 했죠. 바그너의 어머니는 극에 열광하는 바그너를 걱정하면서 드레스덴의 명문 학교인 크로이츠슐레에 입학시킵니다. 학교에서 바그너의 성적은 과목에 따라 들쭉날쭉했습니다. 고대 그리스 문학과 역사 과목에는 관심이 많았어요. 문학에도 재능을 보여서 안타깝게 죽은 학생을 기리는 교내 추도시 공모에 당선된 적도 있었다고 합니다.

요즘으로 치면 교내 백일장에서 우승한 거네요!

네, 학교 선생님도 바그너의 재능을 알아보고 지도해주자 극작가가

드레스덴에 위치한 크로이츠슐레
1300년에 '성 십자가 성가대'의 소년 단원들에게
라틴어와 그리스어를 가르치기 위해 설립됐다.
드레스덴에서 현존하는 가장 오래된 학교로 지금도
운영 중이다.

되겠다는 바그너의 열망은 점점 커졌어요. 여기에는 가이어가 연극배우면서 대본을 쓰기도 했다는 사실이 영향을 끼치지 않았을까 싶습니다. 이때부터 바그너는 평생 책과 글 가까이에 머물렀어요.

바그너는 책벌레

개인적인 이야기를 하나 할게요. 예전에 제가 바그너가 살던 집을 보러 갔던 적 있었어요. 사실 전 그때까지 바그너를 좀 의심하는 편이었습니다. 바그너가 별 뜻 없이 펼친 이야기를 사람들이 너무 신처럼 떠

받드는 게 아닐까 생각했거든요. 그런데 오른쪽 사진과 같은 바그너의 서재를 보고 나서 그게 편견이었다는 걸 깨달았습니다. 개인이 모았다고 하기에는 너무나도 방대한 양의 책들이 있었거든요. 바그너가 평생 얼마나 열심히 공부했는지 느껴졌죠.

그 책들을 다 읽었을까요? 사 놓고 안 봤을 수도…

알 수 없지만 그 당시 책은 지금보다 훨씬 고가였으니 읽지도 않을 책을 장식 삼으려고 도서관 수준으로 많이 모을 수는 없을 거예요.

어쨌든 어마어마한 돈을 들인 건 확실하군요.

오랫동안 모으기도 했고요. 바그너가 어려서부터 돈만 생기면 책을 샀다는 기록이 남아 있습니다.

바그너가 열세 살이 됐을 무렵 큰누나 로잘리가 프라하 극장에 배우로 취업하면서 가족 모두가 프라하로 이사하게 돼요. 학업 때문에 바그너만 드레스덴에 남았죠. 일 년 후 가족이 다시 라이프치히로 이사할 때는 바그너도 가족과 합류해요. 그때 라이프치히에서 살던 숙부 아돌프 바그너와 가까워집니다. 숙부는 당시에 알아주던 학자로, 조카 바그너를 격려하면서 자기가 보관하고 있던 루트비히 가이어의 책을 여러 권 선물했대요. 이게 책을 수집하기 시작한 계기가 되었다고 해요.

바그너가 살던 반프리트의 서재

저명한 학자였던 숙부에게 받은 책이 마침 돌아가신 양아버지의 유품이었으니 더 애착을 느꼈겠어요.

나이를 먹을수록 문학을 향한 바그너의 열정은 더욱 강해졌습니다. 열다섯 살에는 셰익스피어풍의 대본을 쓰기도 했죠. 그런데 숙부인 아돌프 바그너는 등장인물 중에 무려 42명이 죽는 암울한 내용에 경악했다고 합니다. 바그너는 후에 "나는 내 작품이 음악의 옷을 입어야 비로소 올바르게 평가될 수 있다는 것을 깨달았다"고 말하지만요.
그런데 이 말에 주목해보세요. 십 대 초반에 자신의 예술이 나아갈 길을 다 정했다는 겁니다. 물론 완벽하게 극작과 작곡을 겸하게 되는 건 훨씬 후의 일이지만요.

천재적이진 않았다고는 하지만 확실히 뭔가 다르긴 했네요.

그렇죠? 아무튼 자신의 극에는 음악이 필요하다고 생각한 바그너는
이 시기부터 작곡을 배우기 시작합니다.

재능이 싹트다

처음에는 독학으로 작곡을 공부하던 바그너는 가족들 몰래 크리스티
안 고틀리프 뮐러라는 음악 감독에게 화성학 레슨을 받아요. 레슨비
는 고스란히 빚으로 쌓였죠.

라이프치히의 스카이라인
역사가 1000년 이상 된 유서 깊은 도시
라이프치히는 독일의 역사에서 빼놓을 수 없는
곳이다.

어린 나이라 빚지는 데 무서움이 없었던 걸까요?

그건 아니었던 거 같아요. 어린 시절뿐 아니라 평생 어딜 가나 빚을 지고 살거든요. 빚 때문에 겪은 도망친 일이 한두 번이 아닐 정도죠. 음악을 향한 열정을 점점 키워가던 바그너는 라이프치히 게반트하우스에서 베토벤의 아홉 번째 교향곡인 〈합창 교향곡〉 연주를 듣고 전율해요. 이때 내면에 감춰진 불꽃이 폭발했죠. 그날 바그너는 〈합창 교향곡〉 모든 파트의 악보를 다 베꼈다고 합니다. 이후에도 바그너는 평생 〈합창 교향곡〉을 이상향으로 여겼고 지휘자로 무대에 오를 때에도 주요 레퍼토리로 삼았어요.

바그너가 지휘도 했나요?

지휘자로 꽤 명망이 높았어
요. 작곡가로 성공하기 전
에는 돈을 벌기 위해 지휘
일을 많이 했습니다. 지휘
자 바그너는 다른 지휘자
들과 다르게 작품에 담긴
정신을 중시했어요. 그리고
자신의 감각에 따라 연주
자들에게 적극적으로 지시
를 내렸죠.

카라얀이 지휘하는 베를린 필하모니의 〈합창 교향곡〉
오스트리아 출생인 헤르베르트 폰 카라얀은
20세기를 대표하는 지휘자들 중 하나다. 베토벤,
바흐, 바그너를 비롯한 위대한 음악가들의 작품을
지휘했으나 나치당에 가입했다는 혐의를 받아 지휘
활동이 금지되기도 했다.

요즘 지휘자들이 하듯이요?

맞아요. 바그너는 이 지휘 스타일을 후배들에게 전수했는데 그 영향
이 지금까지도 많이 남아있습니다.

지휘자가 적극적으로 지시하는 게 당연하다고 생각했는데 바그너의
흔적이었네요.

실패를 딛고 대학에 입학하다

열일곱이 된 바그너는 여러 곡을 작곡했고, 이중 〈북소리 서곡〉의 공연이 운좋게 성사됩니다. 하지만 괴상한 음악을 듣고 관객들이 완전히 폭소해버렸으니 공연은 대실패였죠. 음악에 재능을 보이기 시작했어도 곧바로 큰 성공을 거두지는 못했던 겁니다.

다음해 바그너는 라이프치히대학 음악과에 입학해요. 15세기에 지어진 라이프치히대학은 오래된 학교가 많은 독일에서도 손에 꼽히게 유서 깊은 명문이에요. 할아버지와 가이어가 라이프치히대학을 나오기도 했고요. 이 학교를 거쳐간 음악가로는 바그너와 슈만, 철학가로는 니체, 문학가로는 괴테 등 역사책에 이름을 올린 사람이 수두룩합니다. 노벨상 수상자도 서른 명 이상 배출했죠.

어마어마하네요. 우리나라에서 노벨상 받은 사람은 김대중 전 대통령 한 명밖에 안 되는데…

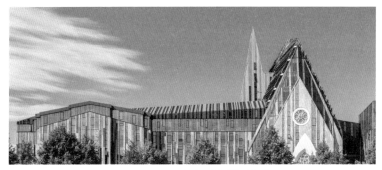

라이프치히대학 파울리눔
13세기에 캠퍼스 안에 지어진 성 바울 교회는 동독 시절에 철거되었으나 2007년에 현대적 양식과 결합된 형식으로 재건축됐다.

그런데 바그너는 학교에 입학하자마자 방황하기 시작해요.

좋은 학교에 들어갔는데 뭐가 문제였나요?

당시 바그너는 빌헬미네 슈뢰더 데브리엔트라는 소프라노를 우상으로 여겼습니다. 너무 좋아한 나머지 데

샤를 오귀스트 슐러, 빌헬미네 슈뢰더 데브리엔트의 초상, 19세기

브리엔트만을 위한 오페라 대본과 음악을 썼는데 그 작품이 마음에 들지 않아 자기의 무능력을 자각하고 좌절했죠. '나는 왜 이 모양일까'의 늪에 빠져 매일 술집과 결투장, 도박판을 전전했다고 해요.

우상을 위해 작품을 바치겠다는 열정이 오히려 바그너를 절망으로 이끌었네요.

뭐가 잘 안 풀릴 때는 엉뚱한 데에 매달리기도 하잖아요. 이때 바그너는 정치에 눈을 돌립니다. 마침 파리에서 일어난 혁명의 여파가 라이프치히까지 찾아온 참이었어요. 바그너는 폭력 시위에 가담해서 뭐에 홀린 사람처럼 미친 듯이 집기들을 때려 부쉈대요.

가족들도 매일같이 놀고 마시며 엄한 곳에 화풀이나 하고 다니는 막내아들을 걱정했죠. 하지만 그런 삶이 오래가진 않았습니다. 바그너는 반년 만에 정신 차리고 열심히 작곡을 공부하기 시작해요.

그 노력이 통한 걸까요? 바그너의 재능을 알아본 라이프치히대학 최고 교수 크리스티안 테오도어 바인리히로부터 체계적인 교육을 받게 됩니다. 바그너는 은혜에 보답하는 뜻으로 바인리히 교수에게 〈**피아노 소나타 b♭장조**〉 WWV21를 헌정하기도 하죠. 하지만 스승에 대한 마음은 왔다 갔다 했던 듯싶어요. 존경을 표현하다가도 스승한테 배운 게 하나도 없다고 허풍을 떨기도 했으니까요. 어쩌면 이게 창작을 업으로 하는 사람의 운명인 거 같기도 합니다. 자신의 능력을 돋보이게 하려면 스승에게 받은 영향을 축소하고 싶었을 테니까요.

사랑을 노래하다

바그너가 열아홉 살이 되던 1832년에 바인리히 교수는 바그너에게 이제 더이상 가르칠 게 없다고 말해요. 모차르트와 베토벤을 따라하긴 했어도 그 어렵다는 교향곡을 작곡하기 시작한 참이었죠.

학교를 떠난 바그너는 파흐타 백작의 초대를 받아 프라하에 갑니다. 거기서 백작의 딸을 보고 사랑에 빠져요. 바그너에게 첫사랑이 찾아온 겁니다. 바그너는 그 마음을 작품으로 표현했는데 이때 작곡한 게 첫 오페라 〈혼례〉입니다. 바인리히 교수는 〈혼례〉 악보를 보고 잘 썼

다고 칭찬해주었죠. 하지만 배우였던 큰누나 로잘리는 이 작품이 진부하다며 혹평을 내립니다. 큰누나를 많이 따랐던 바그너는 아직 쓰고 있던 대본을 파기해버리죠.

하루이틀 쓴 작품도 아닐 텐데… 되게 속상했나 봐요.

맞아요. 바그너는 아홉 남매 중 막내라 그런지 어릴 땐 가족들의 영향을 많이 받았던 것 같아요.
스무 살에는 오페라 가수이자 무대 감독이었던 형 알베르트의 소개로 뷔르츠부르크 극장의 지휘자 자리에 취직합니다. 그리고 첫 작품의 실패를 만회할 새로운 작품 〈요정들〉을 작곡해요. 바그너가 이 시기에 누나에게 보낸 편지를 한번 보시죠.

> 자, 사랑하는 내 가족들.
> 이제 오페라 작곡이 끝났어. 마지막 막의 오케스트라 부분만 남았지! 처음부터 정리하면서 쓰려고 세세한 부분에까지 매달렸더니 엄청 시간이 많이 걸렸지 뭐야. 내가 더 잘하고 부지런했으면… 이제 막바지이지만 앞으로 삼 주는 걸리지 않을까 싶어. 그래도 한 달 안으로는 여기서 출발할 수 있을 것 같아. 그런데 최근의 내 기분을 어떻게 설명하면 좋을지 모르겠어. 거의 모든 음표 하나하나에서 누나나 가족들 모두가 떠올라. 진짜로 그럴 때마다 자주 기운이 나고. 가끔은 또 그런 기분이 너무 강해져서 작품 쓰는 걸 멈추고 차가운 공기를 들이마셔. 그런 일이 되게 많아.

근데 지금 말이야 어느 때보다도 좋은 예감이 들어. 같은 기분을 느낀다는 누나의 편지를 보면 얼마나 기쁜지! 신이시여, 내가 누나의 기대를 저버리면 안 되는데! 그런데 그러지... 못할 것 같아.

누나에게 시시콜콜한 기분까지 다 털어놓는 걸 보니 남매 사이가 아주 끈끈하네요.

바그너는 가족들한테 편지를 참 많이 썼어요. 이 시절에 쓴 편지들을 보면 젊은 바그너가 느꼈던 불안과 자격지심 같은 게 드러나요. 나중엔 안하무인에 우월감이 대단했던 바그너도 이렇게 자신감이 없을 때가 있었던 거죠. 그래서일까요? 큰누나가 초연의 기회를 연결해 주었을 때도 곱게 공연을 올리지 않았습니다.

왜요? 감사히 받아들일 입장 아닌가요?

아까 등장한 적 있는 우상 데브리엔트의 연기를 보고 너무 큰 감명을 받은 나머지 저런 연기를 못 보여줄 거면 안 올리겠다고 해버린 거죠.

이건 뭐 자신감이 부족한 건지 넘치는 건지…. 결국 두 작품이나 연달아 묻히고 만 거네요.

바그너는 스스로에게 기대치가 높은 사람이었어요. 자신을 과대평가

2013년 라이프치히 〈요정들〉 공연 실황
바그너의 두 번째 오페라인 〈요정들〉은 바그너가
사망한 지 5년이 지난 1888년에야 초연되었다.

한 만큼 좌절할 일이 많으니 우울해지기도 쉬웠고요. 앞으로도 바그
너의 좌절을 많이 보게 될 겁니다. 아무튼 이렇게 좌초된 〈요정들〉은
바그너조차 잊어버려 죽을 때까지 무대에 올려지지 않다가 사후에
상연되죠.

사랑과 혁명

대학생 때 시위에 참여한 이후로 바그너는 정치에 계속 관심이 많았
어요. 스물한 살 때는 급진주의 운동 단체 '청년독일파'의 지도자와
만나 크게 감명을 받고 단체의 일원이 됩니다.

이름부터 거창하네요.

이들의 사상은 의외로 사랑이 핵심이에요. 청년독일파는 사랑이 혁명의 원동력이라고 봤습니다. 육체적 사랑인 에로스가 사회를 변화시킬 파급력을 가지고 있다고 주장한 거죠. 여기에 영향을 받은 바그너도 에로스가 사회를 변혁할 수 있다고 믿게 되었고 평생 그걸 작품에 녹여냅니다.

사랑과 혁명이라… 그렇게 연결이 되는군요.

바그너는 육체적 사랑을 중요하게 다룬 셰익스피어의 『자에는 자로』를 원작으로 삼아 〈연애 금지〉를 작곡하기 시작합니다. 하지만 마땅한 자리를 잡지 못하고 여기저기 돌아다니고 있었는데 라이프치히 위에 있는 도시 마그데부르크의 극단 음악 감독 자리를 제안 받게 되죠.

불 같은, 바람 같은 사랑

마그데부르크에서 바그너는 앞으로의 인생에서 굉장히 중요한 역할을 하게 될 여성을 만나게 돼요. 바로 민나 플라너입니다.

혹시 사랑에 빠지나요?

네, 바그너는 극단 배우였던 민나를 보고 첫눈에 반해요. 그래서 원래 수락할 생각은 없었던 음악 감독 자리도 고민도 않고 받아들입니다. 당시 잘 나가는 배우였던 민나는 한낱 작곡가 지망생에 불과했던 바

그녀를 거절하지만 몇 달간 바그너가 열정을 쏟아부으며 구애하자 결국 약혼을 받아들이죠.

진심이 통한 거네요!

그런데 결혼까지는 좌충우돌이었습니다. 이미 딸을 둔 미혼모였던데다 다른 약혼자까지 있었던 민나는 직

알렉산더 폰 오터슈테트, 민나 플라너의 초상, 1835년

업 특성상 수입이 불안정한 자신과 비슷한 처지인 음악가가 대책도 없이 쫓아다니는 게 별로 탐탁지 않았습니다. 시도 때도 없이 폭발하는 성질에 사람과 작품에 대한 욕심도 많은 바그너가 아내에게 충실할 거 같지도 않았고요. 그래서 약혼한 지 얼마 되지도 않은 시점에 말도 없이 베를린에 공연하러 떠나버렸습니다. 바그너는 이 사실을 알고 미친 듯이 아래와 같이 편지를 써서 보냅니다.

민나여, 내 마음 상태를 어떻게 말로 표현할지 모르겠소. 당신은 떠났고, 내 심장은 무너져 내리고 있소. 가만히 앉아서 나 자신을 다스리는 것조차 버겁다오. 그저 어린아이처럼 울고 흐느끼기만 할 뿐이오.

『바그너, 그 삶과 음악』(스티븐 존슨 저, 이석호 역, 포노)에서 발췌했습니다.

편지를 받은 민나는 바그너 곁으로 돌아왔죠. 다시 만난 두 사람은 서로에 대한 애정을 확인해요. 이때는 바그너가 극단에서도 인정을 받기 시작한 터라 미래가 보장된 듯하기도 했죠.

사랑 싸움이 있긴 해도, 좋은 시절이네요.

그것도 잠시, 곧 극단이 파산해버려요. 결국 두 사람은 나란히 직장을 잃습니다. 바그너가 열심히 작곡해온 〈연애 금지〉의 공연도 취소돼요. 민나는 새로운 역을 맡아 800킬로미터나 떨어진 쾨니히스베르크

쾨니히스베르크 성
1256년에 건설된 쾨니히스베르크는 프로이센 공국의
수도였다. 민나와 바그너가 살던 때만 하더라도
프로이센에 속했으나 2차 세계대전에서
독일이 패전하며 러시아의 영토가 되었다.
현재 이름은 칼리닌그라드이다.

로 떠나고, 바그너는 며칠도 참지 못하고 민나를 쫓아가죠. 극적으로 재회한 두 사람은 거기서 결혼식을 올려요. 그게 1836년 11월 26일의 일입니다. 바그너는 스물셋, 민나는 스물일곱이었죠.

굴곡은 있었지만 결국 결혼에 성공하네요.

행복한 가정을 이뤘다고 이야기가 마무리되면 좋겠지만 두 사람의 드라마는 계속됩니다. 결혼식 날에도 싸울 정도로 민나와 바그너는 자주 심하게 다퉜다고 해요.

그럴 만도 한 게, 민나와 바그너는 스타일이 너무 달랐어요. 정치와 철학에 조예가 깊은 바그너와 달리 민나는 추상적인 데 관심이 없었습니다. 또, 바그너는 평생 자신을 헌신하고 찬양해줄 여성을 필요로 했는데 나름 인기 있는 배우였던 민나는 그런 모습과는 거리가 멀었죠. 게다가 둘은 처음부터 다른 사람과 끊임없이 바람을 피우는 일종의 '열린 관계'였어요.

「리하르트가 민나 바그너에게」의 표지
두 사람이 주고받았던 편지만 모아 책으로 출판될 정도로 많은 편지가 남아있다. 편지에는 두 사람의 폭발할 듯한 사랑이 담겨 있다.

평범한 커플이 아니었던 건 확실하네요.

민나도 바그너도 기본적으로 '자유로운 영혼'이었습니다. 구속되는 걸 싫어했다고 할까요? 하지만 두 사람의 부부 관계는 30년 넘게 지속됩니다. 다툼도 심했지만 주고받았던 편지가 책으로 묶여 출판될 정도로 애틋하게 사랑한 것도 사실이에요.

쫓아오는 가난

바그너가 민나를 따라 쾨니히스베르크 극장으로 갔었죠? 그런데 얼마 지나지 않아 이 극장도 파산하면서 두 사람의 형편은 다시 어려워져요.

가는 족족 일이 꼬이는군요?

참 기구하죠? 아직 신혼이었지만 끼니를 걱정하는 처지가 되자 민나는 견디지 못하고 디트리히라는 상인을 만나 떠납니다.

가난하다고 바로 바람을 피우다니 너무한데요!

바그너는 미친듯이 이 둘을 찾아 나섰죠. 그 사이 디트리히는 도망을 가버렸고 친정에 머물고 있던 민나를 찾아냅니다. 바그너는 민나와 화해하고 함께 드레스덴 외곽에 거처를 마련해요. 다행히 곧 바그너

에게 러시아 리가에 위치한 극장의 카펠마이스터 제안이 들어옵니다. 바그너는 이를 수락하고 리가로 떠나죠.

불러주는 곳이 있어 다행이네요.

바그너는 오페라 감독과 오케스트라 지휘를 맡았죠. 그리고 재밌게 읽었던 소설 『마지막 호민관 리엔치』를 토대로 오페라 작곡을 시작합니다. 하지만 계속 좋은 일만 있던 건 아니었어요. 바그너가 많이 따랐던 큰누나 로잘리가 젊은 나이에 세상을 뜨거든요.

아까 편지를 주고받았던 누나 맞죠?

네, 그뿐 아니라 극장에서도 입지가 약해졌는지 2년을 못 채우고 해임되고 말았죠. 이미 빚이 어마어마하게 많았던 바그너 부부는 빚쟁이 몰래 야반도주해야 할 지경에 이릅니다.

상황이 안 좋았나 봐요.

여기에도 전해지는 이야기가 있습니다. 바그너는 평생 개를 끔찍이 사랑해서 언제나 한 마리 이상의 개를 키웠는데 리가에서도 로버라는 이름의 뉴펀들랜드종 개와 함께 살았다고 해요. 평소에는 유순하지만 낯선 사람이 다가오면 많이 짖는 종이라 혹시라도 도피 중에 개가 짖기라도 한다면 발각될 수 있는 상황인데도 기르던 개를 놓고 갈 수

뉴펀들랜드종의 개
성장하면 60킬로그램이 넘을 정도로 크지만
평소에는 사람을 잘 따르고 아주 유순하다.

가 없었던 바그너는 결국 로버와 여정을 함께 합니다. 로버도 주인의 마음을 알았던 건지 새벽 내내 조용했고 바그너 일행은 아무에게도 들키지 않고 리가를 빠져나올 수 있었다는군요.

감동적이에요. 역시 개는 가족이죠.

바그너가 리가를 빠져나와 향한 곳은 런던이었습니다. 런던을 지나 파리로 갈 계획이었죠. 그 와중에 바다를 건너다 절대 잊을 수 없는 끔찍한 경험을 합니다. 엄청나게 큰 폭풍우를 만나서 간신히 죽을 고비를 넘겼거든요. 그런데 전화위복이라고 해야 할까요? 바그너는 그 위험한 풍랑 속에서 후에 작곡할 오페라 〈방황하는 네덜란드인〉의

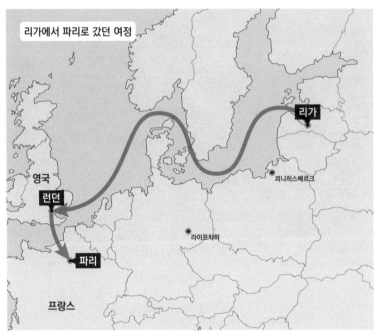

바그너가 리가에서 파리로 갔던 여정

아이디어를 얻습니다. 밤바다와 유령선을 소재로 인간을 압도하는 대자연을 그리는 작품이죠.

진짜 세상에 쓸모없는 경험은 없나 봐요.

그러게요. 그래도 어찌어찌 바그너와 민나, 로버는 무사히 바다를 건넜습니다.

여기서 죽지 않아 다행이에요.

파리에서 만난 그랑오페라

당시 파리는 세계에서 손꼽히는 대도시이자 음악 문화가 가장 발달한 도시였습니다. 야심 찬 바그너가 그동안의 실패를 만회할 장소로 파리를 택한 건 어찌 보면 당연한 선택이었죠.

이때는 파리가 음악의 중심지였군요.

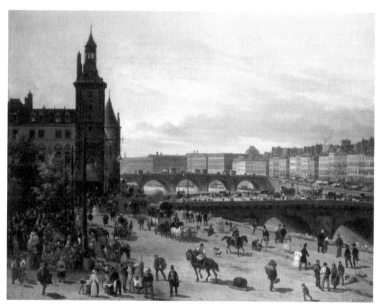

주세페 카넬라, 꽃시장·시계탑·샹쥬 다리 그리고 퐁뇌프, 1832년
1830년대 파리의 모습을 보여주는 풍경화다.
19세기에는 산업혁명으로 인해 파리의 인구수가
폭발적으로 증가하면서 빈부격차가 극에 달했고
그 여파로 혁명이 자주 일어났다. 문화적으로는 빈에
이어 음악의 중심지로 공고해진 시기기도 하다.

프랑스에 도착한 바그너는 파리를 향해 가는 도중에 당대 최고의 오페라 작곡가 자코모 마이어베어를 찾아갑니다. 마이어베어는 이 젊은 이를 따뜻하게 맞아주었죠. 게다가 바그너의 작품을 인정해 여기저기 소개해주기도 합니다. 이때 바그너는 마이어베어의 영향으로 새로운 장르에 눈을 뜨게 되는데 그게 바로 당시 프랑스에서 유행한 '그랑오페라'죠. 마이어베어가 그랑오페라의 대가였으니까요. 그랑오페라는 영어로 하면 그랜드 오페라(Grand opera)예요. 규모가 크고 아주 화려한 오페라 장르입니다.

그랑오페라에는 청중인 부유한 중산층 입맛에 맞는 발레, 합창, 군중 장면이 꼭 들어가야 했어요. 그래서 아예 막마다 역할이 정해져 있기도 했는데 1막은 배경 설명, 2막은 발레, 3막은 볼거리, 4막은 아리아, 5막은 마무리였죠.

볼거리가 많았겠어요. 인기가 많을 만하네요.

그랑오페라가 대세가 된 데에는 프랑스의 정치 상황도 한몫했죠. 프랑스혁명 이후 귀족의 전유물이었던 오페라가 시민에게 넘어왔지만 그것도 잠시, 쿠데타로 권력을 잡은 나폴레옹이 오페라 극장의 상연권을 독점해 파급력이 센 오페라를 정치적 선전 도구로 이용합니다. 오페라에 신화나 역사적 영웅을 등장시켜 교묘하게 나폴레옹의 업적을 칭송하게 만드는 식이었죠. 국가 예산을 쏟아부어 무대의 규모가 엄청나게 커졌으니 보는 사람은 압도당할 수밖에 없었어요.

오페라를
꿈꾸다

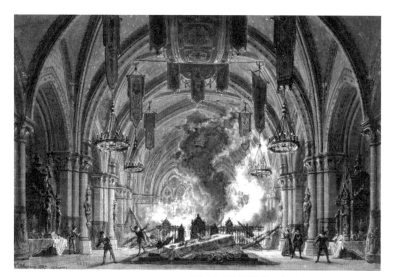

마이어베어의 〈예언자〉 5막 무대 스케치

나폴레옹을 빼놓곤 이야기가 안 되는 시대군요.

그 나폴레옹이 몰락하고 나서 작품성보다는 여흥을 즐기려는 대다수 청중의 입맛에 맞는 그랑오페라가 부상합니다. 그랑오페라는 음악보다 큰 규모와 화려한 볼거리를 중시했으니 당시 파리 사회 전반에 깔려있던 '돈만 있으면 된다'는 물질 만능주의와도 잘 맞았어요.

파리와의 악연

성공하고 싶었던 바그너는 대세를 따르면서도 무대를 더 호사스럽게 채워 기존의 그랑오페라를 뛰어넘으려 했습니다.

이미 충분히 화려한 거 같
은데….

하지만 뜻대로 풀리지 않았
지요. 파리에 도착한 이후
로 이리저리 뛰어다녔지만
2년 반 동안 성과는 별로
없었습니다. 오히려 경제 사
정이 더 나빠져서 결혼반지
까지 전당포에 맡길 정도였
어요.

1830년대 후반 파리에 머물던 시절 바그너의 초상

거듭된 실패로 절망에 빠진 바그너는 심한 우울증에 빠집니다. 모든
대상을 향해 미친 듯이 분노하고 피해망상에 시달리기도 하고요.

감정이 오락가락하는군요.

그래서였을까요? 앞에서는 자신에게 도움을 주었던 마이어베어에게
아부하면서도 뒤에서는 그를 비판하는 글을 익명으로 발표합니다. 뚜
렷한 근거도 없이 마이어베어가 바그너를 경계한 나머지 뒤에서 성공
을 방해했다고 생각했던 거죠. 게다가 이때는 유럽에 한참 반유대주
의 정서가 퍼질 때예요. 마이어베어가 유대인이라는 점이 영향을 끼
쳤던 건지 바그너는 이때부터 노골적으로 유대인을 혐오하기 시작합
니다.

나중에 바그너는 악명 높은 「음악에서의 유대성」이라는 글에서 유대인 음악가를 싸잡아 조롱하고 비난할 정도로 노골적인 반유대주의자가 되죠. 특히 성공한 유대인 음악가였던 마이어베어와 멘델스존을 공격 대상으로 삼았어요. 예를 들어 멘델스존은 재능도 없이 그저 집안에 돈이 많아 좋은 교육을 받은 덕에 예술을 하는 거라 음악에 깊이가 없다고 폄하합니다.

이게 아직까지도 바그너가 큰 비판을 받는 이유 중 하나지요. 그런데 정작 바그너는 유대인 동료나 친구가 많았어요.

유대인 친구도 많았다면서… 저는 이해 못 하겠어요.

제 생각에는 어쩌다가 유대인에 대한 피해망상이 생긴 거 같아요. 사실 마이어베어는 바그너에게 잘 해준 거밖에 없어요. 바그너가 첫 성공을 거두는 데 결정적인 도움을 준 사람도 마이어베어였죠.

바그너가 드디어 성공하나요?

네, 마이어베어가 바그너의 〈마지막 호민관 리엔치〉를 극장에서 상연할 수 있도록 손을 써줘요. 바그너는 스물아홉 살에 드디어 사회의 인정을 받죠.

19세기 후반의 〈베니스의 상인〉 연극 장면
왼쪽에 삿대질하고 있는 인물이 유대인 고리대금업자
샤일록이다. 샤일록의 이미지는 오랫동안 유대인에
대한 편견을 만들어냈다.

좌절의 시기에 만든 작품이 성공을 거두다

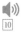 〈마지막 호민관 리엔치〉의 서곡이 굉장히 유명합니다. 〈마지막 호민
관 리엔치〉의 배경은 14세기 로마예요. 주인공 리엔치는 권력을 시민
에게 나누어주어야 한다고 생각하는 공화주의자로 귀족의 권리를 주
장하는 세력과 갈등을 겪습니다. 특히 콜론나라는 귀족과 극단적으
로 대립하는데 공교롭게도 리엔치의 여동생과 콜론나의 아들이 서로
사랑하는 사이입니다. 두 연인은 이루어질 수 없는 사랑과 정치적 신
념 사이에서 괴로워하고 결국 마지막에는 관련된 모든 인물이 죽고
말아요. 매우 비극적이죠.

〈로미오와 줄리엣〉 같기도 하네요.

그렇죠. 하지만 〈로미오와 줄리엣〉은 두세 시간 남짓인 반면 〈마지막 호민관 리엔치〉는 여섯 시간이 넘습니다.

세 시간짜리 영화도 보기 힘든데….

당시에 그랑오페라가 다 그렇긴 했지만 이 작품도 무대만 사치스럽지 내용의 깊이가 없어요. 게다가 바그너는 마이어베어의 영향에서 벗어 나지 못했습니다. 찰스 로즌이라는 음악학자는 이 작품이 "마이어베 어가 쓴 최악의 오페라"라고 했을 정도예요.

1842년 〈마지막 호민관 리엔치〉 초연 스케치

첫 성공이긴 했지만 그렇게 좋은 평가를 받지는 못했군요.

당시 평단의 반응은 좋았어요. 그랑오페라의 유행이 사라진 지금에
와서 보면 좀 과하다는 것이지 이때부터 작곡가로서 바그너의 위상
이 완전히 달려졌을 정도로 〈마지막 호민관 리엔치〉는 크게 성공했습
니다.
바그너가 천신만고 끝에 처음 성공을 맛보던 이때 멀리 떨어진 이탈
리아에서는 베르디가 엄청난 성공을 거두고 있었어요. 이 동갑내기
음악가는 또 어떤 인생을 만들어가고 있었을까요? 이탈리아로 장소
를 바꿔 봅시다.

유년 시절을 극장에서 보낸 바그너에게 무대는 집과 같았다. 극작가를 꿈꾸던 바그너는 자신의 작품엔 음악이 필요하다는 걸 깨닫고 작곡가의 길을 걷는다. 계속되는 실패에 좌절하던 중, 그랑오페라의 거장 마이어베어의 도움을 받아 〈마지막 호민관 리엔치〉로 드디어 첫 성공을 거둔다.

두 아버지	**카를 바그너** 예술에 관심이 많아 예술가들과 자주 교류. 바그너가 태어나자마자 라이프치히 전투에서 목숨을 잃음.
	루트비히 가이어 바그너의 양아버지. 드레스덴 극장 전속 배우로 바그너를 자주 극장에 데리고 다님.
극작가를 꿈꾸다	열 살 때 베버의 〈마탄의 사수〉를 봄.
	〈마탄의 사수〉 독일 문화의 상징인 숲을 배경으로 악마와의 거래를 다룬 낭만주의 오페라.
청년 바그너	대학에서 방황의 시기를 보내던 중에 정치에 관심을 가지고 시위에 가담. 테오도어 바인리히 교수에게 작곡을 배움.
	참고 헌정곡 〈피아노 소나타 b♭〉 WWV21
	오페라를 작곡하지만 대본을 파기하거나 무대에 올리지 않음.
	예 〈혼례〉, 〈요정들〉
	청년독일파 에로스적 사랑이 사회를 변혁할 수 있다는 청년독일파의 사상을 작품에 반영. **예** 〈연애 금지〉
	불같은 사랑 극단 배우인 민나 플라너를 만나 결혼함.
파리의 신인 작곡가	파리에서 그랑 오페라를 주도하던 당대 최고의 작곡가 마이어베어가 바그너를 적극적으로 도와줌.
	그랑오페라 파리를 중심으로 유행하던 오페라 형식. 규모가 크고 화려한 오페라로, 발레, 합창, 군중 장면이 반드시 들어갔음.
	반유대주의 실패를 거듭하던 바그너는 마이어베어를 비롯한 유대인을 노골적으로 혐오. **참고** 「음악에서의 유대성」
드레스덴에서 거둔 성공	1842년 드레스덴에서 초연한 〈마지막 호민관 리엔치〉가 대성공을 거둠. 이를 계기로 사회의 인정을 받게 됨.

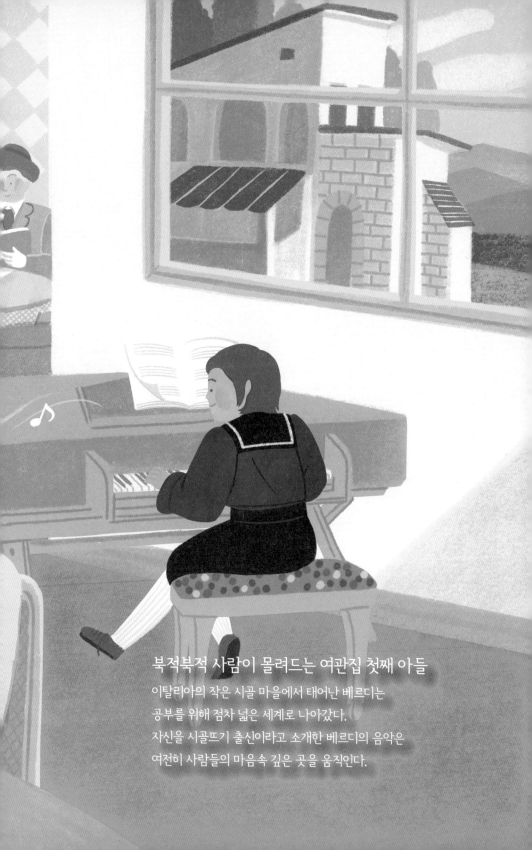

북적북적 사람이 몰려드는 여관집 첫째 아들
이탈리아의 작은 시골 마을에서 태어난 베르디는
공부를 위해 점차 넓은 세계로 나아갔다.
자신을 시골뜨기 출신이라고 소개한 베르디의 음악은
여전히 사람들의 마음속 깊은 곳을 움직인다.

세상의 모든 것은 무대요,
모든 사람은 배우이니,
각자의 출구와 입구가 있고
한 사람은 한꺼번에 많은 역할을 맡는다.

– 윌리엄 셰익스피어, 『좋을 대로 하시든지』

02
작은 시골 마을에서 태어난 소년

#이탈리아 #론콜레 #부세토 #바레치
#밀라노 음악원 #스트레포니 #라 스칼라 극장
#〈나부코〉

베르디는 바그너보다 다섯 달 늦은 1813년 10월 9일 파르마 공국에서 태어났습니다. 파르마가 낯설게 들릴 수도 있는데 '파마산'은 들어보지 않았나요? 파마산 치즈 말이에요. 파마산이 파르마의 형용사형입니다.

피자 먹을 때 본 것 같아요. 그럼 파마산은 정말 파르마 산(産)이라는 뜻이겠군요.

파르마 공국의 조제프

베르디는 나폴레옹이 이탈
리아 일대를 휩쓸고 난 뒤
에 태어났어요. 파
르마 공국이 아직
프랑스의 지배 아래

파마산 치즈

있었던 시기였습니다. 그래서 베르디의 출생 신고서에는 이탈리아식 표기인 주세페(Giuseppe) 대신 프랑스식 이름인 조제프(Joseph)로 적혀 있죠. 이게 원인은 아닐 테지만, 베르디는 평생

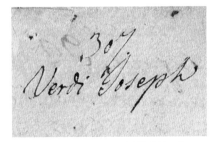

프랑스식으로 적혀 있는 베르디의 출생 신고서
'307 베르디 조제프(Verdi Joseph)'라고 적혀 있다.

파리를 사랑했습니다. 파리 사람들에게 사랑도 많이 받았고요.

프랑스와 좀 안 맞았던 바그너와 다르네요.

그렇습니다. 프랑스가 이탈리아를 지배한 건 겨우 1년 반 남짓이지만 그 짧은 시간이 이탈리아반도에 엄청난 영향을 끼쳐요.
이탈리아는 오랫동안 작은 나라들로 쪼개져 있었고 수백 년 동안 분쟁이 활발했기 때문에 가까운 도시끼리도 공감대가 전혀 없었습니다. 그런데 나폴레옹이 이탈리아반도를 점령하면서 처음으로 동질감이 생겼던 거죠. 그렇게 옛날이었다면 꿈도 꾸지 못했을 통일을 이야기하게 됩니다.

베르디가 무척 중요한 시기에 태어났네요.

론콜레? 베르디?

다시 갓난아기인 베르디에게 돌아가 보겠습니다. 베르디가 태어난 곳은 론콜레라는 마을이었어요. 주변이 온통 논밭이고 지금도 인구가 400명 정도밖에 안 되는 진짜 시골입니다. 마을 주민들은 예나 지금이나 베르디라는 거장을 배출했다는 자부심이 크죠. 그래서 1963년에는 마을 이름을 아예 베르디로 바꿨어요.

그럼 론콜레가 아니고 베르디예요?

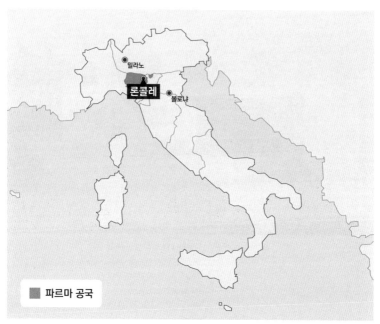

파르마 공국의 지도
북부의 대도시인 밀라노와 볼로냐를 잇는 길목에 있다.

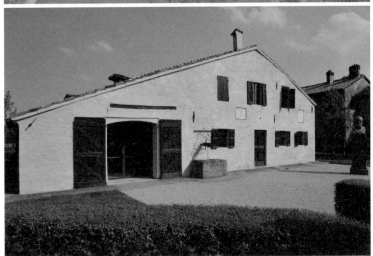

(위)론콜레 베르디의 풍경
파르마 시에서 35킬로미터 떨어져 있는 론콜레는
작고 소박한 시골 마을이다.
(아래)베르디의 생가
2013년부터 복구를 시작하여 지금은 관광 시설로
운영 중이다.

그건 아니고 '론콜레 베르디'라고 해요. 사진을 보면 알겠지만 베르디의 고향이라는 점 말고는 특이할 게 없는 시골이라 베르디에 연관시키려는 노력을 많이 했습니다. 베르디 이름을 딴 대로도 있고 아버지인 카를로 베르디의 이름을 딴 길도 있죠. 베르디의 부모가 운영했던 여관 건물도 복원돼 있습니다.

그렇담 그렇게 부유한 환경은 아니었겠어요.

여관집 아들내미

그렇긴 해도 이 시대 시골 마을의 여관은 단순한 숙박업소가 아니었어요. 여관에서 식료품이나 잡화를 팔기도 했기 때문에 외지에서 찾아오는 사람들은 물론 물건을 사려는 마을 사람들까지 뻔질나게 드나드는 마을의 사랑방이었죠.

항상 북적북적했겠네요.

게다가 여관에 와서 편지나 공문서를 읽어달라고 부탁하는 이들도 꽤 됐죠. 당시 이탈리아 문맹률은 20퍼센트에 육박했고 시골 마을에는 글을 못 읽는 사람이 많았거든요. 이런 식으로 여관에 온갖 정보가 모였을 테니 베르디의 아버지가 세상 물정에 밝았던 것도 이상하지 않았습니다. 그래서 아들의 교육을 매우 중요하게 생각했죠.

로베르트 빌헬름 에크만, 이탈리아의 여관, 1846년
핀란드 화가 로베르트 빌헬름 에크만이 그린 19세기
여관의 풍경이다. 여성과 아이, 상인과 주민이 여관에
모여 있다.

어쩐지 조기 교육을 시키는 모습이 상상되는데요.

맞아요. 베르디에게 네 살 때부터 라틴어 교육을 시킵니다. 일곱 살부
터는 마을 성당에서 수업을 받게 했죠. 베르디는 미사를 돕는 복사로
일하기도 했는데 그러던 중 성당의 오르간 연주자가 우연히 어린 베르
디의 재능을 알아봅니다.

베르디, 재능을 발견하다

성당의 오르간 연주자는 베르디의 부모에게 건반악기인 작은 스피넷이라도 사도록 설득했습니다. 베르디의 부모는 중고로나마 스피넷을 마련해주지요. 낡았다 해도 당시에는 악기가 매우 비쌌기 때문에 좀 무리했을 거예요. 이 스피넷은 지금도 밀라노의 라 스칼라 극장 박물관에 가면 볼 수 있습니다.

자식의 재능을 꽃피워주고 싶어 하는 부모님의 마음은 어디나 똑같네요.

베르디가 어렸을 적 자주 쳤던 스피넷
15세기에서 18세기까지 많이 사용되던 스피넷은 피아노가 발명되기 이전 대표적인 건반악기인 하프시코드의 일종이다.

참고로 베르디는 이 스피넷을 얼마나 좋아했던지 너무 많이 두들겨서 금방 고장을 내고 말았지요. 스피넷을 고쳐주러 수리 기사가 왔다가 꼬마 베르디의 연주 솜씨에 놀라 수리비를 받지 않고 작성한 명세표 같은 쪽지가 남아있다고 합니다.

베르디의 실력이 좋았는지 여덟 살 무렵 베르디는 세상을 떠난 오르간 연주자를 대신해 마을 교회의 오르간을 연주했지요.

여덟 살이라니… 역시 떡잎부터 달랐네요.

어린 베르디는 조금씩 큰 세상으로 나아갑니다. 우선 열 살때는 론콜레에서 4킬로미터 정도 떨어진 부세토의 중학교로 진학하죠.

그 거리를 통학한 건 아니죠?

네, 가족과 떨어져 부세토의 구두 수선공 집에서 홀로 하숙 생활을 했습니다. 그래서 매주 미사가 열릴 때마다 연주하러 4킬로미터를 왕복해야 했어요.

아직 어린아이인데… 그 먼 거리를 혼자서요?

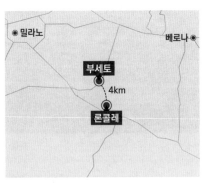

부세토와 론콜레

심지어 신발이 닳는 게 걱정돼 맨발로 걸어다녔다는 기록도 있으니 안타깝죠. 작은 시골 마을에서 유학 온 베르디는 넉넉한 형편은 아니었으니까요.

음악을 배울 기회가 찾아오다

힘들었어도 부세토에서 보낸 시간은 이후의 베르디에게 큰 자산이 됩니다. 평생동안 이어지는 소중한 관계도 많이 만들었고요. 그래서 부세토는 론콜레와 함께 베르디의 또 다른 고향이라 할 수 있습니다. 베르디가 다닌 학교에서는 이탈리아어, 라틴어는 물론 인문학에 관련

부세토의 중심지
중세 이후로 지금까지 이탈리아반도는 도시를 중심으로 발전해왔다. 때문에 지방의 도시들은 아무리 작더라도 하나의 도시 국가로서 기능할 정도로 독립적이다.

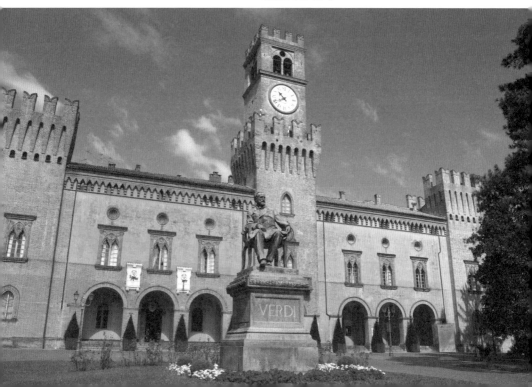

된 수준 높은 강의를 들을 수 있었어요. 신부이기도 했던 교장은 성실하고 총명했던 베르디를 눈여겨보고 신부로 키우려고 했죠. 그런데 부세토 음악 학교를 맡고 있었던 페르디난도 프로베시 선생이 교장의 뜻에 반대하고 나섭니다.

음악에 재능이 더 특출났을 테니까요?

맞아요. 프로베시는 베르디가 음악가가 되어야 한다고 강력히 주장했습니다. 이때부터 베르디는 음악 학교와 일반 학교를 오가며 본격적으로 음악을 배우기 시작합니다. 부세토는 작지만 오케스트라까지 있을 정도로 음악 문화가 발달한 도시였기 때문에 베르디가 재능을 펼칠 곳이 많았죠.

베르디가 날개를 단 듯 일찍부터 두각을 나타냈겠네요.

네, 운도 따랐는지 부세토 음악 협회의 운영자인 안토니오 바레치를 알게 됩니다.

후원자가 나타난 건가요?

그렇지요. 바레치가 숨을 거둘 때까지 둘의 관계는 이어집니다. 베르디는 바레치가 운영하는 오케스트라에서 연주도 하고 작곡도 하면서 활약해요. 열여덟 살이 되던 1831년에 베르디는 오케스트라 안에서

지도자 격으로 우뚝섭니다. 아무도 베르디의 적수가 되지 못했죠. 이때 베르디는 아예 바레치의 집에 들어가 살면서 바레치의 자식들에게 피아노와 노래를 가르쳤어요. 그러다 동갑이었던 큰딸 마르게리타와 사랑에 빠지게 됩니다.

부세토판 '동갑내기 과외하기'네요.

A. 기시, 안토니오 바레치의 초상, 1877년
성공한 사업가였던 바레치는 음악 애호가이자 열렬한 음악 후원자였다. 베르디뿐만 아니라 베르디의 제자이자 친구였던 에마누엘레 무치오도 바레치의 후원을 받았다.

바레치도 곧 둘이 연인 관계로 발전한 걸 알게 되죠. 집안을 비교하자면 베르디 쪽이 많이 기울었지만 바레치는 베르디를 아꼈기 때문에 둘의 관계를 반대하지는 않아요. 그래도 부모 입장에서 딸의 연인을 한집에서 데리고 살다가 결혼시킬 수는 없는 노릇이라서 바레치는 베르디를 집에서 내보냅니다. 그러면서 한편으로는 베르디가 더 큰 세상에서 성공해 금의환향하길 원했죠.

다행히 베르디 아버지가 지역의 한 자선기관으로부터 4년치 장학금을 확보해준 덕분에 열아홉 살의 베르디는 근방에서 가장 큰 도시였던 밀라노로 유학을 떠날 수 있었습니다. 이렇게 론콜레에서, 부세토, 그리고 밀라노까지 점점 더 큰물로 나가게 된 겁니다.

우리나라에서도 시골에서 태어난 아이가 공부를 잘하면 인근 도시로 가서 중고등학교를 나오고 결국 대학은 서울로 가잖아요. 베르디가 딱 그랬네요.

밀라노로 향하다

이탈리아의 수도는 두 개라는 말이 있어요. 하나는 공식 수도인 로마고, 다른 하나가 바로 밀라노입니다. 지금도 밀라노는 이탈리아의 비공식 수도라고 부를 만큼 중요한 도시예요. 정치와 경제, 문화를 좌우하는 영향력도 상당하고요. 19세기에도 마찬가지였습니다.

시골서 갓 상경한 베르디의 눈이 휘둥그레졌겠어요.

분명 그랬을 겁니다. 밀라노에 간 가장 베르디의 큰 목표는 밀라노 음악원 입학이었죠. 밀라노 음악원은 당시 만들어진 지 얼마 되지 않았지만 이탈리아 최고의 명문 음악 학교였어요. 그때 인기를 끌었던 알프스 너머의 외국 음악을 견제하고 오페라 중심지로서의 위상을 지키기 위해 설립된 곳으로 개교 당시 학생 수는 24명으로 적었지만 모든 학생이 무료로 다닐 수 있었어요.

돈을 안 냈다니 전부 국가의 세금으로 운영하는 건가요?

밀라노의 두오모 광장
이탈리아를 통일한 비토리오 에마누엘레 2세의 동상이 가운데 있고, 오른쪽에 밀라노 대성당이 보인다.

네, 유럽은 이때부터 국가가 국민의 교육을 책임져야 한다는 의식이 있었어요. 아직도 이 전통은 대체로 유지되는 편이죠.

다시 베르디에게로 돌아가 볼까요? 베르디는 밀라노에 도착해 음악원 입학시험을 칩니다. 당연히 합격했을 것 같은데 그만 떨어지고 말아요.

최고의 음악 학교가 베르디의 재능을 왜 못 알아본 건가요?

건반을 치는 손동작이 문제였어요. 연주를 독학으로 익히다시피 했으니 자세가 제멋대로였던 거지요. 심사위원들은 베르디의 나이가 적지 않으니 자세 교정이 어려울 거라 판단해 불합격시켰습니다. 그래도 베르디가 입학을 위해 제출했던 작품을 보고는 한 교수가 "작곡 능력이 탁월해서 작곡가로 성공할 것"이라고 하긴 했대요.

하지만 실력보다도 베르디가 외국인이었다는 사실이 당락을 결정했을 가능성이 커요. 당시 파르마 공국 사람이었던 베르디는 밀라노 입국할 때 여권이 필요한 엄연한 외국인이었죠.

저한테는 파르마나 밀라노나 똑같은 이탈리아 도시지만 그때는 정말 별개의 나라였군요.

네, 통일을 향한 움직임은 있었지만, 아직 통일된 건 아니었으니까요. 그런데 정작 베르디에게 입학을 불허했던 밀라노 음악원의 현재 이름은 주세페 베르디 음악원이랍니다.

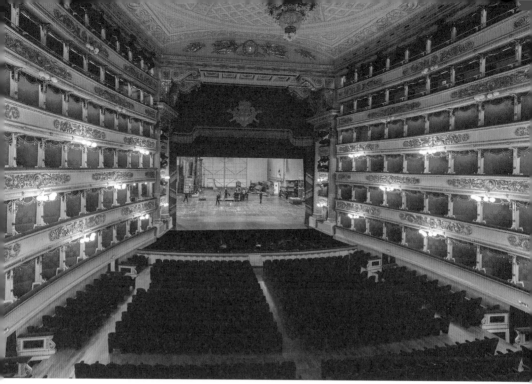

현재의 라 스칼라 극장 내부
1778년 오페라 전용 극장으로 문을 연 라 스칼라
극장은 당시 밀라노를 점령하고 있던 오스트리아
당국의 허가를 받아 지어졌다. 밀라노 시민들이
유흥에 빠져 독립에 대한 열망을 품지 않기를
바랐던 오스트리아는 귀족뿐 아니라 일반 시민들도
오페라를 관람할 수 있도록 했다.

네? 베르디는 거절해놓고요?

당연히 베르디가 허락한 일은 아니었죠. 베르디 사후에 학교에서 마
음대로 갖다 붙인 이름이라 합니다.

대작곡가가 될 떡잎을 진작 알아봤으면 좋았을 걸…

음악원 입학시험에는 떨어졌지만 사랑하는 사람을 위해 큰 포부를 갖고 떠나온 만큼 베르디는 여기서 포기하지 않습니다. 개인 레슨이라도 받아보려고 밀라노의 라 스칼라 극장에서 일하다 은퇴한 음악가 빈첸초 라비냐를 찾아가죠. 당시 라 스칼라 극장은 밀라노뿐 아니라 이탈리아 전체, 더 나아가서는 유럽에서 최고로 손꼽히는 극장이었어요. 이건 사실 지금도 마찬가지입니다.

사진을 보니 너무 아름다운 곳이네요.

베르디는 라 스칼라 극장의 음악을 책임졌던 라비냐에게 음악을 배우면서 극장과 처음으로 인연을 맺게 됩니다. 덕분에 도니체티, 메르카단테, 리치 등 당시 유명 작곡가들의 오페라를 접할 수 있었죠. 특히 앞서 소개했던 벨칸토 창법의 노래를 많이 들으며 차차 오페라의 매력을 깨닫게 됩니다.

드디어 오페라의 세계로 들어가는군요.

베르디는 3년 동안 밀라노에서 지냈습니다. 그런데 라비냐 선생에게 만족할 만큼 배우지는 못했죠. 라 스칼라 극장의 작곡가였으니 최신 오페라 작곡 기법을 가르쳐줄 줄 알았는데, 고리타분하게 대위법만 가르치고 베르디가 곡을 써 가면 오히려 죄다 낡은 스타일로 바꾸어 놓았다고 해요. 후에 베르디가 오페라의 모든 것을 혼자서 터득했다고 한 말이 과장은 아닌 것 같습니다.

다시 고향으로 돌아온 젊은이

베르디를 신부로 만들려고 했던 부세토의 교장 선생님 기억나시나요? 밀라노에서 베르디는 그 선생님의 조카였던 주세페 세레티의 집에 얹혀살았는데 3년째 되니 이 사람이 베르디를 더 데리고 있을 수 없다는 뜻을 내비칩니다. 때마침 베르디는 바레치로부터 부세토로 돌아오라는 연락을 받았죠. 베르디를 음악의 길로 인도했던 스승 프로베시가 작고했으니 부세토의 음악 총책임자 자리를 물려받으라고요. 그렇게 부세토로 돌아왔는데 페라리라는 라이벌이 등장하면서 누가 프로베시의 후계자가 될 지를 두고 몇 달간 부세토의 음악계가 둘로 쪼개져 싸우기 시작해요.

경쟁자의 실력이 베르디보다 더 뛰어났나요?

실력의 문제라기보다 정치적인 문제였어요. 교회의 음악까지 담당하는 부세토 음악 총책임자를 정하는 데에는 교회의 목소리를 무시할 수 없었거든요. 그리고 베르디의 경쟁자 페라리는 교회의 말을 추종하는 고분고분하고 나이도 지긋한 사람이었지요. 즉 이건 베르디와 페라리의 싸움이라기보다는 베르디를 미는 부세토 음악계의 큰손 바레치파와 교회 사이의 알력 다툼이었던 거죠.

이때 베르디는 편지에 "내 은인 바레치 씨가 나 때문에, 그리고 어디나 있는 적대심 때문에 고통받지 않을 수 있다면 나는 바로 떠났을 거야"라고 썼을 정도로 힘들어했어요.

청년 베르디가 의도치 않게
고래 싸움에 끼어들어 버렸
군요.

그런 거죠. 베르디는 내심
이 상황을 벗어나고 싶어
했지만 은인인 바레치의 입
장을 생각해서 말을 꺼내지
는 못했습니다. 오히려 바레
치의 딸이자 베르디의 연인
인 마르게리타가 베르디더

**아우구스토 무시니, 마르게리타 바레치의 초상,
1910년 추정**

러 '어차피 하고 싶은 음악은 극장을 위한 거지 교회를 위한 게 아니
지 않냐'면서 부세토에 집착할 필요가 없다고 말했어요.

어정쩡한 상태가 길어지면 아무도 오래 못 버틸 텐데….

지지부진한 싸움은 1836년 베르디가 부세토 시의 세속음악을, 페라
리가 교회음악을 맡는 것으로 타협하면서 일단락되었어요. 이 결정에
대해 베르디는 섭섭해하기는커녕 교회의 눈치를 보지 않아도 돼서 기
뻐했다고 해요. 더 좋은 일은 드디어 버젓한 직장을 얻음으로써 사랑
하는 마르게리타와 결혼할 수 있게 된 거였지요.

첫사랑이 이루어졌네요. 후원자 바레치는 장인이 됐고요.

네, 베르디는 신부를 정말 사랑했나 봐요. 당시의 행복한 기억을 이렇게 기록하고 있거든요. "그녀가 머리를 풀면, 어깨 위로 황금빛 물결이 흘러내리는 것 같았다"고요.

장인인 바레치의 집 근처에 신혼집을 얻은 베르디는 1836년 한 해 동안 엄청나게 많은 작품을 작곡합니다. 밀라노에서부터 키워온 오페라에 대한 열정으로 〈로체스테르〉라는 작품을 작곡하기도 하죠.

베르디가 본격적으로 오페라 작곡을 시작한 거군요.

금세 베르디의 가족 구성에도 변화가 생깁니다. 첫째 비르지니아를 얻고 그다음 해에는 둘째 이칠리오 로마노가 태어났지요.

갑자기 찾아온 불행

안타깝게도 행복한 시절은 오래가지 않았습니다. 둘째가 태어난 지한 달 만에 첫째 비르지니아를 잃고 말았거든요. 자식을 잃은 슬픔속에서 베르디는 부세토를 떠나기로 합니다.

가족을 잃으면 살던 곳을 떠나는 경우를 많이 봤어요. 같이 보낸 시간들이 생각나서 못 견딘다고 하더라고요.

남은 가족을 데리고 베르디가 향한 곳은 다름 아닌 밀라노였죠. 밀라노에 도착한 베르디는 예전에 작곡해뒀던 〈로체스테르〉를 개작해 〈오베르토〉를 완성합니다. 그리고 어떻게 무대에 올릴 수 있을지 고민하다가 주세피나 스트레포니라는 가수를 찾아가죠.

가수가 무대에 작품을 올릴 힘이 있었나요?

스트레포니는 그냥 평범한 가수가 아니었습니다. 당대 최고의 인기를누리던 프리마 돈나였죠. 베르디의 진정한 목적은 스트레포니를 통해라 스칼라 극장의 임프레사리오였던 바르톨로메오 메렐리에게 접근하는 거였지요. 임프레사리오(Impreasario)는 공연기획자예요. 매년 어떤 작품을 공연할 건지 정하고 작곡가부터 대본 작가, 안무가, 출연진,무대 연출, 판매 실적 등 극장 운영을 둘러싼 모든 걸 관여하고 결정하는 중요한 자리죠. 라 스칼라 극장의 임프레사리오 메렐리는 스트

레포니의 후견인이자 애인이었고요.

베르디 같은 신인 작곡가가 밀라노에서 데뷔를 하려면 꼭 필요한 인맥이었겠네요.

베르디의 전략은 성공합니다. 메렐리는 〈오베르토〉에 관심을 보였고 결국 초연이 결정되거든요.

주세피나 스트레포니의 초상, 1835년
스트레포니는 1834년 로시니의 오페라에 출연하여 큰 성공을 기록한 이후 이탈리아 전역에서 큰 인기를 끌고 있었다. 스트레포니의 후견인 메렐리는 이후 그녀를 빈에 데뷔시키기도 했다.

비극과 희극 사이에서

모든 게 잘 되어가나 싶던 와중 비극적인 사건이 연이어 일어납니다. 첫째에 이어 둘째 아들도 세상을 떠나고 만 거죠. 베르디는 절망에 빠졌지만 〈오베르토〉는 15회나 연장될 정도로 성공을 거둡니다.

자식을 둘이나 잃었는데 데뷔작은 성공을 했군요….

얼마나 심정이 복잡했을까요. 그래도 메렐리는 〈오베르토〉의 흥행에 흡족해 2년 동안 세 작품을 올리기로 합니다. 메렐리와 계약 후 베르디가 쓴 첫 번째 작품은 〈하루 동안의 왕〉이라는 오페라 부파예요. 오

페라 부파는 일상적인 내용과 우스꽝스러운 모습을 흥겨운 분위기로 담아낸 희극 오페라 장르입니다. 그런데 이 작품을 쓰기 시작하면서 베르디의 몸이 아팠어요.

자식을 잃고 병에 시달리면서 웃긴 작품을 쓰기 쉽지 않을 텐데요….

베르디 본인이 아픈 건 그리 큰 문제도 아니었습니다. 곧 병을 이겨냈으니까요. 정말 큰일은 아내인 마르게리타가 스물여섯의 나이로 뇌염에 걸려 세상을 떠난 거예요.

네? 두 아이에 이어 바로 아내까지 잃었단 말인가요?

불쌍한 베르디는 슬픔에 잠겨 있을 처지도 못 되었어요. 쇼는 계속되어야 했으니까요. 그렇게 절망스러운 상태에서 희극을 만드는 그 상황 자체가 비극의 한 장면 같았죠. 결국 〈하루 동안의 왕〉은 대실패합니다. 베르디는 슬픔과 좌절의 늪에 빠져 이렇게 말했어요.

〈하루 동안의 왕〉은 사람들을 즐겁게 하지 못했다. 음악도 문제였지만 공연 자체도 문제였다. 작품의 실패와 집안에서 일어난 불행한 사고 때문에 마음이 고통스러워 작품을 만드는 데서 아무런 위안을 찾지 못했고 다시는 작곡하지 않기로 마음먹었다.

헉, 벌써 은퇴 선언이네요.

너무 고통스러워 한 말이었고 진짜로 작곡을 그만두지는 않았습니다.
오히려 음악은 베르디가 절망을 이겨낼 수 있도록 힘을 주었죠.

그렇게 슬플 때 뭔가를 해서 이겨낸다는 게 결코 쉽지 않은데….

〈하루 동안의 왕〉은 망했지만 여전히 베르디의 능력을 믿었던 메렐리
는 구약 성경을 토대로 한 대본을 하나 들고 옵니다. 그리고 〈하루 동
안의 왕〉의 초연이 실패한 지 18개월이 지난 시점에 무대에 올리죠. 그
렇게 나온 작품이 〈나부코〉예요.

시대정신을 자극한 오페라

〈나부코〉는 베르디가 스물여덟 살이 되던 1842년에 라 스칼라 극장
에서 초연됩니다. 원래 8회짜리 공연이었지만 너무 인기가 많아 계속
연장됐어요. 전체 횟수를 확인할 수는 없지만 1842년 8월부터 11월
사이에 57회 공연했다는 기록이 있습니다. 3개월 동안 극장이 쉬는
날을 제외하고 거의 매일 공연한 거예요. 오죽하면 1842년 한 해 동안
밀라노에서 판매된 〈나부코〉의 티켓 수가 밀라노의 총인구를 뛰어넘
을 정도였다고 하겠어요. 당연히 이전 라 스칼라 극장의 최고 판매 기
록은 가뿐히 갈아치웠죠.

1913년 라 스칼라에서 〈나부코〉의 공연을 했을 당시 바빌론 장면 스케치

뭐가 그렇게 대단했나요?

우선 당대 최고의 프리마 돈나였던 스트레포니가 주인공인 아비가일레 역할을 맡았던 게 흥행의 제일 큰 이유였죠. 그러나 더 중요한 건 이 작품이 밀라노 사람들의 애국심을 자극했다는 거였어요. '리소르지멘토'라고 불리는 이탈리아 통일 운동이 사회 전반에서 일어나던 시대 분위기와 잘 맞아 떨어진 거죠.

아니, 구약 성경을 토대로 했다면서요. 어떻게 애국심을 자극할 수 있었나요?

오페라 내용을 보면 바로 이해가 될 겁니다. 작품의 제목이 된 나부코

는 구약 성경에 나오는 바빌로니아의 왕 네부카드네자르의 이름을 이탈리아식으로 읽은 거예요. 우리나라 번역에서는 '느부갓네살'이라고도 하죠. 바빌로니아는 바벨탑이 세워졌던 고대 왕국이고요.

나부코는 예루살렘을 침공해 히브리 민족을 노예로 삼습니다. 전장의 선두에는 나부코의 첫째 딸 아비가일레가 섰죠. 그런데 아비가일레가 적군인 이스라엘 사령관 이스마엘에게 반하고 맙니다. 정작 이스마엘은 아비가일레의 동생 페네나와 사랑에 빠져 있었는데요.

그러니까 나부코라는 왕의 두 딸인 아비가일레와 페네나가 이스마엘을 두고 싸운다는 거죠?

네, 이스마엘의 사랑뿐만이 아니라 아버지인 나부코의 인정을 두고도 경쟁합니다. 아비가일레는 장녀이자 전쟁에서 업적도 많이 세웠지만, 사실 노예의 자식이라는 비밀을 갖고 있었어요.

치명적인 약점을 숨기고 있는 아비가일레에게 아버지와 이스마엘의 사랑을 받는 배다른 동생 페네나는 눈엣가시 같은 존재일 수밖에 없었죠. 결국 아비가일레는 페네나가 히브리 포로를 풀어주었다는 거짓 소문을 퍼트려 졸지에 페네나를 반역자로 만듭니다. 게다가 나부코왕이 전사했다는 비보가 들려오면서 아비가일레가 왕위를 이어받게 돼요.

그런데 이게 웬걸 죽은 줄 알았던 나부코가 살아 돌아옵니다. 하늘 아래 왕이 두 명이 된 거라 당연히 혼란이 이어져요. 결국 실권을 잡은 아비가일레가 아버지인 나부코를 가둬버리죠.

2011년 체코 프라하 〈나부코〉 공연 실황

성경에서 나올 거 같지 않은 줄거리인데요?

후반부는 종교적이에요. 감방에 갇힌 나부코가 간절히 기도를 올리
자 히브리 민족의 신인 여호와가 기적을 일으켜 구해줍니다. 권력을
되찾은 나부코는 히브리 민족을 해방시키고 마지막에는 자신도 여호
와를 따르겠다고 선언해요. 바빌로니아의 백성들은 물론 히브리 백성
들까지 나부코를 찬양하는 가운데 〈나부코〉의 막이 내립니다.

종교적인 이야기를 사람들이 재밌게 봤을까 싶네요.

이탈리아에서는 한때 가톨릭을 국교로 정했을 정도로 종교의 세가 강
했어요. 신앙심이야말로 이탈리아 사람들이 공통으로 공유하는 정서

였기 때문에 종교적인 내용이 오히려 인기를 더 끌었죠.

마음을 움직이는 합창의 힘

신앙심에 대한 건 이해가 되는데 그게 애국심과 무슨 상관이죠?

〈나부코〉에는 흔히 '히브리 노예들의 합창'으로 알려진 **'꿈이여, 금빛 날개를 타고 가라'**라는 유명한 합창이 등장합니다. 당시의 관객들은 이 곡에 엄청나게 열광했어요. 오스트리아의 지배 아래에 있었던 이탈리아 사람들은 포로가 되어 강제 노역에 시달리는 히브리 민족이 부르는 노래에 완전히 감정 이입을 했던 거예요. 이런 감동이 애국심

2016년 뉴욕 메트로폴리탄 극장 〈나부코〉 공연 실황
3막에서는 히브리 포로들이 유프라테스강 강가에 앉아 조국을 그리워하며 노래한다. 이 합창곡은 〈나부코〉에서 가장 유명한 곡이다.

작은 시골 마을에서
태어난 소년

으로 연결된 건 당연한 수순이었고요.

합창에 그런 힘이 있을 거라고 생각하지 못했어요.

공동체의 집단 심리를 자극하는 합창은 사람의 마음을 휘어잡는 힘이 굉장히 강합니다. 우리나라에서도 합창을 많이 하던 시기가 있었어요. 독재 정권에서 합창을 굉장히 중요하게 여겼기 때문에 제가 어렸을 때는 동네마다 합창 대회가 열리곤 했죠. 사람들을 하나로 똘똘 뭉치게 하는 데에는 합창만 한 게 없습니다. 하나 된 구호에 음악의 힘을 더한 거니까요.

그렇네요. 응원하면서 '떼창'했을 때도 그런 걸 느꼈어요.

맞습니다. 원래 오페라에서는 막이 끝날 때 가수들이 모두 나와 부르는 피날레 정도가 유일한 합창이었죠. 그런데 18세기 말부터 오페라 중간에 합창곡이 등장하더니 베르디에 이르러서는 아리아만큼 공들여 합창곡을 만든 거예요. 그게 〈나부코〉였죠.

1978년 열린 건전가요 합창 경연 대회
1970년대에는 저속가요와 구분해 정권의 이데올로기를 담은 건전가요를 국가적으로 장려하는 운동이 활발했다.

베르디는 사람의 마음을 움

직일 줄 알았던 거네요.

당시에 유행하던 벨칸토 오페라는 기교를 돋보이게 만든 음악이었기 때문에 베르디의 다소 거칠지만 인간적인 에너지를 뿜어내는 합창 음악이 밀라노 사람들에게 새롭게 다가왔을 겁니다. 베르디는 이를 두고 자신의 '시골뜨기 본성'이라고 불렀다고 해요. 시골뜨기답게 기존의 질서를 맹목적으로 좇지 않고 뚝심 있게 제 갈 길을 간다는 뜻에서요. 아무튼 〈나부코〉 이후 합창곡은 오페라에서 중요한 요소로 부상하게 됩니다.

트렌드를 바꾼 건데, '시골뜨기 본성'이라니 겸손하네요.

〈나부코〉가 성공하면서 베르디는 오페라계의 새로운 스타 작곡가가 되었습니다. 몸값도 엄청 높아져서 메렐리가 후속 작품 계약서에 금액란을 비워놓은 이른바 '백지 수표'를 제시했을 정도였대요. 베르디는 8,000오스트리아 리라를 요구했는데 이는 1831년 당시 최고의 작곡가였던 벨리니가 〈노르마〉를 작곡하면서 받았던 금액이었어요. 갓 데뷔한 스물아홉 살짜리 작곡가에게는 기적 같은 일이 일어난 거죠.

서로 다른 매력을 가진 두 예술가

이번 강의에서는 두 사람이 태어나 어떻게 자랐고 어떤 식으로 성공했는지를 다뤄보았습니다. 어땠나요?

작은 시골 마을에서
태어난 소년

음… 일단 두 사람이 정말 다른 배경에서 자랐다는 게 느껴졌어요.

그렇죠? 저도 강의를 위해 베르디와 바그너의 삶을 다시 추적하면서 새삼 둘이 참 다르다는 생각이 들었습니다.

맨 처음에 소개했듯 바그너는 자기 이상을 실현하기 위해 작품 활동을 했어요. 예술을 통해 사람들의 숭배를 받고 싶어 했죠. 반면, 베르디는 슬프거나 힘들어도 묵묵히 일하는 사람이었어요. 작곡하는 게 참선하는 과정 같았다고 할까요? 그리고 〈나부코〉가 억압받던 이탈리아 사람들을 위로했던 것처럼 자신의 작품을 통해 사람들이 현실에서 받은 상처를 위로해주고 싶어 했죠.

앞으로 이어지는 이야기에서도 자신의 이상을 좇는 바그너와 삶의 여정을 묵묵히 헤쳐나가는 베르디의 이야기는 계속됩니다. 두 사람이 자신에게 닥친 고난을 어떻게 견뎌 나가는지 함께 지켜보시죠.

파르마 공국의 작은 마을에서 태어난 베르디는 어릴 때부터 음악에 재능을 드러낸다. 첫 작품이 성공을 거두며 승승장구하는 듯했으나 두 자식과 아내를 모두 떠나보내는 슬픔을 견디며 만든 〈나부코〉가 엄청난 성공을 거두면서 오페라의 영웅으로 떠올랐다.

음악의 첫걸음을 떼다	일찍이 음악에 재능을 보임. 여관을 운영하는 부모의 지원으로 음악을 배우기 시작.
	부세토에서 평생의 후원자 안토니오 바레치를 만남. 바레치의 소개로 오케스트라 연주와 작곡을 맡음.
	열일곱 살 때 바레치의 딸 마르게리타와 사랑에 빠짐.
밀라노에서 부세토로	밀라노 음악원 입학시험에서 탈락하고 라 스칼라 극장의 음악 감독 출신인 빈센초 라비냐에게 음악을 배움. 3년 뒤 부세토로 돌아와 마르게리타와 결혼함. 자식 둘을 얻고 행복한 시절을 보냄.
비극과 희극	첫째 딸을 잃고 밀라노로 이주. 주세피나 스트레포니의 도움으로 라 스칼라 극장에서 첫 작품 〈오베르토〉를 상연함. 15회나 연장될 정도로 성공을 거둠.
	둘째 아들과 아내인 마르게리타가 세상을 떠나고 차기작 〈하루 동안의 왕〉도 실패하자 베르디는 은퇴를 결심함.
〈나부코〉	**특징** 밀라노 시민의 애국심을 자극해 엄청난 성공을 거둠. ❶ 구약 성경을 배경으로 한 종교적인 이야기 ⋯▶ 신앙심이라는 공통된 정서를 건드림. ❷ 포로가 된 히브리 민족이 부르는 합창곡
	줄거리 바빌로니아의 왕 나부코는 아비가일레와 페네나 두 명의 딸을 두고 있다. 아비가일레는 적국의 장군인 이스마엘에게 반하고 마는데, 이스마엘은 페네나의 연인이다. 질투심에 불탄 아비가일레는 페네나를 반역자로 몰아가고 아버지를 가둔다. 이후 신의 힘으로 권력을 되찾은 나부코는 히브리 민족을 해방한다.
	대표곡 '꿈이여, 금빛 날개를 타고 가라' 등 ⋯▶ 당시 오스트리아 지배 아래 있었던 이탈리아 사람들이 히브리 민족에게 감정 이입. 합창곡을 들으며 하나가 된 기분을 느낌.

III

고역과 망명의 시간
- 시련을 극복하며 만들어낸 걸작

오래된 이야기와 새로운 음악이 만나 태어난 작품

작곡가인 동시에 극작가였던 바그너는 자신의 모든 철학을 작품에 담았다.
단어 하나, 음표 하나 직접 새겨넣어 음악이 스스로 말을 하기 시작했을 때,
오래된 전설은 생생하게 살아났다.
사랑과 죽음, 유혹과 희생이 반복되는 바그너의 세계에서 무엇보다 중요한 것은
음악이다.

우리는 모두 궁극적으로
우연이라는 종잡을 수 없는 힘에 의해 다스려진다.
우리 모두는 우연의 물결 위를 떠돌아다니는
표류물이다.

– 피터 브룩스, 『멜로드라마적 상상력』

01
대본 쓰는 작곡가

#〈방황하는 네덜란드인〉 #라이트모티프
#무한 선율 #〈탄호이저〉 #베토벤 #〈합창 교향곡〉

혹시 〈캐리비안의 해적〉에 나왔던 유령선을 기억하시나요? '플라잉 더치맨' 그러니까 '방황하는 네덜란드인'이라는 이름의 배인데 선원들이 모두 무시무시한 괴물이었죠.

해산물처럼 생겨서 진짜 무서웠어요. 그런데 오페라 얘기하다 그 영화는 왜요?

영화 〈캐리비안의 해적: 망자의 함〉의 한 장면
문어 모습을 한 선장 데이비 존스가 이끄는 유령선은 오래된 전설을 토대로 만들어졌다.

지금 소개할 바그너의 작품이 그 유령선을 모티브로 하고 있기 때문입니다. 바그너가 러시아 리가에서 빚더미에 올라앉게 되자 야반도주했던 게 기억나나요? 개까지 데리고 배에 올랐다가 자기를 집어삼킬 것 같은 거친 풍랑을 만나 죽을 뻔했었죠. 그때 바그너가 착안한 작품이 바로 〈방황하는 네덜란드인〉입니다. 영어로는 '플라잉 더치맨(Flying Dutchman)', 프랑스에서는 간단하게 '유령선'이라고 부르기도 합니다.

〈캐리비안의 해적〉과 바그너 오페라가 그렇게 연결이 되는군요.

'방황하는 네덜란드인'은 원래 선원들 사이에서 떠돌던 괴담 같은 전설이었어요. 항구에 절대 정박하지 못하는 저주를 받아 망망대해를 떠돌아야 하는 유령선이 있다는 이야기죠. 유령선을 보면 살아남지 못한다는 이야기가 덧붙여지기도 했고요.

네덜란드인 선장, 드디어 상륙하다

오페라 〈방황하는 네덜란드인〉의 내용은 이렇습니다. 한 고집 센 네덜란드인 선장이 있었어요. 폭풍우가 몰아치는 날씨에도 선장은 항해를 계속했고, 결국 배는 침몰하고 말았죠. 선장은 오만을 부린 대가로 영원히 바다를 떠돌아야 하는 저주를 받습니다. 진정한 사랑을 받아야 그 저주가 풀리지만, 7년마다 딱 하루만 육지에 내릴 수 있었어요.

미하엘 체노 디머, 방황하는 네덜란드인, 1939년 이전
방황하는 유령선은 네덜란드의 해양 무역 황금기였던 17세기부터 이어진 전설이다. 원래 내용은 유령선
을 본 사람이 허리케인에 휘말린다거나 죽는다는 것이었는데 바그너는 이를 비극적인 사랑 이야기로 탈
바꿈시켰다.

그럼 그날이 이야기의 시작이겠군요?

네, 7년만에 찾아온 그날, 선장은 노르웨이의 해변에 정박해 자신의
신세를 노래합니다. 그때 달란트라는 인물이 선장에게 말을 걸어요.
서로 이야기를 나누다가 선장은 달란트에게 딸이 있다는 말을 듣고
금을 많이 줄 테니 집에서 하룻밤 묵게 해달라고 청합니다. 욕심이 난
달란트는 딸 젠타를 선장에게 소개시켜줘요.

딸의 의사는 어쩌고요?

젠타는 원래부터 '방황하는
네덜란드인' 이야기에 흠뻑
빠져있었어요. 전설 속 유령
선의 선장을 사랑으로 구원
시켜주고 싶어 했죠. 젠타가
그런 마음을 담아 네덜란드
선장에 대해 노래하고 있는
데 마침 아버지 달란트가
집에 선장을 데려옵니다. 두
사람은 운명적으로 사랑에
빠지고 바로 결혼을 결심해요.

방황하는 네덜란드인 그림을 보고 있는 젠타
젠타를 비롯한 〈방황하는 네덜란드인〉 속 사람들은
바로 그 전설을 알고 있다

너무 전개가 빠른 거 아니에요?

운명적 사랑이란 게 그렇죠. 물론 이야기가 여기서 끝나는 건 아닙니
다. 이 작품은 전체 3막으로 구성돼 있어요. 1막의 배경이 항구, 2막이
집, 3막이 다시 항구인 거죠. 지금은 2막까지의 줄거리고 마지막 3막에
반전이 있어요.

작곡가이자 극작가

〈방황하는 네덜란드인〉도 앞서 나온 〈연애 금지〉나 〈마지막 호민관 리
엔치〉와 마찬가지로 바그너가 직접 대본을 썼어요. 이때부터 바그너

는 자기를 단순한 대본 작가 정도가 아니라 극작가라고 여기기 시작합니다. 스스로 대본까지 쓴 오페라 작곡가가 바그너 외에도 없는 건 아니지만, 극작가란 정체성까지 갖고 있었던 음악가는 바그너가 유일할 거예요.

대단하네요. 각본도 자기 손으로 직접 쓰는 영화감독 같아요.

바그너는 하인리히 하이네가 정리해 출판한 전통 설화를 원작으로 삼아 대본을 집필했어요. 그런데 하이네의 원작과 바그너의 오페라 작품은 조금 차이가 있습니다. 원작은 선장과 젠타 두 사람의 사랑 이야기인 반면 바그너의 오페라는 삼각관계로 진행되죠. 바그너 나름대로 극적 효과를 높이려고 한 겁니다.

삼각관계면 나머지 한 사람은 누군가요?

아주 오래전부터 젠타를 짝사랑해온 에리크죠. 젠타와 선장이 결혼식을 올리기로 한 날, 에리크는 예전에 자신에게 사랑을 속삭이지 않았냐면서 젠타에게 끈질기게 매달려요. 하필이면 그 순간, 선장이 두 사람의 대화를 듣고 맙니다. 선장은 젠타가 자신을 속였다고 생각했죠.

아, 오해한 거군요! 결혼을 앞둔 선장의 충격이 컸겠어요.

선장은 뒤도 돌아보지 않고 배를 몰고 떠나버립니다. 젠타는 바로 선

장을 쫓아갔지만 안타깝게도 이미 배는 항구를 떠난 상태였죠. 홀로 남은 젠타는 자신의 결백을 외치다가 멀어져가는 배를 보며 절벽에 몸을 던집니다.

정말 그렇게 죽는 걸로 끝나는 건가요?

네, 하지만 완전한 비극은 아니에요. 젠타가 스스로 목숨을 끊음으로써 진정한 사랑이 증명되기 때문에 선장에게 내려졌던 저주가 풀리거든요. 마지막에는 선장과 젠타가 함께 승천하면서 이야기가 끝납니다.

스토리가 좀 허무맹랑한 거 같아요….

당시의 관객들 반응도 비슷했어요. 관객들이 〈방황하는 네덜란드인〉의 이야기를 황당하게 느꼈다는 기록들이 꽤 있죠. 하지만 여자 주인공의 죽음으로 끝나는 스토리는 19세기 오페라의 전형이기도 했습니다. 이후 바그너의 작품에는 이런 결말이 꽤 많아요.

고통스러운 세계에 홀로 선 바그너

〈방황하는 네덜란드인〉은 전작 〈마지막 호민관 리엔치〉에 비해 성적이 좋지 않았습니다. 〈마지막 호민관 리엔치〉처럼 화려한 그랑오페라를 기대하고 왔던 관객들은 을씨년스러운 분위기의 오페라에 실망할 수밖에 없었죠.

전작을 통해 이미 사람들이
원하는 게 어떤 작품인지
분명히 알았을 텐데 바그너
도 참 고집스럽네요.

바그너가 가진 고집이기도
하지만, 이 작품은 벨트슈
메르츠(Weltschmerz)라고 부
르는 19세기 전반 몇몇 낭
만주의 예술가들의 염세적
인 세계관과 맞닿아 있어요.

리처드 웨스톨, 조지 고든 바이런의 초상, 1813년
『카인』과 『맨프레드』가 바이런의 대표적인
벨트슈메르츠 작품이다.

삶이 고통스럽고 공허하다고 보는 세계관이죠.

어쩌다가 세상의 밝은 면들은 다 놔두고 굳이 고통만 부각시켰을까요?

주로 급진적이고 반항적인 예술가들이 그랬어요. 영국 작가 바이런이
대표격이라 할 수 있습니다. 벨트슈메르츠 작품은 기본적으로 우울해
요. 주인공은 세상의 모든 것에 불만을 품고 있거나 아니면 모든 것을
파괴하려 합니다. 국가를 전복하려고도 하죠.
〈방황하는 네덜란드인〉의 선장도 딱 그런 인물이에요. 인간 사회를 혐
오하는 데다 모든 걸 끝낼 수 있는 죽음을 동경하고 있습니다. 선장이
등장할 때 부르는 아리아 '네덜란드인의 독백'을 들어 보면 잘 느낄
수 있어요.

선장이 저주받은 유령이라기보다는 절망한 인간 같아요.

그렇죠? 바그너가 선장에 자신의 모습을 반영한 것 같아요. 바그너 역시 인간이 삶의 소용돌이 한가운데에서 안식 즉 죽음을 바라는 존재라고 생각했으니까요.

죽음이 안식이라니, 너무 비관적으로 느껴져요.

삶이 힘들 때는 쉬고 싶다는 생각이 간절해지잖아요? 물론 바그너는 더 극단적이었죠. 삶은 목적도 기쁨도 없으며 끝내는 길은 오로지 죽음뿐이라고 생각했습니다. 정확히는 젠타 같은 지고지순한 여성의 사랑으로 구원받아 죽음이라는 평화의 상태에 이르고 싶어 했죠.

신의 자식도 아니고, 평범한 사람이 다른 사람을 어떻게 구원한다는 건가요?

그렇지만 바그너의 거의 모든 작품에서 남자 주인공은 여성의 일방적인 희생을 통해 구원받아요. 바로 그 점이 현대에 들어서 크게 비판받는 거고요.

아무리 음악이 훌륭하대도 욕 먹을 만하죠.

하지만 꼭 바그너만 그랬던 건 아닙니다. 남자 주인공을 구원하는 여

자 주인공의 희생은 옛날 작품에 많이 등장하는 클리셰예요. 떠오르는 것만 예를 들면, 베토벤의 오페라 〈피델리오〉에서는 아내가 남편을 구해내고, 바그너와 동시대를 살았던 도스토옙스키가 쓴 소설 『죄와 벌』의 소냐는 그야말로 남자 주인공을 구원하는 천사와 같은 인물이지요.

남자가 세상의 중심이라 여겨질 때 만들어져서 그랬던 걸까요?

문학이든 오페라든 모든 예술은 시대의 산물이니까요. 그런 면에서 요즘 창작물에 주도적인 여성 캐릭터가 많이 나오는 걸 보면 틀림없이 시대가 조금씩 변하고 있는 것 같습니다.

2020년 런던 〈피델리오〉 공연
베토벤의 〈피델리오〉에서는 정적이 꾸민 음모로
남편이 감옥에 갇히자 아내가 남장을 하고
교도관으로 변해 남편을 구해낸다.

새로운 시도, 라이트모티프

자신을 작곡가이자 극작가로 여겼던 바그너는 〈방황하는 네덜란드인〉의 음악과 극이 좀 더 긴밀하게 연결되기를 바랐어요. 이를 위해 동원된 가장 중요한 장치가 바로 라이트모티프입니다.

어디선가 들어본 거 같기도 한 말인데….

라이트모티프는 두 가지 단어, 독일어로 '이끌다'라는 뜻의 Leiten와 '동기'라는 의미의 Motiv가 합쳐진 말이에요. 그래서 우리말로 '유도동기' 또는 '지도동기'로 번역하기도 하죠. 여기서 동기는 몇 개의 음으로 이루어진 선율의 작은 단위입니다. 그러니까 라이트모티프는 뭔가를 이끌어내는 선율의 모음인 거죠.

뭐를 이끌어내는데요?

뭐든 될 수 있어요. 가장 흔한 건 작품 속 캐릭터를 묘사하는 라이트모티프입니다. 특정 사물이나 상황 또는 감정과 연결된 라이트모티프도 있지요.

아무리 그렇게 정했더라도 라이트모티프가 나왔을 때 그게 무슨 뜻인지 어떻게 알죠?

음악이 드라마에 종속돼서는 안 돼!

어렵게 생각할 필요 없어요. 어떤 인물이나 감정에 특정한 선율을 정해놓고 등장할 때마다 반복하면 나중엔 그 짧은 선율만 듣고도 누가 등장하겠다, 둘이 어떤 감정을 느끼겠다는 걸 파악하게 돼요. 지금도 영화나 드라마에서도 많이 쓰이는 기법이에요. 예를 들면, 드라마에서 사랑에 빠지거나 헤어질 때마다 정해진 노래가 나오게 하거나 인물마다 배경 음악을 정해두는 거죠.

아… 조금 이해가 됐어요. 애니메이션에서도 악당이 등장할 때마다 나오는 테마곡 같은 게 있잖아요.

바로 그겁니다. 그래도 한번 직접 들어보는 게 낫겠죠. 〈**방황하는 네덜란드인**〉의 서곡입니다. 서곡 안에 작품 전체가 어떻게 흘러갈지 다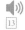

13

담겨 있어요.

곡은 매우 급박한 느낌으로 시작돼요. 현악기들이 빠른 트레몰로로 거친 폭풍우와 몰아치는 파도를 묘사하는 가운데 호른이 두 음만으로 된 짧은 선율을 연주하죠. 이게 바로 저주받은 네덜란드인 선장의 동기입니다.

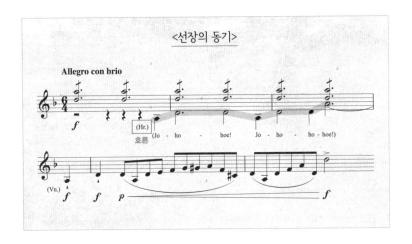

음악이 흐르며 긴장은 점점 더 고조되고 이제 오케스트라 전체가 선장의 동기를 연주해요. 그러다 1분 30초 정도 지나면 갑자기 음악이 조용해지고 부드러운 선율이 등장합니다. 이건 젠타와 구원의 동기죠. 그리고 3분이 지나면 긴장이 고조되면서 선장의 동기가 다시 나옵니다. 폭풍이 몰아치며 음악의 볼륨이 폭발할 듯 커져요. 잠시 조용해졌을 때 선원들의 합창 동기가 들려오지만 폭풍은 가라앉질 않죠.
이때 잘 들어보면 선장의 동기와 구원의 동기가 교대로 되풀이되는 걸 알 수 있습니다.

반복되는 음이 있는 것 같긴 한데 잘 모르겠네요···.

괜찮습니다. 처음 들어서 바로 알기는 어렵죠. 라이트모티프는 앞으로도 계속 나오니 그때마다 되짚어 볼 수 있을 거예요. 그리고 사실 〈방황하는 네덜란드인〉에서 등장한 라이트모티프는 진짜 라이트모티프도 아니랍니다.

네? 그게 무슨 수수께끼 같은 말씀인가요?

라이트모티프라는 용어는 바그너의 음악을 연구하던 학자들이 나중에 만든 거예요. 이때까지만 해도 바그너 머릿속에는 그 아이디어조차 없었죠.

아직 이름을 안 붙였던 거군요.

이름도 없었고 바그너 스스로도 라이트모티프 같은 걸 써야겠다는 생각을 아직 확립하지 않았어요. 바그너가 앞으로 어떻게 라이트모티프를 다듬어 발전시키는지 계속 따라가봅시다.

드레스덴의 카펠마이스터, 악마를 만나다

〈방황하는 네덜란드인〉은 바그너에게 행운을 안겨주었습니다. 이 작품 덕에 높은 자리에 취직이 되었거든요.

사람들의 반응이 별로였다고 하지 않았나요?

대부분 그랬지만 작센의 왕은 달랐어요. 〈방황하는 네덜란드인〉을 매우 마음에 들어 해서 바그너를 궁정의 카펠마이스터로 임명합니다.

작센주의 주도 드레스덴에 위치한 츠빙거 궁전
드레스덴은 세계에서 가장 오래된 오케스트라 슈타츠카펠레가 만들어질 만큼 음악의 역사에 있어서 중요한 도시다.

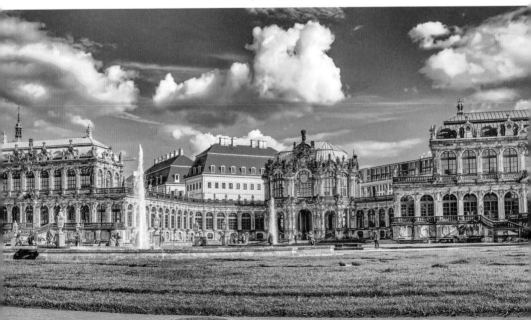

지금이야 작센이 독일 내 하나의 주에 불과하지만, 당시에는 어엿한 왕국이었어요. 바그너가 태어나고 자란 라이프치히와 드레스덴이 모두 작센 왕국에 속해 있었으니 바그너 입장에서는 자기 나라의 왕에게 발탁되어 그 왕궁의 음악 총책임자가 된 겁니다. 엄청 영예로운 일이었죠.

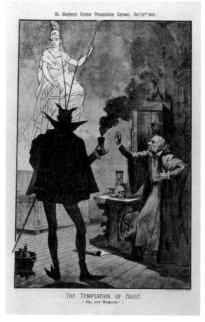

괴테의 『파우스트』
'파우스트'는 고대부터 전해져오는 이야기로 학자인 파우스트가 영혼을 대가로 악마 메피스토펠레스와 거래한다는 내용을 담고 있다. 원래의 전설 속에서는 파우스트의 영혼이 악마의 손에 넘어가지만 괴테의 희곡에서 파우스트는 여성으로부터 구원받는다.

바그너 출세했네요.

이 시기에 바그너가 만든 작품 중 가장 유명한 곡은 〈파우스트 서곡〉 WWV59입니다. 파리에 머무르던 1839년에 괴테의 『파우스트』를 읽고 감명을 받아 작곡하기 시작했죠. 원래는 4악장짜리 대규모 교향곡으로 만들려 했었는데 워낙 파리에서의 생활이 고되었던 탓에 이어서 작곡하지 못하고 1악장만 남아 서곡이 된 거예요. 바그너는 이걸 드레스덴에서 초연합니다.

『파우스트』라면 악마와 거래하는 그 이야기 맞죠?

네, 오랜 시간이 흐른 1852년, 바그너와 친구 사이였던 리스트는 작곡가인 바그너도 잊고 있던 이 곡을 공연합니다. 이에 고무된 바그너도 자신의 곡을 새로 수정하죠. 리스트도 질 수 없었는지 자신만의 〈파우스트 교향곡〉 S.108을 만들었고요. 리스트와 바그너가 서로 긍정적인 영향을 주고받는 사이였다는 걸 보여주는 일화입니다.

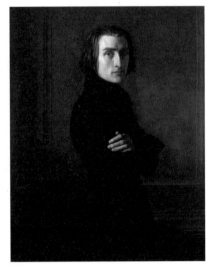

앙리 르만, 리스트의 초상, 1839년
1842년 파리에서 만난 두 사람은 몇 년 후부터 본격적으로 교류한다. 리스트는 바그너에게 300통이 넘는 편지를 쓸 정도로 그를 아꼈다.

작곡가끼리 친구가 되니 음악으로 '핑퐁'을 했군요.

노래하는 기사, 탄호이저

1845년 바그너는 2년 만에 새로운 오페라를 세상에 내놓습니다. 바로 바그너의 초기 대표작 〈탄호이저〉죠. 하루아침에 완성된 건 아니었고 파리에 있을 때부터 구상했던 작품이었어요. 바그너가 실패로 가득했던 파리 생활을 청산하고 드레스덴으로 돌아가던 길에 계속 비가 오다가 딱 하루만 날씨가 좋았대요. 그때 우연히 이른 아침의 햇빛 한

줄기가 바르트 성을 비추는 모습을 보고는 너무 멋있어서 바로 이 성을 〈탄호이저〉의 무대로 결정하죠.

바르트 성이 그렇게 특별히 아름답나요?

지금 봐도 정말 멋있기는 해요. 높은 산 위에 있어서 멀리서도 그 위용이 대단하죠. 게다가 바르트 성은 실제로 중세에 기사들이 노래를 겨루던 장소였기 때문에 노래 대회가 나오는 〈탄호이저〉의 배경으로 적합했습니다.

기사들이 싸움이 아니라 노래를 겨루었다니 신기하네요.

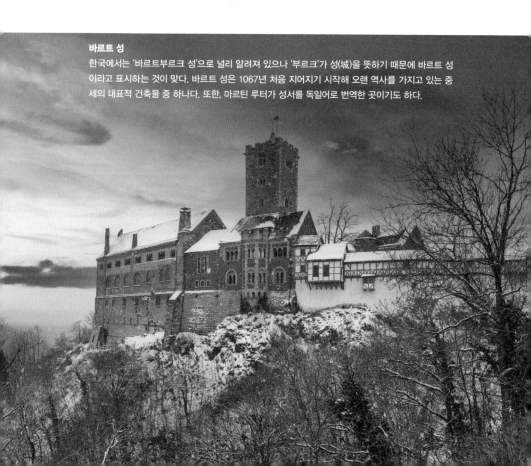

바르트 성
한국에서는 '바르트부르크 성'으로 널리 알려져 있으나 '부르크'가 성(城)을 뜻하기 때문에 바르트 성이라고 표시하는 것이 맞다. 바르트 성은 1067년 처음 지어지기 시작해 오랜 역사를 가지고 있는 중세의 대표적 건축물 중 하나다. 또한, 마르틴 루터가 성서를 독일어로 번역한 곳이기도 하다.

중세 독일에서는 노래를 단순히 하나의 재주가 아니라 문법, 수사, 산술, 기하, 음악, 천문 등 모든 학문이 잘 어우러져서 나오는 능력이라고 생각했거든요. 노래에 모든 학문이 융합돼 있다는 믿음은 오페라를 종합예술이라고 생각했던 바그너의 신념과 일치했죠. 그래서 바그너는 옛 독일에 존재했던 노래 문화를 굉장히 중요하게 생각했습니다.

비너스와 바그너

탄호이저는 실존했던 중세 독일의 음유 시인이에요. 바그너는 전해져 내려오는 이야기를 바탕으로 따로 원작이 있었던 것도 아닌 〈탄호이저〉를 극작부터 작곡까지 모두 혼자 해냅니다.

바그너의 '오리지널' 스토리라는 거네요.

요약하면 베누스의 성에서 육체적 쾌락을 탐닉하다 정신을 차린 탄호이저가 교황을 찾아가 속죄해달라고 용서를 구하지만 거절당하고 결국 순수한 여인 엘리자베스의 희생으로 구원을 받게 된다는 이야기입니다. 특히 유명한 〈탄호이저〉의 서곡은 순례자들의 합창으로 아주 차분하게 시작했다가 쾌락으로 가득한 베누스 성의 세계를 점점 극적으로 표현해요. 서곡만으로도 전체 줄거리를 알 수 있죠.

템포가 빠른 부분이 베누스의 성을 표현한 거였군요. 그런데 고상한 오페라 가수들이 외설적인 장면을 연기하는 건 상상이 잘 안 돼요.

아무나 할 수 있는 배역은 아니죠. 특히 베누스 역의 캐스팅이 정말 중요해요. 육체적 쾌락의 화신 베누스를 제대로 연기하지 못하면 작품 전체가 설득력을 잃게 되니까요. 참고로 베누스는 우리에게 익숙한 미와 사랑의 여신 비너스의 다른 이름이에요.

초연에서는 학생 시절 바그너가 자신의 음악을 바치려 했던 바로 그 빌헬미네 슈뢰더 데브리엔트가 베누스 역을 맡았죠.

어린 시절 우상을 자기 작품의 주역으로 캐스팅하다니 너무 뿌듯했겠어요.

그랬어야 했는데 불행히도 데브리엔트한테 문제가 생겼어요. 당시 데브리엔트는 스무 살이나 어린 군인과 막 결혼을 한 상태였는데, 알고 보니 이 새신랑이 도박 중독자였던 거죠.

더 심각한 건 이 남자가 어느 날 데브리엔트의 전 재산을 가지고 도주했다는 겁니다. 사랑도 잃고 돈도 잃은 데브리엔트는 충격으로 폭식과 신경증의 수렁에 빠지고 말았죠. 연습 과정이 순탄하진 않았지만 그래도 초연 당일에는 데브리엔트가 극적으로 회복해 자기 기량을 완벽하게 발휘했습니다.

관능적인 오페라

〈탄호이저〉는 1막 1장부터 낯뜨거운 장면이 나와요. 베누스 성에서 탄호이저가 관능적인 여신 베누스의 팔을 베고 누워 있고 옆에는 님프

들이 뒤엉켜서 음탕한 춤을 춰요. 여기에 향락의 신 바쿠스의 사제들까지 가세해서 광란의 향연을 벌이고요. 한마디로 집단 난교 파티를 벌이는 장면이랄까요.

충격적이네요. 보고 있기 민망할 듯해요.

향락에 점차 염증을 느낀 탄호이저는 원래 자신이 살던 세계로 돌아가고 싶어 하죠. 베누스가 요염한 노래를 부르며 계속 유혹하지만 탄호이저는 성모 마리아를 찾으며 유혹을 물리칩니다.

이제야 제정신이 든 거네요.

그렇게 베누스의 성을 빠져나온 탄호이저는 바르트 성 계곡에서 순례자 무리를 만나요. 방탕했던 자신의 죄를 깨달은 탄호이저는 눈물 흘리며 기도를 올립니다.
그러고 나서 지역의 영주와 옛 친구 볼프람을 만나게 되죠. 볼프람은 탄호이저에게 같이 바르트 성으로 돌아가자고 하지만 탄호이저는 거부합니다. 그래도 볼프람은 영주의 조카이자 탄호이저의 연인 엘리자베트를 생각해서라도 돌아가자고 끈질기게 설득해요.
이어지는 2막의 배경은 노래 경연이 펼쳐지는 바르트 성안입니다. 경연의 주제는 '사랑의 본질'이었어요. 이전에 기사들의 노래 경연에서 우승했던 탄호이저는 강력한 우승 후보였습니다.
경연이 시작되자 볼프람을 비롯한 기사들은 차례로 정신적 사랑의 고

존 콜리어, 베누스의 성에 있는 탄호이저, 1901년

귀함을 노래하는데, 탄호이저는 반대로 육체적 사랑의 희열을 노래합니다. 청중들은 당황하고 선배 기사들은 화를 내죠. 하지만 탄호이저는 이에 아랑곳하지 않고 한발 더 나아가 다들 사랑의 진짜 환희를 알지도 못한다면서 베누스를 찬미합니다. 그러면서 스스로 자기가 베누스 성에 갔다는 사실을 말해버리고 말아요.

탄호이저가 바보같이 자기 발등을 찧었군요.

사람들은 탄호이저가 음탕한 악마와 내통했다며 아연실색하고 기사들은 극도로 분노해 탄호이저를 죽이려 해요. 이때 엘리자베트가 죄는 신이 판단해야 한다고 막아서죠. 결국 탄호이저를 향한 조카 엘리

페르디난트 레케, 탄호이저, 바르트 성의 노래 경연, 1920년경
베누스의 성을 떠나 노래의 전당에 오게 된 탄호이저. 여전히 육체적 욕망과 신성함 사이에서 갈등하는 모습을 보인다.

자베트의 마음을 알고 있었던 영주가 탄호이저에게 큰 죄를 저질렀으니 로마로 가서 용서를 구하라고 명령합니다.

영원히 구원받을 수 없는 죄

3막은 탄호이저가 로마로 순례를 떠난 후의 이야기예요. 엘리자베트는 오매불망 탄호이저를 기다리지만 순례에서 돌아오는 무리 속에 탄호이저가 없어 좌절하죠. 그러면서도 탄호이저만 용서받을 수 있다면 자신의 목숨은 아깝지 않다며 기도를 드려요.

설마 또 엘리자베트가 희생하는 건가요?

네, 탄호이저의 친구 볼프람은 엘리자베트의 죽음이 멀지 않았음을 직감하고 엘리자베트가 죽어서 천사가 되게 해달라고 저녁별에 기원하죠. 이때 부르는 노래가 유명한 '**저녁별의 노래**'입니다.
밤이 되자 몰래 도시에 돌아온 탄호이저가 볼프람에게 교황과 있었던 일을 이야기해줘요. 교황이 나무 지팡이를 보여주며 여기에 새싹이 돋고 꽃이 피지 않는 한 너는 구원받을 수 없다는 말을 했다고요.

죽은 나무 지팡이에서 꽃이라니….

불가능하단 얘기죠. 그때 어디선가 자포자기한 탄호이저를 유혹하는 베누스의 목소리가 소리가 들려오고, 탄호이저는 다시 음탕한 기분에

빠져들어요. 하지만 볼프람이 엘리자베트의 이름을 외치자 탄호이저는 광기에서 벗어나고 베누스는 땅속으로 자취를 감추죠.

엘리자베트의 이름이 마법 주문이라도 되는 건가요?

볼프람이 엘리자베트를 외친 건 엘리자베트의 장례 행렬이 다가왔기 때문이에요. 엘리자베트의 시신이 다가오자, 탄호이저는 죽은 엘리자베트에게 구원을 호소하며 옆에 쓰러져 숨을 거두죠. 그런데 이 자리에 순례자들이 꽃이 핀 교황의 지팡이를 들고 나타납니다.

그러니까 둘 다 죽었지만 결국 엘리자베트의 희생으로 탄호이저의 영혼은 구원받는다는 얘기인가요?

프랭크 딕시, 탄호이저의 구원, 1892년
탄호이저는 독일에 전해 내려오는 전설의 주인공이다. 자신의 죽음으로 탄호이저를 구원하는 엘리자베트는 바그너가 창조한 인물로, 본래 전설에서는 나오지 않는다.

맞아요. 이해하기가 힘들죠? 초연 때도 딱 그런 반응이었어요. 이야기를 잘 이해할 수 없기도 했고 음악도 낯설었으니 〈방황하는 네덜란드인〉 때보다도 반응이 좋지 않았다고 합니다.

음악이 끊기지 않는 오페라의 등장

〈탄호이저〉의 음악 구성은 기존의 오페라 형식과 달랐습니다. 이전까지의 오페라에서는 마치 요즘 앨범처럼 노래들이 하나씩 순서대로 나왔어요. 노래마다 번호가 매겨져 있었기 때문에 보통 번호 형식이라고 부르죠.
그런데 바그너는 과감하게 번호 형식을 버리고 오페라 전체에 음악이 끊어지지 않도록 이어지게 작곡했어요. 이를 '무한 선율'이라 하지요.

클럽 같은 데 가면 DJ가 그렇게 음악이 끊어지지 않게 틀어주잖아요!

맞아요. **노래의 전당 장면**으로 돌아가보죠. 탄호이저가 베누스 성과 쾌락을 노래하자 군중과 기사들이 분노하고, 엘리자베트가 사람들을 제지하기까지 전혀 다른 분위기의 음악들이 나오지만 전부 하나로 연결돼요.

와, 그렇군요. 확실하게 알겠어요.

비록 관객들에겐 낯설었지만, 〈탄호이저〉에서 바그너는 전작들보다 훨

씬 성장한 작곡 솜씨를 보
여줘요. 특히 대담하게 라이
트모티프를 사용하기 시작
합니다. 〈탄호이저〉의 라이
트모티프는 장면의 분위기
에 맞춰 다양하게 변화하기
때문에 〈방황하는 네덜란
드인〉에서보다 훨씬 생동감
있죠.

라이트모티프가 마치 등장
인물이라도 된 것처럼 말씀
하시네요.

〈피가로의 결혼〉 속 번호 붙은 곡들
바로크 시대부터 많은 오페라가 악곡에 번호를 붙인
형식으로 구성됐다.

사실이에요. 바그너는 오페라에서 라이트모티프를 잘 활용하면 성악
가 없이 오케스트라만으로 의미를 전달하며 극을 전개할 수 있다고
생각했어요. 성악가에게 의존하지 않으니 오롯이 악기 소리에 집중하
는 게 가능하다는 거죠.

바그너의 작품은 소리마다 의미를 꽉 채워 넣었으니 하나하나 그 의
미를 되새기며 진지하게 들어야 할 거 같아요.

그렇게 듣는 사람들도 있어요. 나중엔 바그너의 음악을 하나의 종교처

럼, 공연은 미사처럼 받들기도 하죠. 〈탄호이저〉 역시 초연 반응은 썰렁했지만 세 번째 공연부터는 열광적인 반응을 얻어요. 이때부터 바그너가 전 유럽에 알려지기 시작합니다.

바그너는 베토벤을 사랑해

우여곡절이 있었지만 이제 왕실에서 자리도 잡았겠다 작품도 나름 만족스러웠겠다, 바그너는 그전부터 꿈꿔왔던 활동을 펼치기 시작해요. 그중 하나가 베토벤의 〈합창 교향곡〉이 지닌 위대함을 드레스덴 사람들에게 제대로 알리는 거였죠.

그러고 보니 바그너가 어렸을 때 베토벤의 〈합창 교향곡〉에 꽂혀서 악보를 일일이 베꼈었죠?

맞아요. 그래서 드레스덴에서도 베토벤의 〈합창 교향곡〉을 무대에 올리려고 정성스럽게 준비했어요. 자기가 해석한 대로 연주자를 늘리기 위해 라이프치히 오케스트라에서 연주자를 빌려 오기까지 했죠.

지휘자가 연주자 수를 늘리고 줄이고 하기도 하나요?

작곡가가 정해 놓은 연주법이나 악기 편성을 지휘자가 바꾸는 경우는 아주 드물죠. 기껏해야 음량을 크게 해야 할 때 목관과 금관 악기를 두 배로 늘리는 정도뿐이에요.

바그너는 이로부터 27년 후인 1873년에 발표한 「베토벤 합창 교향곡의 연주」라는 글에서 그럴 수밖에 없었던 이유를 밝힙니다. 〈합창 교향곡〉을 작곡할 당시 베토벤이 청력 장애가 있었기 때문에 놓칠 수밖에 없었던 부분이 있었고 시간이 흘러 악기도 훨씬 좋게 개량되었기 때문에 수정이 필요하다고 주장했죠. 예를 들어, 〈합창 교향곡〉 2악장의 어떤 선율들을 목관악기로만 연주하게 했지만, 바그너는 이 부분에서 금관악기도 같이 연주하면 훨씬 선명하게 들릴 수 있다고 생각했어요. 이 공연을 위해 작품 해설까지 직접 써서 배포를 했을 정도로 바그너는 〈합창 교향곡〉을 열심히 준비했습니다.

거의 편곡을 한 거네요. 이 작품을 정말 좋아하긴 했나 봐요.

바그너에게 〈합창 교향곡〉은 교향곡이라는 장르의 무한한 가능성을 보여준 작품이었어요. 바그너는 여러 면에서 〈합창 교향곡〉을 높이 샀지만 특히 이 곡이 예술의 가장 이상적인 모델인 종합예술작품의 조상이라고 믿었습니다. 이 작품 안에 모든 예술의 형식이 결합되어 있거든요. 시적인 가사, 강력한 극적 내러티브, 감동적인 합창, 오페라 아리아, 그리고 이 모든 것을 통합하는 교향곡까지 말입니다.

〈합창 교향곡〉이 그렇게나 대단한 곡이었군요.

근데 사실 꼭 그런 명분만 있었던 건 아니고 멘델스존에 대한 경쟁심도 작용했다고 봐요.

여기서 멘델스존이 왜 나오
나요?

멘델스존은 고작 스무 살의
나이에 음악사에 기록될 엄
청난 사건을 만들었거든요.
바로 바흐의 〈마태수난곡〉
을 지휘한 겁니다.

그게 음악사에까지 등장할
정도로 중요한 사건인가요?

빌헬름 헨젤, 멘델스존의 초상, 1847년
이 그림은 멘델스존의 매형인 빌헬름 헨젤이 직접 그
린 작품이다. 헨젤과 결혼한 멘델스존의 누이 파니는
멘델스존 이상의 재능을 자랑하는 천재였다.

우리에게는 익숙하지만 19세기에 바흐라는 음악가는 거의 잊혀 있었
어요. 당시는 지나간 음악을 전혀 듣지 않았던 시대였거든요. 멘델스
존이 바흐의 곡을 지휘함으로써 이때부터 옛날 음악 즉, '고전'을 다시
들을 수도 있다는 걸 사람들이 깨닫게 되었던 거예요. 고전의 가치를
발견한 순간이라고 할 수 있습니다. 바그너는 멘델스존이 바흐를 발굴
해낸 것처럼 베토벤의 위대함을 알려서 음악사의 물길을 바꾸고 싶어
했어요.

예술의 통합을 외치다

바그너는 1851년 발표한 「오페라와 드라마」에서 자신의 음악 사상을

구체화합니다. 여기서 오페라라는 말 대신 '음악극'이라는 용어를 새롭게 만들어 사용했죠.

어차피 오페라가 음악극 아닌가요…? 음악으로 하는 연극이니까요.

"내 작품은 오페라가 아니라 음악극이다"라고 규정함으로써 기존의 오페라와 단절을 선언한 거죠. 바그너는 음악극이라는 단어도 부족하다고 생각했는지 이후에도 '시-음-극'이나 '언어와 음악의 드라마', '축제극' 등 다른 말도 많이 만들었답니다.

아…! 그럼 오페라 말고 아예 새로운 장르를 시도했던 건 아니네요. 그냥 자기 오페라는 기존의 오페라와 다르다고 한 거잖아요.

맞아요. 그렇지만 오페라와 구분되는 음악극의 정의가 있긴 했어요. 기존의 오페라처럼 재미만을 주는 게 아니고 정신을 고양하는 예술이어야 한다는 거였습니다. 그래서 바그너는 음악극을 만들기에 앞서 원칙을 세우죠. 일단 첫 번째는 이야기가 신화를 바탕으로 해야 한다는 겁니다.
바그너가 신화를 중시한 이유는 그것이 민족의 근간에 자리잡고 있기 때문이에요. 민족이라는 상상된 공동체가 신화를 통해 만들어진다는 사실을 잘 알고 있었던 거죠. 그리고 당시 많은 낭만주의 예술가들이 그러했듯이 신화가 인류의 충동과 열망을 철학적으로 다루고 있다고 생각했습니다.

《니벨룽의 반지》 중 〈발퀴레〉 일러스트
바그너의 작품 대부분은 신화나 전설에 뿌리를
두고 있다. 낭만주의 시기에는 신화가 최고의 문학
작품이라고 여겨졌다.

하긴 신화가 없는 나라는 없으니까요.

두 번째 조건은 드라마가 음악을 압도해서는 안 된다는 거예요. 그래서
바그너의 오페라에서는 가수들이 아리아를 부를 때도 오케스트라가
소리를 줄이지 않아요. 목소리가 거대한 오케스트라 소리를 뚫고 들려
야 하니 바그너 작품을 소화하는 가수들은 기본적인 성량부터 다릅니
다. 이런 점이 신화에 걸맞는 웅장한 느낌을 주는 데 기여했고요.

목소리만으로 오케스트라에 맞서는 거네요.

그렇죠. 이렇게 드레스덴에서 음악극이라는 장르를 구상한 바그너는 그것을 완벽하게 구현할 작품을 기획합니다. 그게 바로 연작 오페라 《니벨룽의 반지》예요. 구성부터 완성까지 20년도 넘게 걸린 역작이죠. 이 작품은 원래 고대 게르만 전설 속 '지크프리트'라는 영웅 이야기를 중심으로 기획했는데 세계관에 대한 설명이 없으면 관객들이 도저히 온전히 이해할 수 없겠다고 판단해 지크프리트가 탄생하기 전 이야기를 추가합니다. 그게 〈라인의 황금〉과 〈발퀴레〉죠.

연이어 닥치는 시련

명성은 나날이 높아지고 있었지만 바그너는 일상에서 별로 행복을 찾지 못했습니다. 소중히 여기던 큰누이 로잘리를 잃은 데다 서른다섯 살이 되는 1848년에는 어머니까지 떠나보내야 했죠. 민나가 옆에 있었지만 자신의 이상과 예술, 철학을 공감해주지 않아 기댈 수가 없었으니 바그너는 늘 혼자인 기분이었습니다. 그래서 미친 듯이 일에 몰두해요. 다음 작품 〈로엔그린〉도 쓰면서 카펠마이스터로서 합창곡을 만들고 지휘도 했죠. 한편으로는 드레스덴에서 한참 불붙기 시작한 혁명에 더욱 적극적으로 가담하기 시작합니다.

왕궁에서 일하는 사람이 그래도 안 잘리나요?

혁명에 가담한 바그너는 과연 어떻게 됐을까요? 다음 장에서 얘기해보도록 하죠.

작곡가이자 극작가라는 정체성을 가지게 된 바그너는 자신만의 예술관을 확립해 나간다. 라이트모티프, 무한 선율 등을 활용하며 새로운 예술의 가능성을 탐구하고 앞으로 오페라가 나아가야 할 이상을 제시한다.

〈방황하는 네덜란드인〉	**줄거리** 진정한 사랑을 받아야만 바다를 떠돌아야 하는 저주에서 풀려날 수 있는 네덜란드인 선장은 7년에 하루 육지에 내릴 수 있는 날, 젠타를 만나 사랑에 빠지고 결혼을 결심한다. 에리크와 있는 젠타를 오해한 선장은 바다로 떠나버리고 젠타는 바다에 몸을 던진다. 선장의 저주가 풀리고 두 사람은 함께 승천한다. **참고** 세상이 고통스럽고 공허하다고 보는 벨트슈메르츠 세계관이 반영. **라이트모티프** 'Leiten(이끌다)'+'Motiv(동기)'의 합성어로 '뭔가를 이끌어내는 선율'을 의미함. 특정한 상황, 인물, 감정 등이 무대에 등장할 때마다 정해진 선율을 반복.
카펠마이스터가 되다	작센 왕이 바그너를 드레스덴 궁정극장의 카펠마이스터로 임명. 파리에서 괴테의 『파우스트』를 읽고 작업했던 대규모 교향곡을 작곡하려 했으나 한 악장만 작곡해 서곡이 됨. **참고** 〈파우스트 서곡〉 WWV59
〈탄호이저〉	**줄거리** 베누스의 성에서 육체적 쾌락을 탐닉하다 다시 살던 마을로 돌아온 탄호이저는 노래 경연에서 자신이 베누스의 성에 있었다는 사실을 고백하고 만다. 탄호이저는 속죄하기 위해 순례를 떠나지만 용서받지 못했고 결국 엘리자베트의 희생으로 구원받는다. **대표곡** 서곡, '저녁별의 노래' 등 **무한 선율** 오페라 전체에 음악이 끊기지 않게 함
종합예술	〈합창 교향곡〉 합창, 아리아, 교향곡이 모두 포함된 〈합창 교향곡〉이야말로 종합예술의 조상이라고 봄. **참고** 「예술과 혁명」, 1849년 **음악극** 재미 위주의 오페라와 단절하며, 자신의 작품을 음악극이라고 선언. 음악극은 ① 신화를 바탕으로 하며, ② 드라마가 음악을 압도하면 안 된다는 원칙을 세움. **참고** 「오페라와 드라마」, 1851년

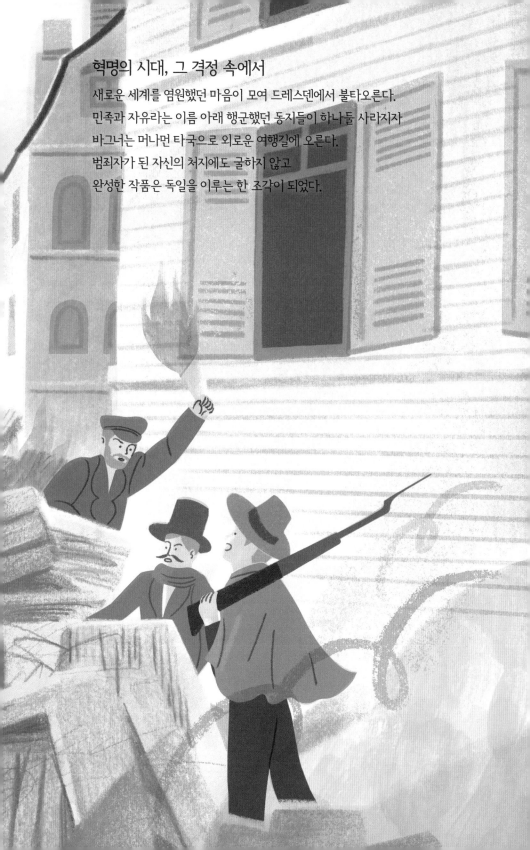

혁명의 시대, 그 격정 속에서

새로운 세계를 염원했던 마음이 모여 드레스덴에서 불타오른다.
민족과 자유라는 이름 아래 행군했던 동지들이 하나둘 사라지자
바그너는 머나먼 타국으로 외로운 여행길에 오른다.
범죄자가 된 자신의 처지에도 굴하지 않고
완성한 작품은 독일을 이루는 한 조각이 되었다.

역사는 결국 사람에게 일어났던 일이다.
어떤 정치·경제적 권력이라도
사람의 몸과 마음을 통해 일어나지 않을 수 없는 것이다.

- 프리실라 스미스 로버트슨, 『1848년의 혁명들』

02

드레스덴,
혁명에 휩싸이다

#드레스덴 혁명 #바쿠닌 #망명 #〈로엔그린〉
#쇼펜하우어 #총체예술작품

이번 장은 바그너의 인생에서 빠질 수 없는 드레스덴 혁명이라는 사건으로 시작할 거예요. 혁명 속으로 뛰어든 바그너의 삶은 독일이라는 나라가 처한 상황과 결코 분리될 수 없었죠.

혁명의 불길에 휩싸인 유럽

1848년은 유럽에서 혁명이 끊이지 않았던 해입니다. 먼저 파리에서 하루아침에 왕이 폐위된 후 공화정이 시작됐고, 한 달 후에는 그 불길이 독일까지 넘어와 베를린과 프랑크푸르트에서 혁명군이 일어났어요. 거의 같은 시기 마르크스와 엥겔스의 저작 『공산당 선언』이 발간되었고요.

그야말로 세상이 들끓었네요.

기존 세계를 지탱하던 체계가 무너질 조짐이 보이기 시작하자 젊은 바

그녀의 마음속에도 새 시대에 대한 열망이 피어올랐죠. 작센 궁정의 카펠마이스터로 일하면서도 신문에 급진적인 시를 기고했고, 궁정 극장을 향해서도 대표를 투표로 선출하고 단원들의 급여는 인상해야 한다고 주장했어요.

그래도 사람들이 내쫓을 생각은 안 했나요?

궁정 극장에는 바그너가 해고되기를 바라는 사람이 많았대요. 바그너가 공식적인 자리에서는 발언 수위를 조절하거나 이름을 숨기며 위험을 피한 덕분에 실제로 그렇게 되지는 않았지만요.
게다가 드레스덴에 바그너의 편이 꽤 있었죠. 바그너가 알고 지내던 사람들 대다수가 혁명의 지지자이기도 했어요. 작센 궁정에서 같이 음악을 담당했던 아우구스트 뢰켈도 혁명주의자였습니다. 이 뢰켈이 세계 시민혁명의 역사에서도 손꼽히는 거물을 바그너에게 소개해주었죠. 바로 19세기 가장 악명 높은 무정부주의자인 바쿠닌입니다.

혁명가를 만나다

바쿠닌은 유럽에서 일어난 혁명 대부분에 개입했을 정도로 영향력이 강한 인사였어요. 마르크스의 라이벌이었다고 평가될 정도죠. 원래 러시아 귀족 출신인 바쿠닌은 베를린에서 독일 철학을 공부하다가 사회주의 운동을 시작했다고 합니다.

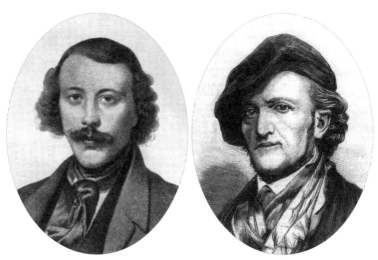

젊은 바쿠닌과 바그너의 모습

귀족이면 기득권을 지키기 위해서 혁명을 막고 싶지 않았을까요?

19세기를 괜히 '혁명의 시대'라고 하는 게 아닙니다. 당시에는 귀족이면서도 혁명에 참여하는 사람이 꽤 많았어요. 지위에 상관없이 많은 사람들이 세상을 바꾸고 싶어 했죠.

바쿠닌과 바그너는 사회 변혁을 원하고 베토벤을 좋아한다는 공통점 때문인지 만나자마자 서로에게 깊이 빠져들어요. 걸걸하고 호탕한 바쿠닌과 예민하고 고집스러운 바그너의 성격 차이도 전혀 걸림돌이 되지 않았습니다.

좋아하는 게 같고 뜻이 맞으면 성격 조금 다른 게 무슨 상관이겠어요.

하지만 서로가 도저히 타협할 수 없는 지점이 있었죠. 바쿠닌은 혁명

을 위해서라면 테러도 정당하다고 생각했거든요. 바그너는 바쿠닌의 사상에 흥분하면서도 공포를 느꼈다고 합니다.

노선 차이가 있었던 거군요.

네, 게다가 바쿠닌은 국가 자체가 사라져야 한다고 주장하는 무정부주의자였고 바그너는 신분제 철폐와 시민 참정권에는 동의했지만 왕이 있어야 한다고 생각했어요.

신분이 없어지는데 왕이 있다는 건 모순 아니에요?

당시에는 많은 지식인들이 바그너처럼 생각했어요. 지금 시각에서 보면 모순적인 생각이지만 무엇보다 바그너는 혁명가이기 전에 예술가였습니다. 단지 자신의 음악이 받아들여지기 위해서는 새로운 세상이 필요했던 거죠. 바그너가 쓴 글을 보면 그런 생각이 잘 드러납니다.

나는 공화주의자도 아니고 민주주의자도, 사회주의자도, 공산주의자도 아니다. 나는 예술가다. 오로지 본능에 따르고 선택과 결정에 따르는 혁명적인 예술가일 뿐으로 낡은 것의 파괴자이며 새것의 창조자다.

『인간 바그너』(오해수 저, 풍월당)에서 발췌했습니다.

국가에는 통일을, 사람들에게는 평등을!

1848년 유럽에 혁명의 바람이 불자 독일 사람들은 누구에게나 평등한 통일 국가 설립을 꿈꾸게 됩니다. 1848년 5월에는 프로이센의 프랑크푸르트에 국민대표들이 모여 의회를 구성하고 '모든 사람이 평등하다'는 내용을 담은 헌법을 선포했어요. 이 헌법을 바탕으로 통일 국가를 출범시키려 한 거죠. 그리고 프로이센의 국왕이었던 프리드리히 빌헬름 4세를 통일된 독일의 황제로 삼으려고 합니다.

프랑크푸르트 국민 의회
국민 의회에서 만든 헌법은 제대로 영향력을 발휘하지 못하고 무산되었지만, 이후 독일 기본법의 기초가 되었다.

왜 힘들게 의회까지 구성해서 다시 황제를 모시려고 했던 걸까요?

그래도 평민이 섞여 있는 의회에서 황제를 '임명'했으니 상당히 진보한 겁니다. 실제로 빌헬름 4세는 기분 나빠하면서 황제직을 거부해요. '너희가 뭔데 나를 임명하냐'는 거였죠.

황제가 되라고 해도 싫다고 하네요.

이후 프로이센에서 국민 의회는 힘을 잃고 국왕에게 무자비하게 탄압당했죠. 결국에는 규모도 크게 줄었고 얼마 남지 않은 소수의 의원도 프랑크푸르트를 떠나 드레스덴으로 향합니다.

다시 거사를 도모하기에 드레스덴이 적당했나 봐요?

국민 의회의 구성원 중에 작센 사람이 많았기 때문에 작센의 수도인 드레스덴으로 간 거였죠. 이들은 작센 왕 프리드리히 아우구스트 2세에게 헌법을 승인 받으려 했지만 왕은 거부해요. 막다른 길에 몰린 공화주의 세력은 결국 드레스덴에서 바쿠닌과 혁명을 도모합니다. 마침 거기에 있던 바그너는 혁명에 깊게 가담하게 되죠.

왕에게 맞서다

5월 3일, 시위대가 드레스덴 시가지에 집결하기 시작했어요. 시위대와

왕당파 군대의 대치가 이어지는 가운데 왕당파가 발포를 시작하며 드레스덴 혁명의 불길이 본격적으로 타오릅니다. 왕과 왕비가 근처 도시로 도피해야 할 만큼 초반에는 시위대의 기세가 대단했어요. 1848년에서 1849년 사이 독일에서 일어난 혁명 중에서 가장 규모가 컸죠.

바그너라면 확실히 시위대의 뒤쪽에 있진 않았을 거 같아요.

바그너가 드레스덴 혁명의 실질적인 지도자였다는 사람도 있고 바쿠닌을 따르는 동지 중 하나였다는 사람도 있지만 정확히 알 수 있는 기

드레스덴 시가지에서의 전투
프로이센의 왕에 이어 작센의 왕 프리드리히 아우구스트 2세까지 새 헌법의 승인을 거부하자 민중의 분노가 극에 달했다.

드레스덴,
혁명에 휩싸이다

록은 남아있지 않아요. 다만, 왕립 군대 염탐과 수류탄 제작 혐의를 받았다는 걸 보면 바그너가 최전방에서 활약했다는 것은 확실한 사실인 거 같습니다.

어, 수류탄까지 나왔나요? 위험할 거 같은데요….

수백 명이 목숨을 잃었죠. 혁명이 퍼지는 걸 두려워했던 이웃 군주들이 보낸 군대가 드레스덴에 도착하면서 대치는 한층 더 격렬해졌어요. 결국 처음의 기세는 며칠 이어지지 못하고 시위대가 밀리기 시작했습니다.
도망가야 할 시점이 다가오자 지도부는 같이 도시를 떠나기로 약속했지만, 바그너는 민나를 챙기다가 약속된 시간보다 조금 늦고 말아요.

헉, 그럼 바그너가 잡혔나요?

오히려 늦은 덕분에 살았습니다. 바그너가 도착하기 직전에 약속 장소에 모여있던 혁명 지도부가 발각되어 모두 체포를 당하고 바그너만 잡히지 않은 거죠.
그렇다 하더라도 바그너는 이제 갈 곳이 없었어요. 그야말로 사면초가의 상황이었습니다.

바그너와 리스트

그때 리스트가 도움을 줍니다. 드레스덴에서 그리 멀지 않은 바이마르에서 카펠마이스터로 활동하던 리스트는 은신처를 마련해 바그너를 숨겨 주었어요.

이제 살았다 싶었겠어요.

하지만 위험은 점점 커져만 갔어요. 독일 전역에 바그너의 지명 수배가 내려진 겁니다. 같이 혁명을 일으켰던 뢰켈에게는 사형이 선고된 상황이니 목숨이라도 건지려면 바그너도 빨리 독일을 벗어나야 했죠. 다행히 리스트가 위조 여권과 도피 자금을 마련해줘 망명길을 떠날 수 있었어요.

이 정도면 단순한 친구를 넘어 완전 생명의 은인이네요.

바그너도 잘 알고 있었죠. 그래서 몇십 년이 흐른 뒤, 리스트에게 감사하는 마음을 담아 이렇게 표현하기도 해요.

> 지금의 저와 제가 이룬 모든 것들을 있게 해준 고마운 사람이 있습니다. 그가 아니었더라면, 아마 저의 음표 하나도 제대로 알려지지 않았을 겁니다. 이 소중한 친구는 제가 독일에서 추방당했을 때도 비할 데 없는 헌신과 자제심으로 저를 빚으로 이끌어주었습니다. 처음으로 저라는 사람을 인정해주기도 했죠. 이 감사한 친구에게 가장 큰 존경을 전합니다. 저의 하나뿐인 친구이자 거장인 프란츠 리스트입니다.

두 사람의 이야기는 앞으로도 많이 남아있으니 기대하셔도 좋습니다. 독일을 떠난 바그너는 당시 망명객들이 모여들었던 스위스의 취리히로 향합니다.

얼마 전까지만 해도 잘나갔는데 이제 범죄자로 떠도는 삶이라니 바그너가 또 우울해했겠어요.

네, 범죄자로 낙인찍힌 바그너의 작품을 반겨주는 곳은 없었어요. 좌절감과 가난으로 인한 생활고까지 모두 바그너를 괴롭게 했습니다. 망명 시절 내내 자살 충동까지 느낄 정도로 심각한 우울증에 시달렸어요.

범죄자의 신작

바그너는 지인들이 도와준 돈으로 근근이 망명 생활을 이어가면서도 작곡을 멈추지 않았고 몇 달 지나지 않아 드레스덴에서부터 써왔던 〈로엔그린〉을 완성했죠. 그리고 바이마르에 있던 리스트에게 제일 먼저 보여줘요.

리스트의 반응이 궁금하네요.

극찬을 했죠. 그러면서 1850년에는 자신이 카펠마이스터로 있던 바이마르 궁정 극장에서 직접 지휘를 맡아 초연합니다. 지명 수배자의 작

노년이 된 바그너와 리스트의 우정
두 사람은 평생 많은 편지를 주고받으며 음악의 새로운 형식에 대해 자주 토론했고 서로에게 영향을 주었다. 그 결과 두 사람은 현대 음악으로 이어지는 길을 닦았다.

품을 무대에 올리다니 왕에게 신임을 얻고 있던 리스트가 아니었다면
도저히 상상도 못했을 일이죠.

바그너는 공연장에 너무 가고 싶었지만 모습을 드러내면 바로 체포당
할 상황이었으니 갈 엄두도 못 냈어요. 대신 짠하게도 공연이 진행되
던 시간에 맞춰 홀로 호텔 방 벽을 보면서 〈로엔그린〉을 지휘했다고
하네요.

히틀러가 사랑한 오페라

〈로엔그린〉은 히틀러가 가장 좋아했던 오페라로 유명해요. 나치당의
선동 과정에서도 많이 활용되었죠.

나치와 관련된 내용이라도 있나요?

그렇다기보다 〈로엔그린〉에 담긴 민족주의를 나치가 왜곡했죠. 〈로엔그린〉에서는 막이 올라가자마자 독일 얘기가 나옵니다. 작센의 왕이 외국으로부터 침공 위협에 직면한 독일 동쪽을 지켜줄 군사를 요청하거든요. 아직 독일 제국이 성립되기도 전에 '독일'을 언급한 겁니다. 이걸 나치가 자기들 좋을 대로 독재 아래서 '하나의 국가'가 되는 걸로 해석한 거죠. 〈로엔그린〉은 명백히 사랑 이야기입니다.

오페라는 역시 사랑 이야기죠.

〈로엔그린〉의 1막은 브라반트 공국의 왕이 작고했다는 걸 알리면서 시작됩니다. 누가 왕위를 이어받아야 하는데 후계자인 왕자는 실종된 상태고 남은 건 공주인 엘자뿐이었어요. 브라반트에서 여성은 왕이 될 수 없었기 때문에 엘자의 남편이 왕이 되어야 하는 상황이었죠. 그런데 엘자는 아직 결혼을 하지 않았기 때문에 후견인인 텔라문트 백작이 대리 통치를 하고 있습니다.
왕위가 탐난 백작은 엘자와 결혼해 왕이 되려 했지만 엘자가 이를 원하지 않자 할 수 없이 다른 귀족의 딸인 오르트루트와 결혼한 상태예요. 그런데 이 오르트루트가 난데없이 엘자가 왕위 계승자였던 남동생을 살해했다는 억지 주장을 하는 탓에 엘자는 졸지에 재판정에 서게 됩니다. 사실 오르트루트가 마법을 걸어 왕자를 백조로 변신시킨 거였으면서 말이죠. 이런 사실을 모르는 엘자는 신의 판결을 기다립니다.

신이 판결을 내리는 거면 그 결과를 어떻게 알 수 있죠?

중세 유럽에서는 판단하기 어려운 사건을 결투로 해결하곤 했어요. 그러니까 신께서 승자를 택해 정의를 가려주실 거라 믿었던 거죠.

그렇다고 해도 공주인 엘자가 결투를 잘할까요?

엘자는 꿈에서 본 기사가 자신의 결백을 위해 싸워줄 거라고 믿고 있

1938년 〈로엔그린〉의 음악에 맞춰 하겐크로이츠 대형으로 서 있는 젊은 나치 당원들
히틀러는 바그너의 오페라 〈로엔그린〉을 보고 크게 감명받아 바그너의 팬이 되었다. 나치당의 여러 행사에서 바그너의 곡을 사용했으며, 특히 〈뉘른베르크의 마이스터징거〉의 음악을 선호했다고 알려져 있다.

고역과 망명의
시간

어요. 백작은 누군지 모르겠는 그 기사가 나타날 때 시시비비를 가리자고 이야기하고요.

엘자는 다급한 마음을 담아 기사를 보내달라며 신께 간절히 기도합니다. 하지만 전령들이 아무리 나팔을 불어도 기사는 나타나지 않아요. 그렇게 한참 애를 태우던 엘자가 다시 기사를 부르자 드디어 멋진 로엔그린이 백조를 타고 등장합니다.

백마가 아니라 백조를 타고 나타난다고요?

네, 백조요. 엘자는 로엔그린에게 자신의 운명을 모두 맡기겠다고 맹세해요. 그런데 이때 로엔그린이 조건을 덧붙입니다. 앞으로 자신의 이름은 무엇인지, 자신이 어디서 왔는지도 물어봐서는 안 된다는 거였죠. 만약 엘자가 약속을 어긴다면 로엔그린은 엘자의 곁을 떠나야 했어요. 엘자가 조건에 동의하는 서약을 하자 로엔그린은 곧이어 백작과 싸워 승리해서 엘자의 결백을 입증합니다. 두 사람은 운명 같은 사랑에 빠져 결혼을 약속하죠.

아무튼 옛날이야기에는 꼭 뭘 하지 말라는 금기가 붙더라고요.

사실 로엔그린은 성배의 왕인 파르지팔의 아들이자 성배를 지키는 기사예요. 신으로부터 신성한 힘을 받았으나 정체를 드러내서는 안 됐던 처지였죠. 그런데 엘자는 오르트루트의 꼬드김에 넘어가 금지된 질문을 하고 말아요. 그것도 신혼 첫날에요.

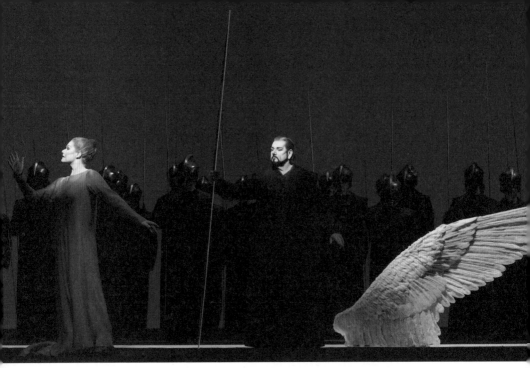

2005년 뉴욕 〈로엔그린〉 공연 실황
소프라노 카리타 마틸라가 엘자 역을, 테너 벤
헤프너가 로엔그린 역을 맡았다.

결국 로엔그린은 자신의 고향으로 돌아가게 되었죠. 로엔그린을 데리
러 백조가 다시 나타납니다. 이 백조가 바로 오르트루트가 마법을 걸
어 백조로 변신시킨 엘자의 남동생 고트프리트 왕자였어요. 로엔그린
이 떠나기 전에 기도를 올리자 왕자는 원래 모습으로 돌아오고 그걸
보고 절망한 오르트루트는 쓰러져 죽습니다. 동생의 품에 안긴 엘자
가 멀어지는 로엔그린을 보며 죽음을 맞으면서 〈로엔그린〉의 막이 내
립니다.

휴, 또 끝에 여자 주인공이 죽는 황당한 러브스토리네요?

〈로엔그린〉은 독일 땅에서 전승되던 '백조의 기사' 전설을 배경으로 만들어졌어요. 그 전설을 알고 있던 관객들에게는 별로 황당한 이야기는 아니었죠.

게다가 〈로엔그린〉을 음악과 같이 감상하면 황당하기는커녕 엄청 감동적이에요. 무엇보다 중간에 아주 유명한 곡이 하나 있습니다. 바로 **'결혼행진곡'**이죠. 엘자와 로엔그린의 결혼식 장면에서 나오는 합창입니다.

"딴-딴-따다--" 하는 그 곡이네요! 바그너의 노래였을 줄이야.

쇼펜하우어, 바그너를 송두리째 흔들다

아직 망명자로 지내던 바그너에게 다시 돌아가봅시다. 《니벨룽의 반지》 대본을 쓰고 있던 바그너는 한 철학자의 책을 읽게 됩니다. 그 책은 바그너를 완전히 바꿔버렸어요.

그 책 제목이 뭔데요?

바로 아르투어 쇼펜하우어의 『의지와 표상으로서의 세계』입니다. 바그너는 이 책을 '하늘의 선물'이라고 부르며 네 번이나 정독했다고 해요.

도대체 어떤 내용인데요?

굉장히 염세주의적인 내용이에요. "모든 생명체가 가진 삶에 대한 맹목적이고도 근원적인 갈망이 있으나, 이것을 충족시킬 방법은 없다. 갈망을 채우려는 시도는 새로운 고통으로 이어지게 마련이므로. 이 악순환에서 빠져나올 수 있는 유일한 길은 포기와 체념뿐"이라는 구절에서 잘 드러나지요.

요한 셰퍼, 아르투어 쇼펜하우어의 사진, 1859년
바그너는 쇼펜하우어와 몇 차례 교류했지만, 돌아오는 건 냉담한 반응뿐이었다. 그런데도 바그너는 오랫동안 쇼펜하우어를 존경했다.

읽기만 해도 힘이 빠지는 거 같아요.

바그너는 세상에 정의가 없고 의미 없는 고통만 만연하다고 생각했기 때문에 세계를 바꿀 수 있는 혁명에 심취했던 거였어요. 그러다 결국 실패하고 망명자 신세가 된 바그너에게 이 책은 큰 울림을 줄 수밖에 없었던 거죠.

저런 이야기에 공감할 정도로 절망했는지 몰랐어요.

쇼펜하우어는 음악에도 관심이 있었으니 바그너가 더 공감했을 거예요. 쇼펜하우어는 모든 예술 중에 음악이 가장 본질을 잘 그려낼 수

있고 그렇기 때문에 음악은 다른 예술에 종속돼서는 안 된다고 주장했습니다.

또, 사람들이 음악을 통해서 구원에 이를 수도 있으리라 생각했죠. 바그너는 쇼펜하우어의 글을 읽으며 자신의 영혼을 관통하는 느낌을 받았대요.

자기 머릿속에 뒤죽박죽 떠오르던 생각들을 철학자가 멋지게 정리해 준 거니 좋아할 수밖에 없었겠네요.

바그너는 인간이 충족되지 않는 욕망에 의해서만 자극받는다는 쇼펜하우어의 생각을 음이 끝나지 않고 계속 이어지는 '무한 선율'로 구현했습니다. 끝없이 이어지는 음악이 바로 인간의 끊임없는 욕망과 의지를 드러내고 있다는 거예요.

바그너가 천재긴 하네요. 철학을 음악으로 표현하다니….

그뿐만 아니라 바그너는 쇼펜하우어에게 영향을 받아 『미래의 예술작품』이라는 글을 발표하기에 이릅니다. 여기서 "예술이란 학문을 낳게 하는 이성의 산물이거나 인위적인 사물이 아니라, 무의식적이고 보다 깊은 충동의 산물"이라고 주장했죠. 이 말이 어렵게 들리겠지만, 예술이 이성적인 판단보다 충동에 더 가깝다는 거예요. 바그너는 같은 글에서 모든 예술의 근간은 육체적 동작인 무용이고, 무용은 음악을 통해서 언어로 된 시와 상호작용한다고 이야기합니다. 그러니 무용과 시

를 하나로 결합하는 일이 미래의 음악 예술이 이루어내야 하는 과제라는 거죠.

결국 음악이 예술을 합쳐야 한다는 거였군요.

네, 복잡하게 말했지만 한 마디로 음악이 서로 다른 예술들을 통합해야 한다는 겁니다. 바그너는 이런 방식으로 통합된 새로운 예술 형식을 '총체예술작품'이라고 새롭게 이름 붙였습니다. 음악극이 그 총체예술작품이고요.

조금 어렵지만 어쨌든 종합예술에서 시작해서 여기까지 온 거네요.

맞아요. 이로써 바그너의 작품 세계를 이루는 가장 중요한 개념들이 모두 준비되었습니다. 이제 바그너는 자신의 전성기를 향해 내달립니다. 물론 우리의 다른 주인공 베르디도 마찬가지였죠. 이탈리아에서는 어떤 일이 벌어지고 있었을지 궁금하시죠? 그럼 다시 1843년의 밀라노로 돌아가봅시다.

사회 변혁을 지지했던 바그너는 드레스덴 혁명에 참여했다가 지명 수배자가 된다. 망명 중에도 새로운 오페라를 작곡하지만, 현실의 벽을 느끼고 절망에 빠진다. 때마침 쇼펜하우어의 철학을 접하고 자신의 예술론을 완성한다.

혁명의 불길	1848년 프랑스에 공화정이 수립되자 독일에서도 혁명의 불길이 일어남. 바그너는 바쿠닌 등과 교류하며 혁명을 지지.
	드레스덴 혁명 프랑크푸르트 국민 의회가 프로이센의 국왕에게 탄압당하면서 남은 세력이 드레스덴에서 봉기함. 바그너도 혁명 세력에 합류. 다른 지도부는 체포되고 바그너는 지명 수배자가 됨.
	스위스 망명 리스트의 도움으로 중립국이었던 스위스 취리히로 망명함. 파리를 오가며 작품 활동을 해나가려고 하지만 별 수확을 거두지 못함.
〈**로엔그린**〉	**특징** 리스트가 직접 지휘를 맡아 1850년에 바이마르에서 초연. 백조의 기사 전설을 바탕으로 한 오페라.
	줄거리 동생을 살해했다는 모함을 받고 재판장에 선 브라반트 공국의 공주 엘자. 백조를 타고 나타난 기사 로엔그린의 도움으로 위기에서 벗어난다. 사랑에 빠진 두 사람은 결혼식을 올리는데 엘자는 서약을 어기고 묻지 않기로 했던 로엔그린의 정체를 물어보고 만다. 로엔그린은 떠나면서 백조로 변했던 동생을 원래대로 돌려주고 엘자는 쓰러진다.
	대표곡 '결혼행진곡' 등
쇼펜하우어 철학	망명 중이던 바그너는 쇼펜하우어의 철학에 크게 감명. 쇼펜하우어의 염세적인 사상은 혁명의 실패로 상처받은 바그너에게 위로가 됨. 음악이 모든 예술 중에 가장 본질적이며 인간은 음악을 통해 구원받을 수 있다는 생각도 바그너의 사상과 일치. 참고 쇼펜하우어의 『의지와 표상으로서의 세계』, 1819년
	무한 선율 인간은 충족되지 않은 욕망에 의해서만 자극받는다는 쇼펜하우어의 철학을 바탕으로 〈탄호이저〉에서 '무한 선율'을 구현함.
	총체예술작품 서로 다른 예술을 음악이 통합해 만들어낼 수 있는 새로운 예술 형식을 총체예술작품이라고 부름. 바그너 자신의 음악극이 총체예술작품이라고 주장. 참고 『미래의 예술작품』, 1849년

고된 작곡의 피로함을 이기고 탄생시킨 작품은
온 거리를 가득 메우고

이탈리아 최고 작곡가로 자리매김한 베르디는
의뢰가 몰려 들어 눈코 뜰 새 없이 작곡에 몰두한다.
이렇게 탄생한 오페라는 저항의 상징이 되어 이탈리아를 지휘했다.

당연하게도 우리는 모두 커다란 짐을 가지고 극장에 간다.
일생 생활의 짐과
그리고 거기서 벌어지는 문제와 비극과 피로함의 짐을.

- 바네사 레드그레이브

03

고국의 영웅이 된
작곡의 노예

#〈1차 십자군의 롬바르드인〉 #피아베
#〈에르나니〉 #〈맥베스〉 #파리 #스트레포니

스물아홉 살의 바그너가 〈마지막 호민관 리엔치〉를 무대에 올린 1842년, 베르디도 〈나부코〉를 크게 성공시켰습니다. 그 이후로 베르디는 차근차근 작품을 성공시키며 입지를 넓혀갑니다.

고역의 시절

베르디의 명성은 빠르게 높아졌지만 높아지는 명성만큼 행복해진 건 아니었습니다. 작곡 의뢰가 폭주하면서 쉴 틈 없이 쫓기듯 곡을 써야 했기 때문이에요. 얼마나 힘들었으면 이 시기를 노예들의 노역에 빗대 '갤리선의 시절(Anni di Galera)'이라고 했겠어요?

하긴 작곡이든 뭐든 지나치면 고된 노역이겠죠.

〈나부코〉 이후로 베르디는 매년 한 편 내지는 두 편의 오페라를 꼬박꼬박 발표했습니다. 같은 시기 바그너는 2, 3년에 한 작품을 썼으니 정

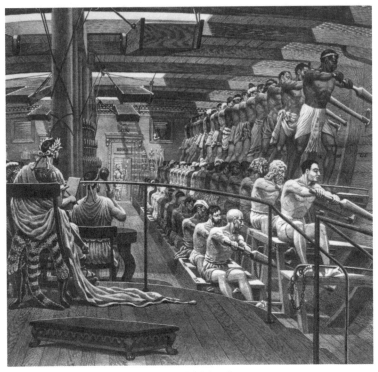

갤리선의 노예
고대부터 지중해를 중심으로 많이 쓰이던 갤리선은
혹독한 노동으로 움직이던 배라는 이미지가 강하다.
갤리선에서는 전쟁 포로나 외국인 노예, 이교도를
배에 가둬 심하게 착취했기 때문에 사망자도 많았다.

말 빠른 속도죠. 그런 속도로 만들었음에도 발표하는 족족 작품을 성
공시키는 베르디에게 이탈리아 전역에서 찾아왔던 건 당연한 일이었
겠지요.

〈나부코〉가 너무 크게 히트해서 후속작을 쓸 때 부담스러웠을 거 같
아요.

그래서 비슷한 콘셉트로 갔나 봐요. 바로 이어서 발표한 〈1차 십자군의 롬바르드인〉도 〈나부코〉처럼 애국심을 자극하는 작품이거든요. 십자군 전쟁을 배경으로 한 오페라죠. 전체적으로 신앙심을 바탕으로 조국에 대한 사랑을 불러일으킨다는 점에서 〈나부코〉와 비슷합니다.

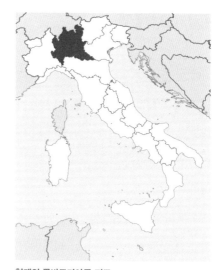

현재의 롬바르디아주 지도
롬바르디아라는 지명은 6세기경 이 지역에 자리 잡은 랑고바르드족의 이름에서 유래되었다. 롬바르디아 지역은 이탈리아 경제의 중심지로 유럽에서도 가장 부유한 지역으로 손꼽힌다.

'주님이 우리를 고향에서 불러' 같은 합창곡이 등장하는 점도 비슷해요. 이런 점이 제2의 〈나부코〉를 기대하고 있던 관객들의 입맛에 맞았는지 이 작품 또한 크게 성공했고 베르디는 이탈리아에서 제일 잘나가는 작곡가가 되었습니다. 게다가 라 스칼라 극장과 계약했던 세 작품을 모두 채웠기 때문에 계약에서도 자유로워졌고요.

FA 시장에 내던져진 운동선수 같네요.

그렇죠. 빗발치는 섭외 중에서 베르디는 베네치아의 라 페니체 극장을 선택해 다음 작품을 올리기로 합니다.

고국의 영웅이 된
작곡의 노예

환상의 단짝을 만나다

어떤 작품이 좋을지 고민하던 베르디는 프랑스의 대문호 빅토르 위고
의 작품 『에르나니』를 떠올립니다. 그리고 작품을 이탈리아어 오페라
대본으로 바꾸기 위해 프란체스코 마리아 피아베라는 작가를 구했죠.
피아베는 오페라 대본을 써본 적이 없었지만 반짝이는 재능을 가진
작가였어요.

결론부터 말하자면 피아베와 베르디는 정말 잘 맞는 콤비가 됐습니다.
차분한 성격의 소유자였던 피아베는 완벽주의자 베르디가 계속 대본
을 고쳐달라고 하면 군말 없이 몇 번이라도 다시 써줬어요.

두 사람은 이후 20년 동안
함께 작업했습니다. 베르디
의 가장 대표적인 작품들은
다 피아베가 대본을 쓴 작
품이에요. 베르디도 자기가
"피아베한테 빚지고 있다"고
인정했지요.

20년 동안이나 같이 일했으
면 인간적으로도 잘 맞았겠
네요.

피아베가 세 살 많았지만

프란체스코 마리아 피아베의 사진
기자, 번역가, 시인, 작가 등 여러 직업을 가졌다.
10여 편이 넘는 베르디의 오페라 대본에 참여했으며,
평생 깊은 우정을 나누었다.

두 사람은 절친한 친구로 지냈어요. 작곡가가 직접 대본을 쓰지 않는한 오페라에 있어서 대본 작가와 작곡가의 '케미'는 정말 중요합니다. 베르디가 이 시기에 피아베 말고 다른 작가들과 작업해 만든 작품 중에서는 대본과 음악이 조화롭지 못해 망한 경우도 있었어요.

생각보다 대본 작가의 역할이 큰가 봐요.

비중의 문제가 아니라 둘 사이의 '케미'가 관건이에요. 작곡가마다 대본 작가와 분업하는 방식이 다른데 베르디는 〈에르나니〉를 포함해 많은 작품에서 이야기의 구성과 전개를 정하고 대본의 초고도 직접 썼죠. 대본에서 작곡을 위해 필요한 단어와 음절의 숫자, 잠깐 숨을 쉬어가는 횟수까지 다 지정했고요. 그렇지만 그걸 운문으로 된 노랫말로 바꾸는 건 피아베의 몫이었습니다.

운문이요? 시로 만들었단 말인가요?

네, 노래로 불러야 하기 때문에 오페라의 가사는 언제나 리듬과 운율이 있는 시예요. 딱딱한 산문을 노랫말로 만들어야 했던 대본 작가의 역할이 정말 중요했습니다.

저항의 상징이 되다

오페라 〈에르나니〉를 설명하기 전에 '에르나니'는 모자 이름으로도 유명하다는 말부터 해야겠어요. 2014년 홍콩의 시위를 '우산 혁명'이라고 부르는 걸 들어본 적 있나요? 경찰의 최루탄을 피하고자 펼친 우산이 홍콩 시위를 대표하는 상징이 된 거죠.

음… 갑자기 홍콩 이야기는 왜 하시나요?

마찬가지로 베르디의 오페라 〈에르나니〉에 등장하는 작은 소품 하나

홍콩의 우산 혁명

가 저항의 상징이 됐거든요. 그게 바로 '에르나니 모자'예요.

특별한 모자인가 봐요.

신대륙에 사는 새의 깃털로 장식된 이국적인 모자입니다. 깃털이 대
서양을 건너온 거라 값이 아주 비쌌지만 고리타분한 상류층의 물건이
아니라 자유를 부르짖는 멋진 부르주아가 쓰는 모자라는 이미지가
있었죠. 베르디 오페라의 주인공 에르나니가 무대에 쓰고 나타나면서
바로 에르나니 모자가 됐습니다. 그리고 곧바로 거리의 유행이자 저항
의 상징이 되었죠.

파격적인 스타일의 옷을 입고 길거리에 다니는 것 자체가 틀에 박힌
기성세대에 저항하는 일이기도 하잖아요? 에르나니 모자 또한 비슷
합니다. 기득권과는 다른 기준, 새로운 패션을 드러내는 게 구시대와
의 작별을 외치는 일이기도 한 거죠.

도대체 에르나니가 누구길래

〈에르나니〉는 16세기 스페인을 배경으로 한, 무려 사각 관계의 사랑 이야기입니다. 이야기는 이렇게 시작해요. 원래 아라곤 왕국의 백작 가문 출신이었던 주인공 에르나니는 아버지가 카스티야 왕 돈 카를로에게 교수형을 당하자 충격을 받고 산적 두목이 됩니다.

어딘가 익숙한 설정이네요. 로빈 후드도 임꺽정도 모두 산적이잖아요.

에르나니는 백작 집안의 여식인 엘비라와 서로 사랑하는 사이예요. 엘비라의 아버지는 카스티야 왕국과의 전투에서 전사했기 때문에 엘비라는 후견인인 삼촌 실바 공작의 보호 아래 살아가고 있습니다. 이 삼촌이라는 작자는 막대한 유산을 물려받을 조카 엘비라와 억지로 결혼하려고 하죠.

조카와 결혼한다고요? 아니, 아까 나왔던 이야기랑 되게 비슷하네요.

옛날 귀족은 3, 4촌끼리 결

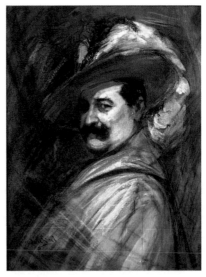

조반니 볼디니, 에르나니 역을 맡은 콘스탄티노, 1902년

고역과 망명의
시산

혼하는 게 드문 일이 아니었으니까요. 자신의 연인인 엘비라가 공작과 결혼하는 모습을 두고 볼 수 없었던 에르나니는 엘비라를 납치하기로 결심하고, 결혼식 전날 밤 엘비라의 방으로 숨어 들어가요. 마침 엘비라는 원하지 않는 결혼의 괴로움을 노래하고 있었죠.

그런데 갑자기 카를로 왕이 방으로 들어와 자기가 카스티야의 왕이란 사실은 숨긴 채로 엘비라에게 사랑을 고백해요. 숨어서 듣고 있던 에르나니는 참지 못하고 카를로에게 결투를 신청합니다.

삼각관계에 그렇지 않아도 복잡한데 왕까지 합세하다니….

그 자리에 실바 공작까지 나타나면서 진짜 난리가 납니다. 어쨌든 실바 공작이 두 남자를 밖으로 끌어내려 하죠. 이때 카를로가 자신의 정체를 밝혀요. 그러니 모두 왕 앞에 몸을 엎드릴 수밖에요. 실바 공작도 자신의 결례를 사죄하죠.

그런데 관대하게도 카를로는 왕인 자신에게 결투를 신청한 에르나니를 풀어줍니다. 그렇다고 에르나니가 계속 도망치지만은 않아요. 엘비라와 실바 공작의 결혼식에 에르나니가 나타나 현상금이 붙은 자기 목숨을 결혼 선물로 가져가라며 실바 공작을 도발하니까요. 결국 실바 공작에게 붙잡힌 에르나니는 아버지를 교수형시킨 카를로 왕에게 복수를 해야 하니 풀어달라고 부탁합니다. 공작은 기사도 정신을 발휘해 복수가 끝날 때까지만 살려두겠다며 에르나니를 풀어줘요.

좀 불안하네요….

217

지켜보죠. 다음 막에서는 카를로가 신성로마제국 황제를 뽑는 선거의 결과를 기다리고 있습니다. 이윽고 카를로가 사라진 자리에 반역자들이 우르르 등장해 누가 왕을 죽일지 투표하죠.

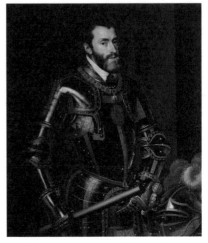

후안 판토하 데 라 크루스, 사령봉을 든 카를로 5세 황제, 1605년
작품의 배경이 되는 16세기 스페인의 통치자다. 아라곤과 카스티야를 합친 에스파냐 왕국의 통치자이자 신성로마제국의 황제, 이탈리아의 왕이기도 했다.

황제와 반역자를 뽑는 일이 같은 무대에서 벌어지네요.

이때 반역자들이 **'일어나라, 카스티야의 사자들이여'**를 합창해요. 〈에르나니〉에서 가장 유명한 곡입니다. 음모를 꾸미는 과정을 담고 있는 굉장히 선동적인 노래죠. 곧이어 투표 결과가 발표되고 에르나니가 암살자로 결정됩니다. 바로 카를로가 황제 자리에 올랐다는 소식이 들려요. 황제가 된 카를로는 반역자들이 있는 곳에 나타나 군대에게 귀족은 죽이고 평민은 감옥에 가두라고 명하죠. 이에 에르나니는 자신도 귀족이니 죽이라고 소리를 높이고요.

그래서 에르나니가 죽나요?

아니요. 이때 엘비라가 등장해 카를로에게 모든 반역자들을 사면하고

자신의 진정한 연인 에르나니와 결혼시켜달라고 호소합니다. 놀랍게
도 카를로는 관용의 정신을 베풀어 그렇게 하지요.

카를로가 나름 성군이었군요. 좀 허무하긴 하지만 두 사람이 함께 할
수 있게 되었네요.

아직 이야기가 조금 더 남아 있습니다. 엘비라와 에르나니의 결혼식에
실바 공작이 나타나 에르나니의 목숨을 요구하거든요.

그러고 보니 아까 목숨을 담보 잡혔었군요!

명예를 소중히 여기는 에르나니는 약속을 어길 수 없었고 결국 가장

1990년 파르마 극장 〈에르나니〉 공연 실황

고국의 영웅이 된
작곡의 노예

행복해야 하는 순간에 스스로 목숨을 끊으려 하죠. 엘비라는 따라 죽으려 하지만 에르나니가 자신을 영원히 사랑해달라고 하며 엘비라를 말려요. 잠시 후 에르나니가 숨을 거두며 극이 마무리됩니다.

주인공이 또 죽어버리네요. 뭔가 허무해요.

결말이 비극적이라 사람들이 감동을 받았어요. 에르나니라는 캐릭터도 엄청나게 인기를 끌었죠. 비극이 가진 힘이랄까요? 귀족 출신이면서 민중 편에서 활약하는 산적이라는 설정도, 순정을 바치는 모습도 사람들에게 매력적으로 다가갔습니다.
베르디는 〈에르나니〉 이후 2년 동안 몇 개월 간격으로 〈포스카리가의 두 사람〉, 〈조반나 다르코〉, 〈알치라〉, 〈아틸라〉 네 작품을 발표합니다. 같은 시간 바그너가 〈탄호이저〉 단 한 작품만을 발표했음을 생각하면 말도 안 되는 '고역의 시간'이었죠. 예정된 런던 공연 일정을 취소해야 할 정도로 몸도 많이 상했습니다.

그렇게 과로하면 몸이 축날 수밖에 없지요.

설상가상으로 〈포스카리가의 두 사람〉이나 〈아틸라〉는 평가가 나쁘지 않았는데 〈조반나 다르코〉와 〈알치라〉는 실패작이었습니다. 특히 〈알치라〉는 누구의 박수도 받지 못했죠. 앞으로는 충분한 시간을 들여야겠다고 결심한 베르디는 정성을 다해 다음 작품을 쓰기 시작합니다.

셰익스피어가 남긴 위대한 비극

그래서 결과는 좋았나요?

물론이죠. 고역의 시절 최고 걸작인 〈맥베스〉가 바로 이때 나옵니다. 유명한 셰익스피어의 희곡을 원작으로 한 오페라예요. 런던행도 포기하고 고향 집에서 공들여 썼던 작품이죠. 이번에는 피렌체의 라 페르골라 극장에서 공연을 올립니다.

『맥베스』는 알아요! 맥베스가 왕이 되려고 사람을 여럿 죽이고 결국엔 복수를 당하는 얘기잖아요.

잘 아시네요. 베르디는 어렸을 때부터 셰익스피어를 좋아해서 많이 읽었다고 합니다. 특히 『맥베스』를 가장 위대한 비극 중 하나라고 생각해서 자신도 그에 버금가는 음악을 만들려고 노력했습니다.

일종의 '팬심'이 있었던 모양이네요.

그랬던 거죠. 〈맥베스〉의 경우에도 베르디가 직접 대본의 구성을 짜고 대사를 쓴 다음 그걸 피아베가 운문으로 바꾸었습니다. 더 나아가 베르디는 배역 선발도 하고 공연이 이루어지는 피렌체까지 가서 연출과 리허설을 감독하는 등 정성을 다했죠.

불과 몇 년 전만 해도 데뷔하려고 연줄 있는 배우를 찾고 그랬는데 이제는 제법 거장 같은 느낌이 나네요.

오페라의 내용은 원작을 그대로 따랐어요. 익숙한 내용이지만 간단히 요약해볼게요. 전쟁에서 승리를 거두고 돌아오는 길에 마녀를 만나 왕이 될 것이라는 예언을 들은 맥베스는 왕을 죽이고 자신이 왕에 오릅니다. 왕위를 지키기 위해서 많은 사람을 죽인 맥베스는 이후 자기가 죽인 사람들의 환영을 보며 두려움에 사로잡혀요. 그건 같이 손에 피를 묻힌 맥베스 부인도 마찬가지였습니다. 맥베스는 자신이 살해당하리라는 예언을 막으려고 발버둥치지만 결국 자신이 아내와 아들을 죽인 막두프에게 죽습니다. 여러 가지 수수께끼 같은 예언이 실현되어가는 과정이 긴장감을 유발하는 걸작이지요.

2015년 미국 켄터키주 〈맥베스〉 공연 실황

세익스피어 원작이니 작품성은 말할 것도 없죠.

여기에 베르디는 기존의 오페라와 차별화하기 위해 혁신적인 연출을 시도했습니다. 예를 들면, 유령이 등장하는 장면에서 관객들이 더 몰입할 수 있도록 음악가들의 위치를 무대 밑으로 옮겨 소리가 땅을 울려서 나올 수 있도록 했어요.

아래에서부터 소리가 울려퍼지면 진짜 으스스했겠어요.

4막에 나오는 일명 '**몽유병 장면**'도 베르디가 특히 신경쓴 부분입니다. 당시 베르디는 "맥베스 부인 역을 맡을 소프라노는 색깔 있는 독특한 음색, 특히 고음에서 민첩한 창법으로 연기를 잘할 수 있어야 하며, 동시에 힘이 없으면서도 굵직한 음색의 거의 쉰 듯한 어두운 목소리도 필요"하다면서 배우를 고되게 훈련했죠.

몽유병 장면이라고 하면 자면서 노래하는 설정인가요?

네, 당시 맥베스 부인 역할을 맡은 배우는 "몽유병 장면을 위해 우리는 석 달간 연구하고 연습했어요. 그 석 달간 나는 잠꼬대하는 사람을 따라하려고 노력했죠. 베르디는 늘 얼굴 모든 부분을 가만히 두고, 입술만 조금씩 움직이면서도 발음을 명확하게 하라고 했어요"라고 회고했습니다. 한 장면에도 이 정도로 매달린 걸 보면 전체에는 얼마나 많은 공이 들어갔을지 유추해볼 수 있죠. 지금까지 세익스피어의 『맥베

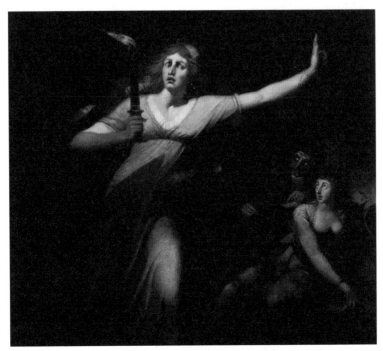

헨리 퓨즐리, 몽유병에 걸린 맥베스 부인, 1784년
인간의 죄책감을 독특하게 표현한 이 장면은
〈맥베스〉 최고의 장면으로 손꼽힌다.

스』를 원작으로 많은 작품이 만들어졌지만, 베르디의 오페라가 그중
에서도 손에 꼽히는 걸작인 데는 다 이유가 있습니다.

더 넓은 세계로

몇 년 사이 이탈리아에서 제일가는 작곡가로 성장한 베르디의 무대는
이제 전 유럽으로 넓어졌습니다. 온 유럽에서 베르디에게 러브콜을 보
냈죠.

베르디는 먼저 런던의 초청에 응했고, 그러고 나서 당대 최고의 문화 도시 프랑스 파리로 갑니다. 파리에서는 새로운 작품을 작곡하기보다 〈1차 십자군의 롬바르드인〉으로 승부수를 띄웠어요. 프랑스 사람들에게 확실히 어필하도록 대본 전체를 프랑스어로 번역하고 제목도 〈예루살렘〉으로 바꿨죠. 배경도 밀라노에서 프랑스 도시 툴루즈로 옮겼습니다. 작품에 등장하는 군대도 프랑스 십자군이라고 했고요.

완전 전략가네요.

네, 그러지 않아도 대중성이 증명되어 있던 작품이니 흥행은 당연했습니다. 베르디는 파리에서도 큰 성공을 거둡니다. 명성도 얻고 돈도 얻었죠. 그리고 사실 베르디가 얻었던 건 또 있습니다.

파리의 연인

베르디는 아내와 두 아들을 잃고 꽤 오랜 시간 독신으로 지내고 있었지만 사귀는 사람이 없었던 건 아닙니다. 〈나부코〉를 공연했을 무렵부터 주세피나 스트레포니와 연인 관계가 되었다고 해요. 스트레포니가 〈나부코〉의 주연이었으니 아무래도 공연이 사랑에 물꼬를 틔웠겠죠.

스트레포니라면 베르디의 데뷔 시절 최고였다던 가수 아닌가요?

맞아요. 베르디가 데뷔할 수 있도록 도움을 주었던 사람이죠. 1846년

무대에서 피를 토한 이후 은퇴를 선언하고 파리에서 학생들에게 성악을 가르치고 있었습니다.

피를 토했다고요? 심각한 병인가요?

스트레포니는 집안을 먹여 살려야 하는 입장이라 젊은 나이부터 여러 작품에 쉬지 않고 출연했어요. 반복된 출산도 몸을 망가뜨렸고요.

출산이요? 결혼했단 말씀이신가요?

아니요, 스트레포니에게는 연인이 많았습니다. 유명한 가수들은 물론 작곡가나 임프레사리오도 만났죠. 그러다 아버지가 누군지 확실히 알 수 없는 아이들을 넷씩이나 낳았어요. 아이를 제대로 키울 수 있는 상황이 아니었기에 첫아들은 유모에게 완전히 맡겨 기르고 이어 낳은 딸들은 다른 집으로 보내거나 고아원에 버렸습니다. 너무 잔인한 듯 느껴지시겠지만 어쩔 수 없었을 거예요. 지금도 미혼모가 홀로 애를 키운다는 건 힘든 일이잖아요? 가톨릭 국가였던 이탈리아에서 정식으로 결혼하지 않고 아이를 기른다는 건 더욱 용납되지 않는 일이었어요.

하긴 그랬겠네요. 『레미제라블』의 팡틴도 그런 인물이잖아요.

파란만장했던 생활에서 벗어나 파리에서 조용히 살고 있던 스트레포니를 베르디가 찾아갔던 거죠. 그 후 2년간 베르디는 스트레포니와 함께 파리에서 지냈습니다. 이탈리아에서와 달리 파리에서는 남들의 시선을 신경쓸 필요가 없었어요. 부도덕한 관계라며 손가락질하는 사람도 없었고 찾아와서 작품을 의뢰하는 사람도 없었죠. 둘은 따로 결혼식은 올리지 않았지만 파리 사교계의 세련된 생활을 즐기며 나름대로

행복한 신혼을 보냅니다.

이탈리아에 알려지면 대형 스캔들 감이었겠네요.

글쎄요. 이탈리아에서도 엄청난 일이 일어나고 있었어요. 베르디가 파리에서 달콤한 시간을 즐기는 동안 혁명의 불꽃이 피어올랐거든요. 이탈리아의 독립과 통일의 열망을 담은 베르디의 오페라 〈레냐노 전투〉가 엄청난 성공을 거두며 베르디가 이탈리아에서 시민군의 정신적 지주로 부상하지요. 다음 장에서는 〈레냐노 전투〉와 함께 이탈리아 독립운동의 한복판으로 뛰어들어 보겠습니다.

높아진 베르디의 명성만큼 작품 의뢰가 쏟아지면서 '고역의 시절'이 시작된다. 끊임없이 작품을 발표하며 흥행에 성공하던 베르디는 몇 번의 실패 이후 새로운 마음으로 천천히 오페라를 써 내려갔다. 그렇게 걸작 〈맥베스〉를 완성하고 파리까지 진출한다. 파리에서는 남들의 시선에서 벗어나 연인 스트레포니와 행복한 시간을 보낸다.

〈1차 십자군의 롬바르드인〉	**특징** 전작 〈나부코〉와 마찬가지로 애국심을 자극하는 오페라. **대표곡** '주님이 우리를 고향에서 불러' 등
환상의 짝꿍	**피아베** 재능이 있고 차분한 피아베는 완벽주의 기질이 있던 베르디와 잘 맞았고, 두 사람은 이때부터 20년 동안 함께 일함. **참고** 대본작가는 대본의 내용을 리듬과 운율을 가진 운문으로 바꾸는 작업을 함.
〈에르나니〉	**에르나니 모자** 베르디의 오페라 〈에르나니〉 초연 이후 주인공이 쓰고 나오는 깃털 모자가 저항의 상징이 됨. **줄거리** 16세기 스페인 배경으로 귀족 출신 도적 에르나니가 사랑하는 엘비라를 두고 실바 공작, 그리고 아버지의 원수인 카를로 왕과 다툰다. 실바 공작은 자신과 엘비라의 결혼식에 쳐들어온 에르나니를 잡았지만 목숨을 담보로 보내준다. 이후 에르나니는 반역을 모의하고 결국 왕에게 붙잡히지만 왕의 관용으로 풀려난다. 하지만 실바 공작이 나타나 에르나니에게 목숨을 요구하며 비극적인 결말을 맞이한다. **대표곡** '일어나라, 카스티아의 사자들이여' 등
〈맥베스〉	**특징** 관객들이 작품에 집중하도록 음악가들의 위치를 무대 아래로 옮기는 등 베르디가 직접 연출에 참여. **줄거리** 셰익스피어의 희곡이 원작. 왕이 될 거라는 예언을 들은 맥베스가 왕위를 지키기 위해 사람들을 죽이며 벌어지는 비극적인 상황을 다룸.
새로운 연인	이탈리아에서 발표한 〈1차 십자군의 롬바르드인〉을 프랑스에 맞게 각색하여 성공을 거둠. **참고** 〈예루살렘〉 **스트레포니** 〈나부코〉 공연 당시 주연이었던 스트레포니와 연인이 됨. 2년간 함께 파리에 머물며 행복한 시간을 보냄.

멀리서 들려오는 포화 소리는 그칠 줄을 모르고
조국에서 전쟁이 일어나 폐허가 된 마음을 붙잡고
베르디는 파리에서 묵묵히 작품을 써 내려갔다.
영웅이 된 자신의 사명이 이탈리아를 상상하는 노래들에
음표를 채워나가는 것이라 믿으며.

어떠한 국가도 스스로 자유를 얻지 않으면
자유를 누릴 자격이 없고 하물며 오랫동안 지속될 수도 없다.
혁명은 인민에 의해 이루어져야 하고
그리고 인민을 위해 이루어져야 한다.

- 주세페 마치니

04

오페라,
거리에 나서다

#리소르지멘토 #1차 독립 전쟁 #밀라노
#〈레냐노 전투〉 #이탈리아

드레스덴 혁명이 바그너의 인생을 바꿔 놓은 그때, 동시대를 살고 있
던 베르디에게도 혁명의 파도가 밀려왔습니다. 당시 이탈리아에서도
독립을 위한 리소르지멘토 운동이 한창이었죠. 혹시 리소르지멘토가
무슨 뜻인지 아시나요?

글쎄요… 전혀 모르는 외국어라 짐작도 안 가는데, 이탈리아어로 '통
일' 이런 뜻이러나요.

'부흥'이라는 뜻입니다. 당시 이탈리아는 영국이나 프랑스처럼 강력한 통일 국가도 아니었고 경제적으로도 발전이 많이 안 된 상태였어요. 하지만 예나 지금이나 이탈리아 사람들은 서양 문명에서 가장 찬란했던 로마 제국의 후예라는 자부심이 아주 강했습니다. 그 시절처럼 외국의 지배에서 벗어나 강력한 통일 국가로 나아가자는 취지에서 '부흥'을 내세운 거죠.

로마를 생각하면 남의 나라 속국 처지는 말이 안 되긴 하죠.

그런데 이탈리아를 어떻게 '부흥'시킬 것인지에 대해서는 저마다 생각이 달랐어요. 그야말로 동상이몽이었죠. 하나의 나라가 되자는 운동인데 의견조차 하나로 모으지 못했던 겁니다. 왕족이라도 한 핏줄이면 하나로 뭉치기 쉬웠을 텐데 이탈리아반도에 있는 여러 나라의 왕가는 하나같이 다 '이탈리아 혈통'이 아니었습니다.

이탈리아라는 모순

이탈리아의 왕족인데요?

이탈리아반도 군주 중에 '이탈리아 혈통'은 교황뿐이었다는 우스갯소리가 있었을 정도였죠. 당연히 이탈리아의 민중들은 외국의 피가 섞인 왕가가 자신들의 땅을 다스리는 데에 불만이 있었습니다.

특히 대부분 이탈리아 왕족들이 오스트리아의 합스부르크 가문과 연결돼 있었어요. 북동쪽의 롬바르디아-베네치아 왕국은 오스트리아의 직접적인 통치 아래 있었고 북서쪽의 사르데냐 왕가는 합스부르크 가문과 사돈 사이였죠. 그 밑에 모데나 공국, 중부의 토스카나 대공국, 남쪽의 양 시칠리아도 마찬가지였습니다.

백성들은 자기 왕족이 오스트리아의 앞잡이라고 생각했겠네요.

1843년 무렵 이탈리아반도의 국경

네, 점점 이탈리아 내부에서는 '우리 민족'의 국가를 건설하는 것이 혁명의 최대 목표로 떠올랐죠. 동시에 모든 사람은 평등하다는 사상이 퍼져 민주주의를 이루고자 하는 목소리도 점점 강해집니다. 그게 바로 1848년이었어요.

혁명의 해

1848년 1월 이탈리아반도의 시칠리아에서 시작된 투쟁은 전 유럽으로 퍼져 2월 프랑스 파리에서는 시민들이 루이 필리프를 몰아냈고 3월 오스트리아 빈에서는 페르디난트 1세가 자리에서 내려왔습니다. 유럽 그 어디라도 혁명의 열기에서 자유롭지 못했죠. 이탈리아에서 혁명이 시작되었던 만큼 북부 이탈리아에서 가장 영향력 있는 도시였던 밀라노에서도 개혁을 외치는 목소리가 컸습니다. 그런데 밀라노가 속한 롬바르디아 지역은 직접적으로 오스트리아의 통치를 받던 곳이라 결국 오스트리아를 물리쳐야 했어요. 당연히 밀라노의 힘만으로 대

레오폴드 쿠펠비저, 황금양모 기사단 예복을 착용한 페르디난트 1세, 1847년
페르디난트 1세는 당시 오스트리아의 황제이자 롬바르디아-베네치아의 국왕으로 사보이아 공국의 공주와 결혼했다. 1848년 혁명으로 빈을 탈출해야 했고 이후 조카인 프란츠 요제프에게 황위를 넘겼다.

국을 상대하기엔 힘이 부쳤죠.

밀라노 시민들은 사르데냐 왕국에 도움을 요청합니다. 대신 오스트리아와의 전쟁에서 승리하면 밀라노를 사르데냐 왕국에 합병하기로 약속하고 사르데냐의 국왕인 카를로 알베르토에게는 자유주의 헌법에 서명할 것을 요구했죠.

왕이 뭐가 아쉬워서 서명하겠어요?

의외로 알베르토 국왕은 시민들의 요구를 받아들였어요. 젊은 시절 프랑스에서 공부하면서 자유주의에 영향을 많이 받았던 카를로 알베르토는 혁명의 기운이 강해지자 개혁이 옳다고 생각하는 쪽으로 마음이 기울었던 것 같아요.

나름대로 생각이 깨인 왕이었던 거네요.

그렇다고 완전히 자발적으로 헌법에 서명했다고 보기는 힘들어요. 곳곳에서 혁명이 일어나 옆나라 국왕이 시민들의 손에 끌려 내려오던 상황이니까 코앞까지 밀어닥친 시민들의 요구를 거절할 수가 없었다고 하는 게 더 정확할 겁니다. 더불어 이탈리아 독립과 통일 운동의 주도권을 사르데냐에서 계속 갖고 가고 싶었을 거고요. 잘만 하면 혼란 속에서 밀라노를 차지할 수 있을 거라고도 생각했겠지요.

승부수를 던진 거군요.

네, 여러 가지로 계산을 끝낸 알베르토 국왕이 오스트리아에 선전 포고를 하면서 1차 이탈리아 독립 전쟁이 발발합니다.

전쟁터에 울려 퍼지는 음악

알베르토 국왕이 이끄는 사르데냐 군사는 밀라노 시민군과 함께 오스트리아를 상대합니다. 밀라노 시내는 그야말로 전쟁터가 되었죠.

에휴, 사람이 많이 다쳤겠어요….

이 난리 속에서 베르디의 오페라가 밀라노 시민들을 단단하게 묶어주었습니다. 역사학자들은 베르디의 음악이 하층 계급뿐만 아니라 부르주아를 포함한 여러 계급이 이탈리아 독립 전쟁에 참여하게 하는 데에 영향을 끼쳤다고 이야기합니다. 베르디의 오페라 때문에 혁명 쪽으로 '전향'한 상류층이 많았다는 거죠.

그래도 고작 음악일 뿐인데 목숨을 건 전쟁에 뛰어들게 만드는 게 가능한가요?

음악이 사람에게 미치는 힘은 생각보다 강력해요. 음악을 듣고 감동을 받는다는 점에서는 누구나 평등하고요. 민족이라는 연대감으로 다양한 계급이 하나로 뭉칠 수 있게 했죠. 시민들의 마음이 통했던 건지 초반의 기세는 밀라노에 유리했습니다. 닷새 만에 오스트리아군을

발다사레 바레치, 친퀘 조르나테
1848년 밀라노 혁명은 독립군이 5일간 도시를
점령했다 하여 '영광의 5일'이라는 의미의 친퀘
조르나테라고도 불린다.

도시에서 쫓아내면서 승리하는 듯 보였죠.

뭔가 안 좋은 예감이….

그런데 딱 닷새였습니다. 이탈리아 독립군은 순식간에 오스트리아군에 다시 밀려났어요. 이때 베르디는 바그너처럼 독립군의 선두에 있었을까요? 아니었습니다. 베르디의 음악이 제 역할을 톡톡히 해낸 전장이었지만 정작 베르디는 이탈리아에 없었습니다. 아직 파리에 머무르고 있었어요.

베르디는 어디에

베르디는 전쟁이 마무리되어 가던 때에야 새로운 오페라를 들고서 귀국하죠. 그래도 밀라노 시민들은 혁명의 아이콘이나 마찬가지였던 베르디를 리소르지멘토의 영웅으로 반겨줍니다.

같이 싸우지도 않았는데도 영웅이 되는군요.

베르디가 밀라노에 와 있는 동안 오스트리아군이 전열을 가다듬고 끔찍한 보복을 감행했고 이탈리아 독립군은 내분으로 무너집니다. 밀라노는 완전히 오스트리아에 넘어가고요. 그 상황에서도 베르디는 앞장서 싸우기보다 고향 마을에 잠깐 들른 후 다시 파리로 돌아가요.

비겁한데요. 민족 영웅이 그래도 되나요?

아무리 민족 영웅이라 불리운다 해도 베르디는 어디까지나 작곡가니까요. 스스로를 싸우는 사람이 아니라 말하는 사람이라고 생각했고요. 그래도 자신의 명성에 책임감을 느낀 베르디는 이탈리아를 위한 작품에 매진합니다. 그 작품의 이름은 바로 〈레냐노 전투〉였죠.

힘들수록 즐겁게

베르디는 프랑스의 희곡 『툴루즈의 전투』를 각색하면서 이야기의 배경을 12세기 이탈리아로 옮겼죠. 바로 이탈리아 역사상 가장 영광스러운 사건인 레냐노 전투를 다루기 위해서였습니다.

애국심을 자극하기에 과거에 승리했던 이야기만한 게 없죠.

맞아요. 레냐노 전투는 오스트리아의 전신인 신성로마제국에 이탈리아가 대승을 거둔 전투였어요. 게다가 이탈리아 북부 도시들이 롬바르디아 동맹군이라는 이름 아래 하나로 뭉쳐서 싸운 전쟁이기 때문에 통일을 이야기하기에 이만한 게 없었죠. 당시 지쳐 있던 이탈리아 사람들에게 꼭 필요한 내용이었습니다.

어쩜 딱 맞는 내용을 찾아냈군요.

엔리코 폴라스트리니, 레냐노 전투, 19세기
레냐노 전투는 이탈리아 북부 도시들의 연합인
롬바르디아 동맹과 신성로마제국 사이에서 벌어진
전투다. 롬바르디아 동맹은 이후로도 백여 년 간
지속했다.

물론 대본 작가의 제안으로 만들게 된 거긴 하지만 베르디는 자신의
다른 작품 〈해적〉의 리허설도 참여하지 않고 〈레냐노 전투〉의 작곡에
몰두했습니다.

베르디가 〈레냐노 전투〉를 작곡하는 동안 이탈리아의 상황은 더욱 긴
박하게 돌아갔어요. 양 시칠리아와 사르데냐의 왕은 모두 오스트리아
에 패배했지만 시민들은 포기하지 않고 투쟁을 이어 가고 있었죠. 그
와중에 베네치아는 오스트리아와 협의에 성공해 한 방울의 피도 흘
리지 않고 공화국이 됐고 로마에서도 공화국을 수립하자는 목소리가
강해지고 있었어요. 이런 상황에 〈레냐노 전투〉가 드디어 완성되었죠.

그럼요, 한국전쟁 때 피난민들도 영화를 봤는걸요. 사람들은 힘들 때 일수록 위안을 찾기 마련이랍니다.

1849년 1월 27일 로마 공화국이 선포되던 날 로마 아르젠티나 극장에서 〈레냐노 전투〉가 초연됐습니다. 극장에 모인 사람들은 단순한 관객이 아니라 방금 선포된 공화국의 시민이었죠.

〈레냐노 전투〉 속으로

이 작품은 전투를 중심으로 흘러갑니다만 오페라에 사랑 이야기가 빠질 순 없겠죠? 주인공은 군인 아리고와 그의 연인 리다입니다.

롬바르디아 동맹군 소속인 아리고는 전쟁에서 부상을 입고 기억을 일부 잃어버립니다. 고향인 베로나에서 몇 년간 치료를 받던 사이 밀라노에 있던 동료 기사들과 리다는 아리고가 죽었다고 생각해요. 그래서 리다는 아리고의 동료였던 롤란도와 결혼하고 말죠. 치료를 마친 아리고가 밀라노에 돌아오면서 본격적인 이야기가 시작됩니다.

그렇게 또 삼각관계가 만들어지는군요.

아무것도 모르는 롤란도는 살아 돌아온 아리고를 보고 반가워하지만 리다와 아리고의 마음은 고통으로 가득해요. 한편 이탈리아 북부 롬바르디아 동맹은 다시 전투를 준비합니다. 병사들은 전우의 묘 앞에

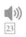

모여 '**이탈리아의 맹세**'를 부르죠. 이 노래를 듣는 이탈리아 관객들의 기분이 어땠겠어요?

2012년 트리에스테 베르디 극장의 〈레냐노 전투〉 공연 실황

애국심으로 엄청나게 벅차올랐겠어요.

그렇죠. 전투를 앞두고 아리고가 리다를 찾아옵니다. 리다는 상황이 이렇게 되었으니 이제 우리의 사랑을 단념하자고 말해요. 그런데 우연히 아리고와 리다가 함께 있는 걸 목격한 롤란도는 둘 사이를 오해하고 복수를 결심하죠.

아리고를 죽이기라도 하나요?

그게 아니라 전투에 나가지 못하게 아리고를 가둬버립니다. 조국을 위해 싸우지 못하는 게 아리고에겐 죽는 것보다 더 고통스러울 거라는 걸 알았거든요. 방 안에 갇혀 전투의 시작을 알리는 나팔 소리를 들은 아리고는 참지 못 하고 그만 발코니에서 뛰어내리고 맙니다. 그 결과 죽지는 않았지만 크게 다쳐요.

엄청난 애국자네요.

당시 이 장면을 보던 어떤 관객은 실제로 공연장 2층에서 뛰어내리려고 했대요. 그만큼 몰입하게 만들었다는 말이지요.
전투에서 승리를 거두고 돌아온 롤란도는 죽어가는 아리고를 용서해요. 모든 사람이 화해하며 오페라는 막을 내립니다.

이탈리아 만세

베르디는 〈레냐노 전투〉에서 노골적으로 독립운동을 지지했습니다. 예를 들면, 아직 '이탈리아'라는 국가가 없었는데도 극 중 롬바르디아 동맹군들이 **'이탈리아 만세'**라고 외치는 장면에서 베르디의 의도를 느낄 수 있어요. 작품의 배경이 되는 12세기의 롬바르디아에서는 실제로 '베로나 만세'나 '밀라노 만세'라고 했었을 텐데 말이죠.

옛날에 3·1운동할 때 '대한 독립 만세'를 외쳤다는 것과 똑같네요.

그들도 아직 만들어지지 않은 독립 국가를 꿈꾸면서 대한민국을 외쳤겠지요? 베르디의 마음이 통했는지 〈레냐노 전투〉의 파급력은 엄청났습니다. 독립을 지지하는 애국파들이 오페라 의상을 입고 거리로 나섰을 정도였죠.

아무리 좋아도 그렇지 오페라 의상을 입고 다녔다고요?

오페라,
거리에 나서다

이런 무대 의상을 이른바 '롬바르디아 의상'이라고 불렀어요. 이전까지 이탈리아에서는 프랑스나 오스트리아 스타일의 옷을 주로 입었지만 독립운동을 하면서는 이탈리아만의 스타일을 찾으려고 노력했지요. 그런 흐름 속에서 롬바르디아 의상이 독립운동의 상징으로 받아들여졌습니다. 옷과 정치적 정체성을 연관시키기 시작한 거죠.

에르나니 모자 같은 거군요.

에르나니 모자를 쓴 크리스티나 벨조이오소
이탈리아 복장은 기본적으로 에르나니 모자와 검은색 벨벳 의상을 포함했다. 누구보다 운동에 앞장선 벨조이오소 공주는 이탈리아의 잔 다르크로 불렸다.

맞습니다. 이탈리아 독립에 힘썼던 벨조이오소 공주도 밀라노 혁명 당시 백마를 타고 머리에는 에르나니 모자를 쓰고 밀라노에 입성했다고 해요.

말 그대로 백마 탄 공주님이네요….

1848년 밀라노 경찰은 에르나니 모자 착용을 즉각 금지했습니다. 금

지할 필요가 있을 만큼 영향력이 컸어요. 그러나 1849년이 되자 시민들의 열망과는 상관없이 서서히 혁명이 진압되었습니다.

혁명을 주도했던 사람들은 어떻게 되었나요?

많은 독립운동가와 공화주의자가 처형됐어요. 대본 작가 피아베와 조수인 무치오, 1847년 〈나부코〉 공연에서 지휘를 맡았던 마나라와 밀라노에서 친하게 지냈던 클라라 마페이도 독립운동을 주도했거나 반정부적이라는 죄목으로 옥살이를 할 위기에 처했고요. 사르데냐의 알베르토 국왕은 아들인 비토리오 에마누엘레 2세에게 왕위를 넘겨주고 망명길에 나섰죠.

조선 말기랑 비슷한 거 같아요. 외국의 힘을 빌려볼까 했지만 결국 실패한 알베르토 왕은 고종 황제를 떠올리게 하고요….

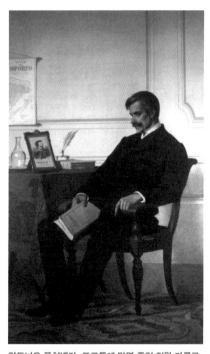

안토니오 푸치넬리, 포르투에 망명 중인 전왕 카를로 알베르토, 1865년
한때 오스트리아를 상대로 독립 전쟁을 선포했던 사르데냐의 왕 카를로 알베르토는 포르투갈 포르투로 망명하고, 그곳에서 생을 마감한다.

이탈리아에서 들리는 음악은 베르디 오페라밖에 없다

한편, 〈레냐노 전투〉의 성공과 더불어 베르디는 이탈리아인이라면 누구나 좋아하는 '국민 작곡가'로 등극합니다. 1847년 「뉴욕 트리뷴」에는 "이탈리아에서 들리는 음악은 베르디 오페라밖에 없다"라는 기사가 실렸을 정도였죠. 이렇게 짧은 시간에 베르디가 이탈리아에서 제일가는 음악가로 자리 잡을 수 있었던 건 시대적 상황 덕이 커요. 물론 이탈리아인이라는 공동체를 만들어야 하는 시대의 과제에 베르디의 음악이 많이 기여하기도 했고요. 시대가 베르디를 만들고 베르디가 시대를 만들었달까요.

다음 장에서는 다시 망명 중인 바그너에게로 돌아가보도록 하겠습니다. 외로운 타지에서 바그너는 또 어떤 활약을 펼치는지 같이 지켜보도록 하죠.

두 사람 사이를 왔다 갔다 하니 재밌어요.

혁명의 물결은 이탈리아에도 밀려왔다. 밀라노 시민들은 오스트리아로부터 독립하여 강력한 통일 이탈리아를 세우기 위해 1차 이탈리아 독립 전쟁을 결의했다. 전쟁 한복판에서 밀라노 시민들을 하나로 묶어준 건 다름 아닌 베르디의 음악이었다.

1차 이탈리아 독립 전쟁	**사르데냐의 왕** 이탈리아에서 가장 영향력 있는 도시인 밀라노는 오스트리아에 직접 통치를 받던 곳이라 저항이 어려웠음. 밀라노 시민들은 개혁적인 사르데냐의 왕 알베르토에게 도움을 요청. 사르데냐가 오스트리아에 선전포고하면서 독립 전쟁이 발발.
	베르디 효과 전쟁 속에서 베르디의 오페라가 시민을 하나로 묶어줌. 서로 다른 계급이 이탈리아라는 이름으로 오스트리아에 저항.
〈레냐노 전투〉	**특징** 12세기 신성로마제국의 황제가 이탈리아반도를 침략하러 왔을 때 이탈리아가 승리를 거두었던 레냐노 전투를 소재로 한 오페라. 지쳐있던 시민들에게 용기를 줌.
	줄거리 전쟁에서 부상을 입고 복귀하지 못한 아리고를 모두 죽은 줄 안다. 연인인 리다도 아리고가 죽은 줄 알고 그의 친구인 롤란도와 결혼한다. 이후 아리고가 살아 돌아오면서 셋은 갈등을 겪는다. 롤란도는 아리고를 전쟁에 나가지 못하게 가둬 복수한다. 아리고는 참지 못하고 베란다에 몸을 던진다. 롤란도는 전투에서 승리를 거두고 돌아와 죽어가는 아리고를 용서한다.
	대표곡 '이탈리아의 맹세' 등
	롬바르디아 의상 〈레냐노 전투〉가 흥행하자 애국파 시민들은 전쟁 속에서도 롬바르디아 의상이라고 불리는 오페라 의상을 입음. '이탈리아적'인 의상을 통해 민족 정체성을 보여주려는 목적.
혁명 이후	1849년 이탈리아 전역이 오스트리아에게 패전하면서 통일 이탈리아 공화국을 세우려던 움직임 좌절.
	베르디와 절친했던 예술가들도 독립운동을 주도했다는 명목으로 잡혀 들어갈 위기에 처함. 사르데냐의 알베르토 왕은 아들에게 왕위를 넘기고 망명.

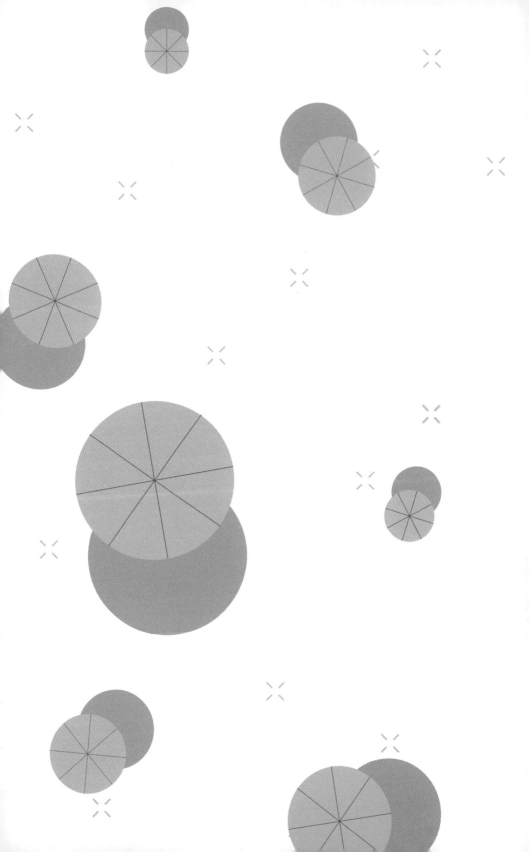

IV

정치에 다가서다
- 인생의 전환기

목적지 없이 계속해서 이어지는 불협화음

이루어질 수 없는 사랑 앞에 눈물 흘리며 바그너는 새로운 작품을 완성한다.
너무나 캄캄해 앞이 보이지 않을 때 자신의 불안을 꾹꾹 담아 눌러쓴 시는
해결되지 않는 상황 자체를 생생하게 묘사한다.
그리고 바그너는 먼 길을 돌아 새로운 운명을 마주한다.

살아 있는 게 얼마나 좋은 일인지 알기 위해서는
간절히 죽음을 바란 적 있어야 한다.

– 알렉상드르 뒤마 페르

01
새로운 사랑과
새로운 후원자

#베젠동크 #〈트리스탄과 이졸데〉 #트리스탄 코드
#〈뉘른베르크의 마이스터징거〉
#루트비히 2세 #바이에른 #코지마

이번 강의는 바그너의 가곡 '꿈'으로 시작해볼까요? 이 곡은 〈베젠동크 가곡〉이라고도 하는 연가곡의 일부입니다. 이 시기에 바그너가 느낀 애절한 마음이 잘 느껴지는 곡이에요. 맞습니다. 바그너는 또 사랑에 빠졌어요. 갑갑한 현실을 구원하듯 나타난 한 여성, 마틸다 베젠동크와 말입니다.

얼마나 사랑했으면 곡에 이름을 붙였을까요.

심지어 짧은 가곡에서 그치지 않고 장대한 오페라까지 만들었어요. 그 작품이 바로 바그너의 초창기 걸작으로 꼽히는 〈트리스탄과 이졸데〉죠. 지금부터 망명이라는 힘든 상황 속에서도 끊임없이 사랑에 빠지고 작품을 만들었던 바그너를 만나러 갑시다.

취리히의 인연

1850년 리스트가 바이마르에서 〈로엔그린〉 초연을 마친 시점에 바그너는 여전히 스위스 취리히에서 지내고 있었습니다. 망명 중이었지만 쉬지 않고 지역 악단을 연습시켜 연주회를 열었죠. 주로 베토벤의 교향곡이나 예전에 작곡한 자기 작품을 바그너가 직접 지휘를 맡아 연주했습니다. 이런 식의 연주회는 5년 후인 1855년까지 이어져요.

바그너는 참 열심히 사네요.

연주회에서 바그너는 아주 소중한 사람을 만납니다. 바로 베젠동크 부부였죠. 음악 애호가였던 베젠동크 부부는 1852년 바그너가 지휘하는 연주회에 갔다가 열렬한 지지자이자 후원자가 돼요. 남편인 오토 베젠동크는 집안의 섬유 사업을 물려받은 부유한 사업가였고 부인 마틸데 베젠동크는 시인이자 작가였어요. 둘 다 교양이 풍부하니 바그너와 예술에 관해 열띤 이야기를 나누며 금방 친해졌죠.

새로운 후원자가 생긴 거네요. 잘 됐어요!

네, 물질적인 부분뿐만 아니라 정신적으로도 바그너에게 큰 도움이 되었어요. 마틸데 베젠동크는 그야말로 바그너가 생각하는 이상적인 여성 그 자체였거든요. 아내 민나와 소원한 상태였던 바그너는 젊고 아름다운 마틸데와 예술에 대해 많은 얘기를 나누었습니다. 마틸데

또한 바그너를 열렬히 숭배했으니 두 사람이 사랑에 빠진 게 이상한 일은 아니었죠.

자기를 숭배해주고 사랑해줄 사람이 나타난 거네요.

거꾸로 말하자면 항상 누군가에게 숭배받지 않으면 안 되는 불안정한 상태였다는 말도 되겠죠. 베젠동크 부부의 후원 덕에 바그너는 작품 활동에 전념할 수 있었습니다. 1853년 2월에는 엄청난 대연작《니벨룽의 반지》4부작의 대본을 모두 완성하죠.

(왼쪽)오토 베젠동크의 사진
(오른쪽)마틸데 베젠동크의 사진

새로운 사랑과
새로운 후원자

안정을 얻었으니 창작에 집중할 수 있었군요.

1848년부터 기획한 일을 드디어 해낸 바그너는 베젠동크 부부의 후원으로 유명 인사를 초대해 대본 완성을 기념하는 낭독회를 열었습니다. 몇 달 후에는 역시나 베젠동크 부부의 지원으로 〈로엔그린〉을 무대에 올렸어요. 독일과 스위스의 유명한 음악가와 성악가 72명을 불렀고 지역 합창단 120여 명과 함께 했으니 취리히에서는 전례 없는 규모였습니다. 바그너만을 위한 축제였죠. 오토 베젠동크는 1만 프랑에 달하는 바그너의 빚을 갚아주고 자신이 소유하고 있던 극장을 아주 적은 비용만 받고 빌려주기도 했어요.

망명자 신세였던 바그너에게 큰 힘이 됐겠네요.

그렇죠. 가장 힘든 시기였으니까요. 당시에 바그너를 괴롭혔던 건 빚이나 망명자 신분만이 아니었어요. 1852년 프랑스에서 쿠데타가 일어나서 자살을 기도할 정도로 우울해했죠.

고향 소식도 아니고 타국인 프랑스의 사건인데 왜요?

나폴레옹이라는 저주

1848년, 프랑스에서 2월혁명이 일어나 왕정이 무너지고 공화국이 수립됩니다. 국민투표로 루이 나폴레옹이 대통령에 선출됐죠. 그런데

4년 뒤 대통령 임기 종료를
앞둔 나폴레옹이 쿠데타를
일으켜 의회를 해산하고 황
제로 등극해버려요. 공화
국을 수립하기 위해 수많은
이들이 피를 바친 2월혁명
이 수포가 된 겁니다.
이 사건으로 유럽의 수많은
혁명 세력은 크게 좌절했어
요. 그건 바그너도 마찬가지
였죠.

프란츠 자버 빈터할터, 나폴레옹 3세의 초상, 1855년

하긴 목숨 걸고 데모하다가 망명자가 된 바그너로서는 인생을 부정당
하는 느낌이었겠어요.

참고로 바그너가 존경해 마지않는 베토벤에게도 비슷한 일이 있었어
요. 원래 베토벤은 프랑스혁명의 영웅 나폴레옹에게 〈영웅 교향곡〉을
헌정하려 했었습니다. 그러나 나폴레옹이 스스로 황제가 되었다는 소
식을 듣고 큰 배신감을 느껴 악보 표지에서 나폴레옹의 이름을 지워
버렸다고 해요. 혁명으로 최고 지도자 자리에 올랐으면서 시간이 지
나 스스로를 황제로 칭한 나폴레옹 1세를 반세기 후 조카인 나폴레
옹 3세가 똑같이 따라 했으니 데자뷔 같죠.

해외로 진출하는 바그너

하지만 좋은 소식도 있었어요. 바그너의 이름이 해외에까지 제법 알려지는 덕에 1855년에는 영국 로열 필하모니 협회로부터 지휘자로 초청을 받기도 하거든요.

독일에서는 자유롭게 다니지도 못했을 테니 영국을 가게 되어 좋았겠어요.

하지만 영국의 모든 게 만족스럽지는 않았습니다. 처음 만난 외국 오케스트라를 조율하기가 쉽지 않았거든요. 오케스트라는 오케스트라 대로 표현을 극대화하기 위해 임의로 자꾸 박자를 바꾸는 바그너에게 적응하는 데 애를 먹었죠. 바그너는 오케스트라가 일부러 자기 말을 따르지 않는다고 생각했고요.

내심 당시 영국에서 가장 인기 있는 지휘자였던 멘델스존을 의식했기 때문이에요. 멘델스존은 영국 청중들은 물론이고 빅토리아 여왕에게도 사랑받았기 때문에 자주 영국에 와서 영국을 대표하는 로열 필하모니 오케스트라도 여러 차례 지휘한 적이 있었지요. 그러니 바그너는 오케스트라가 멘델스존의 지휘에 길들었기 때문에 자신의 말에 잘 따라주지 않는다고 생각했던 거예요.

아직도 멘델스존을 심하게 질투하고 있었군요.

버킹엄 궁전에서 연주하는 앨버트공을 바라보는 빅토리아 여왕과 멘델스존
빅토리아 여왕과 부군인 앨버트공은 음악 애호가로 유명하다. 앨버트공은 직접 작곡하고 연주할 정도로 음악에 조예가 깊었다. 빅토리아 여왕은 많은 음악가 중에서도 멘델스존을 가장 아껴 자주 영국으로 초대했다.

새로운 사랑과
새로운 후원자

네, 우여곡절이 있었지만 연주회는 나름 성공적이었습니다. 비평가들은 바그너의 지휘 스타일에 부정적이었지만 여왕이 크게 만족한 덕분에 극진한 대접도 받고 후한 사례금도 챙길 수 있었어요.

새로운 보금자리

다시 취리히로 돌아온 바그너는 마흔세 살이 되는 1856년에 《니벨룽의 반지》 2부 〈발퀴레〉의 작곡을 마치고 3부 〈지크프리트〉의 작곡에 착수합니다. 언제 작품을 발표하고 어디서 공연할지 그 무엇도 정해져 있는 건 없었지만 조금씩 완성해 나가고 있었죠.

마감 날짜 같은 것도 없었을 텐데… 바그너가 새삼 대단하게 느껴지네요.

그럼요. 천재인 데다 성실하다는 게 역사에 남은 작곡가들의 공통점이죠. 1856년 한 해 동안 바그너는 불교 세계관에 기반한 오페라 〈승리자들〉을 구상하고, 리스트를 만나 새로운 음악 형식에 대해 논의하며 바쁘게 지냈습니다. 그러나 새로운 작품을 내놓지는 못했죠. 그래도 이듬해인 1857년에는 소소하게나마 좋은 일이 있었습니다. 오토 베젠동크가 거대한 저택을 지으면서 옆에 있는 작은 집에 바그너를 살게 해 주거든요.

완벽한 후원자네요. 누가 저한테도 집 한 채 줬으면 소원이 없겠어요.

베젠동크 부부가 바그너에게 제공한 주택 '아질'
바그너가 살았던 당시에는 목조 건물이었으나 이후 증개축을 거쳐 지금은 벽돌 건물로 되어 있으며 박물관으로도 운영 중이다.

바그너 역시 이 집을 좋아했어요. 평화로운 안식처라는 의미의 '아질'이라고 이름까지 붙일 정도였죠. 그러나 아질에서 보내는 시간이 온전히 편안하기만 했던 것은 아닙니다.

왜요? 공짜로 번듯한 집도 받았구먼⋯.

원래 베젠동크 부부는 사람들의 왕래가 잦은 호텔에 머무르고 있었기 때문에 바그너는 사람들의 눈을 피해 마틸데를 만날 수 있었죠. 그런데 이제 이들이 저택에 들어가면서 마틸데를 만날 기회가 훨씬 줄어들었으니 그만큼 더 안달이 날 수밖에 없었어요.

예술로 교감하다

애타는 마음을 주체하지 못한 바그너는 마틸데를 생각하며 비극 오페라를 만들기 시작합니다. 《니벨룽의 반지》 작곡도 뒤로 미루고 매달린 끝에 한 달 만에 대본을 완성해요. 바그너가 작품을 그리 빠르게 쓰는 스타일이 아니었다는 걸 생각하면 놀랄 만한 속도죠. 이 작품이 바로 〈트리스탄과 이졸데〉입니다.

사랑의 힘이 대단하긴 하네요.

바그너는 마틸데에게 바치는 작품이라면서 대본을 바로 마틸데에게 보여주었죠. 마틸데는 매우 감동해 흐느껴 울었다고 해요. 그러고는 답례로 시 몇 편을 지어 바그너에게 선물합니다. 바그너는 그 시에 노래를 붙여 앞서 들려드린 〈베젠동크 가곡〉을 만들었습니다. 참고로 〈베젠동크 가곡〉 중 '온실에서'와 '꿈'은 〈트리스탄과 이졸데〉의 2막과 3막에도 등장해요.

두 사람 정말 예술을 통해 교감하는 사이였나 봐요.

그러다가 바그너가 마틸데에게 보낼 편지를 아내 민나에게 들키면서 이 관계는 파탄이 납니다.

혁, 그럴 줄 알았어요. 꼬리가 길면 밟히기 마련이죠.

민나는 불같이 화를 내면서 오토 베젠동크에게 이 사실을 알립니다. 결국 두 가족이 발칵 뒤집혔죠. 이대로 바그너와 마틸데를 붙여 놓으면 안 되겠다고 생각한 오토는 일단 마틸데를 데리고 이탈리아로 여행을 떠나버려요.

문제는 바그너와 민나 부부였습니다. 이미 관계가 파국으로 치닫고 있었는데 바그너가 바람피운 걸 들켜버렸으니까요. 화가 난 민나는 바그너를 떠나 드레스덴으로 가버립니다.

아내도 떠나버렸고 연인도 잃은 바그너는 완전히 혼자가 됐어요. 게다가 불륜 관계가 만천하에 알려졌으니 아쥘에서도 나와야 했죠. 사면초가에 처한 바그너는 옛 친구이자 열렬한 추종자 카를 리터가 있는 베네치아로 떠납니다. 그 와중에 마틸데에게 보고 싶다고 잔뜩 편지를 보냈지만, 다 반송되어 돌아왔어요.

마틸데가 바그너를 거절한 건가요?

정확히 누가 그 편지를 반송시켰는지 알 수는 없지만, 두 사람의 사랑이 가망이 없다는 사실은 분명했죠. 바그너는 엄청나게 좌절했습니다. 하지만 어쩌면 처음부터 이렇게 될 줄 알고 있었던 거 같아요. 마틸데와의 사랑을 토대로 만든 〈트리스탄과 이졸데〉에서도 불륜 관계였던 연인이 불행한 최후를 맞이하거든요.

바그너 : 마틸데 = 트리스탄 : 이졸데

〈트리스탄과 이졸데〉의 배경은 중세 영국입니다. 트리스탄은 콘월의 기사고 이졸데는 콘월과 적대 관계인 아일랜드의 공주예요. 더 나아가 트리스탄은 과거에 이졸데의 사촌 오빠이자 약혼자인 모롤트를 찔러 죽인 전적까지 있었죠.

철천지원수네요.

맞아요. 아일랜드에서 모롤트와 결투를 하다 자기도 독 묻은 검에 찔려 목숨이 위태롭게 된 트리스탄은 정체를 숨긴 채 뛰어난 실력을 갖춘 치료사 이졸데에게 찾아갑니다. 이졸데는 원수인지도 모르고 트리스탄을 치료해주죠. 트리스탄이 죽음의 위기를 넘기고 회복하는 동안 이졸데는 트리스탄이 신분을 속였다는 사실을 뒤늦게 알게 되고 극도로 분노합니다.

그렇겠네요. 약혼자를 죽인 원수를 자기 손으로 살려준 거니까요.

분노한 이졸데가 병상에 누워 있는 트리스탄을 죽이려고 칼을 치켜든 순간 트리스탄은 칼이 아니라 이졸데의 눈을 바라봐요. 그 시선에 마음이 흔들린 이졸데는 트리스탄을 찌르지 못하죠. 그리고는 다시 찾아오지 말라는 약속만 받고 트리스탄을 보내줬습니다.

오가는 분위기가 벌써 심상
치 않은데요.

하지만 트리스탄은 약속을
지키지 못했어요. 삼촌인
왕의 명령으로 이졸데를 왕
의 신부로 데려가게 되었거
든요. 이졸데는 트리스탄을
믿고 보내줬던 스스로를 원
망하며 독약을 꺼냅니다.

이제는 정말 트리스탄을 죽
이려나 봐요.

이번엔 아예 트리스탄에게
독약이 든 잔을 내밀며 마

**아우구스트 슈피스, 이졸데에게 사랑의 묘약을 건네주
는 트리스탄, 1883년**
바그너의 작품을 매우 좋아했던 바이에른의 국왕 루트
비히 2세는 노이슈반슈타인 성을 지으면서 내부를 바그
너의 오페라를 묘사한 작품으로 꾸몄다. 위 그림은 노이
슈반슈타인 성에 있는 〈트리스탄과 이졸데〉 연작 중 하
나이다.

시라고 해요. 트리스탄은 독약이리라 짐작하면서도 약속을 깬 대가를
치르듯 순순히 마시죠. 그리고 트리스탄이 약을 절반쯤 마셨을 때 이
졸데가 잔을 빼앗아 남은 독약을 마셔버려요.

아니, 원수를 해치웠으면 된 거지 왜 따라서 죽으려 하죠?

이졸데는 약혼자를 죽인 트리스탄을 제 손으로 살려준 데다 그 자의

새로운 사랑과
새로운 후원자

손에 이끌려 얼굴도 모르는 왕의 신부로 간다는 사실에 자괴감을 느꼈기 때문이었죠. 이제 독약을 나눠 먹은 두 사람은 꼼짝없이 죽음을 맞이해야 하지만 시간이 지나도 어째 별일이 일어나지 않습니다. 오히려 거부할 수 없는 힘에 이끌려 서로를 뜨겁게 포옹하죠. 알고 보니 이졸데의 시녀가 몰래 독약을 사랑의 묘약으로 바꾸어 놓았던 거예요.

너무해요. 원수지간인데 강제로 반하게 만들다니요.

사실 두 사람은 이미 서로에게 끌리고 있었습니다. 묘약이 감정을 드러내주었을 뿐이죠. 강렬한 사랑에 빠진 두 사람이 콘월에 도착하면서 1막이 끝납니다.

안 봐도 앞일이 가시밭길이겠군요.

2막의 이야기는 이졸데가 왕비가 된 후부터 시작합니다. 트리스탄과 이졸데 두 사람은 오랫동안 밀회를 나누며 연인 관계를 유지했어요. 짧은 밤만 함께 할 수 있던 연인은 해가 밝아오도록 아쉬움에 떨어지지 못합니다. 그러나 둘의 관계를 알아챈 트리스탄의 동료 기사 멜로트가 왕에게 이 사실을 밀고한 상황이었고 왕은 자신의 조카인 트리스탄과 아내 이졸데에게 극도의 배신감을 느낍니다.

왕의 마음도 복잡했겠어요.

왕은 트리스탄에게 왜 자신을 배신했냐고 묻지만 트리스탄은 아무 말도 못해요. 이때까지만 해도 이졸데와 나눠 마신 것이 사랑의 묘약인지 몰랐으니까요.

자기도 왜 사랑에 빠졌는지 모르니 변명도 못하고…

이때 트리스탄은 이졸데에게 자기와 밤의 나라로 가겠냐고 해요. 이에 이졸데는 거기가 어디라도 트리스탄과 함께 하겠다고 대답하죠. 그러자 그 자리에 있던 멜로트가 격분해 트리스탄을 공격해요. 사실 멜로트도 이졸데를 짝사랑하고 있었거든요. 트리스탄이 멜로트의 칼에 맞으며 2막이 끝납니다.

사랑의 죽음

3막에서는 추방당한 트리스탄이 상처를 입은 채로 자기 성에 누워 있습니다. 치료가 필요한 상황이라 시종이 이졸데에게도 연락한 상황이고요. 그런데 트리스탄의 상태가 정말 좋지 않습니다. 목동이 부는 피리 소리를 들으면서도 마음 아파해요. 즐거운 분위기의 곡을 들으면 이졸데가 떠올라 괴롭고, 슬픈 분위기의 곡을 들으면 어머니와 아버지의 죽음이 생각나 괴롭죠. 트리스탄의 마음은 이루어질 수 없는 사랑과 돌이킬 수 없는 죽음에 대한 생각으로 가득합니다.

몸이 아프면 뭐든 비관적으로 생각하게 되죠…

트리스탄의 생명이 거의 꺼져 가고 있을 때 이졸데가 겨우 성에 도착합니다. 트리스탄은 이졸데가 왔다는 소식에 붕대를 찢어버리고 한달음에 달려가요. 하지만 이졸데 앞에 쓰러져 이름을 부르는 게 트리스탄이 할 수 있는 유일한 일이었습니다. 그렇게 트리스탄은 이졸데가 보는 앞에서 숨을 거두고 말아요.

이어 왕과 멜로트, 이졸데의 시녀가 트리스탄의 성에 도착합니다. 왕은 이졸데의 시녀에게 사랑의 묘약에 얽힌 자초지종을 듣고 트리스탄과 이졸데를 용서하기 위해 찾아온 거였어요. 하지만 트리스탄은 이미 저승으로 떠난 뒤였죠. 결국 꼬이고 꼬여버린 이들의 이야기는 아무도 풀 수 없게 된 거예요. 이졸데마저 자신의 연인 옆에 쓰러지면서 이야기는 끝이 납니다.

둘 다 죽는 걸로 끝이라니, 너무 허무하네요.

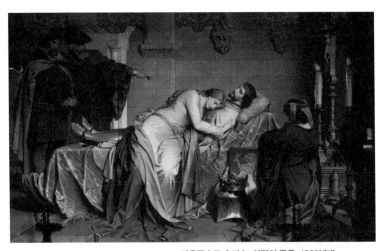

아우구스트 슈피스, 사랑의 죽음, 1880년대

사랑이 불러오는 고통과 불안, 갈망이 〈트리스탄과 이졸데〉의 주제였으니까요. 죽음을 통해서만 사랑이 완성될 수 있다고 생각했던 겁니다. 이도 역시 쇼펜하우어 철학에 영향을 받은 부분이고요.

사랑이 죽음을 통해서만 완성된다고요? 그게 무슨 말인가요?

쇼펜하우어는 성(性)과 사랑이 생명체가 가진 삶의 의지이자 고통의 원천이라고 여겼어요. 그렇기에 인간이 고통없이 사랑하려면 죽음에 도달해야 한다고 여겼지요. 이것이 '사랑의 죽음'이라는 개념입니다. 매우 염세적이죠. 하지만 많은 사람들이 여기에 공감했나 봐요. 이 작품에서 가장 인기 있는 곡이 바로 이졸데가 부르는 **'사랑의 죽음'**이거든요.

🔊
26

글쎄요. 살아 있어야 사랑도 할 수 있는 거 아닌가요?

바그너의 삶을 보면 쇼펜하우어에게 빠진 이유를 이해할 수 있어요. 바그너는 항상 뭔가를 욕망하는 사람이었습니다. 그게 여성일 때도 있고 명성이나 사치품일 때도 있었지요.
그런데 욕망이라는 게 쉽게 채워지지 않잖아요? 좌절된 욕망 때문에 바그너는 계속 고통받았을 거예요. 특히 이 시기에는 마틸데를 향한 사랑 때문에 괴로웠을 거고요. 인간의 인생은 고통으로 가득 차 있다고 본 쇼펜하우어의 철학이 꼭 자기 얘기 같았을 겁니다.

혁명적인 불협화음

<트리스탄과 이졸데>는 시대를 앞서 나갔다는 평가를 받을 정도로 파
격적인 음악으로 유명합니다. 특히 **전주곡**이 독특해요. 전주곡이 시
작되자마자 불협화음이 등장하는데, 이게 바로 <트리스탄과 이졸데>
의 가장 위대한 성취라고 불리는 **트리스탄 코드**입니다. 오늘날에도
영화에서 위험한 상황을 묘사할 때 자주 쓰여요.

화음 하나가 위대한 성취라고요?

이전까지의 관습에서 벗어난 새로운 시도였거든요. 아래의 악보가 트
리스탄 코드가 나오는 <트리스탄과 이졸데>의 첫 부분이에요. 파란색
으로 표시된 부분이 바로 트리스탄 코드입니다. 따로 화음 공부를 하
지 않았어도 태어나 살아오면서 음악을 들어온 사람이라면 이미 화성
에 익숙해졌기 때문에 불협화음이 나올 때 불안한 느낌이 들 거예요.
불협화음에서 벗어나 협화음으로 가고 싶으니까요.

시작 부분에 조표가 없고 첫 음이 라로 시작하니 이 곡은 a단조입니다. 아래쪽의 트리스탄 코드를 봐주세요. 높은음자리표의 라 자리가 낮은음자리표에서는 도니까 밑에서부터 파(F), 시(B), 레#(D#), 솔#(G#)이에요. 즉, 트리스탄 코드를 분해하면 가장 아래 음에서부터 4도, 6도, 9도 차이가 나는 음들인데 그 간격을 따져 증4도, 증6도, 증9도라고 하죠.

이게 왜 불안한 느낌을 주는 건데요?

정확하게 말하면 불협화음 자체가 불안함을 주는 게 아니라 그 불협화음이 안정적인 협화음으로 이어지며 해결되지 않아 불안하게 느껴지는 겁니다. 트리스탄 코드 다음 라 음으로 가서 협화음을 만들었다면 이 불안이 해소될 수 있었을 텐데 바그너는 이 다음 곧바로 라# 음으로 넘어가요.

새로운 사랑과
새로운 후원자

음… 진짜 안 좋은 일이 일어날 거 같은 느낌이긴 하네요.

이 불안은 극의 마지막까지 이어지다가 트리스탄과 이졸데가 쓰러진 다음에야 비로소 해소됩니다. 살아 있을 때는 욕망이 해소되지 않아 계속 고통스럽다가 죽고 나서야 평화로워진다는 거죠.

그래서 음악으로 쇼펜하우어의 철학을 구현했다는 거군요.

사랑을 끝내다

〈트리스탄과 이졸데〉의 대본은 취리히에서 마틸데와 사랑을 나누던 시절 완성했지만 작곡은 혼자가 된 후 시작했죠. 그 과정도 평탄하지는 않았어요. 한동안 베네치아에 머물던 바그너는 지명수배자라는 사실이 발각되어 도시에서 추방됩니다. 그러고도 경찰의 집요한 추적이 계속되자 스위스 루체른의 한 호텔에 숨어 〈트리스탄과 이졸데〉 작곡에 몰두했죠. 그리고 11개월만인 1859년 8월 드디어 작품을 완성했습니다. 작품 속에서 트리스탄과 이졸데를 통해 자신의 감정을 끝까지 밀어붙였던 바그너는 작곡을 끝낸 순간 마틸데와의 사랑도 끝난 것으로 여겨요.

작품을 만들고 나니 마음이 해소되기라도 했나 보네요.

그런가 봅니다. 바그너는 취리히에 돌아가서 베젠동크 부부를 만납니

다. 놀랍게도 오토 베젠동크는 바그너의 《니벨룽의 반지》 악보 판권을 사줌으로써 또 다시 금전적인 도움을 주었고요.

해코지를 해도 모자랄 판에 아량을 베풀다니 이해할 수 없네요.

우리로서는 서로가 어떤 감정이었는지 그 속마음을 정확히 알 수는 없죠. 어쨌든 바그너에게 사람들을 현혹할 만한 뛰어난 재능이 있었던 건 분명합니다. 불미스러운 일이 있긴 했지만, 오토 베젠동크는 누구보다 바그너의 재능을 잘 알았던 열렬한 후원자이기도 했고요.

진정한 팬이란 게 이런 건가 봐요.

새로운 작품도 썼겠다, 바그너는 다시 파리 무대에 도전합니다. 외로웠는지 1년여 전에 드레스덴으로 떠났던 민나를 불러 함께 지냈죠.

전에 파리에서 심하게 실패하지 않았나요? 포기를 모르는군요.

이번에는 진짜 자신이 있었던 모양인데 안타깝게도 작품을 알아봐주는 극장이 없었어요. 〈트리스탄과 이졸데〉는 분위기도 어두운 데다가 연주하기도 어려웠으니 그럴 만도 하죠.

역시 파리에선 잘 풀리지 않네요.

바그너는 포기하지 않고 대신 〈탄호이저〉라도 무대에 올리려고 노력하죠. 하지만 이것도 쉽지 않았어요. 언제나 바그너가 위기에 빠지면 누군가 도와주는 사람이 나타나지요? 이때는 프랑스 주재 오스트리아 대사의 부인 파울리네 메테르니히가 나섭니다. 파울리네는 파리와 빈의 사교계에서 공주와도 같은 존재였어요. 그런 파울리네가 바그너의 음

프란츠 자버 빈터할터, 파울리네 폰 메테르니히의 초상, 1860년
헝가리의 귀족 아버지와 오스트리아 귀족 어머니 사이에서 태어난 파울리네는 자신의 외삼촌과 결혼하여 공주의 지위를 갖게 되었다.

악을 열렬히 찬양하니 프랑스 황제 나폴레옹 3세도 설득되어 〈탄호이저〉를 대단한 작품으로 평가하게 되었죠.

나폴레옹 3세라면 황제가 되려고 쿠데타를 일으켜서 바그너를 절망하게 한 그 사람 아닌가요?

맞아요. 자신을 좌절시킨 한때의 우상에게 인정받다니 아이러니하죠. 그런데 이때는 프랑스와 오스트리아 사이에 팽팽한 긴장이 감돌던 시기라 나폴레옹 3세와 오스트리아 공주인 파울리네도 마냥 편한 사이는 아니었습니다. 이탈리아가 오스트리아의 지배에서 벗어나겠다고

전쟁을 벌일 때 프랑스가 이탈리아를 도와서 오스트리아와 싸웠거든요. 아무튼 파울리네 덕에 어렵게 파리에서 공연할 기회를 얻긴 했지만 〈탄호이저〉의 공연 준비에는 반년이 소요되었어요. 리허설만 무려 160회 했죠.

엄청난데요. 보통 리허설을 그 정도로 하나요?

절대 아니죠. 비슷한 시기 베르디의 경우 한 작품을 올릴 때 3주밖에 리허설을 하지 않았다고 해요. 하지만 이렇게 완벽을 기했음에도 〈탄호이저〉 공연은 잘 풀리지 않습니다. 프랑스의 극우적인 사교모임인 자키 클럽 귀족들이 오스트리아 파울리네 공주가 공연을 추진했다는 소문을 듣고 훼방을 놓았던 거죠. 결국 공연은 3일 만에 취소되었어요.

사면초가의 바그너, 사면되다

공연이 실패로 끝나자 바그너는 다시 사면초가의 상황이 되었어요. 파리에서 호화로운 생활을 하느라 쌓인 빚도 한두 푼이 아니었거든요. 결국 또 야반도주를 해야 했습니다.

어휴, 정말 과거에서 배우는 게 없네요.

그래도 파리에서 큰 수확이 있었어요. 바그너의 추종자인 마리아 칼

새로운 사랑과
새로운 후원자

레르기스 백작 부인이 바그너의 사면을 위해 백방으로 뛰어다녔고, 프로이센의 태자비 아우구스타도 작센 왕에게 바그너의 사면을 부탁한 거죠.

아주 높은 분들이 나섰군요. 이제 사면되는 건가요?

네, 1860년에 부분적으로 사면을 받을 수 있었죠. 이로써 바그너는 드레스덴을 제외한 독일 내에서 모든 지역을 자유롭게 다닐 수 있게 되었습니다. 2년 후에는 완전히 사면받아 드레스덴까지 갈 수 있게 됐고요. 지명수배자가 된 지 자그마치 11년 만이었죠.

정말 오랜 세월이었네요.

1860년 8월 사면을 받자마자 바그너는 민나와 함께 사랑해 마지않던 바트조덴, 프랑크푸르트, 바덴바덴까지 독일 서부를 마음껏 누볐습니다. 그리고 파리에서 올리지 못한 〈트리스탄과 이졸데〉의 초연을 독일에서 해야겠다고 생각하면서 독일의 카를스루에로 향했어요. 그런데 카를스루에 극장조차 〈트리스탄과 이졸데〉를 거부했고, 바그너는 오스트리아 빈으로 발길을 돌렸습니다. 민나와는 또 다시 헤어져 각자의 길을 갔죠.

빈이라고 〈트리스탄과 이졸데〉를 받아줬을까요?

이번엔 프랑스와 오스트리아의 갈등이 바그너를 도왔어요. 프랑스가 못마땅했던 오스트리아의 궁정 고위 인사들이 파리에서 처참하게 실패한 바그너를 우호적으로 대했거든요.

피에르 프티, 바그너의 사진, 1861년

적의 적은 동료라 이건가 보네요.

빈에서는 완성된 지 10년도 넘은 〈로엔그린〉의 공연이 추진되고 파울리네 공주가 익명의 후원회를 만들어 파리에서 진 빚마저도 갚아주었습니다. 바그너는 그 보답으로 파울리네에게 **〈알붐블라트 C장조〉** WWV94라는 곡을 헌정해요.

함께 했던 시간은 추억으로 남기고

1862년 2월 겨울, 바그너가 프랑크푸르트 근처 비브리히라는 도시에서 오랫동안 구상해왔던 〈뉘른베르크의 마이스터징거〉 대본을 쓰고 있을 때였어요. 갑자기 민나가 바그너를 찾아왔습니다.

어쨌든 부부라고 그렇게 찾아와 주니 반가웠겠어요.

하필이면 그때 마틸데가 바그너에게 보낸 선물을 발견해요. 이게 과거의 아픈 기억을 떠올리게 만드는 바람에 두 사람은 격한 부부싸움을 시작했습니다. 나중에 바그너는 이 열흘을 지옥 같은 시간이라고 표현했지요. 두 사람은 이제 진짜 헤어지기로 합니다.

결국 이혼하는 건가요?

법적으로 이혼 도장을 찍진 않았지만 길고 긴 26년간의 결혼이 사실상 막을 내렸죠.

두 사람이 여러 가지 면에서 잘 맞지 않았던 거 같긴 해요.

그래도 바그너가 곤경에 처하거나 절망에 빠졌을 때마다 제일 먼저 찾았던 건 민나였어요. 두 사람이 헤어지고 나서 몇 년 지나지 않아 민나는 심장마비로 세상을 떠났습니다. 그런데 바그너는 민나의 장례식에 참석조차 못했죠.

마지막까지 어긋났군요.

이제 눈치 볼 아내도 사라진 바그너는 대놓고 연애를 했어요. 그것도 두 명이랑 말이죠. 마인츠에 살던 마틸데 마이어와 프랑크푸르트에 살던 프리드리케 마이어를 동시에 만납니다. 동시에 〈뉘른베르크의 마이스터징거〉 작곡도 순조롭게 이어나갔고요.

독일의 정신을 노래하는 장인

〈뉘른베르크의 마이스터징거〉라는 긴 제목에 등장하는 도시 뉘른베르크를 들어본 적 있나요? 뉘른베르크는 일찍이 신성로마제국 때부터 자치권을 인정받은 도시라 기본적으로 시민의 자치로 운영되었어요. 즉, 뉘른베르크에 사는 시민들은 도시 안팎을 자유롭게 오갈 수 있었고, 무슨 일을 할지도 자유롭게 선택할 수 있었지요. 이런 특성 때문에 상업과 제조업이 크게 발달한 뉘른베르크에서는 장인들이 만든 조합도 활발하게 운영되었습니다.

이때부터 조합이 있었군요!

새로운 사랑과
새로운 후원자

네, 다른 말로 길드라고도 하죠. 같은 직업에 종사하는 장인들이 제품의 생산과 유통, 인력 고용 등의 일을 서로 도우면서 관리하는 일종의 직업인 연합체입니다.

장인은 보통 3단계 신분으로 나뉘어요. 수습공(Lehrling), 직공(Gesell), 거장(Meister) 순이죠. 경력이 쌓인다고 아무나 높은 신분으로 올라가는 건 아니었고 치열한 경쟁과 시험을 거쳐야 했습니다. 그리고 장인들은 기술뿐 아니라 노래 실력도 겨루었어요.

아무리 옛날이라지만 노래 실력으로 장인을 뽑는 건 이상한데요.

오늘날 TV에 나오는 노래 경연 같은 게 아니에요. 가창 실력도 실력이지만 시를 만들어낼 수 있는 능력이 중요했습니다. 자신의 공부가 얼마나 깊은지, 그 배움을 어떻게 풀어내는지가 시를 통해 드러난다고 봤으니까요.

노래만 잘 부르면 되는 게 아니라 시 쓰는 능력이 중요했던 거군요.

〈뉘른베르크의 마이스터징거〉에서의 마이스터징거가 바로 '노래 장인'이라는 의미랍니다. 〈뉘른베르크의

마이스터징거와 심판관

마이스터징거〉에서 눈여겨보아야 할 캐릭터는 구두장이 한스 작스인데요. 주인공은 아니지만 매우 비중이 높습니다. 한스 작스는 16세기에 살았던 실존 인물로 6천 개 이상의 시와 노래를 만들었을 정도로 위대한 마이스터징거예요. 바그너는 한스 작스가 진정한 독일 국민정신을 노래했다고 생각했죠. 순수하고 아름다운 음악을 추구하는 진정한 예술가라고요. 마치 자기 자신처럼 말입니다.

참, 자신감이 꺾이지 않네요.

〈트리스탄과 이졸데〉를 통해 관객들이 비극을 꺼린다는 걸 경험한 바그너는 〈뉘른베르크의 마이스터징거〉를 희극인 오페라 부파로 만들었습니다. 바그너의 특색이 분명하게 묻어나지만 내용도 가벼울뿐더러 음악도 어렵지 않죠.

완전히 새로운 변신이네요. 기대돼요.

첫 희극이죠. 줄거리는 평범해요. 〈뉘른베르크의 마이스터징거〉의 주인공 발터는 에바라는 여인과 사랑에 빠진 젊은 기사인데 한 가지 문제에 부딪칩니다. 에바의 아버지가 마이스터징거만 사위로 맞겠다고 하는 바람에 노래 경연을 통과해야만 했거든요. 문제는 발터가 노래를 잘하지 못하는 것은 물론이고 기술자 조합에 가입조차 되어 있지 않았다는 거죠.

새로운 사랑과
새로운 후원자

그럼 아버지의 허락을 받기가 어렵겠네요.

문제는 또 있었어요. 에바의 아버지 포그너가 내심 사윗감으로 뉘른 베르크 시의 서기인 베크메서를 원하고 있었거든요. 베크메서도 에바를 마음에 들어했고요. 포그너는 다가오는 노래 경연에서 우승자와 딸을 결혼시키겠다고 선포해요. 단, 에바에게도 우승자를 거부할 권리는 있다며 심판석에 앉혔고요.

무슨 신랑감을 뽑는 오디션 프로 같아요.

〈마탄의 사수〉에도, 〈탄호이저〉에도 비슷한 내용이 있었지요? 발터는 경연에 참여했지만 마이스터징거가 되기 위해 오랫동안 준비한 이들과 겨루는 건 역시나 쉽지 않았어요. 베크메서의 끈질긴 방해 공작까지 있었고요. 결국 경연의 형식을 제대로 지키지 못한 발터는 탈락하고 맙니다.

아니, 비극이 아니라면서요?

우당탕탕 초짜 가수

하지만 발터의 진정성은 심판관이었던 한스 작스와 포그너에게 좋은 인상을 남겼지요. 그걸 모르는 발터는 탈락에 크게 낙심해서 에바에게 야반도주까지 제안합니다. 다행히 계획을 실행에 옮기지 못하고 대

신 한스 작스의 집에서 하룻밤을 묵게 되지요.

다음 날 아침, 작스는 발터에게 경연에서 이기려면 아름다운 노래가 필요하다고 알려줍니다. 그 말을 듣고 발터는 새벽녘에 꾼 꿈을 토대로 노래를 만들었죠. 이때 부르는 노래가 그 유명한 '아침은 장밋빛으로 빛나고'예요. 이따 들어 보기로 하죠.

그럼 뭐해요? 어차피 경연에는 떨어졌는데….

아직 끝난 게 아니었어요. 작스는 발터가 부르는 노래를 종이에 받아 적으면서 노랫말을 형식에 맞게 수정하도록 도와줍니다. 그렇게 만든 노래가 마음에 들었던 발터는 기분 좋게 자리를 떠나죠. 그런데 베크메서가 우연히 작스의 집에 왔다가 바로 그 종이를 보게 되요. 베크메서는 당연히 작스가 쓴 시라고 생각해 탐을 내고 작스는 베크메서가 시가 써진 종이를 그냥 가져가도록 놔둡니다.

아무리 발터가 탈락했더라도 경쟁자인 베크메서에게 주면 안 되죠.

작스에게는 다른 계획이 있었어요. 다음날 경연에 등장한 베크메서는 예상대로 발터가 쓴 시에 곡을 붙여 노래를 부릅니다. 하지만 제대로 외우지도 못했을뿐더러 노랫말이 형식에도 맞지 않았기 때문에 사람들의 비웃음을 사고 맙니다.

이게 한스의 꿍꿍이었군요.

새로운 사랑과
새로운 후원자

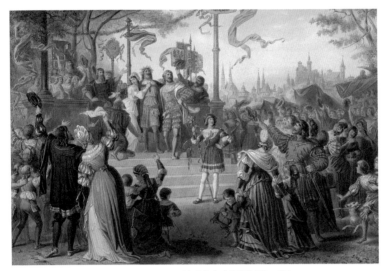

발터의 승리에 환호하는 대중

네, 그때 작스가 일어나서 이 노래를 만든 사람이 바로 진정한 마이스터라고 선언하죠. 그러자 발터가 무대로 올라가 훌륭하게 **'아침은 장밋빛으로 빛나고'**를 부릅니다.

오랜만에 해피 엔딩이네요.

그렇죠? 발터가 노래를 끝내자 작품 속 관객은 일제히 예술의 아름다움을 찬양하면서 환호를 보냅니다. 이게 바로 바그너가 생각하는 이상적인 대중의 모습이었어요. 바그너의 오페라를 외면한 현실 속 대중과는 좀 다르죠. 환호가 그치고 무대 위에서 한스 작스는 "비록 신성로마제국은 안개 속에 사라진다고 할지라도 신성한 독일의 예술만은 우리에게 영원히 남아 있으리라"고 외칩니다. 독일이 하나의 왕국이었

던 신성로마제국 시절을 언급하면서 사람들의 민족의식을 노골적으로 자극한 거죠.

이번엔 독일 사람들의 반응이 뜨거웠겠어요.

빈에서 탈출

바그너는 빈에서 완성된 〈뉘른베르크의 마이스터징거〉 대본에 곡을 붙였어요. 그러면서 동시에 〈트리스탄과 이졸데〉를 무대에 올려 보려 백방으로 노력하기도 했고요. 돈벌이를 위해 연주회도 여러 차례 개최했지만 별다른 수익을 내지 못했습니다. 오히려 적자였죠.
상황을 타개해 보려 빈을 떠나 프라하, 베를린, 쾨니히스베르크, 상트페테르부르크, 모스크바로 연주 여행을 떠났는데 다행히 여기서는 돈을 많이 벌었습니다.

오, 드디어 빚 없는 삶을 살아보게 되는 건가요?

바그너에게 그런 일은 있을 수 없죠. 연주 여행 후 빈 근교의 고급스러운 주택으로 이사한 바그너는 터무니없을 정도로 사치스러운 장식품으로 집안을 꽉꽉 채우기 시작했습니다. 하인도 여럿 고용하고 멋진 제복도 입혔어요. 당시 빈에서 교류하던 지인들에게 크리스마스 선물을 보낸 기록이 남아 있는데, 선물이 하나같이 황금과 비단으로 만들어진 호화품이었습니다.

크리스마스 선물이라기에는 과하네요.

바그너는 내심 자신이 귀족의 피를 물려받았다고 생각했습니다. 실제로 어머니 요하나가 바이마르 왕자의 사생아라는 설이 돌기는 했어요. 늘 귀족처럼 사치스럽게 생활하다 보니 아무리 많이 벌어도 돈이 떨어지는 건 시간문제였습니다. 부채도 다시 엄청나게 쌓였죠.

혁명주의자라던 사람이 귀족처럼 사느라 빚더미에 앉았다는 건 정말 모순 같아요.

바그너는 항상 모순되는 면모가 공존했던 인물이에요. 하지만 바그너에게도 믿는 구석은 있었죠. 〈트리스탄과 이졸데〉의 공연만 시작되면

1863년경 바그너가 머물렀던 빈 펜칭 지구 저택

엄청난 수익이 나리라 생각했거든요. 그렇지만 정작 77번이나 리허설을 거듭하고도 바그너는 만족하지 못했고 당장 공연이 불가능하다는 현실을 받아들일 수밖에 없었습니다.

다 프로들이었을 텐데 뭐가 문제라 불가능이었던 건가요?

너무 어려웠거든요. 빈 최고의 가수와 오케스트라로도 역부족일 만큼요. 이때 바그너는 자신의 작품을 무대에 실현하려면 자신만의 극장과 오케스트라가 필요하다는 걸 절절히 깨닫습니다.
〈트리스탄과 이졸데〉의 첫 공연이 무산되자 그동안의 호화로운 생활은 다 빚이 되어 돌아옵니다. 채권자들도 무섭게 몰려왔지요. 위협을 느낀 바그너는 다시 도주해요.

이게 벌써 몇 번째인지…!

새로운 운명이 다가오다

빈을 빠져나와 딱히 갈 곳이 없었던 바그너는 친구들의 집이나 호텔을 전전합니다. 슈투트가르트의 호텔에 숨어 있던 어느 날은 아예 산속으로 들어갈 생각까지 하죠. 사냥꾼이 쓰는 오두막에 살면 되지 않을까 하면서요. 그런 바그너를 지켜보던 이가 있었습니다.

빚쟁이가 쫓아온 거 아니에요?

289

새로운 사랑과
새로운 후원자

다름 아닌 바이에른의 궁정 서기장이었어요. 새로 바이에른의 국왕에 오른 루트비히 2세의 명을 받고 바그너를 찾아온 것이었죠.

왕이 왜 바그너를 불러요? 또 지명수배라도 된 건가요?

정반대예요. 루트비히 2세는 오랫동안 바그너를 동경해왔거든요. 열두

저쪽 왕께서 찾으십니다!

살에 처음으로 『미래의 예술작품』을 읽고 팬이 된 후 열여섯 때는 빈에서 〈로엔그린〉을 보고 바그너에 완전 푹 빠졌죠.

〈로엔그린〉이라면 백조 기사가 나오는 오페라죠?

맞아요. 일명 '백조의 성'이라 불리는 호엔슈반가우 성에서 성장한 루트비히 2세는 어렸을 적부터 백조 이미지에 집착했다고 해요. 성의 문장, 실내 장식, 도자기, 양탄자, 커튼까지 온통 백조로 장식된 곳에서 자랐으니 그럴 만도 하죠. 게다가 성에는 백조 기사의 전설 '로엔그린'의 내용이 담긴 벽화도 있었었다고 합니다.

〈로엔그린〉을 좋아할 수밖에 없었겠네요.

백조에 반하다

몽상가였던 루트비히 2세
는 예술을 진심으로 사랑했
어요. 그중에서도 특별히 좋
아한 건 물론 바그너와 건축
이었고요. 이에 대한 열정과
집착이 만난 게 동화 속에
등장할 법한 아름다운 노이
슈반슈타인 성이죠. 이 아

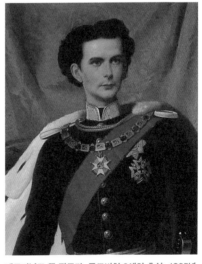

페르디난트 폰 필로티, 루트비히 2세의 초상, 1865년

291

름다운 성을 지어 온 방을 바그너의 음악극 장면으로 채워놓았습니다. 그래서 이 성의 별명 중 하나가 '돌로 된 바그너의 꿈'입니다. 린더호프 성에는 〈탄호이저〉에 등장하는 베누스의 동굴을 그대로 조성해 놓기도 했어요.

와, 왕이라서 그런가 '팬심'의 규모가 남다르네요.

네, 루트비히가 열아홉 살의 나이로 국왕에 오르고 나서 가장 처음으로 한 일이 바로 바그너를 자기 곁으로 데려오는 거였습니다. 그러고는 바그너의 빚을 탕감해주고 전폭적으로 후원하겠다고 선언하죠.

바그너 입장에서 그야말로 로또를 맞은 거네요.

이로써 바그너의 운명이 하루아침에 극적으로 변했습니다. 루트비히 2세와 처음 대면했을 때 바그너는 구세주가 내려왔다고 느꼈을 테죠. 루트비히 2세 또한 동경하던 예술가를 직접 보니 크게 감동했어요. 두 사람은 서로에게 빠져들지 않을 수 없었죠.

바그너와 루트비히 2세

루트비히 2세는 궁전에서 걸어서 갈 수 있는 호숫가 근처에 바그너가 지낼 넓은 집 한 채를 마련해줍니다. 그러고는 매일 만나 예술에 대한 이야기를 끊임없이 나누어요.

노이슈반슈타인 성

루트비히 2세가 자랐던 호엔슈반가우 성 맞은편에
지어졌다. 이 성은 실용적인 목적으로 건축된 것이
아니라 동화 속의 성처럼 보이는 것 자체가 목표였다.
루트비히 2세는 이 성을 후대 사람들에게 넘겨주기를
원치 않아 자신이 죽으면 폭파하라 명했으나
지켜지지 않았다. 지금은 수많은 사람이 찾는 최고의
관광 명소가 되었으며 디즈니랜드의 성 또한 이곳을
모델로 했다고 알려져 있다.

새로운 사랑과
새로운 후원자

듣다 보니 분위기가 조금 묘하네요….

두 사람의 관계에 대해서는 여러 가지 말들이 많아요. 하지만 루트비히 2세가 남자를 좋아했다는 사실은 분명해도 바그너가 여자만 사랑했다는 사실도 분명해요. 그러니 루트비히 2세는 바그너에게 성적으로 끌렸을 수도 있지만 바그너는 아니었을 겁니다. 저는 두 사람이 플라토닉한 사이였다고 생각해요. 바그너가 이 시기 가족에게 보낸 편지를 한번 보죠.

> 나는 이제 조용히 작업하면서 다시 힘을 채워보려고 해. 믿기 어려울 정도로 아름답고 사려 깊은 존재의 사랑이 이걸 가능하게 해. 바이에른의 젊은 왕, 한 사람의 존재가 내게 큰 재능을 안겨 준 거나 다름이 없어. 그가 내게 어떤 사람인지는 아무도 상상 못 할 거야. 나의 수호자! 그의 사랑으로 나는 완전한 안식을 취할 수 있고 나의 임무를 완성하기 위해 자신을 다잡지.

아무튼 루트비히 2세의 사랑으로 바그너가 안정을 찾은 건 분명히 느껴지네요.

루트비히 2세는 바그너에게 연봉으로 4,000굴덴을 약속했어요. 이는 나라를 운영하던 내각 의원의 연봉과 비슷한 수준이었죠. 게다가 모

든 빚을 탕감해주기까지 했으니 바그너가 항상 바라왔던 돈 걱정 없는 삶이 시작된 겁니다.

역시 로또가 맞네요.

그런데 돈 걱정에서 완전히 해방된 기쁨은 잠깐이었습니다. 낯선 곳에 와서 홀로 드넓은 집에서 지내자니 이내 외로움에 괴로웠던 거죠. 그래서 바그너는 원래 잘 알고 지내던 지휘자 한스 폰 뷜로 부부를 저택에 초대해요. 이 뷜로의 부인이 바로 리스트의 딸인 코지마였죠.

바그너를 찾아온 코지마

리스트하고만 가까웠던 게 아니라 딸 부부와도 친분이 있었군요.

리스트가 총애하는 제자였던 뷜로를 바그너도 자기 제자처럼 아꼈어요. 코지마는 친구의 딸이니 어렸을 때부터 잘 알고 있었죠.

말하자면 친딸을 부르듯이

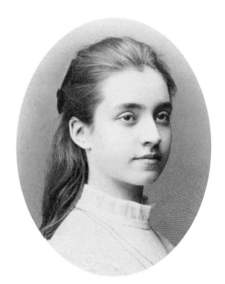

소녀 시절 코지마의 사진

초대한 거네요.

그렇죠. 그런데 이때 코지마와 뷜로 부부의 결혼 생활은 이미 삐걱거리고 있었어요. 사실 결혼 전부터 좀 불안했죠. 스무 살도 안 된 딸이자신의 수제자인 뷜로와 결혼한다고 하자 아버지 리스트는 물론 어머니까지 심하게 반대했었거든요. 집안도 크게 차이가 나는 데다가 스승인 리스트는 뷜로의 불안정한 성격에 대해 너무 잘 알고 있었으니말입니다.

아니나다를까 7년 전인 1857년 결혼 생활이 불만족스러웠던 스물한살의 코지마는 바그너가 있는 취리히로 신혼여행을 왔다가 아버지뻘이지만 천재적인 바그너에게 애정을 느끼기 시작했어요. 이때 바그너는 마틸데를 잊지 못해 가슴앓이를 하고 있는 상태였지만 접근하는코지마를 거부하지는 않았습니다.

코지마와 바그너의 사랑

아니, 그래도 친구의 딸인데 말려야 하는 거 아니에요?

그럼에도 둘의 관계는 계속 이어졌습니다. 1862년에 바그너가 연주 여행을 위해 베를린에 갔을 때 두 사람은 마차 나들이를 하게 되었죠.코지마는 여기서 자신의 마음을 고백했어요. 나중에 두 사람은 그때서로가 운명임을 확신했다고 회상합니다.

피아노를 치는 리스트와 양 끝쪽의 코지마와 뷜로

그럼 바그너는 그때부터 이미 코지마와 연인 관계였는데 외롭다고 그 남편까지 집으로 불러들였다는 건가요?

맞아요. 코지마는 두 딸을 데리고 먼저 바그너의 저택에 도착합니다. 곧이어 뷜로도 연주회를 마치고 도착하지만 오자마자 원인 모를 마비 증세가 나타나 뮌헨의 병원으로 이송됩니다. 그렇게 바그너의 아름답고 한적한 호숫가 저택에 남편 없이 남게 된 코지마와 바그너는 누구의 눈치도 보지 않고 사랑을 나눌 수 있었죠.

세상에, 예상대로 또 불륜이네요.

심지어 베를린의 자기 집으로 돌아갈 때 코지마는 바그너의 아이를

297

임신한 상태였습니다. 그리고 9개월 후 아이가 태어나자 이졸데라고 이름 붙였죠.

〈트리스탄과 이졸데〉의 그 이졸데요?

네, 바그너의 첫 자식이었습니다. 비록 뷜로와 코지마는 물론이고 바그너와 민나조차 법적으로는 아직 부부였지만 말이에요. 앞으로 세 사람에게 파란만장한 나날이 펼쳐집니다. 그 이야기는 다음 수업에서 이어가도록 하죠.

어려운 시기에도 바그너에게는 추종자가 끊이지 않았다. 혁명에 가담했다는 이유로 수배당했을 때는 베젠동크 부부가, 빚쟁이들에게 쫓겨 다닐 때는 루트비히 2세가 아낌없이 사랑을 베풀었다. 리스트의 딸 코지마는 바그너와 사랑에 빠져 첫 아이를 낳기에 이른다.

괴로움의 이유	1848년 루이 나폴레옹이 황제에 오르며 2월혁명의 정신 훼손 ⋯ 유럽 진보 지식인들 좌절.
후원자 베젠동크 부부	남편 오토 부유한 사업가. 저택을 마련해주고 연주회를 열어주는 등 다방면으로 바그너를 후원함.
	부인 마틸데 작가이자 시인. 바그너와 예술에 관해 이야기하며 급속도로 가까워짐. ⋯ 민나에게 들키면서 관계가 끝남. ⇒ 이후 〈베젠동크 가곡〉과 〈트리스탄과 이졸데〉에 영향.
〈트리스탄과 이졸데〉	줄거리 트리스탄과 이졸데는 묘약을 나눠 먹은 뒤 불같은 사랑에 빠진다. 이졸데는 콘월의 왕과 결혼하지만 트리스탄과 비밀스러운 관계를 이어간다. 그러던 중 트리스탄은 질투에 눈이 먼 멜로트의 고발로 크게 다친 데다 추방까지 당한다. 뒤늦게 이졸데가 치료하러 오고 왕도 둘 사이를 인정하기 위해 찾아오지만 그대로 죽는다.
	대표곡 전주곡, '사랑의 죽음' 등
	트리스탄 코드 극의 불안함을 극대화하는 불협화음. 증4도, 증6도, 증9도 음정으로 이루어짐. 오늘날에도 불길함을 표현하는 영화음악 등에서 자주 발견됨.
〈뉘른베르크의 마이스터징거〉	줄거리 젊은 기사 발터는 연인 에바와 결혼할 자격을 얻기 위해 노래 경연에 나서지만 경험 부족으로 탈락한다. 그러나 마이스터징거 한스 작스의 도움으로 재능이 싹트고, 꼼수를 부린 라이벌 베크메서를 누르고 우승에 이른다.
	대표곡 '아침은 장밋빛으로 빛나고' 등
새로운 숭배자의 출현	루트비히 2세 예술 애호가인 바이에른의 젊은 왕. 빚에 쫓기는 바그너에게 살 곳을 마련해주고, 물심양면으로 후원을 아끼지 않음.
	코지마 친구이자 후원자 리스트의 딸. 리스트의 제자 한스 폰 뷜로와 결혼하나 존경하는 바그너와 사랑에 빠짐.

각기 다른 색을 지닌 여러 모양의 감정들

신념의 뜨거움을 내려놓고 각각의 감정이 가진 무게와 결을
포착하려 노력하기 시작한 베르디는
어떤 시대에나 큰 울림을 줄 수 있는 걸작을 만들었다.
어떤 때는 격렬하게, 어떨 때는 섬세하게 인간을 묘사하는
감미로운 선율은 아직까지도 우리 곁을 맴돌고 있다.

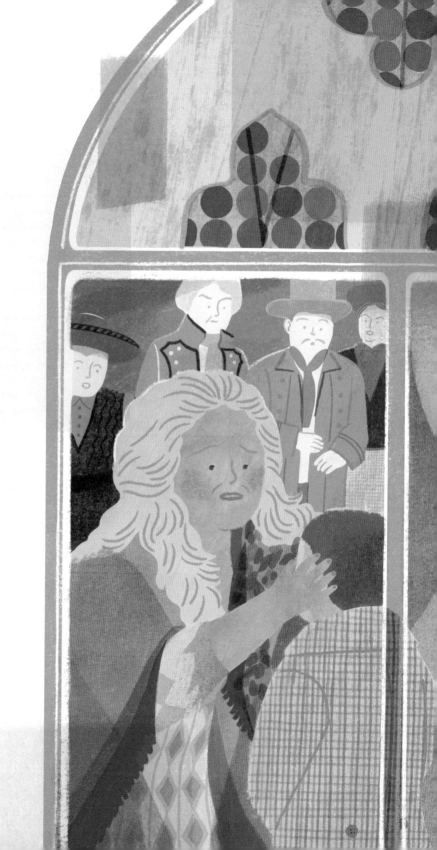

음악가들은 눈에 보이지 않는
이런 비범한 매체를 통해 자신의 이야기를 전한다.
여러분이 그 이야기에 보다 쉽게 공감하게 되는 것은,
결국 청자인 여러분이 그것을 자신의 이야기로 삼고
스스로 이야기를 마무리하기 때문이다.

– 존 마우체리

02

베르디의 3년, 세 개의 대표작

#부자 갈등 #〈리골레토〉 #〈일 트로바토레〉
#〈라 트라비아타〉 #『동백꽃 아가씨』

바그너의 삶이 완전히 달라지는 동안 베르디에게는 어떤 변화가 있었는지 볼까요? 베르디의 고역의 시절은 이제 거의 끝나가고 있었습니다. 스스로 갤리선의 노예 같았다고 했던 17년 중에서도 앞으로 다룰 3년은 베르디의 3대 오페라로 불리는 대표작이 연달아 만들어지는 특별한 시기입니다. 하나하나 다 걸출한 작품으로 지금도 전 세계에서 상연되고 있죠. 바로 〈리골레토〉, 〈일 트로바토레〉, 〈라 트라비아타〉입니다.

저도 들어본 적 있는 제목들이에요.

세 작품을 모두 자세히 다룰 테니 이번 강의는 베르디의 대표 오페라를 감상한다는 마음으로 들으셔도 좋아요. 그 전에 일단 이 시기의 베르디가 어떤 삶을 살고 있었는지 들여다 보도록 합시다.

고향으로 돌아온 자랑스러운 아들

이탈리아 독립 전쟁의 열기가 잠잠해지자 베르디는 고향이나 마찬가지인 부세토로 돌아옵니다. 혼란스러운 상황 탓에 그러지 못했을 뿐 베르디는 이전부터 고향에 돌아와 살고 싶었던 것 같아요. 몇 년 동안 고향 주변에 부동산을 구입해 왔었던 걸 보면요.

예나 지금이나 돈 벌면 집 장만부터 하는 건 똑같네요.

베르디는 먼저 자기가 입주할 목적으로 부세토 시내에 멋진 건물 하나를 샀어요. 그리고 나서는 부세토 외곽의 작은 마을 산타가타에 있는 넓은 저택을 샀죠. 이 저택은 부모님을 위한 거였어요.

베르디 부모님은 아들 잘 둬서 호강하네요.

금의환향할 당시 베르디 곁에는 스트레포니가 있었습니다. 이제 둘은 도저히 떨어지지 못할 정도로 깊은 관계로 발전한 거죠. 그런데 이게 부세토 사람들의 분노를 샀습니다.

왜죠? 불륜 관계도 아닌데요.

지금도 그렇지만 당시 이탈리아 사람 대다수가 부부 관계를 신성시하는 가톨릭 신자였어요. 부세토는 대도시도 아닌 보수적인 시골 마을

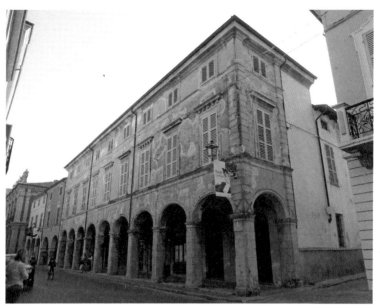

팔라초 카발리
베르디가 구매하기 전 소유주의 이름을 따
카발리라는 이름이 붙었다. 전 부세토 시장이 살았을
정도로 고급스러운 집이었다.

이었으니 결혼하지 않고 같이 사는 남녀를 좋게 볼 리가 없었죠. 게다
가 유명 가수였던 스트레포니의 남성 편력과 출산 이력이 이미 마을
안에 다 퍼져 있었고요. 주민들은 부세토가 낳은 자랑스러운 아들 베
르디가 부도덕한 여자와 엮였다고 못마땅해하며 스트레포니를 눈에
띄게 괴롭혔습니다. 집 밖으로 나가기라도 하면 수군거리면서 손가락
질했죠.

너무해요. 마을 전체가 대놓고 집단 괴롭힘을 저질렀군요.

베르디는 화가 나서 성당에도 나가지 않으며 마을 사람들과의 관계를 끊어버렸어요. 하지만 신실했던 스트레포니는 혼자서라도 성당에 나갔습니다. 마을 사람들은 스트레포니 옆 자리에 앉지도 않으며 철저히 따돌렸지만요.

가족과 멀어지다

사실 베르디의 부모에 비하면 마을 사람들의 분노는 사소한 문제였습니다. 아버지의 반대가 특히 심했죠. 하나밖에 없는 아들이 나쁘게 소문난 여자와 결혼도 안 하고 같이 산다는 사실을 받아들일 수가 없었던 거예요. 베르디도 자기가 사랑하는 사람에게 가혹한 가족들을 보

산타가타의 빌라 베르디
베르디는 산타가타에 집과 정원을 마련하고 농사를 지으며 자연과 가까운 삶을 살았다.

며 큰 상처를 받았고요. 결국 베르디는 다른 집을 구해 부모를 이사시키고 자신이 부모가 살던 산타가타의 집으로 들어갔어요.

그렇다고 집을 뺏다니. 베르디도 한 성질 하네요.

부모는 집이 베르디의 소유였으니 쫓겨날 수밖에 없었지만 배신감을 크게 느꼈겠죠. 그런데 이 사건이 원인이 되었는지 베르디의 어머니가 그로부터 한 달 뒤 세상을 뜨고 맙니다.

세상에. 어쩜 좋아요.

베르디는 어머니의 죽음에 큰 충격을 받았죠. 물론 엄청난 죄책감에도 시달렸습니다. 아버지는 영영 아들을 용서하지 않았고요.
이후 베르디는 작품 안에서 부모 자식 간의 갈등을 집착이라 할 정도로 많이 표현해요. 아마 베르디가 이때 평생 잊을 수 없는 충격을 받았기 때문일 겁니다.

안타까워요. 그런 결과를 예상하지는 못했을 텐데….

다행히 베르디에게는 부모 같은 어른이 남아 있었어요. 먼저 세상을 떠난 전 부인 마르게리타의 아버지이자 오랫동안 베르디의 후원자였던 바레치가 가까이에서 힘이 되어줍니다. 처음엔 바레치도 아들 같은 베르디가 자기 딸을 대신할 여자로 과거가 있는 스트레포니를 데

리고 왔다는 사실에 거부감을 느꼈지만 이내 스트레포니에게 마음을 열고부터는 친 부녀 이상으로 살뜰한 사이가 됐어요.

사실 바레치나 스트레포니 둘 다 외로웠을 테니까요.

베르디는 어머니를 잃은 충격에서 바로 벗어나진 못했지만 산타가타에서의 생활은 굉장히 만족스러워 했습니다. 농사를 짓기도 하고 정원을 가꾸기도 하며 여유로운 시간을 보냈죠. 여느 이탈리아 가정에서 그러하듯 와인을 빚기도 하고요. 시골 농장에서 스트레포니와 지내는 조용한 삶이 베르디에게 아주 잘 맞았던 거 같아요.

듣기만 해도 평화로워요.

물론 이 와중에도 베르디는 성실하게 창작 활동을 이어갔습니다. 그런데 이때부터 이전까지의 작품과 결이 조금 달라졌어요. 인물의 심리적 갈등에 주목하기 시작하거든요.
베르디의 초기 작품인 〈나부코〉의 내용을 떠올려 보세요. 성경 이야기를 바탕으로 애국심을 불러일으키는 작품이었잖아요? 〈레냐노 전투〉도 마찬가지였고요. 그러니 인물의 개성이나 감정을 깊이 있게 다루지는 못했었죠.

그래도 등장인물들의 배신이나 사랑 같은 얘기는 언제나 나오지 않았나요?

관점이 더 세밀해졌죠. TV 드라마로 치면 실제 역사를 재현한 웅장한 대하드라마에서 좀 더 아기자기하고 트렌디한 드라마로 바뀐 겁니다. 등장인물의 감정도 풍부해졌으니 내용도 더 낭만적이었고 관객들도 감정 이입하며 보기 편했죠. 앞으로 소개할 세 작품을 살펴보면 금방 무슨 말인지 이해할 수 있을 겁니다. 일단 〈리골레토〉부터 보도록 해요.

리스트와 리골레토

베르디의 오페라 〈리골레토〉는 리스트의 피아노곡으로도 유명합니다. 바그너의 '절친'이자 코지마의 아버지인 리스트는 다른 장르의 곡을 피아노곡으로 바꾸는 '패러프레이즈'를 많이 했어요. 리스트의 **〈리골레토 패러프레이즈〉** S.434는 〈리골레토〉 3막의 유명한 사중창 '**사랑스럽고 아름다운 아가씨여**'를 패러프레이즈해서 만든 곡입니다.

바그너와 '절친'이었던 리스트가 베르디와 친하게 지내지는 않았을 거 같은데요.

네, 세 사람 모두 당대에 엄청난 인지도와 영향력이 있었으니 직접 만나서 얽힌 적이 없어도 서로의 작품을 접할 수 있었죠. 이 곡은 화목한 순간에 부를 법한 아름다운 선율을 갖고 있지만 사실 네 명의 주인공들이 서로 대립하는 상황에서 각자의 마음을 목놓아 부르짖는 곡입니다. 등장인물의 상반되는 감정을 동시에 들을 수 있는 중창의 묘미가 살아있죠. 원작자인 빅토르 위고도 〈리골레토〉를 보고 노래

가 없는 연극에서는 결코 할 수 없었던 걸 베르디가 이루어냈다고 극찬했습니다.

빅토르 위고의 작품이 원작이군요? 〈에르나니〉도 그렇지 않았나요?

그걸 기억하고 있었군요. 위고의 작품 제목은 『환락의 왕』이에요. 단한 차례밖에 공연하지 못하고 금지된 비운의 작품입니다.

위험한 이야기

무슨 끔찍한 내용이라도 있었나요?

너무 급진적인 설정이 문제였어요. 가장 천한 신분인 광대가 군주의 암살을 도모한다는 내용이거든요. 게다가 제목에서도 알 수 있듯이 왕을 주색잡기 좋아하는 부도덕한 인물로 그려 놨습니다. 게다가 그 왕은 16세기 프랑스의 왕 프랑수아 1세가 모델이었죠.

아무리 과거 인물이라고 해도 실제 왕을 비판한 빅토르 위고의 용기도 대단하네요.

그렇죠. 작품이 발표된 19세기 프랑스는 언제라도 혁명으로 끓어오를 수 있는 용광로 같은 상태였으니 빅토르 위고의 희곡을 정부에서 위험하게 여길 만했어요. 베르디는 원작에서 위험한 내용은 빼고 이탈리

아에 맞도록 각색했습니다.

각색된 작품에서 주인공 리골레토는 만토바 공작의 광대입니다. 만토
바 공작은 천하의 바람둥이, 사실 바람둥이라는 말도 무색할 정도의
호색한이에요. 이 모습을 잘 표현해주는 노래가 바로 '**이 여자도, 저
여자도**'죠. 이 여자나 저 여자나 다를 바 없다는 내용입니다.

다를 바 없다면서 왜 그렇게 만나고 다닐까요….

궁정 귀족들의 딸, 거리의 평민 할 것 없이 여자라면 사족을 못 쓰죠.
리골레토는 그런 만토바 공작을 부추기며 공작의 비위를 맞추고요.
심지어 공작에게 딸이 희롱당해 슬퍼하고 있는 백작을 비웃다가 '너
도 언젠가 똑같이 당할 것'이라며 저주를 받기도 했었습니다. 공작을

제외한 성내의 그 누구도 리골레토를 좋아하지 않죠.

주인공이 이토록 호감이 안 가는 인물이라니….

공작의 만행에 시달려온 귀족들은 공작에게 하지 못한 복수를 눈엣
가시인 리골레토에게 대신 하려고 벼르고 있어요.
한편, 리골레토의 집에는 질다라는 젊은 여자가 살고 있었습니다. 모
두들 리골레토의 애인이라고 알고 있지만 실은 리골레토의 보물 같은
딸이지요. 리골레토는 궁정에서는 만토바 공작의 욕정을 충동질하고
남들을 비웃었지만 집에서는 자식인 질다를 애지중지하며 규방의 조
신한 숙녀로 키웠어요.

밖에서와 안에서의 모습이 다르군요.

2019년 세르비아 〈리골레토〉 공연 실황

슬프고도 잔인한 광대의 삶

그러던 어느 날 일과를 마치고 귀가하는 리골레토 앞에 스파라푸칠레라는 살인 청부업자가 불쑥 나타나 도움이 필요하면 언제든 불러 달라고 합니다.

뭔가 불길한 예감이 드는데요?

지켜보세요. 여느 때처럼 질다가 집에 돌아온 리골레토를 반겨줍니다. 성당을 갈 때 빼놓고는 집안에 갇혀 사는 질다는 아버지의 이름도, 어머니에 대해서도 다 알지 못합니다. 그런데 만토바 공작은 이미 성당에서 질다를 꾀어냈고, 질다는 공작에게 푹 빠져 버린 상태였어요. 리골레토는 아직 모르지만요.

딸을 고이고이 감춰 키운 노력이 헛수고가 되고 말았네요.

리골레토 몰래 집에 따라 들어간 공작은 이때 질다가 리골레토의 딸이라는 사실을 알게 되죠. 공작은 신분을 속이고 사랑의 노래를 부르며 질다를 유혹합니다. 그때 방 밖에서 무슨 소리가 나자 공작은 깜짝 놀라 허둥지둥 밖으로 달아납니다. 집에 남겨진 질다는 공작을 그리워하며 '그리운 그 이름'을 불러요.

이래서 너무 순진한 것도 문제예요.

밖에서 났던 소리는 질다를 납치하러 온 신하들이 내는 소리였어요. 질다를 리골레토의 애인이라고 오해한 귀족들이 시킨 거였죠. 비극적이게도 리골레토는 그 자리에 있었으면서도 납치하려는 사람이 다른 귀족의 부인이라고 생각해 이들을 부추기고 돕기까지 합니다. 그러다 나중에 납치된 게 자기 딸이라는 걸 알게 되죠.

기가 막혔겠어요. 딸의 납치를 스스로 돕다니….

너무나 순수한 여성의 희생

다음 막은 공작의 성에서 이어집니다. 공작은 다시 질다를 만나러 리골레토의 집으로 갔다가 허탕치고 돌아오는 길이죠. 마침 신하들과 마주친 공작은 지금 질다가 납치되어 자기 방에 있다는 사실을 듣고는 기뻐하며 방으로 달려갑니다.

리골레토가 뒤늦게 도착해서 질다는 내 딸이라고, 돌려달라고 소리치지만 공작의 방문은 열리지 않습니다. 시간이 지나 엉망이 된 질다가 방에서 뛰쳐나와요. 그리고 공작이 자신을 성당에서 어떻게 유혹했으며, 납치당한 후 얼마나 굴욕적인 일을 당했는지 아버지에게 다 이야기하죠. 분노가 극에 달한 리골레토는 공작에게 복수하겠다고 맹세합니다. 그러나 놀랍게도 질다가 도리어 공작을 용서해달라며 말려요.

자기를 능욕한 놈을 용서하라니 말이 돼요?

지금 우리의 시각으로는 말도 안 되는 설정이죠. 하지만 과거에는 여성에게 이런 맹목적인 순애보를 기대하는 사회 분위기가 있었어요. 남성의 성폭력에도 관대했고요.

아버지인 리골레토는 아무리 질다가 간청해도 공작을 용서할 수 없었습니다. 공작을 암살하기로 마음먹은 리골레토는 전에 봤던 살인 청부업자 스파라푸칠레의 집으로 찾아가요. 그런데 창문 너머로 공작이 그 집에 와 있는 게 보이죠. 역시나 호색한답게 스파라푸칠레의 여동생을 희롱하는 중이었고요.

참나, 정말 부지런하기도 하네요….

이 장면에서 공작은 그 유명한 '**여자의 마음**'을 부릅니다. 오페라는 잘 몰라도 이 노래를 아는 사람은 많을 거예요. 그래서 가사를 알면 놀라는 사람이 꽤 있습니다. "여자의 마음은 갈대와 같아. 웃는 얼굴로 거짓만 얘기할 뿐"이라는 내용이거든요.

아까 공작이 부른 곡이랑 비슷한 내용이네요.

이 곡은 발표되자마자 어마어마한 인기를 누렸어요. 인기를 예상하고 있던 베르디는 연습 중간에 곡이 유출되지 않도록 가수가 무대에 올라가기 직전에야 악보를 건네주었다고 해요.

요즘 드라마처럼 배우에게 '쪽 대본' 주는 느낌이네요.

베르디는 노래를 지키기 위해 그랬다는 점에서 약간 다르지만요. '여자의 마음'이 끝나면 공작은 본격적으로 스파라푸칠레의 여동생을 유혹합니다. 그 모습을 밖에서 바라보던 질다는 자기를 사랑한다고 믿었던 공작이 다른 여자와 음탕하게 놀아나는 걸 보고 충격에 빠지죠. 리골레토도 그런 딸을 보며 미어지는 자신의 마음을 노래로 표현하고요. 이렇게 무려 네 명이 각자 다른 입장을 화음 맞춰 부르는 노래가 아까 리스트가 피아노곡으로 패러프레이즈했던 '사랑스럽고 아름다운 아가씨여'입니다.

이런 골치 아픈 상황이었을 줄 몰랐어요!

그렇죠? 네 사람의 부딪히는 입장이 이토록 아름다운 사중창으로 표현되는 게 너무 신기해요. 게다가 안에 있는 두 사람은 밖에 두 사람이 있는 줄도 모르는데도 이토록 아름다운 하모니를 이루는 겁니다.

베르디의 탁월한 상황 묘사가 빛나는 대목이지요.

극 중에서 들으면 더 대단하겠어요.

사중창이 끝나자 리골레토는 딸한테 먼저 집에 가 있으라고 해요. 질다는 어쩔 수 없이 집으로 돌아가다가 스파라푸칠레와 그 여동생이 공작 대신 다른 사람을 죽이려고 모의하는 걸 듣게 됩니다. 질다는 공작을 대신할 희생양이 되기로 마음먹죠.

그렇게 못된 사람 대신 왜…

그러게 말입니다. 사랑이 문제일까요. 아무튼 질다의 계획은 성공합니다. 이 사실을 꿈에도 모르는 리골레토는 공작의 죽음을 확인하기 위해 스파라푸칠레의 집으로 가서 시신이 천으로 덮여 있는 걸 확인하죠. 그런데 어디선가 살아있어선 안 되는 공작의 노랫소리가 들려와요. 리골레토는 그제야 뭔가 잘못되었다는 걸 깨닫죠. 결국 천을 걷은 리골레토는 창백한 딸의 얼굴과 마주합니다.

해피 엔딩일 줄 알았는데 엄청난 비극이네요.

마음을 다루는 작곡가

〈리골레토〉는 정말 많은 사람들이 좋아하는 오페라예요. 이전의 베

르디 작품처럼 대의를 위해 투쟁하는 심각한 내용보다 사람과 사람이 사랑하고 오해하고 소동을 일으키는 이야기가 더 인기 있기 마련이니까요. 개인의 감정과 관계에서 비롯된 고뇌를 그리는 데 집중하니 계급이나 배경에 상관없이 모든 관객이 재밌게 볼 수 있죠.

하긴 사회 비판적인 작품이 재미까지 있긴 쉽지 않죠.

이 작품은 제2의 베르디가 등장하는 신호탄으로 여겨집니다. 사실 베르디는 〈리골레토〉 이전의 두 작품, 〈루이자 밀러〉와 〈스티펠리오〉에서부터 개인의 심리에 집중하기 시작했죠. 하지만 이 작품들은 큰 호응을 얻지는 못했습니다. 앞선 실패에 영향을 받을 수도 있었을 텐데 베르디는 포기하지 않고 계속 도전했어요. 그 결과 〈리골레토〉라는 성공작까지 이르게 된 거예요.

이미 대가의 반열에 올랐는데 한두 작품 망했다고 기죽을 필요는 없죠.

거듭되는 검열의 끝에서

그런데 이런 〈리골레토〉도 처음에는 베네치아 당국의 검열을 통과하지 못했어요. 공작 캐릭터가 저속하며 반사회적이라는 이유였죠. 그래도 베르디와 대본 작가 피아베는 물러서지 않고 여러 차례 당국과 교섭한 끝에 공연 허가를 받아냈습니다. 이때 주인공이 프랑스 왕에서 사라진 지 오래된 만토바 공국의 군주로 바뀌었던 거죠. 나중에 베르

디는 이때를 회상하며 "사람들이 이 작품을 경찰과 함께 만들었다는 사실을 알면 놀랄 것"이라고 농담하기도 했습니다.

이미 사라진 나라이니 시비를 걸 사람들이 없었겠네요.

네, 그런데 결과만 보면 검열 과정에서 얻은 게 있어요. 작품의 배경이 구체적인 시대나 대상을 떠올릴 수 없는 이름으로 바뀌는 바람에 오히려 시공을 초월해 많은 사람들이 공감할 수 있는 작품이 되었으니까요. 〈리골레토〉가 지금까지도 그렇게 자주 무대에 올려지는 데 이런 보편성이 큰 역할을 한다고 생각합니다.

전화위복이라 할 수 있겠네요.

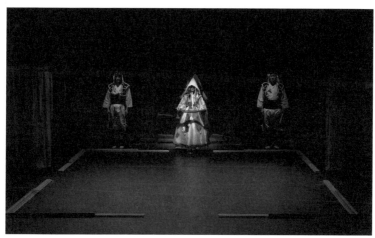

2020년 의정부음악극축제에서 선보인 동화의
〈광대가(廣大歌) 리골레토〉
시대를 초월해 많은 사랑을 받는 〈리골레토〉는
원전을 독특하게 해석한 공연이 많다. 이 작품은
광대를 무당으로 바꾸고 판소리, 무가 등 전통 음악과
원작을 결합해 한국 오페라의 새로운 가능성을
제시했다.

우여곡절이 있었지만 1851년 3월 11일 베네치아의 라 페니체 극장에서 초연된 〈리골레토〉는 베르디가 예상했던 것보다 더 엄청난 성공을 거둡니다. 이튿날부터 베네치아의 길거리에서는 사람들이 '여자의 마음'을 흥얼거렸대요.

베르디는 〈리골레토〉가 자신이 만든 작품 중 최고라고 생각하며 매우 만족했습니다. 특히, 자신만의 스타일을 갈고닦아 수준 높은 오페라를 만들었다는 자부심이 있었어요.

원래 자기만족이 제일 어려운 건데 대단하네요.

〈리골레토〉가 누구라도 감탄할 만한 수작이기도 하고요. 〈리골레토〉의 음악을 들어보면 아리아와 아리아 사이, 아리아와 오케스트라 사이가 모두 자연스럽게 서로 '끊어지지 않는 고리처럼' 연결되어 있죠.

바그너도 〈탄호이저〉에서 무한 선율을 보여준 적이 있었죠. 하지만 바그너와 달리 베르디는 오케스트라가 성악을 압도하게 만들지는 않았습니다. 그보다는 자유로운 분위기를 펼쳐냈죠. 그러고 보면 자연스럽게 선율을 연결해내는 재능은 바그너보다 베르디가 한 수 위였던 거 같습니다.

처절한 감정이 담긴 오페라

〈리골레토〉를 마친 베르디는 숨 고르기를 하듯이 차기작에서는 이전의 벨칸토 양식으로 돌아가 대중에게 익숙한 오페라를 가지고 돌아옵니다. 그게 바로 원초적인 매력을 가진 오페라 〈일 트로바토레〉예요. 〈일 트로바토레〉 속 인물들은 절규나 흐느낌, 어떨 때는 광기가 느껴지는 감정까지도 노래를 통해 완벽하게 묘사합니다.

강렬한 작품일 거 같아요.

과연 어떨지 한번 살펴봅시다. 주인공은 만리코, 만리코와 서로 사랑하는 궁녀 레오노라, 레오노라를 짝사랑하는 루나 백작 그리고 만리코의 어머니인 집시 아주체나입니다. 극은 옛날 이야기를 들려주는 장면으로 시작하는데 다소 잔혹하게 들릴 수도 있어요. 집시 노파가 노려본 이후로 자신의 아이가 쇠약해졌다며 루나 백작의 아버지가 집

시 노파를 화형에 처하거든요.

아니, 그런 억지가 어딨어요!

그런데 화형이 끝나자 잿더미 속에서 아이의 시체가 나옵니다. 백작의 어린 아들은 모습이 보이지 않고요. 아주체나가 자기 어머니의 복수를 위해 백작의 아이를 불길 속에 던졌는데 정신을 차리고 보니 그게 자신의 아이였다는 충격적인 내용이죠. 아주체나가 부르는 '**불꽃은 타오르고**'를 들어보면 아주체나의 분노가 잘 느껴집니다.

너무 잔인하네요. 그런데 자신의 아이를 던졌다면… 만리코는 누구 아들인 건가요?

만리코가 바로 백작이 잃어버린 아들이죠. 시간이 흘러 친형인 루나 백작과 만리코는 서로가 형제인 줄도 모르고 레오노라를 사이에 두고 삼각관계에 빠집니다. 만리코와 백작은 칼싸움까지 벌여요. 레오노라는 그 싸움으로 만리코가 죽은 줄 알고 수녀원에 들어가려고 떠납니다. 그 이야기를 들은 만리코는 어머니의 만류에도 불구하고 수녀원으로 달려가요.
그런데 루나 백작이 그 길에 숨어있었습니다. 백작이 막 레오노라를 납치하려는 순간, 만리코가 나타나 백작을 칼로 물리치죠. 그러고는 레오노라를 데리고 함께 도망쳐요.

무슨 일일 드라마 마지막 장면 같네요.

레오노라를 눈앞에서 빼앗긴 루나 백작은 분을 이기지 못하고 복수를 다짐합니다. 다음 막에서 백작은 두 사람의 근거지를 둘러싸요. 이때 백작의 병사들이 아주체나를 포박해서 데리고 오는데 나이 많은 백작의 부하 하나가 아주체나가 백작의 아들을 데려간 바로 그 집시라는 걸 알아봅니다. 당연히 백작은 아주체나를 화형하려 하죠.
만리코와 레오노라의 결혼식이 펼쳐지는 와중에 만리코의 부하가 나타나 아주체나가 화형당하게 되었다는 소식을 전합니다. 만리코는 돌아가는 게 위험하다는 걸 알면서도 **'타오르는 불길이여'**를 부르며 어머니와 함께 죽으리라 소리 높여 외치면서 달려나가요.

레오노라의 희생

하지만 만리코는 아주체나를 구출하는 데 실패하고 아주체나와 함께 루나 백작의 성 망루에 갇힙니다. 백작은 아침이 밝으면 두 사람을 처형할 작정이었죠. 그때 레오노라가 성 앞에 나타나서 자신의 목숨을 바쳐 만리코를 구해내겠다는 내용을 담아 **'사랑은 장밋빛 날개를 타고'**를 부릅니다.

제목만 보면 달콤한 노래일 거 같은데 슬픈 내용이군요.

레오노라는 백작과 결혼할 테니 대신 만리코의 목숨을 살려달라고

호소합니다. 백작이 그 제안을 받아들이고 두 사람을 풀어주려는 순간, 레오노라는 몰래 약을 마셔요. 분노한 백작은 만리코를 단두대로 보냅니다. 감옥 창 너머로 그 모습을 바라보던 아주체나는 그 애가 바로 네 동생이라고 백작에게 미친 듯이 소리치다 이내 "어머니, 이제 어머니의 복수를 했어요"라고 말하며 숨을 거두죠.

도대체 몇 명이 죽는 거예요.

당시에도 이 작품에서 너무 사람이 많이 죽는다는 비판이 있었어요. 이에 베르디는 오히려 "인생에서 확실한 것은 죽음뿐"이라 되받아쳤다고 합니다. 저는 〈일 트로바토레〉가 많은 죽음을 그리기 때문에 더욱 강렬한 생명력을 가진다고 생각해요.

1998년 뉴욕 메트로폴리탄 오페라 극장
〈일 트로바토레〉 공연 실황

처절한 감정을 표현해야 하는 작품인 만큼 노래를 부르는 스타일도 이전과 달라졌죠. 가수들에게 배우 수준의 연기력이 요구됐고요. 그래서 이 작품에 출연한 가수들에게 '오페라 배우'라는 신조어를 사용할 정도였습니다.

놀라운 속도로

1853년 1월 〈일 트로바토레〉를 초연한 베르디는 불과 40일 만에 차기작 〈라 트라비아타〉를 발표합니다. 이렇게 빨리 작곡한 두 작품이 오늘날 베르디를 대표하는 작품이 되었다는 게 항상 놀라워요.

그렇게 빨리 내놓다니… 속편이라도 쓴 건가요?

속편도 아닌 데다 두 작품은 차이점이 훨씬 더 많습니다. 〈일 트로바토레〉는 마지막 장면을 제외한 거의 모든 사건이 야외에서 벌어지는 반면 〈라 트라비아타〉는 모든 배경이 실내입니다. 시대도 완전히 다르죠. 15세기가 배경인 〈일 트로바토레〉에 비해 〈라 트라비아타〉는 베르디가 살고 있던 시대를 다룬 현대극이에요.

베르디가 〈라 트라비아타〉를 구상하기 시작한 건 초연으로부터 일 년 전 1852년 2월로 거슬러 올라갑니다. 스트레포니와 함께 파리에 머물던 베르디는 알렉상드르 뒤마가 대본을 쓴 〈동백꽃 아가씨〉라는 연극을 보게 됩니다. 참고로 알렉상드르 뒤마는 『삼총사』와 『몽테크리스토 백작』을 쓴 대문호 알렉상드르 뒤마의 아들이랍니다.

어, 아버지랑 아들의 이름이 똑같네요?

네, 그래서 프랑스에서는 아버지를 '아빠 뒤마'란 뜻의 프랑스어 '뒤마 페르', 아들을 '아들 뒤마'란 뜻의 '뒤마 피스'라고 부르기도 해요. 이 부자의 가정사도 조금 복잡합니다. 아들 뒤마는 혼외 자식이거든요. 아들이 일곱 살이 되었을 무렵에야 자식의 존재를 알게 된 아빠 뒤마는 친모로부터 아들과 완전히 연을 끊겠다는 약속을 받고 아들을 받아들였죠. 이 때문에 엄마와 헤어진 아들 뒤마는 평생 아버지를 증오했어요. 어머니를 잃고 아버지와 절연한 직후 〈동백꽃 아가씨〉를 봤던 베르디는 아들 뒤마의 처지가 자신과 비슷하

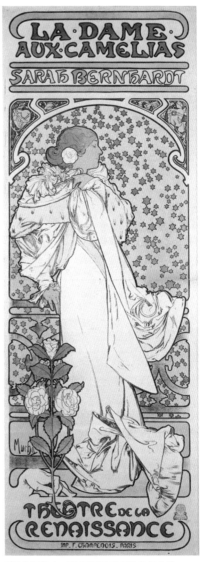

알폰스 무하가 그린 〈동백꽃 아가씨〉의 포스터
체코의 화가 알폰스 무하는 아르누보 사조를 이끈 위대한 화가다. 연극 포스터로 주목을 받아 명성을 쌓았기 때문에 여러 편의 포스터가 남아 있다.

다고 느꼈습니다. 게다가 작품의 내용이 스트레포니를 떠올리게 했기 때문에 〈동백꽃 아가씨〉에 크게 감동할 수밖에 없었죠.

스트레포니요? 혹시 주인공이 가수인가요?

그런 건 아니고요, 〈동백꽃 아가씨〉의 여주인공은 귀족들에게 돈을 받고 하룻밤을 보내는 고급 창녀였습니다. 그런 과거 때문에 사랑하는 남자의 가족들에게 거부당하죠. 이 대목에서 베르디는 스트레포니를 떠올리지 않을 수 없었어요. 그래서 작품을 본 날부터 계속 〈동백꽃 아가씨〉를 오페라로 만들고 싶다고 생각했대요. 그런 애착 덕분에 〈라 트라비아타〉를 빠르게 완성할 수 있던 겁니다.

이야기는 끝까지 방 안에서

〈라 트라비아타〉가 전부 실내에서만 진행된다고 했었죠? 내용도 오페라치고 간소한 편입니다. 그래서 저는 오페라를 다루는 수업 시간이면 어김없이 이 작품을 틀어준답니다. 공연 시간이 한 시간을 조금 넘길 정도로 짧고 이야기도 흡입력 있는 데다가 나오는 음악도 전부 아름답거든요. 학생들도 이 오페라만은 졸지 않고 끝까지 본답니다.

오페라에 입문하는 사람들이 보기에 좋겠네요.

그렇죠. 〈라 트라비아타〉는 3막 구조입니다. 1막의 배경은 파리 사교계

를 주름잡는 비올레타의 살롱이죠. 살롱에서는 파티가 한창인데 이 파티에서 비올레타는 순진한 청년 알프레도와 마주칩니다. 바로 이때 알프레도와 비올레타가 부르는 노래가 그 유명한 '**자, 함께 이 잔을 마셔요**'입니다. 이 노래도 광고 음악으로 익숙한 곡이죠.

베르디의 오페라가 생각보다 근처에 있었군요.

알프레도는 비올레타에게 첫눈에 반해서 사랑을 고백하지만 비올레타는 냉정한 반응만 보입니다. 비올레타는 진정한 사랑을 잊고 산 지 오래였거든요. 남몰래 결핵을 앓고 있다는 사실도 비올레타를 망설이게 한 이유 중 하나였습니다.

쾌락만 즐기면서 살 거 같은 인생 뒤에도 아픔이 있었군요.

비올레타는 알프레도를 거절하지만 완전히 거절했다고 할 수는 없는 게, 동백꽃을 주면서 이 꽃이 져도 자기를 사랑하고 있으면 찾아오라며 여운을 남기거든요.

'밀당'을 하네요.

그렇게 알프레도를 보내고 나서 비올레타는 자신의 마음을 들여다봅니다. 이때 부르는 노래가 '**항상 즐겁게 살아가는 거야**'예요. 진정한 사랑보다도 쾌락과 자유가 가득한 삶을 예찬하는 내용이죠.

2005년 잘츠부르크 〈라 트라비아타〉 공연의 안나 네트렙코와 롤란도 비야손
2007년 타임지가 선정한 '세계에서 가장 영향력 있는 인물'로 꼽힌 전설적인 러시아의 소프라노
안나 네트렙코가 비올레타 역을 맡고 롤란도 비야손이 알프레도 역을 맡았다. 이 공연은 당대 최고의
성악가였던 두 사람이 같은 작품에서 만난다는 사실 때문에 큰 화제가 되었다.

하지만 결국 비올레타도 운명 같은 사랑을 거부할 수는 없었습니다.
이어지는 2막에서 알프레도와 비올레타 두 사람은 교외에서 같이 살
림을 차리고 새 인생을 살고 있어요.

왠지 산타가타 저택에서 행복해 했던 베르디와 스트레포니가 떠오르
네요.

비올레타는 사랑에 빠져 행복을 노래하지만 사실 생활비를 마련하기
위해 자기 물건을 하나둘 팔고 있었어요. 우연히 그 사실을 알게 된

알프레도는 자책하며 일을 찾겠다고 집을 나섭니다. 알프레도가 집을 비운 사이 알프레도의 아버지 제르몽이 찾아오죠. 제르몽은 비올레타 때문에 알프레도의 여동생 혼사가 엎어질 위기라며 알프레도와 헤어져 줄 것을 요구해요.

드라마에서 많이 보던 '우리 아들한테서 떨어져!' 아닌가요.

비슷하죠? 비올레타는 결국 과거에 대한 후회와 병으로 인한 불안감 때문에 알프레도와 헤어질 결심을 합니다. 교묘하게 비올레타의 아픈 곳을 파고든 제르몽의 전략이 성공한 거죠. 결국 비올레타는 알프레도 앞으로 편지 한 통만을 남겨 놓고 다시 파리의 사교계로 돌아간다고 해요.

2019년 영국 로열 오페라 하우스 〈라 트라비아타〉
공연 실황

그야말로 사랑하니까 헤어지는군요…

이윽고 알프레도가 돌아오자 비올레타는 눈물을 흘리며 포옹한 후 집을 나가 버려요. 남겨진 알프레도는 편지를 읽고 비올레타가 떠났다는 사실을 뒤늦게 깨닫고 너무나 괴로워합니다. 이때 아버지 제르몽이 들어와서 고향에서 보냈던 행복했던 시간을 기억해달라며 '**프로방스의 바다와 땅**'을 노래하지만 비올레타 생각으로 가득한 알프레도에게는 노래가 들리지 않죠. 결국, 알프레도는 비올레타가 있는 곳으로 뛰쳐나가요.

세 사람의 심정이 다 이해돼요.

이제 배경은 가장무도회가 열리고 있는 파리의 파티장이에요. 알프레도와 비올레타가 헤어졌다는 소식이 사람들의 입에 오르내리고 있죠. 그 와중에 비올레타가 두폴 남작의 품에 안겨 나타납니다. 곧이어 알프레도까지 파티장에 도착하면서 갈등이 고조돼요. 알프레도는 남작에게 도박을 제안합니다. 게임을 시작한 알프레도는 점점 판돈을 올려 도박을 이어가다가 결국 엄청난 돈을 따죠.

사람들이 식사하러 나가고 둘만 남게 되었을 때 비올레타는 알프레도에게 자기는 남작을 사랑한다며 여기서 나가달라고 말합니다. 이 말에 너무나 큰 상처를 받은 알프레도는 딴 돈을 전부 비올레타에게 던지며 이제 자신은 아무것도 빚지지 않았다고 소리쳐요. 마치 지난 시간 동안 함께해준 대가를 지불하는 것처럼요.

2005년 잘츠부르크 〈라 트라비아타〉 공연 실황

두 사람 다 사랑하는 마음은 여전할 텐데 서로를 아프게 하네요.

이제 이야기는 마지막으로 향합니다. 병이 심해진 비올레타는 결핵으로 죽어가고 있어요. 한때는 사교계의 여왕이었지만 병으로 볼품없어진 비올레타의 곁을 지키는 사람은 충실한 하녀뿐입니다.

그때 마침 제르몽의 편지가 도착합니다. 죄책감을 견디지 못한 제르몽이 아들 알프레도에게 비올레타가 어떤 희생을 감수했는지 다 말했다는 내용이었어요. 더불어 알프레도가 여전히 비올레타를 보고 싶어 한다는 말도 덧붙였죠.

너무 늦은 거 아니에요?

네, 비올레타의 생명은 꺼져 가고 있었죠. 그때 알프레도가 비올레타의 방에 찾아옵니다. 그러고는 '**파리를 떠나**'라는 곡을 부릅니다. 어딘가 멀리 떨어진 곳에 가서 다시 한번 둘이 살자는 내용이었죠. 하지만 비올레타는 더 이상 몸을 가누지 못하고 알프레도의 품속에서 세상을 떠납니다.

비슷한 이야기를 많이 들어봤지만 음악과 함께 어우러져서 그런지 가슴이 더 먹먹하네요.

세대의 충돌

이번 강의에서 소개한 〈리골레토〉, 〈일 트로바토레〉, 〈라 트라비아타〉 세 작품은 모두 사랑 이야기지만 공통으로 부모와 자식 간의 갈등을 다루고 있습니다. 〈리골레토〉는 아버지 리골레토가 딸 질다를 좌지우지하려다 실패하는 내용이고, 〈일 트로바토레〉의 경우 어머니 아주체나와 아들 만리코가 원수지간으로 나오죠. 〈라 트라비아타〉에서도 알프레도와 비올레타 사이를 반대하는 제르몽이 모든 비극을 만들어내고요. 이는 당시 스트레포니와의 관계로 부모나 마을 사람들과 갈등을 겪고 있던 베르디의 상황이 작품에 반영된 거라고 볼 수 있습니다. 밀라노나 파리 같은 대도시에서 진보적인 사상을 접한 베르디가 구시대의 질서에 묶여있던 고향에 돌아와 맞닥뜨렸던 상황과 비슷하기도 하고요.

그러고 보니 세대 갈등도 다루네요. 사랑 이야기로만 생각했는데….

단순한 사랑 이야기에서 그치지 않았기 때문에 베르디의 작품이 아직까지도 우리에게 큰 울림을 줄 수 있었겠지요. 또한, 〈리골레토〉에서부터 〈라 트라비아타〉에 이르기까지 베르디의 작품이 광대, 집시, 성매매 여성 등 사회에서 소외당하는 사람을 주인공으로 삼았다는 점도 주목할 만합니다. 거대한 신화를 만들려고 한 바그너와 비교가 되는 지점이니까요.

좋은 작품이 되려면 역시 우리가 발붙인 사회와 연결되어 있어야 하는 거 같아요.

주세페 팔리지, 집으로 돌아가는 길, 1888년
19세기 이탈리아에서는 오페라뿐 아니라 문학이나 회화 같은 예술 전반에서 베리스모 운동이 일어났다. 위의 그림은 베리스모 회화 작품 중 하나이다.

맞는 말입니다. 나중에 19세기 말부터 20세기 초까지 평범한 사람들의 현실을 있는 그대로 그려내는 오페라 스타일이 유행하게 되는데 그걸 베리스모 오페라라고 해요. 〈라 트라비아타〉는 베리스모 오페라의 시발점이라고 할 수 있습니다. 베르디가 미래에 올 트렌드를 선도한 셈이죠.

고난을 끝맺다

〈라 트라비아타〉의 성공 이후, 파리 음악계에서도 베르디에게 작품을 의뢰합니다. 베르디는 파리에서 최고로 잘 나가는 대본 작가들과 함께 〈시칠리아의 저녁 기도〉라는 새로운 작품을 완성해요. 이 작품에서도 부자간의 갈등을 다루죠.

파리 관객들은 열광했어요. 비평가들도 베르디의 음악이 이탈리아의 열정을 간직하고 있으면서도 프랑스의 분위기에 부합한다고 호평했습니다. 베르디는 파리에서 바그너가 꿈꾸던 그런 성공을 거두었죠.

하지만 〈시칠리아의 저녁 기도〉의 차기작 〈시몬 보카네그라〉는 이야기가 복잡해 청중들이 줄거리를 하나도 이해하지 못했다고 해요.

베르디도 가만 보면 작품에 기복이 있군요?

워낙 여러 작품을 많이 만들다 보니 생기는 일이 아닌가 합니다. 〈시몬 보카네그라〉를 마지막으로 베르디의 길었던 고역의 시절도 결국 끝이 납니다. 베르디는 이제 여유를 갖고 작품을 만들기 시작해요. 전

쟁 같은 삶에서, 실제로 전쟁도 겪으며 힘들게 달려왔던 베르디의 나이 마흔세 살 때 일이었습니다.

베르디는 고향에서 연인 스트레포니와 동거를 시작한다. 1851년부터 1853년까지는 베르디의 창작력이 극에 달했던 시기로, 지금까지도 크게 사랑받는 대표작 〈리골레토〉, 〈일 트로바토레〉, 〈라 트라비아타〉를 모두 이 시기에 만들어냈다.

부모와의 갈등	자신은 부세토 시내에, 부모를 위해서는 근교 산타가타에 저택을 마련 ⋯ 부모가 스트레포니를 반대하자 부모를 산타가타 저택에서 내보내고 자기가 입주 ⋯ 직후 어머니 사망 ⋯ 아버지와의 관계 파국. ⋯ 이후 작품에서 세대 갈등 테마가 반복해서 나타나는 원인.
〈리골레토〉	**줄거리** 만토바 공작 성에서 일하는 광대 리골레토는 딸 질다를 애지중지하며 집안에 가둬 키운다. 호색한 만토바 공작은 성당에서 질다를 꼬여낸 후 납치된 질다를 강제로 욕보인다. 리골레토는 딸의 복수를 위해 청부살인을 의뢰하지만 공작 대신 질다가 희생된다. **대표곡** '여자의 마음', '사랑스럽고 아름다운 아가씨여' 등
〈일 트로바토레〉	**줄거리** 집시 아주체나의 아들 만리코는 레오노라의 마음을 두고 루나 백작과 경쟁하다 결국 단두대에서 처형당한다. 그 직후에 어려서 타버린 줄 알았던 루나 백작의 동생이 바로 만리코며, 모든 게 아주체나가 루나 백작의 아버지 손에 죽은 어머니의 복수를 위해 꾸민 계략이었음이 밝혀진다. **대표곡** '불꽃은 타오르고' 등
〈라 트라비아타〉	**줄거리** 순진한 청년 알프레도는 파리의 살롱에서 비올레타를 만나 연인으로 발전한다. 그러나 아버지 제르몽이 몰래 비올레타에게 아들을 위해 헤어져달라고 부탁한다. 비올레타는 홀로 병에 걸려 쓸쓸히 죽어가다 알프레도의 품에 안겨 세상을 떠난다. **대표곡** '자, 함께 이 잔을 마셔요', '항상 즐겁게 살아가는 거야' 등

해가 진 자리엔 달이 뜨고

전성기에 들어선 베르디와 바그너는 둘 다
대중의 관심과 사랑을 듬뿍 받아 정치권력에 가까이 다가간다.
하지만 이름 자체가 통일 운동의 구호였던 베르디와 달리,
바그너는 왕의 엄청난 후원을 받으며 보이지 않는 권력을 누렸다.

오페라는 막이 올라가기 훨씬 전부터 시작되고,
막이 내려가고 한참 후에야 비로소 끝난다.
상상 속에서 시작된 오페라는 삶이 되어
오페라 극장을 떠난 후에도
오랫동안 내 인생의 일부로 남아있다.

— 마리아 칼라스

03
정치의 중심에 서다

#〈가면무도회〉 #비바 베르디 #〈발퀴레〉
#〈지크프리트 목가〉 #축제극장 #반프리트

이제 베르디와 바그너는 유럽뿐 아니라 전 세계의 주목을 받는 음악계의 거장으로 자리매김합니다. 그러면서 정치에도 큰 영향을 미치게 되었죠.

직접 정치를 했나요?

베르디는 그랬어요. 통일 이탈리아의 초대 국회의원이 되니까요. 지금도 간혹 가수나 영화배우가 대중적 인기 덕분에 정치인이 되기도 하지요? 베르디도 그런 경우예요.

근데 바그너는요? 왕의 후원을 받으며 지내다가 정치에 참여하는 건가요?

아니요. 바그너는 여전히 루트비히 2세의 총애를 받으며 권력을 누렸지만 정치에 직접 뛰어들지는 않아요. 뒤에서 왕을 움직일 수 있는 힘

이 있었으니 나름대로 정치의 중심에 있었지만요. 루트비히 2세가 바그너에게 국가 재정을 뒤흔들 정도로 돈을 써 대서 바이에른의 정치가들이 무척이나 경계할 정도였죠.

한 명은 빛에서 한 명은 어둠에서 활약했군요….

서로 다른 방식이긴 하지만 베르디와 바그너만큼 정치 권력을 가진 예술가는 거의 없었습니다. 유럽에서 음악가는 오랫동안 하인 취급을 받았으니까요. 위대한 모차르트나 바흐조차 말이죠.

모차르트나 바흐를 신하로 두면 어떤 느낌일지….

자, 이제 고역의 시절을 끝내고 인생의 새로운 국면을 맞은 베르디를 따라가 봅시다. 베르디는 왕실의 검열 속에서 작품을 구상하고 있었어요.

끝없는 검열

베르디는 나폴리의 산카를로 극장에서 의뢰를 받고 고민 끝에 전작 〈시칠리아의 저녁 기도〉의 대본 작가였던 스크리브의 『구스타프 3세 혹은 가면무도회』를 원작 삼아 새로운 작품을 만들기로 합니다. 제목처럼 작품의 주인공은 구스타프 3세예요. 18세기에 실존했던 스페인의 왕으로 암살당해 생을 마감한 인물이죠.

이 오페라도 왕을 암살하는 이야기인가요?

네, 그래서 초연까지 우여곡절이 많았습니다. 〈리골레토〉 때처럼 왕의 암살을 소재로 했다는 점 때문에 쉽게 검열을 통과하지 못했거든요.

새삼 검열 없는 세상에 사는 게 감사하네요.

이번에는 타이밍이 너무 나빴습니다. 작품이 공연되기 직전에 진짜 왕을 암살하려는 시도가 있었기 때문이죠. 게다가 암살을 당할 뻔한 왕은 프랑스의 황제 나폴레옹 3세였고 주모자는 이탈리아인이었어요.

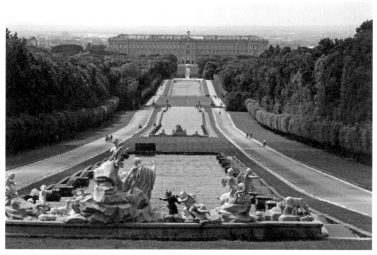

카세르타 궁전
나폴리를 다스리던 부르봉 왕가의 궁전으로 베르사유 궁전을 모델로 삼아 지어졌다. 바로크 양식이 돋보이는 건축물로 18세기 지어진 궁전 중 가장 크며 특히 정원이 아름다운 것으로 유명하다.

산카를로 극장이 있던 나폴리는 18세기부터 프랑스의 부르봉 왕가가 다스리던 나라였기 때문에 나폴리 당국은 이 사건이 혁명의 기폭제가 될까 두려워 했습니다.

진짜 이때 이탈리아는 죄다 오스트리아 아니면 프랑스 땅이었네요.

검열관에게 꾸중을 듣는 베르디의 캐리커처

암살을 주도한 이탈리아인 오르시니와 그 동료들은 나폴레옹 3세가 역사의 진보를 가로막는 원흉이라고 생각했습니다. 혁명으로 대통령에 올랐는데도 황제에 등극하고 독재 정치를 일삼았기 때문이죠. 그래서 나폴레옹 3세만 암살하면 프랑스에 다시 혁명이 일어나 이탈리아도 독립할 수 있다고 확신했습니다. 19세기에 프랑스혁명과 나폴레옹을 경험한 이들은 그렇게 생각할 법하지요.

아무튼 이런 이유로 나폴리의 검열관이 베르디의 대본을 그대로 놔두지 않았던 겁니다. 베르디는 오페라 주인공의 신분부터 무대 연출까지 관여하려 하는 나폴리 당국에 너무나 화가 난 나머지 그냥 계약을 파기해버렸죠.

그렇게 작품은 묻혀버렸나요?

아니요, 비교적 검열이 덜한 로마에서 무대에 올렸습니다. 하지만 로마에서도 여러 군데 수정해야 했어요. 제목도 간단하게 '가면무도회'로 바꾸고 원래 스웨덴 왕이었던 구스타프 3세는 멀리 떨어진 미국 보스턴의 총독 리카르도로 바꾸었죠. 당시 보스턴에는 총독이 없었기 때문에 완전히 가상 인물로 바꾼 거나 다름없었습니다.

〈가면무도회〉의 내막

요즘은 주인공을 다시 구스타프 3세로 바꾸는 등 검열로 훼손되었던 부분을 복원해 베르디의 원래 의도에 맞게 공연하는 추세죠. 여기서도 이런 흐름에 맞추어 내용을 설명하도록 하겠습니다. 막이 오른 순간 무대는 구스타프 3세의 궁정입니다. 많은 사람들이 구스타프를 찬양하는 한편 어떤 이들은 구석에서 구스타프를 암살할 음모를 꾸미고 있죠. 한창 무도회 준비로 바쁘던 구스타프는 참석자 명단에서 사랑하는 아멜리아의 이름을 발견하고 애타는 마음을 노래합니다. 사실 아멜리아는 구스타프의 친구이자 충신인 레나토의 부인이거든요.

이루어질 수 없는 사랑이네요.

네, 곧이어 사람들은 울리카라는 점쟁이가 진짜 마녀인지 아닌지를 두고 논쟁하기 시작합니다. 구스타프는 '**관심을 가지면 즐거움을 얻을 것이오**'를 부르며 자신이 직접 울리카를 만나보고 결론을 내리겠다고 하죠. 울리카를 만나러 간 구스타프는 그곳에서 아멜리아를 보

게 됩니다. 아멜리아는 울리카에게 자신이 구스타프를 사랑하게 되었다고 털어놓으며 이 어긋난 사랑을 어떻게 끝낼 수 있을지 조언을 구해요. 구스타프는 숨어서 이 광경을 지켜봅니다.

두 사람 모두 속으로는 서로를 좋아하고 있던 거네요.

곧이어 마주친 두 사람은 사랑의 이중창 '**당신과 함께 있겠소**'를 부릅니다. 그런데 기쁨도 잠시 아멜리아의 남편 레나토가 그 자리에 등장해요. 깜짝 놀란 아멜리아는 재빨리 베일을 내려 얼굴을 감추죠. 암살자들이 오고 있으니 도망가야 한다는 레나토의 말에 구스타프는 분주하게 움직이면서도 레나토에게 아멜리아의 신변을 부탁합니다. 절대로 베일을 벗기지 말라고 당부하면서요. 하지만 자신의 얼굴을 보려는 암살자들 때문에 남편이 위험에 처하자 아멜리아는 베일을 벗고 자신을 드러냅니다.

레나토는 이제 자기 부인이 바람피운 걸 알아챘겠네요?

그렇죠. 배신감을 느낀 레나토는 태세를 전환해 구스타프를 암살하는데 자신도 가세하기로 마음먹습니다. 결국 다음날 무도회에서 레나토는 구스타프를 칼로 찔러요. 구스타프는 마지막 숨을 내쉬면서 자신이 아멜리아를 사랑한 건 사실이지만 아멜리아는 결백하다는 걸 밝힙니다. 그리고 가슴팍에서 임명장 하나를 꺼내죠. 구스타프는 레나토와 아멜리아가 멀리서라도 행복하기를 빌며 레나토를 외국의 대사로

임명하려 했던 거예요. 레나토를 포함한 반역자 모두를 용서하라는
명령을 남기면서 구스타프는 숨을 거둬요. 모두가 구스타프의 죽음을
애통해하며 이야기는 끝을 맺습니다.

순애보인 데다가 관용적이기까지 한 왕이네요.

이제껏 없었던 멋진 남자 주인공이었죠. 테너인 구스타프가 완전히
극을 이끌어가니까 예부터 지금까지 테너라면 좋아하지 않을 수 없

**1997년 메트로폴리탄 오페라 극장 〈가면무도회〉
공연 실황**
테너 루치아노 파바로티가 주인공 역을 맡았다.
파바로티는 자서전에서 가장 좋아하는 오페라로
〈가면무도회〉를 꼽았다.

는 오페라고요. 그래서 요즘에도 인기가 많지만, 당대에는 정말 폭발적인 인기를 끌었습니다.

테너는 항상 주인공 아닌가요?

그렇죠. 하지만 대부분의 오페라에서 중심이 되는 음악은 남성이 아니라 여성의 노래입니다. 애당초 오페라 속 남자 주인공들이라는 게 멋진 노래를 부르기에 적절한 캐릭터들이 아니에요. 이제까지 다룬 베르디의 작품을 떠올려 보세요. 남자 등장인물은 대부분 멋있지 않아요. 〈리골레토〉의 만토바 공작과 리골레토, 〈일 트로바토레〉의 루나 백작과 만리코, 〈라 트라비아타〉의 알프레도와 제르몽 모두 자기밖에 모르거나 실수를 저지르는 사람들이잖아요. 그러니 순수하면서도 인간적인 매력을 가지고 있는 구스타프 3세가 엄청난 인기를 끌었던 겁니다. 사람들은 새로운 영웅상이 등장한 듯 큰 환호를 보냈죠.

비바 베르디!

공연이 끝난 후 〈가면무도회〉의 관객들은 길거리로 나가 베르디의 이름을 연호했어요. "비바 베르디!" 즉 베르디 만세라고요. 그런데 이 구호에는 정치적인 의미가 숨겨져 있었죠. 사르데냐 국왕 비토리오 에마누엘레의 이름 앞에 '이탈리아의 왕'이라는 말을 붙이면 어떻게 되는지 보세요. 'Vittorio Emanuele Re D'Italia(이탈리아의 왕 비토리오 에마누엘레)'입니다. 여기서 앞 글자만 따오면 V, E, R, D, I 즉 베르디가 되지요.

우연이라 하기에는 너무 절묘하네요.

그런데 통일 이탈리아가 건국되지도 않은 상태였으니 엄밀히 말하면
'이탈리아의 왕'이란 아직 존재하지도 않았어요. 하지만 비토리오 에
마누엘레가 이탈리아 통일 운동의 구심점으로 부상하고 있었기 때문
에 에마누엘레를 이탈리아 왕이라고 부르면서 통일에 대한 열망을 표
현한 거였습니다.

어쩌다 보니 베르디의 이름이 곧 이탈리아 통일을 의미하게 됐네요.

네, 작품이 그 정도로 파급력 있었던 것이기도 하지만 동시에 사소한
계기에도 큰 소동이 일어날 만큼 이탈리아 전체가 통일 국가에 대한

당시 거리에서 "비바 베르디(VIVA VERDI)"라고
낙서하는 사람을 그린 삽화

열망으로 활활 끓어오르는 중이기도 했습니다. 그리고 그 중심에 베르디라는 이름 석 자가 있었죠. 곧, 로마 시내의 벽은 "비바 베르디"라는 낙서로 가득 찼어요.

또다시 전쟁이 시작되다

〈가면무도회〉의 초연으로부터 불과 2개월 후 그 열기는 폭발하기에 이릅니다. 오스트리아를 상대로 한 독립 전쟁이 발발했어요. 1848년 일어났던 1차 이탈리아 독립 전쟁에 이어 1859년 2차 이탈리아 독립 전쟁의 막이 오른 겁니다.

설마 '비바 베르디' 때문에 갑자기 전쟁이 터진 거예요?

'갑자기'는 아니었습니다. 1848년 1차 독립 전쟁에서 이탈리아의 사르데냐 왕국이 오스트리아에 패배하고, 수많은 도시에서 일어났던 봉기도 다 진압된 후에도 이탈리아 애국파는 통일의 희망을 놓지 않고 10년간 반격을 준비해왔거든요.

1차 이탈리아 독립 전쟁에서 크게 졌던 거 같은데 사기가 죽지 않았었군요.

과거의 패배가 미래의 승리로 연결되기도 한다는 게 역사에서 반복되는 아이러니죠. 사르데냐 왕국은 10년 전 오스트리아에 참패한 이후

로 독립 운동의 주역으로 부상해요. 패전 후 알베르토 왕으로부터 사르데냐의 왕위를 물려받은 비토리오 에마누엘레 2세는 탁월한 정치 감각으로 개혁을 부르짖는 급진파와 보수적인 교황파 사이에서 중도 정치를 펼쳤습니다. 더불어 에마누엘레 2세는 훗날 이탈리아 통일에 핵심 역할을 할 카밀로 카보우르와 주세페 가리발디를 등용했죠. 수상인 카보우르는 국제 외교 전략을 통해, 장군인 가리발디는 군대를 지휘해 통일에 지대한 공헌을 했습니다.

한 명은 지략을 통해, 한 명은 무력을 통해 천하를 제패하는 게 『삼국지』 같네요.

둘 다 이탈리아에서는 그만큼 전설적인 인물이지요. 두 사람을 얻은 에마누엘레 2세는 드디어 적절한 시기가 다가왔다고 생각했는지 오스트리아를 상대로 전쟁을 선포했습니다.

10년 전 실패를 되풀이하지는 말아야 할 텐데요…

이번엔 프랑스의 원조도 약속되어 있었어요. 지금은 니스와 사보이로 불리는 지

프란체스코 아이에츠, 카밀로 카보우르의 초상, 1864년

역 일대를 받는 대가로 프랑스의 나폴레옹 3세는 사르데냐 왕국에 군대를 보내줍니다.

니스라면 프랑스의 관광지 아닌가요? 원래 이탈리아 땅이었군요!

심지어 니스는 사르데냐 왕가의 근거지였어요. 그런 니스를 내주고 군사 원조를 받았다는 점에서 통일을 향한 에마누엘레 2세의 의지가 엄청나게 강했다는 걸 알 수 있죠.

밀라노를 점령하다

오스트리아와의 전쟁은 단 두 달 만에 끝이 났죠. 사르데냐 왕국의 가리발디가 이끄는 이탈리아 독립군과 나폴레옹 3세가 이끄는 프랑스 군대는 오스트리아가 다스리던 이탈리아 북부에서 승리를 거두고 나란히 밀라노에 입성했습니다.

이제 이탈리아가 오스트리아로부터 해방된 건가요?

이탈리아 북부는 그랬습니다. 하지만 이탈리아반도 전역을 통일하지는 못했어요. 프랑스-사르데냐 연합군이 승리를 거두고 베네치아 문턱까지 진군하던 와중에 나폴레옹 3세가 이탈리아와 상의도 없이 오스트리아 황제와 휴전 협정을 맺어버리고 말거든요. 이 협정 때문에 니스와 사보이 양도도 취소됩니다.

카를로 보줄리, 밀라노에 입성한 에마누엘레 2세와
나폴레옹 3세, 1860년

아니, 도와주러 왔다가 갑자기 발을 뺀 건가요?

1859년 한 해에 잃은 프랑스 군사만 7천여 명이 넘었으니 사르데냐 왕
국 측에서도 뭐라고 못했어요. 게다가 프랑스 내부의 분위기가 심상
치 않았죠. 이탈리아가 통일되면 교황의 신성한 땅인 로마도 이탈리아
에 포함될 텐데 그건 가톨릭 신자가 많은 프랑스에게 탐탁지 않은 일
이었으니까요.

프랑스 바깥으로 군대를 내돌리기 어려운 상황이기도 했습니다. 중립
을 선언했던 프로이센이 러시아와 함께 오스트리아와 동맹을 맺을 조

짐이 있어 그 사이에 있는 프랑스가 위협을 느낄 만했던 거죠. 이렇게 프랑스가 물러나면서 전쟁은 일단락되는 듯 보였습니다.

그래도 이탈리아 북부는 통일했으니 큰 성과를 이루었네요.

그렇죠. 하지만 프랑스군의 퇴각 소식을 전해 들은 이탈리아 사람들은 엄청난 분노를 터트렸습니다. 다시 이탈리아 전체에 민족주의 감정이 들끓기 시작하죠. 결국, 혁명의 불꽃이 더욱 더 거세게 퍼져나갑니다.

'변덕스러운 외세의 도움은 필요 없다. 우리 힘으로 독립하자!' 이거군요.

네, 전화위복이라고 해야 할지 프랑스의 갑작스러운 배신 때문에 그때까지 합류하지 않았던 도시들이 자발적으로 통일 이탈리아 왕국이라는 깃발 아래 모여듭니다. 오스트리아의 위성국이었던 토스카나, 파르마, 모데나 공국에서도 혁명이 일어나 통일을 지지하는 임시정부가 세워졌어요. 이제는 정말 이탈리아 통일이 눈앞에 보이기 시작한 겁니다.

울려 퍼지는 종소리

모두가 통일을 기대하며 들떠있던 시기, 베르디와 스트레포니는 스위스 접경 지대에 자리한 인구가 3천명도 안 되는 마을로 조용히 여행을 떠납니다.

콜롱주수살레브의 생마르탱 교회

축제를 즐겨야 하는 시점 아닌가요?

위 사진 속 교회에서 베르디와 스트레포니는 두 사람만의 결혼식을 올려요. 12년간 동거했던 두 사람이 정식 부부가 된 순간이었죠.

여태까지는 그냥 살다가 이렇게 갑자기요?

스트레포니의 아들 카밀로가 성년이 되기를 기다렸었는지도 몰라요. 바로 몇 달 전인 1859년 1월에 카밀로가 성년이 되었기 때문에 베르디는 스트레포니와 결혼하더라도 카밀로의 아버지 노릇을 할 의무가 없어졌으니까요.

베르디가 자식을 두는 걸 싫어했나 보네요?

그렇다기보다 카밀로를 자식으로 받아들이기 싫어했던 것 같아요. 두 사람은 나중에 베르디의 친척 아이를 데려와 양녀로 삼기도 하거든요. 하지만 무엇보다 둘이 결혼한 가장 큰 이유는 베르디가 정치계로 진출했기 때문이었습니다.

베르디, 대표로 선출되다

당시 이탈리아반도 곳곳에서는 사르데냐 왕국, 즉 통일 이탈리아 왕국에 합병되는 데 찬성하는지 묻는 투표가 진행되고 있었습니다. 베르디가 속한 파르마 공국은 시민들이 뽑은 각 지역 대표가 모여서 합병을 결정하기로 했죠. 그 결과 각 지역에서는 대표를 선출해야 했고 온 동네에서 선거가 이루어졌습니다. 부세토도 예외는 아니었고요. 베르디역시 투표소인 성당으로 향했죠.

그런데 베르디가 도착하자 기다리던 수많은 사람이 일제히 "비바 베르디"를 외치기 시작했어요. 결과는 따로 볼 것도 없었지요. 베르디는 부세토 주민들의 압도적인 지지로 파르마 의원에 선출됐습니다.

하루아침에 도시의 대표자가 된 거네요!

그렇죠. 부세토 사람들이 베르디라는 예술가에게 얼마나 큰 자부심을 느꼈는지 잘 알 수 있는 일화입니다. 며칠 뒤 파르마 공국의 수도에 간

합병에 대한 찬반을 묻는 1860년 나폴리의 선거 현장

베르디는 다른 지역의 대표들과 만장일치로 합병을 결정합니다. 거리에는 하나둘 통일을 상징하는 삼색기가 걸리기 시작하죠.

감동적이네요… 우리나라 생각도 나고요.

그러나 끝이 아니었습니다. 북부에 이어 중부까지 대부분 사르데냐 왕국에 합류했지만 이때까지도 반도의 절반인 남부는 여전히 나폴리 왕국과 시칠리아 왕국이 통합된 양 시칠리아 왕국으로 남아 있었습니다.

완전한 통일이 아니었군요. 양 시칠리아의 국민들은 통일을 원하지 않았나 봐요.

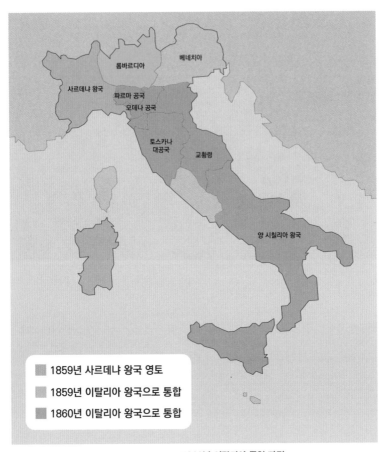

1860년 이탈리아 통일 과정

그건 아니에요. 남부 이탈리아에서도 여러 차례 오래된 군주제를 타파하기 위해 시민 봉기가 일어났습니다. 하지만 당시 양 시칠리아를 다스리던 프랑스의 부르봉 왕가는 대규모 군대를 동원해 강력하게 혁명을 탄압했죠. 시민들은 사르데냐 왕국에 도움을 요청했습니다만 전면전에 나설 여력이 없다고 판단한 사르데냐 왕국은 이를 거절했습니다.

현대의 민주화 운동 생각이 나네요. 시민들만으로는 힘에 부치니까 국제 사회의 도움을 요청하더라고요.

사르데냐의 왕인 에마누엘레 2세는 남부 이탈리아의 요청을 외면했지만 가리발디는 그러지 않았습니다. 가리발디는 천 명의 군사만 이끌고 단독으로 바다를 건너 시칠리아로 진격합니다. 1860년 5월에 팔레르모를 장악한 가리발디 군대는 파죽지세로 그해 10월, 양 시칠리아의 수도인 나폴리를 함락하고 시칠리아 전체를 손에 넣게 되죠. 이윽고 나폴리 북쪽에서 에마누엘레 2세와 마주한 가리발디는 어떠한 대가도 바라지 않고 장악한 땅 전부를 바쳤습니다. 악수만 나눌 뿐이었죠.

진짜 사심이 없었나 봐요. 멋있어요.

피에트로 알디, 가리발디와 에마누엘레 2세의 만남, 1886년

그렇게 시칠리아에서도 사르데냐 왕국과의 합병을 결정하는 투표가 실시되었고 거의 모든 사람이 합병에 찬성하면서 시칠리아도 이탈리아 왕국에 합류합니다.

가리발디는 이후 모든 국가 요직을 사양하고 공화국이라는 이상을 달성하기 위한 활동을 펼쳤어요. 만약 가리발디가 없었다면 지금까지도 이탈리아는 통일되지 않은 채 두 개의 국가로 남아 있었을지도 몰라요. 이게 아직까지도 가리발디가 이탈리아 사람에게 존경 받는 이유지요.

이탈리아의 탄생

그로부터 오래 지나지 않아 이탈리아 전체를 대표할 초대 의회가 구성되기 시작합니다. 베르디 또한 카보우르 수상에게 의원 출마를 제안받았어요.

베르디 같은 사람이 어떻게 국회의원이 될 생각을 했을까 했는데 이렇게 된 거였군요.

네, 베르디도 처음에는 고사했지만 카보우르 수상은 포기하지 않고 통일 이탈리아를 잘 만들어나가기 위해서는 베르디의 천재성이 필요하다면서 끈질기게 설득합니다. 카보우르 수상을 마음속 깊이 존경하던 베르디는 결국 제안을 받아들여 출마를 결정하죠.

선거에 나선 베르디는 결국 시민들의 열렬한 지지로 통일 이탈리아

왕국의 초대 국회의원으로 선출됩니다. 부세토와 파르마 공국의 의원을 넘어 중앙 정치에까지 입성하게 된 거예요.

상징적인 인물에 머물지 않고 진짜 국민의 대표가 된 거군요.

그렇게 베르디를 포함한 초대 의회는 에마누엘레 2세를 이탈리아의 왕으로, 수도는 로마로 선언하면서 수많은 이탈리아 사람들이 염원하던 통일 이탈리아 왕국의 막을 엽니다.

참고로 아직 로마는 이탈리아에 통합되지 않은 상태였습니다. 가톨릭의 중심지를 빼앗길 수 없다고 생각한 프랑스 주둔군이 로마를 지키고 있었기 때문이죠. 통일 이탈리아 왕국이 성립된 초반에 실제 수도 역할을 했던 곳은 사르데냐 왕국의 수도였던 토리노였습니다.

실제 영토도 아닌데 수도로 찜했다고요?

이때나 지금이나 로마는 이탈리아의 자부심이자 중심이었으니까요. 로마와 베네치아까지 다 통합하는 데는 시간이 좀 더 걸립니다. 초대 의회에서 베르디는 누구보다도 열심히 일했어요.

이탈리아 왕국의 국기
초록색은 희망을, 하얀색은 신뢰를, 빨간색은 사랑을 의미한다. 가운데 있는 기호는 사르데냐 왕가의 상징이다. 2차 세계대전에서 패전한 이후 이탈리아가 공화국이 되면서 왕가 상징이 국기에서 빠졌다.

오랫동안 해온 작곡을 "바보짓"이라고 할 만큼 정치 활동에 열중했죠. 작품을 의뢰하러 온 사람들에게도 음표를 어떻게 만드는지 모르겠다 며 "상점 문 닫았다"고 말했대요.

정치가 적성에 맞았나 봐요.

이탈리아가 탄생하는 순간을 눈앞에서 지켜봤으니 예술이 장난같이 여겨질 정도로 애국심이 고양되었던 것 같습니다. 하지만 정치인으로 서 베르디의 삶이 그리 오래 지속되지는 않아요. 베르디를 정계에 입 문시켰던 이탈리아 통일의 주역 카보우르 수상이 세상을 떠났거든요. 이탈리아 왕국이 선포된 지 불과 3개월 만이었죠. 베르디는 어린아이 처럼 엉엉 울면서 슬퍼했다고 해요. 그 후 정치 활동의 의지가 사라진 베르디는 정계에서 은퇴하게 됩니다.

애초에 정치에 뜻이 없었던 베르디를 설득한 게 그 수상이었으니까 그 럴 법도 하네요.

이로부터 12년이 지난 1874년에 에마누엘레 2세가 이탈리아에 기여 한 공을 인정해 베르디를 종신 상원의원에 임명하지만 임명장을 받고 선서를 할 때 딱 한 번 의사당에 들르고 이후로는 의회에 참석하지 않 았습니다. 아무리 당시 이탈리아에서 상원의원이라는 게 명예직이긴 했어도 말이죠.

이탈리아 초대 의회의 이탈리아 왕국 선포

결국 베르디에게 가장 편한 장소는 시골이었던 것 같아요.

맞아요. 베르디는 에마누엘레 2세가 진짜 이탈리아 왕국의 왕이 되면서 '비바 베르디'가 실현된 것으로 만족했던 거죠.

축제극장의 첫 삽을 뜨다

이제 다시 바이에른 국왕 루트비히 2세 덕분에 인생이 바뀐 바그너에게로 시선을 돌려 보겠습니다. 마침 바그너는 루트비히 2세에게 기획서를 하나 제출했어요. 자신만의 극장인 이른바 '축제극장'을 설계하

기 위한 기획서였죠. 평생 막대한 자금을 들여 성을 세 채나 지을 정도로 건축광이었던 루트비히 2세는 바그너의 아이디어를 덥석 물어요. 당시 루트비히 2세가 "대규모의 석조 극장을 지어 바그너의 《니벨룽의 반지》가 완벽하게 공연되도록 할 것"이라고 명령한 기록이 지금도 전해집니다.

요즘 잘나가는 영화감독도 영화관을 지을 생각까진 안 할 텐데… 스케일이 남다르네요.

바그너는 젊었을 때부터 유럽의 여러 극장을 경험해왔기 때문에 오페라를 상연하는 극장의 상태가 작품을 결정짓는다는 걸 잘 알고 있었어요. 그러다 결국 자신의 뜻을 구현하기 위해서는 제대로 된 극장이 필요하다는 걸 깨달은 거죠. 보통의 음악가라면 그냥 현실에 안주해 포기하고 말았겠지만 바그너는 현실성이 없다는 이유로 자신이 바라는 예술을 포기한 적이 없었습니다.

집착이라고 해야 할지, 끈기라고 해야 할지….

하지만 그러지 않아도 바그너 한 명에게 엄청난 국가 재정이 드는 것 때문에 각료들 사이에서 불만이 들끓던 상황인데, 거기에 극장까지 지어준다는 소식이 더해지자 바그너에 대한 여론이 극도로 악화되었습니다. 바이에른의 수도 뮌헨에 새로운 극장이 개관한 지 얼마 되지 않은 시점이라 더 그랬죠.

설상가상으로 바그너는 타인에게 호감을 주는 겸손한 캐릭터가 아니잖아요? "바흐처럼 비참한 오르간 연주자로 살지 않겠다"며 왕이 준 돈으로 호사를 누리니 시민들의 분노는 더더욱 커졌죠. 공공연하게 국가 금고 약탈자라는 욕까지 들을 정도였습니다.

바그너에 대한 캐리커처
'바그너 극장'이라고 쓰인 깃발이 달린 건물 모형을 머리에 이고 있다. 당시 뮌헨의 많은 신문에서 바그너를 다루면서 삽화를 함께 실은 덕에 많은 캐리커처가 남아있다.

저 같아도 제가 낸 세금이 필요도 없는 극장을 짓는 데 쓰이면 욕했을 거 같아요.

그러던 와중에 바그너가 왕을 "나의 젊은 친구"라고 부르더라는 목격담마저 퍼지자 사태는 걷잡을 수 없이 심각해집니다. 음악가 따위가 자신의 왕을 "친구"라고 불렀다는 데 대신들은 물론 시민 모두가 분노한 거죠.

기세등등해진 바그너가 자기 신분을 망각했나 봐요.

처음에는 적극적으로 바그너를 편들던 루트비히 2세도 그런 비판 여

론에 마음이 바뀌었는지 차츰 거리를 두기 시작합니다. 바그너가 청하는 만남도 다 거절하고 뮌헨에서 처음으로 열린 〈탄호이저〉 공연에도 참석하지 않았어요.

물론 루트비히 2세가 여론을 의식해서 거리를 둔 척했을 수도 있어요. 당시 바그너에게 보낸 편지를 보면 계속 이 나라에 머물러도 된다면서 변함없는 애정을 보였거든요. 하지만 왕의 진심과는 별개로 바이에른에서 바그너의 입지가 위태로워진 건 분명했죠. 이 위기를 돌파하기 위해 바그너는 몇 년 전 완성해놓고 한 번도 무대에 올리지 못한 〈트리스탄과 이졸데〉의 초연을 추진합니다.

〈트리스탄과 이졸데〉가 아직도 초연을 못 했군요.

네, 다른 이유보다 주인공 트리스탄과 이졸데 역을 할 만한 가수가 없었거든요. 그런데 이때 주인공 역할을 소화할 수 있는 가수를 한꺼번에 확보합니다. 바로 슈노어 폰 카롤스펠트 부부였죠. 특히 남편 쪽은 이전에 로엔그린 역을 훌륭하게 해낸 적이 있어서 더욱 믿을 수 있었을 겁니다.

부부가 둘 다 능력 있는 가수라는 게 신기하네요.

이렇게 주연이 결정되면서 순조롭게 준비되는 듯했지만, 한동안 잠잠한가 싶던 여론이 또 다시 요동치기 시작했어요. 이번에는 코지마와의 관계가 문제였죠.

바그너, 코지마, 뷜로

코지마는 임신한 뒤 바그너를 떠났던 거 아니에요?

〈트리스탄과 이졸데〉의 초연을 앞둔 당시 코지마는 바그너의 집에 머물고 있었어요. 얼마 전 출산한 아이의 이름이 '이졸데'이기까지 했으니 누가 봐도 가십으로 삼기 좋았죠. 베르디와 스트레포니 경우에서도 마찬가지였지만 결혼하지 않은 남녀가 함께 산다는 건 쉽게 용납될 일이 아니었어요. 게다가 이 경우는 둘 다 엄연히 배우자가 따로 있었으니까요.

코지마의 남편은 자기 아내가 남의 아이를 낳는 동안 뭘 했대요?

상황이 좀 묘했어요. 코지마가 이졸데를 임신하자 바그너는 코지마의 남편 한스 폰 뷜로를 바이에른 궁정 오케스트라의 지휘자로 추천해줬거든요. 지휘자로 취임한 뷜로는 이졸데가 태어난 바로 그날 〈트리스탄과 이졸데〉의 오케스트라 연습을 시작했지요.

아내의 불륜 대상이 꽂아준 자리를 수락했다고요?

뷜로가 아내의 불륜 사실을 인지했는지는 확실하지 않아요. 그리고 나중에는 세계적인 지휘자이자 명성 높은 피아니스트가 되는 뷜로도 당시에는 미래를 보장할 수 없는 가난한 음악가일 뿐이었으니까요. 실

제로 뷜로의 이름이 알려지기 시작한 것도 바로 이때 〈트리스탄과 이졸데〉를 지휘한 후부터였죠. 이런 입장인 뷜로가 코지마와 바그너의 관계를 알았다고 해도 자리를 거절하는 건 쉽지 않았을 겁니다.

그리고 이상하게 들릴 수도 있겠지만, 뷜로는 여전히 바그너에 대한 존경심과 충성심을 가지고 있었어요. 바그너의 지휘법이나 작곡 기법을 충실히 계승하려고 노력했고요.

아무리 그렇다고 해도… 도저히 이해가 안 돼요.

엇갈린 반응

이러저러한 사정 속에 준비를 마치고 드디어 성사된 초연 무대는 성공적이었어요. 모든 사람이 바그너가 원했던 대로 완벽하게 자기 역할을 해냈지요.

바그너를 싫어하던 사람들의 적개심도 좀 누그러졌겠어요.

그랬으면 좋았겠지만 반응이 극단적으로 엇갈렸습니다. 음악이 너무 어려웠기 때문이죠. 빈의 신문 「보트샤프트」에서는 "문학적, 음악적, 심리적, 극적으로 경이로운 작품"이라고 칭찬했지만 아우크스부르크의 신문 「포스트 차이퉁」에서는 "끊임없는 울부짖음, 오케스트라의 기이한 소리와 부조화, 뚝뚝 끊어지고 뒤엉클어진 음악, 소음으로 가득 찬 스펙터클"이라고 평가했어요.

그러다 초연 3주 만에 호평과 악평 사이의 균형을 무너뜨릴 사건이 발생합니다. 트리스탄 역을 맡았던 가수가 갑자기 사망했거든요.

설마… 이유가 뭔데요?

사인이 정확히 밝혀지지 않았지만 비난의 화살은 바그너를 향했죠. 바그너는 순식간에 젊은 가수를 죽음으로 몰고 간 악마가 되었고, 궁정 내에서 바그너 퇴출 운동이 일어나게 돼요. 바그너는 아랑곳하지 않고 자서전 구술을 시작했지만요.

두 번째 퇴출

1865년에는 오페라 여러 편을 조금씩 완성해나갑니다. 일단 8월에는 《니벨룽의 반지》 연작 중 제일 첫 번째 작품인 〈라인의 황금〉 악보를 완성해 루트비히 2세에게 생일 선물로 바쳐요. 그리고 본인의 마지막 작품인 〈파르지팔〉 대본 초고를 완성했죠. 10월에는 『무엇이 독일적인가』라는 제목의 책도 발표합니다. 유대인을 비난하고 언론인이나 정치인들의 퇴진을 요구하는 등 정치적인 의견을 가감 없이 밝힌 이 책은 큰 논란을 일으켰어요. 안 그래도 퇴출 이야기가 나도는 마당에 논란에 불을 지핀 거죠.

또 자기가 자기 무덤을 팠네요.

이런 상황에서도 루트비히 2세와의 사이는 다시 좋아졌습니다. 루트비히 2세는 바그너를 성에 초대해서 며칠씩 대화를 나누기도 하고 함께 악기를 연주하기도 했죠. 바그너는 좋은 분위기를 이용해 더 많은 돈을 요구합니다. 물론 루트비히 2세는 다 들어주었고요.

주변 눈치 좀 봐야 하는 거 아니에요?

그러게 말입니다. 심지어 바그너와 루트비히 2세가 나눈 대화들이 시시각각 내각에 보고되는 상황이었죠. 결국, 그해 12월 바그너를 추방하지 않으면 총사퇴하겠다고 내각이 협박하기에 이르렀고, 루트비히 2세는 이제 정말 바그너를 추방할 수밖에 없었어요.

아무리 바그너가 좋아도 내각 전부를 잃는 건 말도 안 되겠죠.

바그너는 이번에도 키우던 개를 데리고 스위스행 기차에 오릅니다. 그래도 이전 망명 때처럼 힘든 생활을 하지는 않습니다. 돈도 두둑하겠다, 자신만 바라보는 왕도 있겠다, 추방되긴 했어도 유유자적할 수 있었죠. 코지마를 초대해서 함께 여기저기 여행도 다녔고요. 그러던 중 바그너는 루체른에서 호숫가에 자리한 아름다운 집 한 채를 발견하고 새 거처로 삼습니다. 참고로 이때의 임대 비용도 루트비히 2세가 지불했답니다.

사실상 바그너가 추방당해서 잃은 건 없네요. 그냥 휴양 온 거 같아요.

루트비히 2세의 '팬심'은 여전했으니까요. 루트비히 2세는 루체른에 머무는 바그너에게 엄청나게 많은 편지를 보내며 자신의 절절한 마음을 표현했습니다. 심지어는 루체른까지 찾아와 앞으로도 아끼지 않고 돕겠다는 약속까지 하고 가요. 그런데 곧 바그너와 코지마의 불륜이 만천하에 드러났습니다.

이미 다 아는 스캔들 아니었어요? 딸도 낳았다면서요.

그전까지는 가십거리에 가까웠다면 이제는 신문에 대서특필된 거예요. 하지만 불행인지 다행인지 1866년 6월 14일 프로이센과 오스트리아 사이에 전쟁이 일어나면서 한 작곡가의 추문같이 사소한 일은 묻히게 됩니다.

바그너가 머물렀던 스위스 루체른의 트립셴 호수 저택

독일의 운명을 건 전쟁

독일 지역의 주도권을 두고 벌인 이 전쟁은 이른바 '보오 전쟁'이라 불리죠. 오스트리아의 합스부르크 황가와 관계가 깊었던 바이에른은 이 전쟁에서 당연히 오스트리아의 편을 들었습니다. 이따가도 잠깐 나올 텐데 이탈리아는 프로이센과 손을 잡았고요.

연루된 국가가 많았군요. 어느 쪽이 이겼나요?

이탈리아와 연합한 프로이센이었죠. 한 달 만에 승리를 거둔 프로이센은 독일 북쪽을 통합하면서 통일에 한 발짝 더 다가갔어요. 반면 패배한 오스트리아는 이후로도 계속 이전의 기세를 회복하지 못합니다. 오스트리아 편을 들었던 바이에른도 위세가 크게 꺾였던 건 마찬가지였죠. 하지만 루트비히 2세는 크게 신경 쓰지 않았어요.

게오르크 블라입트로이, 쾨니히그레츠 전투
프로이센-오스트리아 전쟁은 보오 전쟁 혹은
7주 전쟁으로도 불린다. 독일 연방의 통일 방식과
주도권을 둘러싸고 벌어진 전쟁이다.

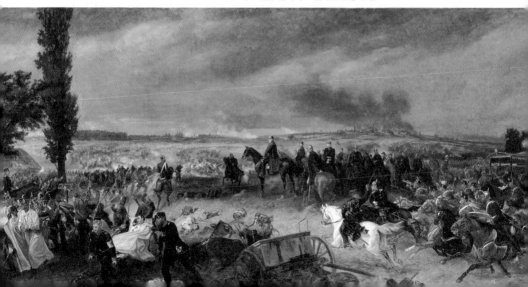

루트비히 2세는 심각한 문제에 관심을 두지 않았으니까요. 전쟁이 끝나고 5개월 만에 사촌동생인 조피 샤를로테와 약혼하기로 한 걸 보면 잘 알 수 있죠. 루트비히 2세는 동성애자였고 조피 샤를로테는 궁정 사진작가와 연인인 상태였으니 두 사람의 약혼은 진지하게 결정된 게 아니었습니다. 아무것도 모르는 바이에른의 국민들은 젊은 왕이 공주와 결혼한다는 소식에 환호했지만요.

루트비히 2세는 예전부터 바이에른 국민들에게 인기가 높았어요. 시골 마을에 행차해 돈을 뿌리기도 하고 하여간 인기를 끌 만한 행동을 많이 했거든요.

진짜 현실감 없는 도련님 같아요.

약혼 발표로 인기가 올라가자 자신감이 붙었는지 루트비히 2세는 다시 바그너를 후원하기 시작합니다. 그런데 루트비히 2세의 약혼 발표 후 얼마 지나지 않은 1867년 2월 바그너에게도 축하할 만한 일이 일어나요. 바그너와 코지마 사이에서 둘째 딸 에바가 태어난 겁니다. 루트비히 2세는 어마어마한 축하금을 하사하죠. 바르트 성에서 열린 바그너의 생일 파티 때는 엄청나게 호화로운 빌라를 임대해주고 바그너가 꿈꿔온 축제극장의 건설도 다시 추진했습니다.

하지만 극장 건설에 신나있던 루트비히 2세의 마음은 건축가가 축제극장에 대한 비용을 요구하자 또 차갑게 식습니다. 결국 극장을 둘러

싼 계획도 다시 흐지부지됐죠.

진짜 변덕이 심한 왕이네요.

변덕은 이뿐만이 아니었어요. 잡아놓은 사촌동생과의 결혼식 날짜를 갑자기 두 달 뒤로 연기하더니 그마저도 지키지 않고 5일 전에 돌연 파혼을 선언하거든요. 루트비히 2세는 바그너에게 파혼 소식을 알리면서 《니벨룽의 반지》를 빨리 완성하라고 재촉합니다.

루트비히 2세와 조피 샤를로테
바이에른 공작 가문은 수려한 외모로 명성이 높았고
조피의 남매들은 유럽의 왕족이나 대귀족 가문과
결혼한 것으로 유명하다. 특히, 언니인 엘리자베트는
'시시'라는 애칭으로 유명한 오스트리아의 황후다.

지크프리트, 태어나다

《니벨룽의 반지》연작 중 2부의 작곡까지 끝낸 바그너는 이제 3부에 해당하는〈지크프리트〉작곡에 열을 올리고 있었습니다. 그러던 1869년 6월, 바그너와 코지마 사이에 아들이 태어나죠.

바그너는 이 아이의 이름을《니벨룽의 반지》의 주인공인 '지크프리트'로 정해요. 첫째 이졸데도, 둘째 에바도 자기 오페라 주인공 이름이었던 것처럼 말입니다.

자기 오페라의 등장인물들을 자식처럼 생각했나 봐요.

거꾸로 자식을 자기 작품처럼 생각했을 수도 있고요. 그러던 와중에 기다리다 지친 루트비히 2세가 우선《니벨룽의 반지》의 첫 번째 작품인〈라인의 황금〉부터 먼저 무대에 올리자고 합니다. 바그너는 애초에 연작으로 기획한 작품을 하나만 공연하는 건 말도 안 된다며 크게 반대했죠. 하지만 루트비히 2세는 이제 마

바그너와 코지마의 아이들
왼쪽부터 둘째 에바, 셋째 지크프리트, 첫째 이졸데, 뒷줄이 코지마와 뷜로 사이에서 태어난 다니엘라와 블란디네다.

음대로 조종할 수 있는 어린 왕이 아니었어요. 결국, 루트비히 2세는 공연을 밀어붙였죠.

아무리 왕의 명령이라도 바그너가 순순히 자기 작품의 완성도가 손상 되도록 놔둘 리가 없었을 텐데요.

당연하죠. 바그너는 왕이 정한 지휘자를 만나 반은 협박하고 반은 설 득해서 지휘를 포기하게 만들어요. 하지만 루트비히 2세는 앞으로 지 원도 끊고 뮌헨에서 공연도 못 하게 막겠다며 바그너를 위협했고, 다 른 지휘자 프란츠 뷜너를 내세워 1869년 9월 22일 뮌헨 궁정 극장에 서 〈라인의 황금〉 초연을 성사시켰죠. 바그너는 반항의 표시로 불참 했지만요.
바그너의 참석 여부와 상관없이 대중의 반응은 상당히 뜨거웠습니다. 이에 자신감을 얻은 루트비히 2세는 내친김에 완성되어 있던 2부 〈발 퀴레〉마저 공연하라고 명령해요.

만든 사람의 의견은 안중에도 없군요.

바그너도 처음에는 분노했지만 이 일을 계기로 언제까지 왕에게 종속 돼 있을 수만은 없다는 걸 깨달았어요. 그러고는 더 이상 구시대적인 뮌헨 극장에서 공연을 올리지 않겠다고 선언합니다.

다른 대안이라도 있었나요?

아직 대안은 없었지만 오랫동안 꿈꿔왔던 축제극장을 자기 힘으로 세우기로 결심해요. 이윽고 루트비히의 영향이 미치지 않는 곳을 위주로 장소를 물색하기 시작합니다.

근데 오페라 극장이 어땠길래 구시대적이란 말을 한 건가요?

하나만 예를 들어 보죠. 바그너가 생각하기에 당시 극장이 가진 가장 큰 문제는 관객석에서 무대 아래의 오케스트라가 그대로 보인다는 거였어요. 오페라의 배경이 아주 먼 옛날이든지 멀리 떨어진 타국이든지 상관없이 언제나 말쑥한 슈트 차림의 오케스트라 단원들이 관객의 눈에 들어오니 몰입이 흐트러질 수밖에 없다는 거죠. 그래서 바그너는

바이로이트 축제극장의 오케스트라 피트
관객석보다 훨씬 아래에 있기 때문에 음향이 무대
위에서 물결처럼 퍼진다.

오케스트라 자리 위에 덮개를 씌워 객석에서 오케스트라를 보이지 않게 합니다. 이게 바로 '오케스트라 피트'예요.

바그너의 열정만은 정말 본받고 싶네요.

그사이 1870년 6월 26일 뮌헨 궁정 극장에서는 루트비히 2세가 추진한 〈발퀴레〉의 초연이 이루어졌습니다. 바그너는 또 불참했고요. 하지만 이 모든 것이 큰 화제를 불러오지는 못했어요. 유럽에 또다시 큰 전쟁이 벌어지거든요.

독일 제국 선포

또 전쟁인가요?

이번엔 프로이센과 프랑스 사이에 전쟁이 일어났습니다. 발단은 스페인의 왕위 계승 문제였어요. 혁명으로 왕을 쫓아내고 권력을 잡은 스페인의 혁명가들은 자신들의 입맛에 맞는 귀족을 골라 새로운 왕으로 앉히려 했죠. 그게 바로 프로이센의 왕족이었던 레오폴트 대공이었어요. 그런데 프랑스가 프로이센 출신 귀족이 스페인의 왕위를 계승하는 걸 격렬하게 반대하고 나선 거예요.

프랑스가 스페인 왕이랑 무슨 상관이 있다고요?

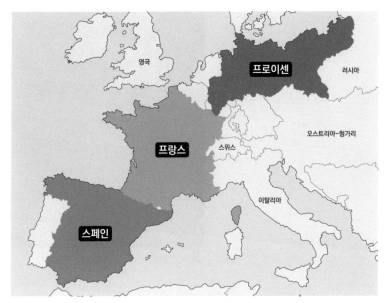

스페인과 프로이센 사이에 낀 프랑스

스페인과 프로이센이 한 편이 되면 그 사이에 낀 프랑스에 위협이 될 거라 생각했기 때문이죠. 정작 레오폴트 대공은 왕의 자리는 신이 주는 거라며 왕위를 사양했는데 말입니다. 한술 더 떠 프랑스는 프로이센에 앞으로 스페인 국왕 선출에 일절 관여하지 말라고 엄포를 놓죠.

남의 나라 일인데 프랑스가 그럴 권리가 있나요? 프로이센 쪽에서는 기분이 나빴겠네요.

프랑스를 상대로 전쟁을 일으키고자 했던 당시 프로이센의 수상 비스마르크는 오히려 이 일을 이용하기로 합니다. 프랑스 언론에 프로이센 군주 빌헬름 1세가 프랑스 대사를 '감히' 맞이하지도 않았다는 헛소

문을 뿌려서 프랑스에 분노
가 들끓게 만든 거예요. 결
국 여론에 떠밀린 나폴레옹
3세가 프로이센을 상대로
선전포고하면서 전쟁이 시
작되죠.

비스마르크의 가짜 뉴스에
프랑스 전체가 속은 거네요.

프란츠 폰 렌바흐, 오토 폰 비스마르크의 초상,
1871년

네, 이게 그 유명한 프로이
센-프랑스 전쟁이에요. '보불 전쟁'이라고도 하죠. 이때 그동안 통일
에 관심이 없던 독일 남부의 작은 국가들까지도 민족의식을 자극받아
프로이센에 합류합니다. 프로이센과 오스트리아의 전쟁에서 오스트
리아 편에 섰던 바이에른도 이번에는 프로이센을 도왔죠. 덕분에 프로
이센은 전쟁이 시작된 지 2개월 만에 승리를 거둡니다. 대패한 나폴레
옹 3세는 포로로 잡혔고요.

그렇게 나폴레옹 3세가 드디어 몰락하네요.

네, 프랑스는 이후 새로운 공화국 시대를 맞이해요. 프로이센도 오스
트리아의 영향권 일부를 제외한 독일어권 지역 전부를 통합하게 됩니
다. 그리고 이로부터 1년 후에는 프로이센의 빌헬름 1세를 황제로 하

는 '독일 제국'이 탄생해요.
이탈리아 왕국과 마찬가지
로 독일에서도 통일 민족
국가가 건국된 겁니다.

바그너가 좋아했겠어요.

독일 제국의 국기
프로이센의 상징이 검은색과 흰색이었고 독일 연방의
모태가 된 한자 동맹의 상징이 흰색과 붉은색이었기
때문에 두 가지 상징을 더한 검은색, 흰색, 붉은색의
삼색기가 만들어졌다.

맞아요. 다음해 바그너는
넘치는 애국심에 〈**황제 행
진곡**〉 WWV104이라는 곡도 만들었죠. 너무 무겁고 거창해서 요즘
에는 완전히 잊혔지만요.

사랑과 평화

모두가 전쟁으로 정신이 없던 1870년 8월 25일 바그너와 코지마는 루
체른의 한 교회에서 결혼식을 올렸어요. 베르디처럼 바그너도 조국의
통일을 전후로 두 번째 결혼식을 올린 거죠.

두 사람의 인생사가 또 묘하게 맞아떨어지네요.

그런 점이 참 재미있어요. 두 사람 다 두 번째 결혼식이었고 이미 아이
도 셋이나 있었지만 바그너와 코지마는 어린아이처럼 행복해 했습니
다. 떳떳한 관계가 된 코지마와 바그너는 사랑하는 가족들 사이에서

평화로운 시간을 보내죠. 바그너는 후에 루체른에서 보냈던 이 시기가 인생에서 가장 행복한 때였다고 이야기해요.

그전의 삶이 다사다난하기는 했죠.

같은 해 크리스마스에는 코지마에게 사랑하는 마음을 담아 소규모 관현악곡을 작곡해 선물하기도 합니다. 제목은 아들의 이름을 따서 〈지크프리트 목가〉 WWV103라고 지었죠. 평화롭고 부드러운 분위기의 곡으로 바그너의 작품 중에서 가장 사랑스럽습니다. 하나같이 웅장한 다른 작품들과 확연히 다르죠.
행복한 일상이 힘을 주었는지 바그너는 곧 《니벨룽의 반지》 세 번째 작품 〈지크프리트〉의 작곡을 끝냅니다.

아들 '지크프리트'도 있고, 〈지크프리트 목가〉도 있고, 〈지크프리트〉도 완성했네요.

19세기경 바이로이트 풍경

맞아요. 이제《니벨룽의 반지》완성까지 4부 〈신들의 황혼〉 작곡만 남아 있었지요. 그런데 작품만 완성한다고 끝나는 게 아니었어요. 하루빨리 작품을 올릴 축제극장도 지어야 했죠. 그러던 중 코지마와 바이로이트라는 작은 도시에 여행을 간 바그너는 그곳에 축제극장을 세우기로 결정합니다. 바이로이트는 바이에른 국경 근처에 있는 도시라 루트비히 2세의 영향권에서 어느 정도 벗어나 있었어요. 게다가 바이로이트의 시의회가 축제극장을 건설할 부지를 제공하기로 하면서 일은 탄탄대로로 흘러가는 듯 보였습니다.

간절히 원하는 건 이루어지나 봐요.

하지만 극장을 지으려면 부지뿐 아니라 건축비를 댈 후원자가 필요했죠. 바그너는 리스트의 제자 중 하나였던 카를 타우시크라는 천재 피아니스트를 후원회장으로 내세우고, 1872년 자신의 저택과 극장의 착공식을 거행했어요. 비가 많이 오는 궂은 날씨에도 불구하고 귀족을 포함해 정치, 경제, 연극계의 저명인사와 바그너의 친구까지 천 여 명이 넘는 사람들이 참석했죠.

하지만 첫 삽을 뜨자마자 문제가 발생합니다. 서른한 살이던 후원회장 타우시크가 갑자기 사망해 모금에 차질이 생긴 거죠. 후원금이 제대로 모이지 않으니 바그너는 앞으로 완성될 극장의 회원권을 미리 판매하는 전략으로 선회합니다. 그런데 지금도 마찬가지지만 오페라 극장의 회원권이 쉽게 팔리지 않았어요.

입장권이라면 몰라도 회원권을 사려면 한두푼 드는 것도 아니었을 거고요.

이제 바그너도 젊지 않아

축제극장의 건설은 계속 미뤄져서 2년이 지나도록 완공을 못 하고 있었죠. 다시 지난 시절처럼 빚이 쌓이고 돈이 궁해진 바그너는 심장 발작을 일으키기도 합니다. 다행히 이내 회복했지만요.

스트레스를 많이 받았나 봐요.

그랬겠죠. 바그너는 독일 통일의 주역 비스마르크 수상에게 편지를 보내 새 독일의 예술을 이끌어갈 극장을 짓고 있으니 지원금을 달라고 부탁해보지만 많은 금액을 받지는 못했습니다. 이제 바그너가 믿을 건 루트비히 2세뿐이었죠. 그러나 루트비히 2세는 바그너를 만나주지 않았습니다.

루트비히 2세도 바그너에게 마음이 떴군요.

축제극장은 루트비히 2세의 꿈이기도 했으니 고집도 그리 오래가지는 못합니다. 바그너에게 "절대로 이렇게 끝나버리게 내버려둘 수는 없어"라고 적힌 편지를 보낸 루트비히 2세는 바이로이트 축제극장 건설에 10만 탈러를, 바그너의 저택에 2만 5천 탈러를 쾌척합니다. 무상으로

준 건 아니었고 나중에 발생할 극장 수입을 대가로 빌려준 거였지만요.

축제의 계획이 완성되다

이렇게 바이로이트 축제극장은 겨우겨우 완공되었습니다. 극장은 최고의 음향을 내도록 설계됐고 오케스트라 피트를 구현한 덕분에 소리가 덮개로 감싸인 바닥에서 올라와 바그너가 원했던 신화적이고 웅장한 느낌이 잘 살았죠.

1874년 예순한 살이 된 바그너는 자신의 극장과 저택이 완성되어 가는 모습을 지켜보며 《니벨룽의 반지》 중 마지막 작품인 〈신들의 황혼〉을 마무리합니다. 이로써 네 개의 연작이 모두 완성됐죠. 무려 25년의 세월이었습니다.

말 그대로 인생 역작이라 할 만하네요.

바이로이트 축제극장의 전경

바그너는 《니벨룽의 반지》 초연에서 최고의 무대를 선보이기 위해 여러 도시에 공연을 돌면서 돈을 모았습니다. 하지만 몸을 혹사하는 노력에도 자금은 여전히 부족했지요.

극심한 신경쇠약에 시달리던 바그너는 주변 사람들에게 분노를 폭발했다가 바로 화해를 청하는 등 불안정한 모습을 보였습니다. 그렇게 공연 준비에만 2년의 세월이 흘렀어요. 여러 차례 탈진, 가슴 통증, 심장 발작 등

바그너의 저택 반프리트
반프리트는 바그너가 쇼펜하우어의 책에서 따온 이름으로 번뇌를 유발하는 미망으로부터 자유를 추구한다는 의미다. 반프리트 저택은 축제극장보다 먼저 지어져 축제극의 사령부가 되는 동시에 성악가들의 연습장으로 활용되었다. 현재도 완벽하게 보존되어 있으며 입구 앞에 루트비히 2세의 동상이 서 있다.

에 시달리면서도 무대의 완성도를 타협하지 않고 보낸 시간이었죠.

진짜 작곡했다고 다가 아니네요.

1876년 드디어 첫 바이로이트 축제가 막을 올립니다. 세상을 떠들썩하게 만든 세기의 대작 《니벨룽의 반지》에 대한 설명은 다음 강의에서 이어 가겠습니다.

끊임없이 혁명과 전쟁이 일어나며 민족 국가가 만들어지던 19세기 유럽에 살았던 베르디와 바그너는 전설이 될 오페라를 만들어나간다. 그 시대 모든 사람처럼 두 음악가 역시 민족 감정에 고취됐다. 특히, 베르디는 정치가로 활동하기도 한다.

이탈리아 통일 운동 (=리소르지멘토) 속 베르디	**동력** 이탈리아 민족의식 ⋯ 귀족과 평민 가리지 않고 통일을 지지.
	주역 가리발디 장군, 카보우르 수상, 비토리오 에마누엘레 2세 등
	과정 1848년 1차 독립 전쟁 ⋯ 1859년 2차 독립 전쟁에서 사르데냐 왕국이 오스트리아에 승리, 이탈리아 중부가 통일. ⋯ 1860년 가리발디의 남부 원정으로 양 시칠리아 합병 (로마와 베네치아 제외)
	비바 베르디 〈가면무도회〉 성공 이후 '비바 베르디'가 통일 운동의 구호가 됨 (=베르디와 그 음악이 이탈리아 사람들을 뭉치게 함) ⋯ 이후 이탈리아 초대 국회의원에 당선.
프로이센의 승승장구 속 바그너	**1866년 프로이센-오스트리아 전쟁(보오 전쟁)** 독일 내 주도권 싸움에서 프로이센 승리 ⋯ 오스트리아 편을 들었던 바이에른 왕국에는 악재, 프로이센 편을 들었던 이탈리아 왕국은 베네치아를 얻음.
	스위스로 추방 재정 낭비와 안하무인한 태도 등으로 바그너에 대한 바이에른 여론 악화 ⋯ 〈트리스탄과 이졸데〉 초연으로 반전을 꾀하지만 주연배우가 죽으며 한층 더 악화 ⋯ 바이에른에서 추방돼 스위스 루체른에 머묾. ⋯ 1870년 루체른에서 코지마와 결혼.
	1870년 프로이센-프랑스 전쟁(보불 전쟁) 스페인 왕위 계승을 두고 독일과 프랑스 민족 간 갈등 격화 ⋯ 전쟁 발발 ⋯ 프로이센 승리
	축제극장 건설 루트비히 2세가 축제극장 건립에 협력하기로 바그너와 의기투합 ⋯ 바이에른에서 바그너의 입지가 좁아지며 무산 ⋯ 바이로이트 시의회가 땅을 제공하고 후원자를 모집하며 자력으로 건립 시도했으나 난항을 겪음. ⋯ 마음을 바꾼 루트비히 2세가 거금 투자해 1875년에야 완공.

V

새로운 터전으로
- 인생의 황혼기

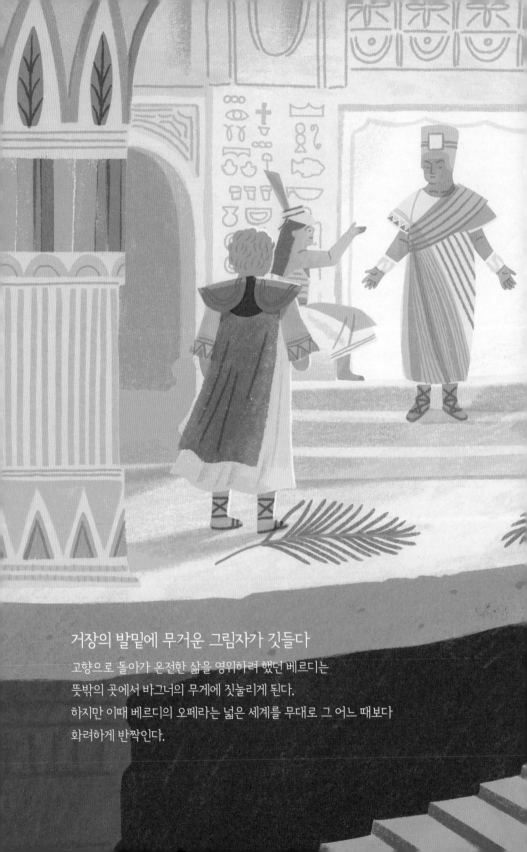

거장의 발밑에 무거운 그림자가 깃들다

고향으로 돌아가 온전한 삶을 영위하려 했던 베르디는
뜻밖의 곳에서 바그너의 무게에 짓눌리게 된다.
하지만 이때 베르디의 오페라는 넓은 세계를 무대로 그 어느 때보다
화려하게 반짝인다.

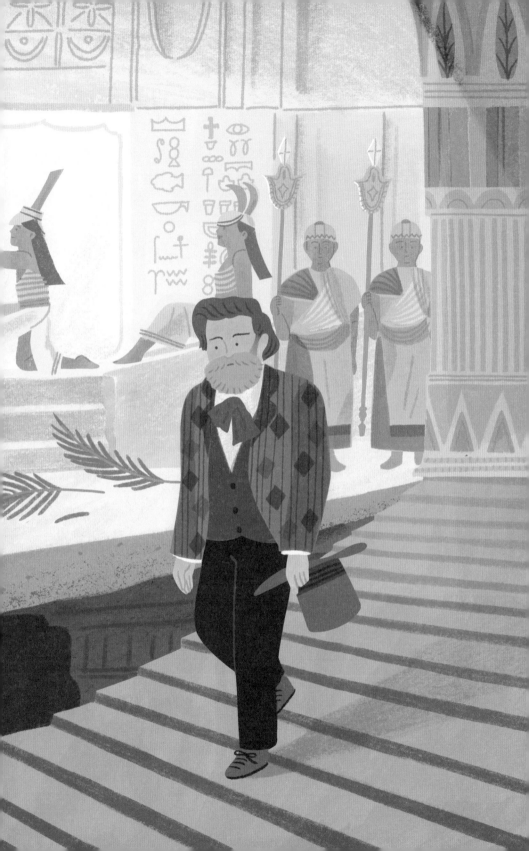

나이가 든다는 것은
살아온 기억들을 되돌아보고,
그것의 의미를 찾는 일이요,
그 기억들을 있는 그대로 받아들이고
기억에 예를 갖추는 것입니다.

- 프랭크 커닝햄

01

제일 높은 곳에서
은퇴를 고민하다

#〈운명의 힘〉 #스카필리아투라 #〈돈 카를로〉
#〈아이다〉 #초콜릿 프로젝트

국회의원 자리를 뒤로한 채 고향으로 돌아온 1861년, 마흔여덟 살 베르디는 아무리 이전과 비슷한 생활을 했어도 과거와는 차원이 다른 유명인이었습니다. 이제 베르디는 전 세계 어느 나라에서나 모셔가고 싶어 하는 대단한 음악가였어요.

예전에도 외국에는 종종 갔던 것 같은데요?

예전 활동 무대가 주로 이탈리아와 프랑스 같은 서유럽이었다면 이제는 먼 동쪽의 상트페테르부르크에서부터 남쪽의 카이로까지 전 세계를 누비는 '글로벌 아티스트'가 된 겁니다.

운명의 힘에 농락당하는 인간

정계를 은퇴하고 다시 음악가로 돌아온 베르디에게 작품 청탁이 쇄도했습니다. 베르디는 여러 극장 중에서도 러시아 상트페테르부르크

에 있는 마린스키 극장과 계약했어요. 새롭게 작곡한 오페라의 이름은 〈운명의 힘〉입니다. 이 작품에서는 특히 **서곡**이 유명해요. 아주 웅장하면서도 아름다운 곡이라서 지금은 서곡만 연주되는 경우가 더 많지요.

'운명의 힘'이라고 하면 왠지 운명의 장난에 농락당하는 인간들의 비극적인 드라마일 거 같아요.

예리하네요. 이야기를 한번 살펴볼까요? 주인공인 알바로는 레오노라와 서로 사랑하는 사이입니다. 하지만 레오노라의 아버지는 둘의 결혼을 반대해요. 알바로가 잉카 제국의 후예인 외국인이라는 것을 문제 삼았던 거예요. 알바로와 레오노라는 사랑을 포기하지 않고 함께

상트페테르부르크의 마린스키 극장
마린스키 극장은 모스크바에 위치한 볼쇼이 극장과 함께 러시아에서 손꼽히는 극장이다. 마린스키라는 이름은 설립 당시 러시아 제국의 황후였던 마리야의 이름에서 따왔다.

도망가기로 합니다. 그런데 두 사람이 함께 집을 떠나려는 순간 레오노라의 아버지가 칼을 들고 나타나요. 순간 알바로는 레오노라의 아버지를 향해 총구를 겨누었다가 저항하지 않겠다는 표시로 바닥에 총을 던집니다. 그런데 운명의 장난처럼 레오노라의 아버지가 실수로 발사된 총알에 맞고 말죠. 사랑의 도피를 떠나려던 두 사람이 이제 도망쳐야 하는 신세가 되면서 1막이 끝납니다.

이제 왜 '운명의 힘'인지 알겠어요.

이어지는 무대에서 레오노라와 알바로는 흩어진 채 서로 다른 운명을 마주하게 돼요. 일단 알바로는 군인으로 전쟁에 참여해서 레오노라의 오빠인 카를로의 목숨을 구해주게 되죠. 서로의 과거를 모르는 두 사람은 전장에서 둘도 없는 친구가 됩니다. 그러나 중상을 입은 알바로가 카를로에게 레오노라의 초상화가 담긴 상자를 맡기면서 상황이 심각해지죠. 알바로가 자신의 아버지를 죽인 원수라는 걸 깨달은 카를로가 회복해서 돌아온 알바로에게 결투를 신청하거든요. 알바로는 결투에 응하지 않고 수도원으로 떠나요.

둘도 없는 전우가 알고 보니 아버지를 죽인 원수라니….

이튿날 새벽 군인들의 야영지에 젊은 집시 하나가 와서 병사들의 점을 봐주며 흥을 돋우죠. 그러자 한 수도사가 나타나 성스러운 일요일을 이교도의 축제로 만들었다며 비난합니다.

여기서도 집시를 불경스러운 존재로 취급했군요.

이때 전투를 알리는 북소리가 들려와요. 그러자 병사들이 그 소리를 따라서 '라타플란, 플란, 플란'이라고 중얼거리죠. 우리로 따지면 '둥둥'처럼 북소리를 흉내낸 소리예요. 이 북소리 반주에 맞추어 집시가 부르는 노래가 바로 **'라타플란'**입니다. 〈운명의 힘〉에서 가장 유명한 아리아로 엄청난 기교가 필요한 노래지요.

북소리에 맞춰 시작하는 게 강렬하네요.

다음 막이 오르고 이야기는 5년 후로 이어집니다. 이제 신부가 된 알바로가 살고 있는 수도원이 배경이죠. 5년 내내 알바로를 찾아다니던 카를로가 기어이 알바로의 거처를 알아내요. 두 사람은 뒷산으로 가 결투하기로 합니다. 그런데 그 뒤쪽 동굴에는 놀랍게도 고향에서 도망친 레오노라가 은거하고 있었어요. 결투에서 카를로에게 치명상을 입힌

〈운명의 힘〉 포스터
레오노라는 남장을 한 채 동굴 문 앞에 서 있고 알바로는 레오노라를 마주 보고 있다. 그리고 결투에서 진 카를로는 쓰러져 있다.

알바로는 임종 미사라도 드릴 수 있도록 도움을 구하기 위해 동굴의 문을 두드립니다. 다음 장면은 예상되죠?

연인과 남매가 이렇게 상봉하겠네요.

네, 레오노라는 죽어가는 오빠를 보고 깜짝 놀라 달려오지만 카를로는 아버지의 복수를 하겠다며 동생을 찔러 죽입니다. 이내 레오노라, 카를로 모두 숨을 거두자 혼자 남은 알바로가 세 사람의 잔인한 운명을 저주해요. 알바로의 마음을 비추는 듯 장엄한 음악이 내려앉는 가운데 오페라가 끝이 납니다.

겹치는 우연

〈운명의 힘〉 공연 준비는 일사천리였습니다. 러시아 황제인 알렉산드르 2세가 전폭적으로 지원해줬거든요. 베르디에게 큰돈과 훈장을 내리고 합창단을 마음대로 사용할 수 있는 권한까지 허락했죠.

당연히 공연은 대성공이었겠네요.

네, 하지만 모두가 마음에 들어 한 건 아니었습니다. 〈운명의 힘〉 공연에서 바그너의 팬들이 야유를 보내는 소동이 벌어졌거든요.

네? 바그너랑 상관도 없는 무대에 왜요?

두 사람은 원하든 원치 않든 당대 오페라의 양대 산맥이었어요. 바그너가 미래 음악을 표방했으니 바그너 팬의 입장에서 반대편인 베르디의 음악을 과거의 것으로 치부했던 거죠.

마치 정치판의 편 가르기 같네요.

바로 이때가 오페라라는 세계에서 각자 다른 왕국을 다스리고 있던 두 사람이 서로를 마주하게 된 순간이었죠. 이로부터 4년이나 지나서 베르디는 바그너의 음악을 처음으로 듣게 됩니다. 바로, 〈탄호이저〉 서곡이었죠. 이때 베르디가 "미쳤군"이라고 말했다는 기록이 내려와요. 자신과 완전히 다른 스타일의 음악을 듣고 놀랐던 거 같습니다.

저가 언제부터 저기에 있었지…?

이탈리아의 새로운 물결

1863년, 두 사람의 나이는 어느덧 50대로 접어듭니다. 쉰이라는 나이는 하늘의 뜻을 알 만큼 지혜로워진다는 시기라는 뜻에서 '지천명'이라고 부르기도 하지만 동시에 기성세대로 자리 잡는 시기기도 하지요. 기성세대가 되면 시대의 변화를 이끌기보다 자기가 이룬 걸 지키는 데에 익숙해집니다. 베르디 또한 그랬지요.

이때는 평균 수명도 훨씬 짧았으니까 50대만 되어도 어르신 취급을 받았겠어요.

맞아요. 젊은 사람들 눈에 베르디는 영락없는 '꼰대'로 보였을 거예요. 게다가 당시 이탈리아의 젊은 예술가들은 한참 스카필리아투라 운동을 펼치고 있었습니다. 스카필리아투라는 이탈리아어로 헝클어진 머리칼을 의미해요. 헝클어진 머리칼 하면 어떤 이미지가 먼저 떠오르나요?

보통 흐트러진 모습이라고 여기죠. 긍정적으로 말하면 자유분방한 느낌이고요.

맞아요. 이 젊은 예술가들은 관습과 원칙에 속박되지 않는 자유분방하고 방탕한 삶을 추구했죠. 물론 이들의 진정한 목적은 기성세대를 거부하는 데 있었습니다. 가톨릭의 보수적인 성 관념, 국민의 삶보다

군사력을 중시하는 사르데
냐 왕가, 자본가의 노동 착
취 등 많은 부문에 비판의
목소리를 높였어요.

종교, 왕가, 자본이라고 하면
이탈리아 사회 전체를 비판
한 것 같은데요.

이들은 무엇보다도 낡고 구
태의연한 이탈리아의 예술
에 날카로운 비판의 날을
세웠습니다. 핵심 공격 대

**다니엘레 란초니, 생레제의 안토니에타 부인의 초상,
1886년**
스카필리아투라 화가인 란초니는 다양한 초상화를
남겼다. 예비 드로잉 없이 바로 채색하는 식의
자유로운 화풍으로 유명하다.

상은 오페라였어요. 이탈리아 오페라가 과장된 표현과 비현실적인 줄
거리만을 내세우며 발전하지 못하고 있다는 거죠. 이탈리아 오페라의
대표주자인 베르디도 공격의 화살을 피해갈 수 없었습니다.

그 사람들이 좋게 생각한 예술은 뭔데요?

독일과 프랑스의 선진 예술이었죠. 그 대표가 바그너의 음악이었고요.
그중에서도 〈뉘른베르크의 마이스터징거〉처럼 민중의 삶을 노래하는
작품을 특히 높게 평가했습니다.

베르디가 바그너와 비교당했군요.

새롭고 대담한 예술을 시도하는 바그너는 당대 젊은이들이 열광할 만한 인물이었죠. 반대로 갑자기 젊은 사람들로부터 공격 받은 베르디는 위기감을 느끼지 않을 수 없었어요. 그래서 시대에 맞는 음악이 과연 무엇인지 고민하기 시작합니다. 이후에 나올 〈돈 카를로〉와 〈아이다〉에서는 이러한 베르디의 고민이 느껴지죠.

두 아버지와 이별하다

그런 고민 때문인지 베르디는 한동안 작품 활동을 하지 않았습니다. 새로운 작품을 만들기보다는 예전에 발표했던 작품을 손보는 데 열중했죠. 그래서 차기작인 〈돈 카를로〉를 내놓는 데까지 무려 5년이나 걸립니다.

전엔 작품 하나 쓰는 데 몇 달도 안 걸렸었는데….

〈돈 카를로〉가 늦어진 데는 다른 이유도 있었습니다. 1867년 1월, 베르디의 아버지인 카를로 베르디가 여든둘의 나이로 세상을 떴거든요.

아무리 사이가 좋지 않았어도 엄청나게 상심이 컸겠어요.

네, 어릴 적에 병으로 죽은 여동생 외에는 형제도 없었으니 베르디에

아버지, 아버지….

게는 아버지가 혈연으로 묶인 유일한 가족이었죠. 부모 모두를 떠나
보낸 베르디는 외로웠는지 먼 친척뻘인 마리아를 양녀로 들이기도 합
니다.

딸이 조금이나마 가족의 빈자리를 채워줬겠네요.

하지만 슬픈 일은 끊이지 않았어요. 6개월 후 친아버지보다 더 가족
처럼 지내던 바레치도 세상을 떠나거든요.
설상가상으로 이탈리아를 둘러싼 유럽의 정치 상황도 혼란스러웠죠.
프랑스와 이탈리아가 갈등하는 바람에 베르디는 프랑스 제작사와 계
약을 파기할 생각까지 했으니까요. 이래저래 베르디가 작곡에 집중할
수 있는 환경이 아니었습니다.

베네치아의 불꽃

그 시대 유럽은 정말 바람 잘 날 없었군요.

특히 이탈리아의 통일 과정이 길고 힘들었죠. 롬바르디아, 중부 이탈리아, 양 시칠리아까지 이탈리아 왕국의 울타리 안으로 들어갔을 때에도 베네치아는 오스트리아의 지배 아래 있었거든요. 그러다 오스트리아가 독일의 패권을 놓고 프로이센과 전쟁을 벌였을 때 이탈리아 왕국이 여기서 기회를 봅니다. 프로이센과 손을 잡고 오스트리아로부터

안드레아 아피아니 2세, 이탈리아로 통일되기를 고대하는 베네치아
이 그림에서 왼쪽에 위치한 사자는 베네치아, 오른쪽에 위치한 여인은 이탈리아를 의미한다.

베네치아를 탈환하려 시도한 거지요. 그렇게 1866년 6월, 오스트리아-프로이센 전쟁과 동시에 3차 이탈리아 독립 전쟁의 막이 오릅니다. 이탈리아와 프로이센은 전쟁 한 달 만에 베네치아를 수복하는 데 성공해요.

그런데 전쟁에 이기자마자 베네치아가 이탈리아로 돌아온 건 아니었습니다. 이탈리아로부터 니스와 사보이를 넘겨받는 조건으로 참전했

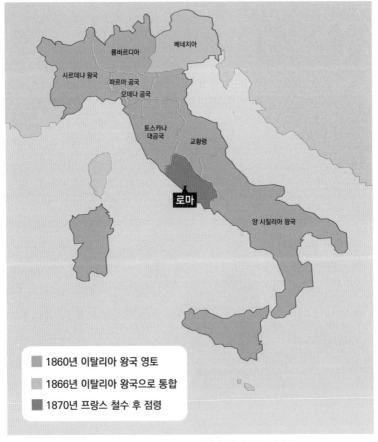

1800년대 후반 이탈리아의 국경

던 프랑스는 약속했던 땅들을 받고 나서야 오스트리아로부터 받은 베네치아를 이탈리아에 넘겼어요.

복잡한 과정을 거쳐 니스는 프랑스, 베네치아는 이탈리아가 된 거군요.

베르디가 〈돈 카를로〉를 작곡하고 있었을 때 이런 일들이 벌어졌으니 한때 국회의원까지 지냈던 애국자로서 작곡에만 전념하기는 힘들었죠. 파리 음악계가 예전처럼 베르디를 마냥 환영해주지 않았다는 것도 또 다른 어려움이었습니다.

왜요? 베르디는 바그너와 다르게 파리에서 성공했었잖아요?

주류 프랑스 음악계에서는 프랑스만의 음악을 만들자는 목소리가 커지고 있었고 파리의 젊은이들은 보헤미안 운동이다 뭐다 하면서 오페라를 비롯한 부르주아 음악 전체를 깎아내렸죠. 고민하던 베르디는 이제껏 만들어온 오페라 중에 가장 길고 복잡한 작품을 만듭니다. 누구도 부정할 수 없는 훌륭한 작품으로 인정받는 길을 택한 거죠.

〈돈 카를로〉, 어려운 작품

〈돈 카를로〉는 눈 씻고 찾아봐도 밝은 분위기라고는 없는 비극인 데다 인물 간의 관계도 파격적입니다. 의붓어머니와 아들이 서로 사랑하는 사이로 나오거든요. 게다가 무려 다섯 인물의 애정이 얽히고설

킵니다.

이야기의 중심에는 주인공 엘리자베트와 카를로가 있어요. 엘리자베트는 프랑스의 공주고 카를로는 스페인의 왕자입니다. 둘은 서로 사랑에 빠진 상태지만 엘리자베트는 카를로가 아니라 그 아버지인 스페인의 왕과 결혼하게 됩니다. 엘리자베트 입장에서는 사랑하는 연인이 하루아침에 아들이 된 거죠.

와, 설정이 좀 세네요.

그 와중에 카를로와 친구 로드리고는 지금의 네덜란드에 해당하는 플랑드르를 스페인으로부터 해방시키기 위해 투쟁을 펼쳐요. 16세기에 신교를 믿는 플랑드르와 구교를 지키려는 스페인 사이에서 실제로 벌어졌던 종교 전쟁을 배경으로 삼고 있죠.

조금 복잡할 수 있는 이야기지만 차근차근 순서대로 풀어 보겠습니다. 플랑드르와의 전쟁에 나갔다 고향 스페인으로 돌아온 로드리고는 오랜만에 카를로를 만나 자신이 플랑드르에서 본 스페인의 끔찍한 만행을 이야기해요. 왕자인 카를로가 플랑드르의 고통받는 사람들을 구해야 한다는 로드리고의 말에 동조하죠. 두 사람은 이중창 **'우리는 함께 살고 함께 죽는다'**를 부르며 신념을 견고히 굳힙니다.

제목에서 두 사람의 끈끈한 우정이 느껴져요.

한편, 로드리고는 하루아침에 연인이 양어머니가 되어 고통스러워하

2009년 영국 로열 오페라 극장 〈돈 카를로〉 공연
실황

는 카를로를 위해 엘리자베트를 몰래 만나게 해줘요. 그렇게 재회한
엘리자베트와 카를로는 **'자비를 구하러 왔네'**를 부르죠. 엘리자베트
는 자신의 마음을 고백하는 카를로를 단호하게 거부해요. 상처받은
카를로가 달려나가자 엘리자베트는 그제서야 울며 쓰러지고 말죠.

로맨스가 엎어졌네요.

이때부터 엘리자베트를 보좌하며 항상 함께 다니는 에볼리 공녀가 이
야기 전면에 나섭니다. 남몰래 카를로에 대한 마음을 키워가고 있던
에볼리는 어느 날 카를로에게 밀회를 나누자는 내용의 편지를 보냅니
다. 카를로는 약속 장소에 베일을 쓰고 나타난 에볼리를 엘리자베트

라고 착각해 사랑을 속삭이죠. 에볼리는 카를로가 절세미인인 자신이 아니라 엘리자베트를 사랑한다는 사실에 질투심에 사로잡혀 복수를 다짐합니다.

부자 사이의 대결

화형대가 점령하고 있는 다음 무대는 완전히 다른 분위기를 띕니다. 왕이 화형에 처하라고 명령한 대상은 신교를 추종한 플랑드르의

에볼리 공녀의 초상
스페인 역사상 가장 아름다웠던 여인으로 불렸던 아나 데 멘도사 에볼리의 초상이다. 12세의 파스트라나 공작 루이 고메스 데 실바와 결혼해 공작의 지위까지 물려받은 동시에 펠리페 2세의 정부이기도 했다.

'이교도'들이죠. 플랑드르를 해방시켜달라며 왕과 격론을 벌이던 카를로는 이제 칼까지 빼 들고 말아요. 왕은 화가 나 신하들에게 카를로의 칼을 뺏으라 명령하지만 감히 아무도 나서지 못합니다. 그러던 와중에 친구인 로드리고가 나서 카를로에게 칼을 달라고 하며 중재하죠. 이어서 바뀐 무대에서 왕은 아내인 엘리자베트와 아들 카를로에게 사랑받지 못하는 자신의 처량한 처지를 한탄하고 있습니다. 이때 종교 재판관이 등장해 화형식을 망치고 플랑드르를 옹호한 카를로와 로드리고를 봐줄 수 없다며 목소리를 높여요. 무시무시한 종교 재판관 앞에서 왕도 어쩔 도리가 없죠.

큰일 났네요. 왕자인 카를로라도 그냥 넘어가지 못하겠어요.

네, 그렇게 카를로는 감옥에 갇힙니다. 종교 재판관이 자리를 뜨자 왕비 엘리자베트가 왕을 찾아와 자기 보석 상자가 없어졌다고 말하죠. 그 보석 상자는 다름 아닌 왕의 손에 있었어요. 에볼리가 카를로의 초상이 들어 있는 보석 상자를 훔쳐서 왕에게 바친 겁니다. 왕비의 정조를 의심한 왕이 매섭게 추궁하자 엘리자베트는 그만 실신하고 맙니다. 시간이 지나 정신을 차린 엘리자베트는 슬퍼하면서도 동시에 매우 괴로워해요. 그 모습에 양심의 가책을 느낀 에볼리는 엘리자베트에게 자신이 질투심에 상자를 훔쳤으며 사실 자기가 왕과 내연 관계라고 고백하죠. 엘리자베트가 에볼리에게 추방을 명하자 에볼리는 그 유명한 '**저주스러운 미모**'를 부릅니다. 자신의 아름다움이 모든 일을 초래했다고 원망하는 내용이죠.

딱히 에볼리의 미모 때문인지는 모르겠지만 ….

한편, 로드리고는 종교 재판관에게 모든 죄는 자기가 지었으며 카를로는 결백하다고 고백하고 카를로가 있는 감옥으로 찾아옵니다. 거기서 로드리고가 카를로를 노리는 암살자의 총에 맞고 쓰러져요. 로드리고는 죽어가면서 카를로에게 스페인의 구세주가 돼달라는 말을 남기고 세상을 떠나죠. 뒤늦게 왕이 등장해 모두를 용서하겠다고 선포하지만 이미 사태는 돌이킬 수 없었어요. 때마침 카를로를 석방하라고 외치는 민중이 감옥에 쳐들어오면서 무대는 완전히 아수라장으로 변합니

1884년 〈돈 카를로〉 밀라노 초연 4막 스케치

다. 혼란 속에서 카를로는 마지막으로 카를로를 도우려고 나선 에볼리 덕에 간신히 몸을 피해요.

에볼리도 나름 진솔하고 멋진 캐릭터군요….

갑작스러운 유령의 등장

이어지는 〈돈 카를로〉의 마지막 장면은 현대인으로서는 받아들이기

어려운 전개일 수 있습니다. 유령이 등장해서 갈등을 해결하거든요.

유령이요? 누구의 유령인데요?

유령의 정체는 카를로의 할아버지이자 부왕인 카를로 5세입니다. 카를로와 엘리자베트가 작별 인사를 나누고 있는 그때 왕이 나타나 두 사람의 체포를 명령하자 카를로 5세의 유령이 무덤에서 걸어 나와 "고통은 피할 수 없고 오직 천국에서만 해결될 뿐"이라고 외치면서 손자인 카를로를 저승으로 인도해요. 그렇게 오페라가 끝이 납니다.

제가 뭔가를 놓친 건가요? 이해가 잘 안 되는데요….

파리 초연 당시 신문에 게재된 캐리커처
유령이 등장하여 카를로를 데리고 가는 걸 풍자한 그림이다.

제일 높은 곳에서
은퇴를 고민하다

의아하죠? 당시 공연을 본 관객들도 마찬가지였어요. 결말이 너무 뜬 금없을뿐더러 논리적으로 이해가 안 되니까요. 원작과도 다른 결말이었죠.

왜 굳이 결말을 바꾼 건가요?

이건 순전히 제 추측입니다만, 베르디는 아버지를 잃은 지 얼마 되지 않은 이때 아버지와 이름이 같은 카를로가 죽는 장면을 넣고 싶지 않았던 것 같습니다. 그래서 죽음을 어딘가로 떠나는 여행으로 표현한 게 아닐까요? 종착지가 천국일지 어디일지 알 수는 없지만요.

하긴, 음악가도 인간인 이상 작품 속 캐릭터를 죽이고 싶지 않을 때가 있겠지요.

대하드라마와 그랑오페라 사이의 어딘가

파리에서 〈돈 카를로〉가 처음 공개되었을 때 반응은 그리 뜨겁지 않았습니다. 작품의 완성도는 더할 나위 없이 훌륭했지만, 상연 시간이 지나치게 길었고 내용도 무거웠으니까요. 게다가 열성 가톨릭 신자인 왕족들의 눈치를 보느라 청중이 열광적인 환호를 보낼 수 없었어요.

종교 갈등이 나오니 가톨릭 신자들이 보기에는 껄끄러웠겠네요.

그런 거부감이 있으리라는 건 사전에 베르디도 어느 정도 예상했던 부분이었습니다. 하지만 '베르디적'이지 않다는 비판은 예상치 못한 반응이었죠.

베르디적인 게 뭔데요?

그동안 베르디가 만들었던 오페라들은 선율이 감미롭고 이야기가 어렵지 않으면서도 사람들의 원초적인 감정을 자극하는 작품이었죠. 이번에도 관객들은 그런 걸 기대했는데 작품이 예상과 달랐던 겁니다. 문제는 사람들이 그냥 베르디적이지 않다고만 한 게 아니라, 왜 이렇게 '바그너적'이냐고 불평했다는 거예요.

아니, 바그너적인 건 또 뭔가요?

그때는 새로운 오페라를 만들겠다고 나선 바그너가 엄청난 주목을 받을 때라서 혁신적인 시도의 오페라라고 하면 다들 바그너를 떠올렸던 거죠.

바그너가 '이미지 메이킹'을 잘 했네요.

그게 바로 베르디의 자존심을 건드렸던 거예요. 7년 후 밀라노에서 〈돈 카를로〉를 다시 공연할 때 베르디는 대본을 대대적으로 수정했습니다. 오늘날 우리가 보는 〈돈 카를로〉는 대부분 밀라노 판본이죠.

인세 왕 베르디

이렇게 파리에서 〈돈 카를로〉 공연을 마무리하고 집에 온 베르디는 5년 전 상트페테르부르크에서 초연했던 〈운명의 힘〉을 개작하며 시간을 보냈습니다. 결말도 바꾸고 서곡도 새로 작곡해 넣었죠. 그렇게 개작한 〈운명의 힘〉을 발표한 무대가 바로 청년 베르디가 데뷔작을 발표했던 라 스칼라 극장이었습니다. 무려 24년 만이었죠.

24년이요? 그동안 한 번도 데뷔 무대를 찾지 않은 거예요?

그럴 만한 사연이 있었어요. 강의에서는 다루지 않았던 〈조반나 다르코〉라는 작품을 할 때의 일이었죠. 당시는 베르디가 〈나부코〉, 〈1차 십자군의 롬바르드인〉, 〈에르나니〉 등을 히트시키며 한참 명성이 높아지던 때였어요.
그런데 라 스칼라 극장의 임프레사리오 메렐리는 데뷔 때와 변함없이 사사건건 작품에 관여했고, 베르디의 심기를 불편하게 했습니다. 그러던 와중에 메렐리가 독단으로 〈조반나 다르코〉 장면 순서를 바꿔 버리는 사건이 일어나요. 화가 난 베르디는 바로 라 스칼라 극장 자체와 연을 끊었죠.

열 받을만한 거 같아요.

그리고 나서 24년 만에 라 스칼라 극장의 청중을 만난 겁니다. 이때부

여전히 아름답구먼!

터 베르디가 이탈리아에서 발표하는 작품은 모두 라 스칼라 극장에서 공연돼요.

몇십 년 만에 데뷔 무대로 돌아왔으니 감회가 깊었겠어요.

네, 밀라노 시민들도 베르디의 귀환을 두 팔 벌려 환영했습니다. 〈운명의 힘〉 공연은 14회 전부 매진 행렬을 이루었죠.

이집트에서 온 초대장

이즈음 머나먼 이집트에서 수에즈 운하가 개통합니다. 1863년 이집트의 왕으로 즉위한 이스마일 파샤는 19세기 내내 오스만 제국의 지배를 받던 이집트를 발전시키기 위해 서양 문물을 도입하는 등 여러가지 노력을 기울였습니다. 그 일환으로 프랑스가 제안한 수에즈 운하 건설도 추진한 거였죠.

어, 저번에 사고로 수에즈 운하가 막혔다는 뉴스를 봤어요. 이때 만들어졌던 거군요.

파샤는 운하 개통을 기념할 겸 수도 카이로에 오페라 극장도 짓고 개관식에 맞춰 새로운 오페라를 올리면 좋겠다고 생각했습니다. 기왕이면 찬란했던 고대 이집트의 영광을 잘 보여주는 작품으로 말이죠. 그래서 프랑스인 고고학자 오귀스트 마리에트에게 기획을 맡겨요.

자기네 나라 역사인데 왜 프랑스인에게 맡겼나요?

사실 프랑스가 아니었으면 고대 이집트의 역사가 영원히 모래 속에 묻혔을 거라고 할 정도로 프랑스는 이집트학에서 중요한 위치를 차지

1869년 수에즈 운하 개통식
북대서양과 인도양을 잇는 수로로 유럽과 아시아를
해상으로 연결한다. 현재도 이집트 GDP의 1퍼센트
이상을 차지하는 국가 주요 사업이다.

합니다. 나폴레옹이 이집트를 침공하면서 고고학자와 언어학자, 미술
가까지 데리고 가서 유물을 발굴하고 연구하게 했거든요. 덕분에 로
제타석의 상형 문자를 해독하는 쾌거를 이루기도 했죠.

프랑스에 침략당한 후에야 조명받았다는 게 씁쓸하네요.

이집트 문물에 대해 당대 프랑스인들이 가졌던 태도는 확실히 모순적
이라 할 수 있죠. 오귀스트 마리에트가 이집트에서 발굴한 유물들이
오늘날 프랑스의 루브르박물관 이집트 전시관을 꽉 채우고 있다는 점

만 봐도 알 수 있습니다.

프랑스는 아마 '우리가 잘 보존해준 덕분에 인류의 문화유산이 사라지지 않았다' 하겠지요.

참고로 처음에는 유물을 프랑스로 반출하던 마리에트도 몇 년 후에 태도를 바꿔 이집트의 유물은 이집트 땅에서 보존되어야 한다며 이집트 유물 보호국의 유물 감독관으로도 활동했어요. 현재 카이로에 있는 이집트 박물관도 마리에트가 남긴 유산이죠.

아무튼 오페라 기획을 맡은 마리에트는 고고학 지식을 담아 직접 작품의 시나리오를 썼습니다. 물론 초안만 잡고 완성은 친구이자 〈돈 카를로〉 대본 작가인 카미유 뒤 로클에게 부탁했죠. 이때 작곡가로 베르디를 추천받은 겁니다.

그런 과정을 모르는 베르디는 갑자기 이집트에서 연락을 받고 좀 놀랐겠네요.

그렇죠. 베르디는 마리에트가 구상한 이국적인 이야기를 아주 마음에 들어 했어요. 하지만 먼 이집트까지 가서 지휘하고 싶지도 않고 그렇다고 아무에게나 작품을 맡기기도 싫어서 지휘자를 자기 마음대로 정한다는 조건으로 제안을 받아들입니다. 이렇게 시작된 작품이 바로 〈아이다〉죠.

스펙터클 〈아이다〉

베르디는 고대 이집트의 관습이나 의상까지 세세하게 신경 쓰면서 제
작에 최선을 다했습니다. 이스마일 파샤도 투자를 아끼지 않았고요.
고대 이집트 문명의 위대함을 뽐내는 게 목적이었으니 무대는 그 어느
때보다 거대하고 화려하게 만들어졌습니다. 무대 배경은 프랑스 유명
화가들이 그렸고, 무대 장치와 의상은 파리의 전문 업체를 불러 제작
했어요.

듣기만 해도 진짜 돈이 많이 들었을 거 같네요.

**1871년 〈아이다〉 카이로 초연 당시 1막 무대 디자인
스케치**

제일 높은 곳에서
은퇴를 고민하다

그렇게 〈아이다〉는 신화에 가까운 고대 이집트를 웅장하게 구현해냅니다. 전작 〈돈 카를로〉처럼 화려하고 장엄한 무대라는 점에서 프랑스의 그랑오페라를 닮아 있었습니다만 역시나 베르디의 작품답게 제국의 억압 아래에 있는 민중을 하나로 뭉치게 만드는 리소르지멘토 오페라의 특징도 가지고 있었어요.

말하자면 그랑오페라와 리소르지멘토 오페라의 퓨전인 거네요?

그렇죠. 제작 과정에서 여러 유럽인의 손을 거쳤던 만큼 〈아이다〉에는 어쩔 수 없이 서구 유럽인의 관점이 많이 들어가 있습니다. 육신의 부활을 믿는 이집트의 세계관이 바탕에 깔려 있긴 하지만요.

에티오피아의 공주, 아이다

오페라의 제목이기도 하고 주인공의 이름이기도 한 아이다는 이집트와 전쟁 중인 에티오피아의 공주예요. 지금은 포로 신분으로 이집트 공주 암네리스의 시녀로 지내고 있죠. 중요한 건 아이다가 남몰래 이집트 장군 라다메스와 사랑에 빠진 상태라는 겁니다.

공주와 적국 장군의 사랑이라니… 어디서 많이 봤던 거 같은데요.

맞아요. 베르디의 출세작 〈나부코〉에서도 그랬죠. 막이 오르자 보이는 건 파라오의 궁입니다. 제사장과 라다메스 장군은 누가 사령관이 될

지 이야기하고 있어요. 라다메스는 사랑하는 아이다를 떠올리고 너무나 유명한 '**청아한 아이다**'를 부릅니다.

🔊

51

사령관 직을 이야기하다 갑자기 아이다를 생각한 거예요?

자신이 사령관이 되어 전쟁에서 승리하면 그 공훈을 내세워 떳떳하게 아이다와 결혼할 수 있겠다고 생각한 겁니다.
하지만 두 사람의 사랑을 가로막는 장애물은 신분만이 아니었어요. 이집트의 암네리스 공주도 라다메스를 좋아하고 있었거든요. 암네리스는 라다메스와 아이다 사이를 의심하고 있었지만, 물증이 없었지요.

바로 삼각관계가 나와버리네요.

그러던 중 에티오피아 군대가 이집트에 쳐들어왔다는 소식이 전해지자 파라오는 라다메스를 사령관으로 임명합니다. 그러자 온 이집트 사람이 라다메스 사령관을 향해 일제히 "이기고 돌아오라"며 외쳐요. 하지만 아이다의 심경은 복잡합니다.

아이다 역을 맡은 우크라이나의 소프라노 솔로미야 크루셸니츠카

421

조국인 에티오피아가 걱정되는 한편 사랑하는 라다메스가 지고 돌아오기를 바랄 수도 없으니까요. 아이다는 이 마음을 담아 **'이기고 돌아오라'**를 노래합니다.

조국이냐, 사랑이냐… 어려운 문제네요.

무대에 울려 퍼지는 개선 행진곡

결국 전쟁은 이집트의 승리로 끝나고 이어지는 막에서는 암네리스 공주가 등장합니다. 사랑하는 라다메스가 돌아오기만을 바라고 있던 암네리스는 문득 곁에 있는 아이다의 마음을 떠보려고 라다메스가 죽었다고 거짓말합니다. 이 말을 들은 아이다가 주저앉아버리는 모습을 본 암네리스는 아이다가 라다메스를 사랑한다는 걸 눈치채고 노예 주제에 공주인 자신과 사랑을 두고 경쟁하는 거냐며 힐책하죠.

아이다가 에티오피아의 공주란 사실을 모르나 봐요.

맞습니다. 이어서 이집트 군대의 개선 행진이 이어져요. 이때 울려 퍼지는 **'개선 행진곡'**은 들어 보면 익숙할 거예요. 이 개선 행진은 〈아이다〉를 대표할 뿐 아니라 모든 오페라를 통틀어 가장 스펙터클한 장면이죠. 대개 말이나 코끼리 같은 동물까지 동원해서 아주 화려하게 연출합니다.

무대에 실제 동물이 등장한다고요?

네, 이른바 '스펙터클 신'이라 하는데, 볼거리를 제공하기 위해 들어가
는 장면이죠. 엄청난 퍼레이드 끝에 개선장군 라다메스가 등장합니다.
하지만 승자가 있으면 패자도 있겠죠. 전쟁에서 잡힌 에티오피아 포로
들이 끌려오는데 그중에 아이다의 아버지이자 에티오피아의 왕인 아
모나스로가 있었습니다.

헉, 왕까지 잡히다니….

사람들은 아모나스로가 왕인지 모르지만 아이다는 멀리서도 아버지를 바로 알아봤죠. 포로로 붙잡힌 아버지와 이기고 돌아온 연인을 맞이하는 아이다는 기쁨과 슬픔이 교차해요. 곧이어 아모나스로는 자기 정체를 숨긴 채 포로들에게 자비를 베풀어달라고 이집트 파라오에게 간청하죠. 이에 라다메스까지 가세하자 파라오는 그 청을 들어줍니다. 그리고 라다메스에게 또 다른 보상을 주는데 그건 바로 공주인 암네리스와 결혼시켜 후계자로 삼겠다는 거였어요.

장애물을 하나 넘나 싶었더니… 또 다른 복병이 기다리고 있었네요.

여러 마음이 부딪히는 밤

시간은 흘러 어느덧 라다메스와 암네리스 공주의 결혼식 전날입니다. 암네리스 공주는 식을 앞두고 기도를 드리러 신전을 찾았죠.

아이다는 신전 앞에서 라다메스를 기다리고 있어요. 그러면서 '오, 나의 고향이여'를 부릅니다. 이룰 수 없는 사랑과 고향에 대한 그리움을 노래하는 곡이죠. 엄청난 고음을 길게 끌어야 해서 난이도가 상당히 높지만 아주 감동적인 아리아랍니다.

이때 아이다의 아버지 아모나스로가 등장해서 아이다더러 라다메스와의 사이를 알고 있다며 이집트 군대가 에티오피아로 다시 쳐들어올 때 어떤 경로를 택할지 알아오라고 시킵니다.

아버지가 되어서 딸한테 스파이 노릇을 하라 이거네요.

그렇죠? 이윽고 라다메스가 신전 앞에 도착하자 아모나스로는 몸을 숨기고 두 사람을 지켜봅니다. 여전히 사랑한다고 얘기하는 라다메스 앞에서 아이다의 마음은 너무나 혼란스러워요. 하지만 아이다는 본심을 숨기고 라다메스에게 이집트 군대가 향할 길을 묻습니다. 라다메스는 깊게 생각하지 않고 말해주죠. 바로 그때 아모나스로가 등장합니다.

라다메스가 자기가 이용당한 걸 알고 충격받았겠어요.

설상가상으로 제사장과 암네리스 공주까지 그 자리에 나타나 아이다와 라다메스의 밀회도 들키고 말아요. 아모나스로, 아이다, 라다메스 세 사람 모두 위험에 처한 거죠.
그런데 라다메스는 아이다 부녀를 도망가게 하고 자기 혼자 붙잡혀요. 군사 기밀을 발설하는 모습을 현장에서 들키고 말았으니 그야말로 반역자 신세로 말입니다. 암네리스 공주가 아이다를 포기하면 목숨을 구해주겠다고 제안하지만 라다메스는 오히려 아이다가 살아 있다는 사실에 안도할 뿐 흔들리지 않아요.

이렇게 헌신적인 연인이 현실에 있을까 싶네요.

결국 라다메스는 산 채로 지하 무덤에 갇히는 형벌을 받습니다. 그런데 무덤에 들어가 보니 아이다가 먼저 와 있는 거예요. 두 사람은 마지막으로 천국에서 다시 만나자며 노래합니다. 이 노래가 모든 사랑의

아이다 4막 이중무대 배경그림 스케치

🔊 이중창 중에 가장 아름답다는 **'이 세상이여, 안녕히!'** 예요.
[55]

죽기 직전에 부르는 노래가 가장 아름답다니⋯.

잠깐 위쪽의 그림을 봐주세요. 무대의 층이 구분되는 게 상당히 독특
하죠? 베르디의 제안으로 도입한 이중무대입니다. 어둡고 눅눅한 지
하의 모습과 햇살이 비치는 지상의 모습이 크게 대비되어 두 사람의
비극적인 처지를 더욱 잘 드러내죠.

베르디가 제안한 건 이뿐만이 아니었습니다. 베르디는 이집트의 이국

적인 정경에 유럽식 정장을 입은 오케스트라 단원들이 함께 보이면 안 된다며 무대에서 오케스트라를 숨기라고 요구해요. 마치 바그너의 오케스트라 피트처럼요.

바그너 따라쟁이?

이번엔 진짜 바그너를 따라 했네요?

네, 그래서 〈아이다〉의 초연은 무척이나 성공적이었지만 베르디는 또 다시 바그너와 비교당합니다. 물론 베르디도 그 아이디어가 바그너에게서 나왔다는 건 잘 알고 있었어요. 하지만 저는 거장의 위치에 있었음에도 남의 생각을 기꺼이 수용한 베르디에게 점수를 주고 싶습니다. 남들에게 '따라쟁이'라고 조롱당할 걸 알면서도 유연하게 새로운 걸 받아들이는 데에는 용기가 필요했을 테니까요.

나이가 많고 지위가 높으니 그러기 더 어려웠을 텐데도요.

그러나 무대 연출뿐만 아니라 작품의 모든 면에서 바그너와 비교당하는 일이 반복되자 베르디는 모욕을 느꼈어요. 오페라 작곡에만 35년을 바쳤는데 돌아온 평가가 겨우 누군가의 모방자라니, 참을 수 없었던 거죠. 결국 베르디는 은퇴를 결심합니다.

아무리 상심했어도 그런 비판 때문에 은퇴를 하다니요!

이 결심은 오랫동안 변하지 않아서 베르디는 이후 10년 동안이나 오페라를 작곡하지 않습니다.

베르디의 어두운 10년

농장을 관리하며 평온한 시간을 보내던 어느 날 산타가타의 저택에 베르디가 존경하던 작가 만초니가 죽었다는 소식이 도착합니다. 당대 최고의 문인이던 만초니의 글은 마치 베르디의 오페라처럼 당시 이탈리아의 국민들을 하나로 묶어주는 역할을 해왔어요.

베르디도 큰 충격을 받았겠네요.

만초니의 『약혼자들』을 원작으로 삼은 영화 〈약혼자들〉(1941)의 한 장면
『약혼자들』은 이탈리아 근대 문학의 시초라 평가되는 작품으로 17세기 롬바르디아 지역을 배경으로 한다. 가난하고 젊은 연인 둘이 사제와 스페인 귀족들의 방해를 이겨내며 결혼에 성공한다는 『약혼자들』의 전체 줄거리는 이탈리아 통일 과정의 은유로 알려져 있다.

카보우르 수상이 죽었을 때만큼요. 그래서 레퀴엠을 작곡해 자기 우상이었던 만초니의 죽음에 바치기로 결심하죠.

슬픈 일이지만 그게 베르디를 다시 작곡하게 만들었네요.

네, 베르디는 만초니의 서거 일주기에 맞춰 정성스럽게 공연을 준비했어요. 레퀴엠이 원래 죽은 자의 영혼을 위로하기 위한 미사를 뜻하는 말이잖아요? 그래서 초연 장소도 극장이 아닌 성당으로 정했습니다.

생각해 보니 베르디가 종교음악을 작곡한 건 처음 보는데요?

형식적으로는 분명 종교음악의 틀을 갖추었지만 막상 들어보면 미사에 쓰일 음악이라기보다는 극적인 감동을 주는 음악이에요. 아름다운 벨칸토 선율과 대비되는 에너지 넘치는 리듬이 매우 극적으로 들리죠. 개인적으로는 그중 '**진노의 날**'이 제일 멋있다고 생각해요. 신의 계시를 예언하는 묵시록 같다고나 할까요? 아무튼 역사상 가장 강렬한 레퀴엠이라고 할 만합니다.

오페라 거장으로서 실력을 유감없이 발휘한 거네요.

한스 폰 뷜로는 이 곡을 레퀴엠이 아니라 "교회 복장을 한 오페라"라고 비꼬았어요. 당시에는 분명 조롱하려고 한 말이었을 텐데 지금은 오히려 〈레퀴엠〉의 본질을 꿰뚫은 명언처럼 들리니 재밌죠?

〈레퀴엠〉 초연에는 특별히 베르디가 직접 지휘자로 나섰어요. 연주자들은 라 스칼라 극장 단원 중에서 선발했는데 오케스트라 단원만 110명에 합창단은 120명이 넘었고 독창자는 모두 라 스칼라 극장의 최고 스타들이었습니다.

와, 관객 반응이 뜨거웠겠네요.

엄청났지요. 초연 이후에도 사람들의 빗발치는 요구 때문에 라 스칼라 극장으로 옮겨 세 차례나 앙코르 공연을 열었을 정도였으니까요.

테레사 슈톨스와 만나다

〈레퀴엠〉 초연 때 독창을 맡았던 가수들은 모두 베르디와 인연이 깊었어요. 특히, 테레사 슈톨스는 1867년 상연한 〈운명의 힘〉에서 주인공 레오노라 역을 맡았고 이후 아이다 역까지 훌륭히 소화하면서 베르디의 신뢰를 얻었죠. 그런데 〈레퀴엠〉을 전후로 둘 사이에 묘한 기류가 흐르기 시작했어요.

설마, 바그너도 아니고 베르디가 다른 여자를 사귀나요?

베르디와 슈톨스가 연인 사이였다는 정확한 증거는 없습니다만 상당히 친하게 지냈던 건 확실해요. 슈톨스는 산타가타의 저택을 수시로 방문했을 뿐 아니라, 스위스 제노바의 겨울 별장에도 스스럼없이 찾

아오곤 했죠. 베르디도 슈
톨스를 보러 밀라노에 자주
방문했고요. 아내 스트레포
니가 베르디의 이 외도 아
닌 외도를 '삼자 동거'라는
말로 표현할 정도였습니다.

뷜로, 코지마 두 사람과 삼
자 동거한 바그너도 놀라웠
는데 베르디까지 왜 그러는
건지….

테레사 슈톨스의 사진

이런 관계는 슈톨스가 러시아의 임프레사리오와 계약해서 이탈리아
를 떠날 때까지 7년 동안이나 이어집니다.

오셀로의 첫걸음

〈레퀴엠〉이 좋은 반응을 얻었는데도 베르디는 생의 의욕을 상실했는
지 우울증을 앓아요. 작곡은 손도 안 대고 농사와 목축에 힘을 쏟았
습니다. 그렇다고 베르디가 사람들에게 잊혔던 건 아니에요. 모두 베
르디가 시골에서 재능을 썩히지 말고 하루빨리 돌아와주기를 바라고
있었어요. 아마 그중에서 가장 간절히 베르디의 '컴백'을 원했던 사람
은 리코르디 출판사의 줄리오 리코르디였을 거예요.

리코르디 출판사는 조반니 리코르디가 라이프치히에 있는 브라이트코프 운트 헤르텔 출판사에서 인쇄술을 배운 뒤 1808년 밀라노에 세운 회사로 지금도 세계적으로 유명한 악보 출판사예요. 줄리오 리코르디는 창업자 조반니 리코르디의 손자로 아버지를 도와 열심히 일을 배우고 있었죠.

〈나부코〉 초연 당시 같이 발매되었던 악보의 표지
표지 하단에 '리코르디 판(Edizioni Ricordi)'이라고 표시돼 있다. 1830년 이후 오페라의 인기 덕에 아리아 악보를 사는 사람이 늘어 악보 출판 산업은 호황을 누렸다.

유럽에는 아직도 그런 가족 기업들이 많이 남아 있는 거 같아요.

줄리오 리코르디는 베르디에게 새로운 오페라를 작곡하라고 줄기차게 설득했어요. 물론 베르디는 꿈쩍도 안 했지만 줄리오는 물러서지 않고 '초콜릿 프로젝트'라는 작전명 아래에서 군사 작전이라도 펼치듯 차근차근 작전을 수행했습니다. 미끼는 셰익스피어의 『오셀로』였죠. 베르디가 평소에 좋아하던 『오셀로』를 오페라로 만들어 보고 싶어 했다는 걸 알고 있었거든요. 아니나다를까 지인들과 함께했던 한 식사 자리에서 '오셀로'라는 말이 나오자 다른 화제에 전혀 관심을 보이지 않던 베르디의 눈빛이 갑자기 달라졌다고 합니다.

하긴 아무리 은퇴했어도 미련이 남는 작품은 있기 마련이니까요.

다음 단계는 베르디가 마음에 들어 할 만한 대본 작가를 찾는 거였지요. 줄리오는 아리고 보이토라는 획기적인 카드를 내세웠습니다. 그런데 보이토는 과거에 스카필리아투라 운동의 핵심 인물이었어요. 불과몇 년 전만 해도 베르디를 향해 날을 세우며 "이탈리아 예술이 유곽의벽처럼 더럽혀졌다"고까지 말할 정도였죠.

그 정도면 도발을 넘어 무례한 거 아닌가요?

그런데 놀라운 건 베르디가 보이토에게 〈오텔로〉 대본 집필을 시작해보라고 권했다는 거예요. 물론 집필한 대본으로 오페라를 만들겠다고는 확언하지 않았고 작곡은 "자네든, 나든, 아니면 제삼자든" 아무나하면 된다고 했대요. 그런데 보이토의 대본이 거의 완성되어갈 무렵베르디가 그 판권을 삽니다.

자기를 욕했던 사람의 대본 판권을 사다니 대본이 어지간히 탐났나보네요.

그런데 베르디가 자기를 비판했던 젊은 작가와 협업한 건 이번이 처음이 아니에요. 〈운명의 힘〉 개작 때 피아베가 쓰러지자 대신 작업을 이어갔던 대본 작가 기슬란초니도 스카필리아투라의 일원이었죠.

베르디 같은 대가가 자기를 모욕한 애송이와 일하기는 쉽지 않았을 거 같은데요.

그랬을 거예요. 하지만 아버지를 비롯한 부세토의 기성세대와 오래 싸워왔던 베르디는 많은 작품을 통해 세대 갈등 문제를 다뤄왔죠. 이건 제 생각이지만 베르디는 자신이 기성세대가 되었을 때 어떻게 행동하는 게 올바를지 고민하고 성찰해왔던 것 같아요.

존경스럽네요. 일단 개구리가 되고 나서 올챙이 적 생각한다는 게 절대 쉽지 않은데….

그렇죠. 이번 수업에서는 노년의 나이에 접어든 베르디와 함께했습니다. 베르디는 엄청난 예술적 성취를 이루었지만 기성세대로서 젊은 예술가들의 표적이 될 수밖에 없었죠. 그럼에도 세대를 뛰어넘어 서로를 이해하고 협업하는 모습은 참 감동적이지 않았나요? 베르디는 여기서 한 번 더 자신의 한계를 뛰어넘습니다. 앞으로 남은 강의에서 베르디가 과연 어떻게 자신의 한계를 넘는지 함께 지켜보시죠.

베르디는 인기의 정점을 빠르게 찍은 만큼 많은 이들에게 공격받았다. 반항적인 젊은 예술가에게도, 전통 이탈리아 오페라를 옹호하는 이에게도, 바그너 추종자들에게도 비난의 대상으로 취급됐다. 지친 베르디는 은퇴를 선언한다.

〈운명의 힘〉　**줄거리** 알바로와 레오노라는 사랑하는 사이지만 우연히 알바로의 총이 레오노라의 아버지를 맞추는 바람에 둘은 헤어진다. 전쟁에 나간 알바로는 레오노라의 오빠인 줄 모르고 카를로와 친구가 된다. 알바로가 아버지의 원수임을 알아차린 카를로는 알바로에게 결투를 청했지만 오히려 자신이 치명적인 상처를 입는다. 죽어가는 카를로를 데리고 알바로가 찾아간 곳은 우연히도 레오노라가 은거하는 동굴이었다. 카를로는 레오노라 역시 아버지의 원수라며 복수한다.

대표곡 서곡, '라타플란' 등

고립된 베르디　**스카필리아투라 운동** 젊은 이탈리아 예술가들이 기득권에 반발해 일으킨 운동 ⋯▸ 베르디가 주요 공격 타깃이 됨.

시대적 혼란 1866년 프로이센-오스트리아 전쟁과 함께 3차 이탈리아 독립 전쟁 발발 ⋯▸ 베네치아 통합.

개인적 비극 친아버지와 전 장인 바레치가 1867년 잇달아 사망 ⋯▸ 그해 5년 만에 신작 〈돈 카를로〉 발표.

〈아이다〉　**줄거리** 이집트에 포로로 잡혀온 에티오피아 공주 아이다는 공주 암네리스의 시녀로 지내며 장군 라다메스와 사랑하는 사이가 된다. 라다메스는 사령관으로서 에티오피아와의 전쟁에서 승리하지만 암네리스와 결혼할 상황에 부닥친다. 그 사이 아이다는 포로로 붙잡혔다가 풀려난 아버지에게 라다메스를 속여 군사 기밀을 빼내라는 명을 받고 은밀히 라다메스를 만난다. 사실이 발각돼 라다메스는 산 채로 무덤에 갇히는 형벌에 처한다. 그 무덤에는 이미 아이다가 와 있었고 둘은 천국에서 만나자는 노래를 부른다.

대표곡 '청아한 아이다', '이 세상이여, 안녕히!' 등

초연 1871년 카이로, 1872년 유럽 ⋯▸ 바그너와도 비교당하고 이탈리아 전통과도 달라졌다는 비난이 이어짐 ⋯▸ 은퇴 선언.

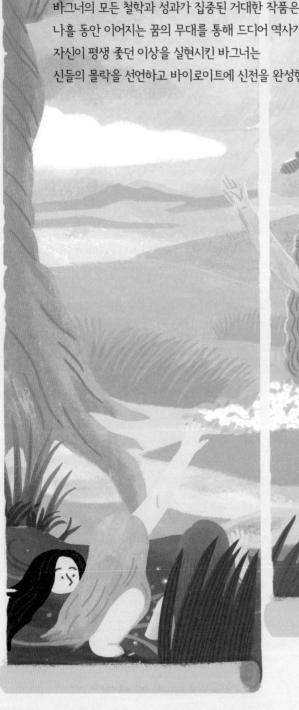

신화는 음악이 되어 역사에 흐른다

바그너의 모든 철학과 성과가 집중된 거대한 작품은
나흘 동안 이어지는 꿈의 무대를 통해 드디어 역사가 되었다.
자신이 평생 좇던 이상을 실현시킨 바그너는
신들의 몰락을 선언하고 바이로이트에 신전을 완성한다.

신화는 고대와 같은 방식으로 번역될 수 없다.
우리는 오직 우리 시대에 맞는 의미를 발견할 수 있을 뿐이다.

– 마거릿 애트우드

02

바그너 최고의 걸작

#《니벨룽의 반지》 #신화 #〈라인의 황금〉
#〈발퀴레〉 #〈지크프리트〉 #〈신들의 황혼〉

1876년 8월 13일, 바그너가 참석자와 예산부터 오케스트라, 무대 장치, 배경까지 모든 부분에 세세하게 관여하며 준비한 바이로이트 축제가 드디어 시작됩니다. 축제에는 각국의 왕, 귀족부터 당대 유럽 예술계의 내로라하는 인사가 다 참석했어요. 전 유럽의 관심이 바이로이트로 쏠렸죠.

세상에 나온 축제극

자신의 작품은 오페라가 아니라 음악극이라고 선언했던 바그너는 이번에도 새로운 용어를 제시했습니다. 작품《니벨룽의 반지》는 '축제극(Festspiel)'으로, 극장은 '축제극장(Festspielhäuser)', 오케스트라는 '축제악단(Festspielorchester)'이라고 명명했죠.

바그너는 참 말을 잘 만드네요.

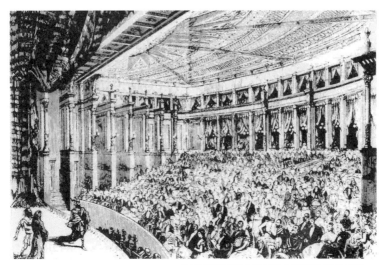

초대 바이로이트 축제 전야제 〈라인의 황금〉 공연
스케치

일부러 '축제극'이라고 부른 이유는 자기가 만든 음악극이 그리스 비
극과 뿌리가 같다는 걸 강조하기 위해서입니다. 춤과 노래, 시, 미술 등
모든 예술이 융합된 고대 그리스 비극은 원래 디오니소스를 위한 '축
제극'이었으니까요. 결국, 그리스 비극 이후로 나누어진 예술 분야들을
자기가 다시 합쳤다는 뜻으로 축제극이라 한 거죠.

그런 자부심이 담긴 말인지는 몰랐네요.

그저 말로만 존재할 뿐이었던 문학이나 철학을 다른 예술과 한데 버
무려 무대 위 현실 세계로 옮겨왔으니 자부심을 느낄 만하죠. 이전까
지 그런 작품은 없었어요. 일생 자기가 이상적으로 여겼던 음악의 미
학을 집대성한 작품이기도 했고요.

말 그대로 무에서 유를 창조하는 일이었군요.

네, 하지만 온전히 밑바닥부터 새로 만들어낸 건 아니에요.《니벨룽의 반지》의 서사와 인물은 바그너가 혼자 창작한 게 아니라 북유럽 신화와 전설에서 가져온 겁니다. 바그너는 관련된 문헌을 오래 연구한 끝에 전해 내려오는 장황하고 복잡한 수많은 이야기들을 간결하고 극적인 몇 편의 오페라로 만들어냈죠.

오래 걸릴 만하네요.

바그너는 신화를 통해 인간을 가장 효과적으로 이해할 수 있다고 생각했어요. 신화는 인간이 오랫동안 열망해온 것, 두려워한 것들을 상징적으로 그려내는 이야기니까요. 특히나 영웅 신화에는 어떤 인간을 이상적으로 생각하는지, 어떤 세상을 만들고 싶어 하는지가 잘 반영돼 있죠. 바그너는 그렇게 게르만 민족의 신화를 독일이라는 신생 국가의 신화로 만든 겁니다.

갑자기 바그너가 정말 위대한 작곡가처럼 느껴져요. 사실 사생활 때문에 살짝 이상하게 봤었는데….

위대한 예술가죠. 바그너는 문학과 극예술, 시각과 청각을 성공적으로 융합해 예술의 새로운 흐름을 만들었어요. 누군가는 이 작품을 좋아할 수도, 반대로 싫어할 수도 있겠지만《니벨룽의 반지》가 역사상 가장

위대한 걸작 중 하나라는 사실만큼은 결코 부정할 수 없습니다. 그래서 《니벨룽의 반지》를 모르고는 바그너를 안다고 할 수 없는 거지요.

욕심 많은 바그너가 꿈꿨던 걸 다 넣은 작품이라면 마음 좀 단단히 먹어야겠어요.

거대한 오케스트라

네, 기대해도 좋습니다. 일단 오케스트라의 규모부터 상상 이상이었어요. 오케스트라 피트에 들어가는 단원 수만 90명이 넘었습니다. 비슷한 시기 발표된 〈아이다〉도 엄청난 규모의 오케스트라로 화제를 모았었지만 사실 이보다는 작았죠.

바이로이트 오케스트라는 신화에 걸맞은 웅장하면서도 신비한 소리를 내기 위해 악기 편성 자체가 달랐습니다. 현악기 구성은 기존 오케스트라와 비슷했지만, 관악기와 타악기는 종류와 수가 훨씬 많았어요. 플루트 세 대, 오보에 세 대, 잉글리시 호른 한 대, 클라리넷 세 대, 베이스 클라리넷 한 대, 바순 세 대, 호른 여덟 대, 트럼펫 세 대, 베이스 트럼펫 한 대, 트롬본 한 대, 베이스 트롬본 한 대, 바그너 튜바 네 대, 케틀드럼 두 대, 베이스 드럼 세 대 그리고 하프도 여섯 대나 들어갑니다.

와, 악기가 엄청 많네요.

맞아요. 눈여겨봐야 할 건 호른이 여덟 대, 하프가 여섯 대로 특히 많은 편이라는 겁니다. 호른은 개수만 많은 게 아니라 《니벨룽의 반지》에서 현란한 기교를 보여주며 톡톡히 활약해요. 일명 '지크프리트 콜'이라고 불리는 솔로를 연주하는 건 아마 모든 호른 연주자의 꿈일 겁니다. 하프도 빠질 수 없지요. 총 여섯 대의 하프가 라인강의 성스럽고 신비한 분위기를 만들어냅니다.

그런데 바그너는 자기가 원하는 소리를 얻기 위해 오케스트라의 편성만 바꾼 게 아니라 아예 악기를 새로 만들기도 했어요. 바그너 튜바가 그런 악기입니다.

자기가 원하는 소리를 위해 극장까지 지은 사람인데 새로운 악기를 만드는 거야 일도 아니겠죠.

바그너 튜바는 일반 튜바보다 약간 작아요. 발할라 성의 고상하면서도 침울한 느낌을 살려 줄 악기를 찾던 바그너가 호른과 트롬본의 특

금관 악기 크기 비교

튜바 바그너튜바 트롬본 호른

징을 섞어서 만든 악기입니다. 트럼본보다는 살짝 약하면서 호른처럼 아련한 음색을 내죠.

화려한 라이트모티프

《니벨룽의 반지》 음악에서 가장 큰 특징은 바로 '라이트모티프'예요. 전작들보다 훨씬 많은 100여 개의 라이트모티프가 서로 조화를 이루며 음악과 서사를 단단하게 연결하죠.

아무리 위대한 작품이라도 너무 외울 게 많으면 곤란한데요….

오히려 쉬울 수 있어요. 바그너처럼 이 음악이 고전적인 형식에서는 완전히 벗어나 있거든요. 예를 들어, 베토벤 소나타를 들을 때처럼 구성을 따지며 듣지 않아도 되죠.
물론 그렇다고 이 작품이 절대 말랑말랑하고 듣기 편한 음악이라고 주장하려는 건 아닙니다. 작품 하나의 공연 시간이 서너 시간이 넘는데다 그 시간 내내 바그너 작품 특유의 격정적이고 과격한 음악을 들으려면 엄청난 인내심이 필요해요. 그럼에도 분명히 인내심을 발휘해 들어 볼 만한 위대한 걸작입니다. 들어보면 사람들이 왜 바이로이트 축제에 가서 무슨 종교 의식이라도 되는 양 음악을 경건하게 듣는지 이해가 된다니까요.

모든 것은 라인강에서 시작된다

《니벨룽의 반지》 속으로 떠날 시간이 다가온 것 같군요. 등장인물이
많긴 하지만 이야기 자체가 어렵지는 않습니다. 참고로 우리나라에서
는 《니벨룽의 반지》보다 《니벨룽겐의 반지》라고 부르는 경우가 많은데
'니벨룽겐'을 해석하면 '니벨룽의'라는 뜻입니다.

그럼 우리말로 '니벨룽겐의 반지' 하면 독일어로 '니벨룽의의 반지'가
되는 거 아니에요?

맞아요. 그래서 요즘은 '니벨룽의 반지'라고 고쳐서 부르는 사람들이
많이 생겼지요. 솔직히 저한테도 '니벨룽겐의 반지'가 더 익숙하기는
하지만 이번 강의에서는 '니벨룽의 반지'라고 올바르게 쓰겠습니다.
첫 번째 작품인 〈라인의 황금〉은 제목 그대로 라인강을 배경으로 시

1990년 샌프란시스코 오페라 극장 〈라인의 황금〉
공연 실황

작됩니다. 막이 올라가며 울려 퍼지는 '**전주곡**'은 신비로운 분위기와 도도하게 흐르는 물결을 표현하죠. 이 깊은 라인강 속에는 세 요정이 살고 있습니다.

강과 요정이 등장하면서 시작하는 게 동화 같네요.

세 요정이 노래하는 가운데, 누군가 숨어서 그 광경을 지켜보고 있습니다. 바로 난쟁이인 니벨룽족의 알베리히였지요.

니벨룽이 난쟁이족의 이름이었군요.

《니벨룽의 반지》에서는 그렇게 나옵니다. 하지만 원래 북유럽 신화에서 니벨룽은 게르만 민족의 핵심이 되는 씨족으로 실제로 존재했던 왕족의 이름이기도 해요. 이따 등장할 뷜중이라는 씨족도 마찬가지죠.

사랑을 믿지 않는 자에게만

니벨룽족 알베리히는 요정들의 매력에 빠져 같이 놀기를 원합니다. 그러나 징그럽고 음탕하기까지 한 알베리히가 요정들의 눈에 찰 리가 없죠. 세 요정은 자기들에게 다가오려고 하는 알베리히를 요리조리 피하면서 역겹다며 비웃고 조롱해요. 그래도 알베리히는 사랑한다며 쫓아가지만 번번이 미끄러져 망신만 당하죠.

그 와중에 알베리히는 세 요정이 황금을 지키는 임무를 맡고 있다는

것을 알게 돼요. 불가사의한 능력이 있는 그 황금으로 반지를 만든 자는 세계를 지배하게 된다는 것도요.

모든 권력이 나오는 황금 반지라고요? 영화 〈반지의 제왕〉의 절대 반지랑 너무 비슷한데요?

맞아요. 영화의 원작인 『반지의 제왕』의 작가 J. R. R. 톨킨도 소설의 모티프를 오래된 북유럽의 신화에서 가져왔거든요. 그래서 《니벨룽의 반지》와 비슷한 부분이 많습니다.

그러고 보니 알베리히가 딱 〈반지의 제왕〉의 골룸이네요. "마이 프레셔스" 하는 그 캐릭터요.

『반지의 제왕』뿐만 아니라 북유럽 신화를 가져다 만든 이야기라면 모두 《니벨룽의 반지》와 공통점이 있지요. 예를 들어, 영화 〈토르〉에 등장하는 오딘은 《니벨룽의 반지》의 보탄과, 토르의 동생 로키는 로게와 닮아 있습니다.

북유럽 신화도 은근히 우리에게 익숙한 거 같아요.

그렇죠? 다시 줄거리로 돌아가죠. 세계를 지배할 수 있다는 말에 정신이 번뜩 든 알베리히는 단숨에 바위 꼭대기까지 올라가 황금을 가로채요. 황금으로 반지를 만들려면 사랑의 기쁨을 포기해야 하는 조건

이 있었지만, 사랑에 대한 희망이 이미 사라진 알베리히에겐 상관없었죠. 알베리히는 오히려 사랑을 저주하며 그동안 겪은 수모에 복수하기로 결심해요. 《니벨룽의 반지》 전체를 아우르는 주제는 여럿 있지만 그중에서도 중요한 것이 복수입니다. 그건 바그너의 인생관이기도 했죠. 절대로 잊지 않는 것.

복수라면 바그너 작품뿐 아니라 베르디의 작품에서도 중요하게 다뤘던 거 같아요.

복수야말로 인간 본능에 가까운 감정이기 때문일까요? 이 긴 작품의 모든 비극은 복수에서 시작됩니다.

신들의 세계

이제 무대는 신들의 세계로 바뀝니다. 최고신 보탄과 아내 프리카가 등장해요.

그리스·로마 신화에 나오는 제우스와 헤라 같네요.

북유럽 신화가 그리스·로마 신화의 영향을 받았으니 비슷할 수밖에 없지요. 하지만 북유럽의 신들은 그리스·로마 신화의 신들보다 힘이 약해요. 이를테면 신들의 새로운 보금자리인 발할라 성조차 지을 능력이 없습니다. 이 성은 거인족 형제인 파졸트와 파프너가 대신 지은

거예요. 물론 공짜는 아니
었습니다. 대가로 프리카의
동생인 미의 여신 프라이아
를 둘에게 넘겨주기로 약속
했었지요.

그 여신은 갑자기 무슨 날벼
락이람…

보탄의 아내인 프리카도 그

발할라를 바라보고 있는 보탄과 프리카

렇게 생각했어요. 권력을 더
얻겠다고 성을 지은 남편을 원망하며 동생 프라이아를 거인들에게 보
내지 말라고 채근하죠. 자기에게 달려드는 거인들을 간신히 피한 프라
이아도 도와달라 매달리고요. 그런데 거인들이 프라이아를 원했던 이
유는 미녀였기 때문만이 아닙니다. 프라이아가 키우는 사과가 젊음을
유지시켜주기 때문이에요. 사실 그래서 보탄도 쉽게 프라이아를 넘겨
줄 수 없는 입장이었죠.

애초에 그런 황당한 거래 조건을 수락하지 말았어야죠.

그러게 말입니다. 처음부터 이 모든 아이디어는 권모술수에 뛰어난 로
게의 머리에서 나온 거였어요. **로게의 동기**를 들어보면 느낌이 올 겁
니다. 선율이 혼란스럽고 박자도 매우 어지럽게 빠르죠? 로게가 믿을

만한 인물이 아니라는 걸 바로 알 수 있습니다.

새삼 음악만으로도 캐릭터 설명이 된다는 게 신기하네요….

그게 바로 라이트모티프의 힘이죠. 보탄이 로게에게 어떻게 하면 좋을
지 묻자 로게는 신과 거인들이 다 있는 자리에서 알베리히가 '라인의
황금'을 훔쳤다고 이야기합니다. 그 황금이 부와 권력을 가져다준다
는 말을 들은 파졸트와 파프너 거인 형제는 인질로 프라이아를 데려
가며 보탄에게 프라이아를 다시 찾으려면 황금을 구해오라고 으름장
을 놓아요.

쌍둥이 알베리히와 미메

다음 무대는 알베리히와 난
쟁이족이 사는 지하 세계의
도시 니벨하임입니다. 그곳
엔 솜씨 좋은 대장장이이자
알베리히의 쌍둥이 형제인
미메가 있어요. 알베리히는
미메를 시켜 자신이 훔쳐
온 황금으로 마법의 반지와
투구를 만들게 하죠.

그렇게 만들어진 마법의 반

반지로 인해 힘을 갖게 된 알베리히
영국의 유명 일러스트레이터 아서 래컴이 그린
《니벨룽의 반지》 시리즈에서 묘사된 알베리히다.

지를 끼면 막강한 힘이 생기고, 황금 투구를 쓰면 모습을 감추거나 변신할 수 있었어요. 두 보물을 손에 넣은 알베리히는 자기 형제인 미메를 포함한 수많은 난쟁이를 노예처럼 부리면서 엄청난 부를 쌓습니다.

알베리히가 악덕 자본가가 되었군요… 반지의 저주인가 봐요.

이인조 강도단, 보탄과 로게

혼란스러운 지하 세계에 보탄과 로게가 등장합니다. 로게는 알베리히에게 괴롭힘을 당하고 혼자 있던 미메에게 접근해 지하 세계를 해방시켜주겠다고 유혹하죠.

로게가 작전에 들어간 거네요.

그러고 나서 알베리히가 등장해요. 로게는 반지의 주인이라는 걸 믿을 수 없다며 알베리히를 도발합니다. 알베리히는 그 말에 넘어가 커다란 구렁이로 변신했다가 다시 작은 두꺼비로 변신하면서 능력을 자랑합니다. 그때 보탄이 두꺼비로 변한 알베리히를 제압해버려요. 간단하게 사로잡힌 알베리히는 투구마저 빼앗겨 변신하는 능력을 잃어버리죠. 알베리히는 황금이며 보물은 얼마든지 줄 테니 제발 살려달라고 하면서 반지의 힘을 이용해 금은보화를 앞에 가져다 놓죠. 보탄은 이에 만족하지 못하고 반지까지 내놓으라고 요구합니다.

알베리히도 도둑이지만 보탄과 로게는 날강도네요. 그래도 신인데….

알베리히는 반지만은 줄 수 없다고 버텼지만 결국 보탄에게 반지를 빼앗기고는 반지를 갖는 자는 죽음을 맞게 될 것이라며 한껏 저주를 퍼붓습니다. 아래가 **알베리히가 저주를 퍼부을 때의 선율**이에요.

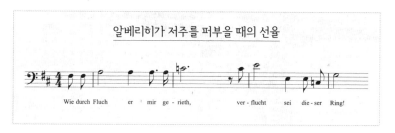

이 선율은 '저주의 동기'로 만들어졌고요.

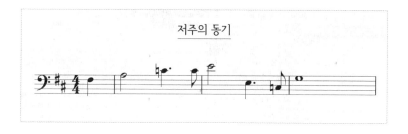

라이트모티프를 이렇게 활용하는 거군요!

이 저주의 동기를 보면, 첫 네 음이 단3도, 단3도, 장3도 올라가요. 네 음을 이런 간격으로 쌓아 올린 화음을 반감7화음이라고 부르지요.

반감7화음

잠시 〈라인의 황금〉 첫 장면으로 돌아가 그때 처음 등장하는 '반지의
동기'를 보여드릴게요.《니벨룽의 반지》전체에 걸쳐 나오는 핵심적인
동기죠.

반지의 동기

여기서도 첫 네 음이 반감7화음을 만들고 있습니다. 이번에는 반대로
음이 내려가지만 말이죠.

반감7화음

즉, 바그너는 반지 동기를 뒤집어서 저주의 동기를 만든 겁니다. 앞으

로 나올 모든 저주가 결국 반지에서 시작된다는 사실을 암시하는 거예요.

잘 모르겠지만, 아무튼 소름 돋는 복선이라는 건 알겠어요. 소름 돋는 복선이네요.

저주의 동기는 알베리히가 저주를 내릴 때뿐 아니라 이후에 반지의 저주가 실현되는 모든 장면에서 나와요. 이것 말고도《니벨룽의 반지》속 100여 개의 라이트모티프 중에는 반복해서 나오는 것들이 많습니다. '반지 동기', '증오 동기', '칼 동기', '발할라 성 동기' '운명 동기' 등이 있죠. 하지만 이번 수업에서는 가장 중요한 '저주 동기'를 중심으로 소개해 드릴게요.

돌아온 프라이아

이제 무대는 다시 신들의 세계입니다. 거인 형제 파졸트와 파프너가 등장해요. 파졸트는 프라이아를 돌려주는 게 아깝다면서 대가로 프라이아의 모습을 가릴 만한 양의 황금을 요구합니다.

인질의 몸값을 정하는 기준도 참 창의적이네요.

이에 로게는 알베리히에게 빼앗아 온 금은보화를 차곡차곡 쌓기 시작합니다. 얼추 사람 키를 훌쩍 넘는 보물이 쌓였지만 파프너는 프라이

아의 머리카락이 보일 만큼 작은 틈이 있다며 트집을 잡아요. 로게는 어쩔 수 없이 자기가 차지하려고 했던 황금 투구까지 내놓죠.

중요한 보물 하나가 파프너 손에 들어갔네요.

그러자 파졸트도 나서서 프라이아의 눈동자가 보인다며 보탄이 끼고 있는 황금 반지를 요구합니다. 보탄은 무슨 수작이냐며 강하게 거부하죠.

그런데 이때 갑자기 무대가 어두워지면서 대지와 지혜의 여신인 에르다가 등장합니다. 에르다는 보탄에게 저주가 깃든 반지를 포기하라고 해요. 이때 오케스트라는 '저주 동기'를 연주합니다. 반지가 신들을 몰락시킬 거라는 에르다의 말에 결국 보탄은 거인 형제에게 반지를 넘깁니다.

가만 보니 절대적인 능력을 갖게 해주는 반지에 저주가 깃들었다는 설정도 『반지의 제왕』이랑 비슷하네요.

반지의 저주는 보탄이 거인 형제 파졸트와 파프너에게 반지를 넘기자마자 실현됩

프라이아를 가릴 만큼의 황금인지 가늠하는 파졸트와 파프너

니다. 왜냐하면 거인 형제끼리 반지를 놓고 싸우기 시작하다 결국 파프너가 파졸트를 몽둥이로 쳐죽이고 말거든요. 이때 '저주 동기'가 다시 나옵니다.

헉… 보탄은 가슴을 쓸어내렸겠어요.

새로운 성, 발할라로

그제야 구름이 걷히고 새로 지어진 성이 저녁 노을에 눈부시게 빛납니다. 보탄은 이 성의 이름을 '전쟁의 성'이라는 의미의 발할라로 짓습니다. 찬란한 무지개가 신들의 발밑부터 계곡을 지나 성까지 이어지는 가운데 신들은 무지개를 건너 발할라 성으로 거처를 옮기기 시작합니다. **신들이 발할라 성으로 입장하는 장면**이 〈라인의 황금〉의 장대한 피날레죠.

62

음… 그러니까 〈라인의 황금〉은 나름 해피 엔딩인 거죠?

하지만 불길한 여운을 남깁니다. 발할라로 가는 신들을 바라보던 로게가 한때 신다운 신이었던 자들이 변해버렸으니 몰락이 가까워졌다고 한탄하거든요. 그때 계곡 아래에서 노랫소리가 들려요. **라인강의 세 요정이 황금을 돌려달라고 호소하는 소리**였지요. 이 장면에선 황금 동기가 반복해 나옵니다.

63

저도 이제 라이트모티프가 뭔지 알 거 같아요!

그렇다면 다행이네요. 보탄과 로게는 그 소리를 무시하고 발할라 성으로 사라집니다. 그런 신들을 보며 요정들이 황금은 라인강의 심연에서만 빛날 수 있다는 의미심장한 말을 남기지요. 〈라인의 황금〉은 이렇게 끝이 납니다.

〈라인의 황금〉은 바이로이트 축제가 시작하기 전날 밤, 전야제 때 올리는 극이에요. 본격적인 신화가 펼쳐지기 전에 반지를 둘러싼 그동안의 역사를 소개하는 역할을 합니다. 그래서 다른 세 작품에 비해 길이가 짧지요.

헤르만 부르크하르트, 발할라, 1878년
북유럽 신화에서 신계와 인간계를 이어주는
무지개다리를 '비프로스트'라 한다. 인간은 건널 수
없다.

새로운 터전으로

458

엄청 어려울 줄 알았는데 내용이 복잡하지는 않네요. 생각보다 신들이 볼품없어서 웃기기도 하고요.

잔인한 발퀴레의 비행

〈라인의 황금〉 다음에는 본격적으로 바이로이트 축제 첫째 날을 장식하는 〈발퀴레〉가 이어집니다. 〈발퀴레〉는 《니벨룽의 반지》 네 작품 중 가장 대중적이에요.

〈지옥의 묵시록〉(1979) 포스터
베트남 전쟁을 비판적으로 다룬 영화로, 당시 할리우드에서 베트남 전쟁을 날카롭게 그리는 작품은 없었기 때문에 큰 화제를 일으켰다. 특히나 전쟁 속에서 미쳐가는 군사들의 광기를 탁월하게 묘사한 것으로 유명하다.

기대해 봐도 되겠네요.

《니벨룽의 반지》에 나오는 수많은 곡을 통틀어 가장 유명한 곡도 〈발퀴레〉에 나와요. 바로 **'발퀴레의 비행'**입니다. 이곡은 〈대부〉 시리즈로 유명한 프랜시스 코폴라 감독의 〈지옥의 묵시록〉에서도 쓰였어요. 영화를 보신 분들은 알겠지만 음악이 정말 인상적이죠.

어떤 장면에 나오는데요?

베트남 전쟁이 배경이라 그러지 않아도 보기 힘든 〈지옥의 묵시록〉에서도 가장 잔인한 장면, 헬리콥터를 탄 미군이 베트남 민간인을 학살하는 장면에서 '발퀴레의 비행'이 나오죠. 그 장면을 보면 바그너의 음악이 불안과 공포를 만들어내는데 얼마나 탁월한지 바로 실감할 수 있어요. 발퀴레가 전쟁의 여신이니 여러모로 적절한 선곡입니다.

〈발퀴레〉의 막이 오르기 전

설정상 〈라인의 황금〉과 〈발퀴레〉 사이에는 꽤 오랜 시간이 흐른 상황입니다. 그새 어떤 일이 벌어졌는지 간단히 설명할게요. 파프너에게 반지를 준 보탄은 난쟁이 알베리히가 반지를 다시 빼앗아 자기에게 복수할까 봐 걱정돼 황금 반지를 되찾으려 합니다.

최고신인데도 되게 불안해 보여요.

하지만 보탄은 거인과 거래한 장본인이니 직접 반지를 빼앗아 올 수도 없고 누군가에게 그렇게 시킬 수도 없는 입장이에요. 그래서 어디에도 구속되지 않은 자유로운 인간 영웅이 나타나기를 기다립니다.

신이 인간의 도움이 필요하다니… 체면이 말이 아닌데요.

물론 보탄도 가만히 기다리기만 했던 건 아니에요. 영웅을 탄생시키기 위해 직접 인간 세상에 내려가 뷜중이라는 가문을 세웁니다. 그러

고는 인간 여인과의 사이에서 자식을 만들어요. 그렇게 태어난 게 〈발 퀴레〉의 주인공인 쌍둥이 남매 지크문트와 지클린데죠. 그러던 어느 날 보탄이 지크문트와 함께 전투에 참여했다가 집에 돌아와 보니 아내는 죽었고 지클린데는 이웃 부족에게 납치를 당한지 오래였어요.

하필이면 신의 가족을 건드리다니 큰일 났네요.

아니에요. 오히려 보탄은 이 불행이 지크문트를 영웅으로 만드는 시련이 되도록 지크문트를 혼자 두고 떠나 버려요. 그러고 나서 아주 오랜 세월이 흐른 후 납치된 지클린데가 강제로 시집을 가던 날, 보탄은 볼품없는 노인으로 분장하고 결혼식장에 나타나서는 나무에 칼을 깊숙이 꽂아 넣고 아무 말 없이 자리를 뜹니다.

왜 갑자기 나무에 칼을 꽂아요? 일단 딸을 먼저 구해줘야 하는 거 아닌가요?

모두 반지를 되찾아 줄 영웅을 탄생시키기 위한 큰 계획의 일부였죠.

훈딩과 오누이

여기까지가 〈발퀴레〉가 시작하기 전에 일어난 사건들이에요. 〈발퀴레〉는 지크문트가 성인이 된 이후의 이야기입니다. 전투에서 다친 지크문트는 홀로 숲속을 헤매다가 어느 집 안에 들어가 쓰러지죠. 그런데 여

기는 다름 아닌 지클린데와 남편 훈딩이 사는 집이었어요. 마침 훈딩은 전투 때문에 집에 없었죠.

다친 몸을 이끌고 혈육을 찾아갔나 보군요.

그게 아니라 누구 집인지도 모른 채 우연히 찾아간 거였습니다. 방 안에 있던 지클린데가 나와보니 지크문트가 자기 집처럼 누워 자고 있어요. 둘은 아주 어릴 때 헤어졌기에 서로를 알아보지 못합니다. **두 사람이 만났을 때 흘러나오는 음악**을 들어 볼까요?

오누이가 서로를 못 알아보는 게 안타깝네요.

지클린데는 누군지 모르면서도 다친 지크문트를 치료해줍니다. 두 사람 사이엔 묘한 긴장감이 흐르죠. 다음 날 아침 훈딩이 집에 돌아와 보니 어떤 외간 남자가 자기 집에 떡하니 있는 게 아니겠어요? 당연히 훈딩은 지클린데에게 자초지종을 묻습니다. 사정을 들은 훈딩은 경계를 풀고 일단 지크문트를 환영합니다만 한편으로 두 사람의 얼굴이 너무 닮아서 놀라요. 내색은 안 하지만요.

훈딩의 눈이 매섭네요.

지크문트의 정체가 의심스러워진 훈딩은 지크문트에게 이름을 묻습니다. 지크문트는 냉큼 이름을 말하지 않고 자기가 어려서 어머니와 여

지크문트, 훈딩, 지클린데의 긴장감 속의 식사

동생을 잃었다는 이야기부터 아버지와 이별한 뒤 부랑자 신세로 살아왔던 그동안의 이야기를 풀어놓습니다. 그러다 지크문트가 전투 끝에 무기를 잃고 이 집안에 쓰러졌다고 이야기하는 순간 훈딩은 지크문트가 자기 적과 한패라는 사실을 깨달아요.

이제 두 전사가 서로의 정체를 알게 되었으니 남은 건 결투뿐이죠. 결투가 다음 날 아침으로 정해지자 지클린데는 걱정이 앞섭니다. 그런데 그 걱정은 남편인 훈딩이 아니라 지크문트를 향한 거였어요.

지클린데가 지크문트에게 반한 거예요?

지클린데와 지크문트는 만난 순간 운명적으로 사랑에 빠진 겁니다. 이제 서로를 향한 눈빛을 숨길 수가 없을 정도로요.

두 사람은 친남매 아니에요?

그렇습니다. 신화에는 워낙 근친상간 이야기가 많아요. 고민하던 지클린데는 결혼식 때 한 노인이 나무에 칼을 깊게 찌르고는 누구든 이걸 뽑는 사람은 칼을 가질 자격이 있다고 말했던 걸 기억해 내고 훈딩이 마실 술잔에 수면제를 넣습니다. 훈딩이 잠에 빠져들자 지클린데는 지크문트를 나무 앞으로 인도하죠. 그리고 정말 이제껏 아무도 뽑지 못했던 그 칼을 지크문트가 손쉽게 뽑아내요.

뭔가 어디서 들은 이야기 같네요.

'아서 왕 전설' 속 엑스칼리버 이야기와 비슷하죠? 지그문트는 지클린데에게 칼을 결혼 선물로 주겠다며 여기를 벗어나자고 합니다. 이때 **'겨울 폭풍은 사라지고'**는 정말 감미롭죠. 이후 두 사람은 서로 너무 닮은 것을 신기해 하며 아버지의 이름을 물어보다 자신들이 남매라는 걸 알게 됩니다.

왠지 두 사람은 오누이라는 사실을 알아도 헤어질 거 같지는 않네요….

헤어지기는커녕 지크문트는 동생을 찾았다는 기쁨에 흥분해서 뜨겁

게 지클린데를 포옹합니다. 그리고 방금 뽑아온 칼에 노퉁이라 이름 붙이고 노퉁으로 영원히 지클린데를 지켜주겠다고 맹세하죠.

신의 개입

2막은 보탄이 아홉 명의 발퀴레 가운데 가장 아끼는 브륀힐데를 만나는 장면으로 시작해요. 대지와 지혜의 여신 에르다 기억나나요? 보탄에게 반지를 포기하라고 설득했던 여신 말이에요. 발퀴레는 보탄과 에르다 사이에서 태어난 전쟁의 여신들입니다.

보탄도 제우스처럼 바람둥이 신이군요.

제우스도 기억의 신 므네모시네와 아흐레 동침해서 딸 뮤즈를 아홉 명 낳았으니 정말 비슷하죠. 보탄은 브륀힐데에게 훈딩이 지크문트와 지클린데를 쫓고 있으니 두 사람을 도우라고 말해요. 그런데 그 자리에 갑자기 프리카가 들이닥칩니다. 브륀힐데는 재빨리 바위 뒤로 숨죠.

남편과 혼외자식이 만나는 현장에 아내가 나타난 거네요.

프리카는 결혼의 수호신인 자신에게 훈딩이 찾아와 불륜을 저지른 두 남녀에게 벌을 내려달라 했다고 보탄에게 전합니다. 그런데 그게 다가 아니었죠. 프리카는 신실한 아내였던 자신을 늘 속여온 보탄을 질책해요. 에르다와의 사이에서 얻은 발퀴레와 전쟁터로 나다니고, 또 천박

하게 인간으로 변해 오누이를 낳다니 자기에 대한 기만이고 조롱 아니 냐고요.

프리카는 다 알고 있었군요.

보탄은 모든 게 신들을 지키기 위한 원대한 계획이라 설명하지만 프리 카에게 그 변명이 먹힐 리 없죠. 결국 프리카는 보탄에게 지크문트를 돕지 않겠다는 서약을 받아내요. 이때 **보탄이 부르는 노래**를 들어봅 시다. 이게 반지의 저주인 걸까, 신이라는 게 이렇게 괴로운 걸까 하다 가 화가 나 세상이 확 망해버리기를 바라기도 하죠.

자식들을 죽게 내버려둬야 하는 상황이니 괴로울 수밖에 없겠네요.

프리카가 떠난 후 브륀힐데가 상심한 아버지를 위로하자 보탄은 그동 안 있었던 모든 이야기를 들려줍니다. 그리고 프리카가 요구한 대로 브륀힐데에게 훈딩이 승리하게 만들라고 명령하죠. 브륀힐데는 납득 할 수 없었지만 일단 명을 받은 몸이니 인간의 세계로 내려갑니다.

처음 발견한 사랑

이제 무대에는 지크문트와 지클린데가 등장합니다. 도망치느라 완전 히 지쳐버린 지클린데는 자기 때문에 훈딩이 쫓아오는 것이니 나를 두 고 떠나라고 지크문트에게 말한 뒤 기절해요. 지크문트는 떠나기는커

넝 지클린데를 납치하고 오랫동안 괴롭혀온 훈딩에게 꼭 복수하겠다고 다짐하죠.

브륀힐데는 산등성이에 몸을 숨기고 두 사람을 관찰하고 있었어요. 두 사람의 대화를 듣다 안타까운 마음이 솟은 브륀힐데는 모습을 드러내 지크문트에게 자기와 신의 세계인 발할라에 가자고 말합니다. 너는 어차피 죽을 운명이며, 발할라에 가면 아버지를 만날 수 있다고요.

갑자기 발할라에는 왜 가자는 거예요?

발퀴레의 원래 임무는 전투에서 용감하게 목숨을 잃은 전사를 신의 세계로 데려가는 거니까요. 명예로운 죽음을 권한 셈이니 지크문트에게는 충분히 솔깃한 제안이었습니다만 지클린데가 임신했다는 사실이 지크문트의 발걸음을 잡았죠. 지크문트는 자기가 지켜주지 못한다면 차라리 자기 손으로 죽이는 게 낫다며 기절한 지클린데를 향해 노퉁을 치켜들어요.

네? 참 말도 안 되는 결정인데요….

하지만 이 모습을 보고 두 사람의 진정한 사랑에 감동한 브륀힐데는 지크문트에게 승리를 안겨주기로 마음먹습니다. 그리고 지크문트를 보호해주겠다고 약속하고 떠나요.

사랑이 둘의 운명을 바꾸어 놓은 거네요.

이윽고 훈딩과 마주친 지크문트는 격렬한 결투를 벌여요. 결정적인 순간이 오자 브륀힐데가 방패로 공격을 막아주며 지그문트에게 어서 칼로 훈딩을 찌르라고 하죠. 그런데 바로 이때 보탄이 나타나 창으로 지크문트의 노퉁을 두 동강 내버립니다. 그 틈을 타 훈딩이 지크문트를 찔러 죽이고요. 브륀힐데는 놀라서 노퉁과 지클린데를 챙겨 떠납니다.

아니, 결국 보탄이 자기 자식을 죽인 거네요?

네, 보탄도 지크문트의 시체를 보며 너무나 고통스러워합니다. 그리고 훈딩에게 프리카에게 가서 보탄의 창이 '프리카를 조롱거리로 만든 일'에 복수했다고 전하라고 말하며 훈딩을 죽여버려요.

지상으로 내려온 브륀힐데

죽었는데 어떻게 전하라고요….

죽었으니 신의 세계에 가서 전하라는 거죠. 이제 보탄의 무시무시한 분노는 브륀힐데에게 향합니다. 자기의 명을 어기고 지크문트를 도운 것도 모자라 결국 지클린데를 데리고 달아난 브륀힐데를 반드시 벌하겠다고 소리쳐요.

브륀힐데, 추방되다

이제 〈발퀴레〉에서 가장 인상적인 무대가 시작됩니다. 앞서 소개했던 '발퀴레의 비행'이 바로 이 3막을 여는 음악이에요. 무대에는 강렬한 음악에 맞춰 발퀴레가 하늘을 나는 말을 타고 바쁘게 다니고 있지요. 《니벨룽의 반지》 연출자라면 누구나 이 장면에서 절대로 잊히질 않을 정도로 강렬한 인상을 남기려고 욕심을 냅니다.

전쟁의 여신들이 하늘을 날아다닌다니 장관이겠어요.

브륀힐데가 나머지 여덟 명의 발퀴레 자매가 있는 바위산 정상에 나타나요. 문제는 용감하게 전사한 용사가 아니라 살아 있는 지클린데를 데리고 왔다는 거죠. 자매들은 브륀힐데가 보탄을 거역했다는 사실에 일제히 탄식을 쏟아냅니다.
이때 지클린데가 깨어나 지크문트가 죽은 걸 깨닫고는 자기도 죽여달라고 애원합니다. 하지만 브륀힐데는 세상에서 가장 용감한 영웅이

네 배 속에 있다고 말하며 갑옷 속에서 지크문트의 부러진 칼 조각들을 꺼내줘요. 그 영웅이 자기를 통해서 지크프리트라는 이름을 얻어야 할 것이라는 알쏭달쏭한 말도 하고요.

지크문트가 영웅인 줄 알았는데 진짜 영웅은 그 아들이었군요.

그렇죠. 이윽고 극도로 흥분한 보탄이 나타나 자기 명을 거역한 브륀힐데를 신의 세계에서 추방하겠다고 선포하죠. 브륀힐데는 인간 남자가 발견할 때까지 잠들어 있다가 이후에는 그자의 아내가 되어야 한다는 모욕적인 형벌과 함께요.

2003년 상트페테르부르크 마린스키 극장 〈발퀴레〉 공연 실황

그래도 딸인데 너무 심한 벌 아니에요?

정말 청천벽력 같은 소리죠. 무대에서도 천둥 번개와 엄청난 폭풍이 몰아칩니다. 브륀힐데는 충격을 받아 쓰러지고 다른 발퀴레도 놀라 숲속으로 흩어져요.

총애하던 딸이 배신해서 더 화가 났나 봐요.

영원한 잠에 빠진 브륀힐데

이제 마지막 장면입니다. 무대에는 보탄과 브륀힐데만 남아 있어요. 브륀힐데는 보탄에게 지크문트를 죽인 건 아내인 프리카 때문일 뿐 사실 아들 지크문트를 살리고 싶었던 거아니냐고 묻습니다. 그러면서 아버지도 딸이 치욕을 당하는 건 원하지 않을 테니 진짜 영웅만이 자신을 발견할 수 있도록 잠들어 있는 주변에 불이 활활 타오르게 해달라고 애원하죠.

잠에 빠진 브륀힐데와 그 주변으로 불의 고리를 만드는 로게

바그너 최고의 걸작

불을 뚫고 들어갈 수 있는 인간이 있을까요… 영원히 자는 거 아닌지 몰라요.

보탄은 브륀힐데에게 마지막 키스를 해주고 잠든 딸을 눕힙니다. 그리고 로게를 불러 주위에 불의 고리를 만들게 하죠. 이렇게 〈발퀴레〉도 끝이 납니다.

확실히 〈라인의 황금〉보다 긴장감이 있네요. 직접 보면 더 흥미진진하겠어요.

지크프리트의 등장

세 번째 작품 〈지크프리트〉를 시작하겠습니다. 배경은 깊은 숲속의 동굴이에요. 〈라인의 황금〉에 나왔던 미메가 기억나나요? 알베리히의 쌍둥이 형제이자 대장장이였죠.

그럼요, 황금 투구와 반지를 만들어 바치고도 구박만 받았잖아요.

네, 〈지크프리트〉의 첫 장면은 미메의 혼잣말로 시작해요. 오래전에 출산하려는 지클린데를 우연히 발견해서 돌봐줬는데 아들 지크프리트를 낳다가 그만 사망해서 자기가 그 아이를 대신 키웠다는 얘기죠. 바로 그때 지크프리트가 등장합니다. 숲에서 잡아온 큰 곰 한 마리를 끌면서요. 미메는 공포에 질려 만들던 칼까지 떨어뜨리죠.

숲속에 있던 지클린데를 발견한 미메

자기가 키웠는데도 무서워하네요.

미메와 지크프리트의 관계가 아주 묘해요. 미메는 지크프리트가 자신의 지극정성을 몰라주는 걸 너무 섭섭해하지만 지크프리트는 미메가 해준 어떤 것도 고맙기는커녕 짜증만 나서 견딜 수 없어 하죠.

그래도 부모 자식 같은 사이인데 둘이 정말 안 맞았나 봐요.

사실 미메는 나날이 힘이 강해지는 지크프리트를 이용해서 거대한 뱀으로 변신한 거인 파프너의 보물과 반지를 빼앗을 계획을 세우고 있어요. 그래서 지크프리트가 쓸 칼을 열심히 만든 거죠.

역시 그냥 키워준 게 아니었네요.

그런데 지크프리트가 너무 힘이 센 나머지 미메가 만든 칼들이 버텨내지 못하고 전부 부러지고 맙니다. 지크프리트는 미메를 한심해하며 화를 내요.

가만 보니 지크프리트가 미메를 되게 무시하는군요.

그러다 지크프리트가 자신의 출생에 얽힌 이야기를 알려달라고 재촉하자 미메는 지클린데가 죽으면서 넘겨줬던 지크문트의 노퉁 조각을 보여줍니다. 지크프리트는 아버지의 유품을 보고 열광하며 미메에게 어서 칼을 고쳐놓으라 해요. 그것만 있으면 세상 밖으로 나가서 다신 이 숲으로 돌아오지 않겠다면서요.

다음 장면에서는 미메는 지크프리트의 말대로 부러진 노퉁을 붙여보려고 무진 애를 쓰고 있습니다. 그때 방랑자로 분장한 보탄이 나타나서는 미메가 한 질문에 자기가 세 번 답하면 집에 묵게 해달라고 해요.

아니, 갑자기 보탄은 왜 나오는 거예요?

보탄은 미메가 낸 세 가지 질문에 손쉽게 답하고는 이번엔 자기가 미메에게 세 가지 질문을 해요. 보탄이 사람이라면 도저히 알 수 없는 것을 알고 대답하자 미메는 겁을 먹습니다. 그런데 한편으로 청중은 보탄과 미메 사이에 오가는 이야기를 통해서 〈발퀴레〉 이후 지금까지

무슨 일이 벌어졌고 그 내막이 뭔지 알 수 있어요.

그 와중에 미메는 보탄에게 공포를 경험해보지 못한 사람만이 노퉁을 원상태로 돌려놓을 수 있다는 이야기를 듣게 됩니다. 겁이 많은 미메는 더 이상 노퉁을 수리할 엄두도 내지 못하죠. 보탄이 떠나고 동굴에 돌아온 지크프리트는 미메가 게으름을 부린다며 핀잔을 주고 직접 노퉁을 수리하기 시작합니다.

노퉁을 고친 지크프리트와 두려워하는 미메

그런데 그렇게 힘들던 수리 작업이 지크프리트의 손에서는 착착 진행돼요. 지크프리트는 유명한 '노퉁! 노퉁! 선망의 검이여'를 부르며 쇠망치로 노퉁을 맹렬하게 두드리죠. 이윽고 지크프리트의 손에서 노퉁은 완전한 모습을 되찾습니다. 깜짝 놀란 미메가 의자에서 떨어지면서 막이 내려가요.

지크프리트, 파프너를 만나다

2막의 배경은 또 다른 동굴 앞입니다. 동굴 밖에서 안을 엿보고 있는 난쟁이가 하나 있는데 다름 아닌 알베리히죠.

알베리히는 잊을 만하면 나오네요.

라인강의 요정들한테 훔친 황금으로 만든 투구와 반지를 신들에게 다 빼앗겼던 알베리히는 미련을 버리지 못하고 거대한 뱀이 된 파프너가 가지고 있는 보물을 어떻게 해서든지 다시 차지하려고 하는 중이에요. 그런데 동굴 앞에 또 한 사람이 나타납니다. 바로 방랑자로 변신한 보탄이죠. 알베리히는 이제 그 정도 변장에 속지 않고 바로 알아보지만요.

원수가 외나무다리에서 만난 거네요?

네, 보탄은 알베리히에게 자고 있는 파프너를 깨워서 힘센 영웅이 파프너를 죽이러 오고 있다고 말하라 꼬드깁니다. 이 사실을 미리 알려준 대가로 파프너에게 보물을 받으라는 거였죠. 알베리히는 보탄의 말대로 파프너를 깨워 이 소식을 전하고, 한술 더 떠 반지만 주면 자기가 대신 영웅과 싸워주겠다고 합니다.

알베리히가 싸움을 잘할 것 같진 않은데 순 뻥이겠네요….

파프너 또한 상대도 하지 않고 다시 잠을 청했지요. 이어서 지크프리트가 파프너의 동굴 앞에 섭니다. 보탄과 알베리히가 만났던 그 다음날 미메가 지크프리트에게 두려움이 무엇인지 가르쳐주겠다면서 파프너의 동굴로 끌고 갔거든요. 지크프리트는 기꺼이 동굴 안으로 들어갑니다. 그러고는 무시무시한 파프너의 외모에도 주눅들지 않고 노

파프너를 무찌르는 지크프리트

퉁을 뽑아 꼬리를 자르고 심장을 찌르죠. 지크프리트는 파프너의 심장에 꽂힌 노퉁을 빼내면서 피를 온통 뒤집어쓰게 되고 이상한 기분을 느껴요.

괴물의 피니까 안에 독이라도 있는 거 아니에요?

반대예요. 파프너의 피를 뒤집어쓴 지크프리트는 불사의 몸으로 변하죠. 여기서 끝이 아닙니다. 새가 하는 말도 알아들을 수 있게 돼요.
그런 지크프리트에게 노래하는 새가 날아와 니벨룽의 보물이 어디 있는지 알려주고, 지크프리트는 황금 반지와 투구를 손에 넣게 됩니다.
한편 동굴 밖에는 오랜만에 조우한 알베리히, 미메 쌍둥이 형제가 반지와 투구를 서로 가지겠다고 싸우고 있었죠.

떡 줄 사람은 생각도 없는데 둘 다 김칫국부터 마시고 있군요.

지크프리트가 동굴 밖으로 모습을 드러내자 알베리히는 말싸움을 멈추고 멀리 도망갑니다. 미메는 지크프리트에게 다가가 이 순간을 위해 너를 키워준 거니 당장 반지를 내놓으라며 다정하게 어르다가 위협했다가 아주 정신이 없습니다.

정말 '골룸'의 원조네요….

하지만 지크프리트가 꿈쩍도 않자 약이 오른 미메는 독이 든 물약을 권하면서 마시고 숨 막혀 죽으라고 저주를 퍼붓습니다. 지크프리트는 구역질 나는 수다쟁이라며 미메를 칼로 내리쳐 죽여버려요. 이때 멀리서 알베리히가 비웃는 소리가 들립니다. 그리고 또다시 **저주의 동기**가 흘러나와요.

아무리 싫어도 키워준 사람을 죽이다니 너무한 거 아닌가요? 영웅이니 의로울 줄 알았는데….

지크프리트도 불안했는지 미메가 죽을 짓을 한 거라고 혼잣말로 되뇌죠. 하지만 정작 그렇게 혐오하던 미메가 없어지고 나니 지크프리트는 외로움을 느낍니다.
이때 아까 만난 새가 지크프리트에게 바위산에 잠들어 있는 브륀힐데 얘기를 해주며 두려움을 모르는 사람만이 그녀를 깨워서 신부로 맞

을 수 있다고 알려줘요. 지크프리트는 조금의 망설임도 없이 길을 떠납니다.

보탄을 만나다

이제 〈지크프리트〉의 3막입니다. 브륀힐데를 찾아 산을 오르고 있는 지크프리트 앞에 보탄이 나타납니다. 지크프리트가 반지를 얻었는데도 보탄의 마음은 편치 않습니다. 자기가 바란 일이긴 하지만 기쁘기는커녕 세상의 파멸이 다가오고 있다는 예감만 들 뿐이었어요.

둘은 할아버지와 손자 사이가 되는 거죠?

맞아요. 보탄은 그 사실을 알 리 없는 지크프리트에게 이것저것 물으면서 브륀힐데가 있는 곳에 가지 못하게 방해하죠. 지크프리트는 점점 이 노인에게 짜증이 나기 시작하고요. 보탄은 지크프리트의 앞길을 막으면서 창으로 노퉁을 부러트리겠다고, 예전에도 한번 그렇게 부러트렸다면서 위협합니다. 지크프리트는 이때 자기 아버지가 칼이 부러지는 바람에 죽음을 맞았다는 미메의 이야기를 떠올리고 분노에 휩싸이죠.

원수를 발견한 기분이겠네요.

네, 그래서 지크프리트는 아버지의 복수를 위해 보탄에게 칼을 휘두

릅니다. 그런데 놀랍게도 보탄의 창이 부서지죠. 더는 지크프리트를 막을 수 없다는 걸 깨달은 보탄은 자리를 떠납니다.

잠자는 브륀힐데 앞에 선 지크프리트

자기 칼에 자기가 당했네요.

지크프리트는 무사히 언덕을 올라 브륀힐데가 있는 바위에 도착합니다. 브륀힐데는 불타오르는 장막에 둘러싸여 있었지만 두려움 없는 지크프리트는 털끝 하나도 다치지 않고 브륀힐데의 발치에 섭니다.

무섭게 생겼지만 사실 하나도 안 뜨거운 불이었나 봐요.

지크프리트는 브륀힐데의 아름다움에 반해 잠든 브륀힐데에게 입을 맞춥니다. 그러자 동화 속 한 장면처럼 브륀힐데가 눈을 떠요. **이때 나오는 노래가** 두 사람 사이에 싹트는 사랑의 감정을 충만하게 묘사합니다.

잠자는 숲속의 공주군요.

브륀힐데는 자신을 깨운 자의 이름이 지크프리트란 말을 듣고 감격합니다. 잠들기 전에 목숨을 걸고 구해낸 지클린데와 지크문트의 아들이 자신을 살린 거라니 감동할 수밖에 없었죠. 브륀힐데는 지크프리트에게 당신이 태어나기도 전부터 사랑했다고 노래합니다. 행복에 가득 찬 두 사람이 뜨겁게 포옹하면서 〈지크프리트〉는 끝이 나요.

운명의 여신이 부르는 노래

이제 드디어 《니벨룽의 반지》 마지막 작품인 〈신들의 황혼〉입니다. 바그너가 가장 먼저 구상한 작품이자 가장 길기도 한 이 마지막 작품은 사랑과 배신, 멸망의 이미지로 가득합니다.

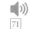

〈신들의 황혼〉이 시작되면서 울려 퍼지는 **전주곡**은 라이트모티프의 향연입니다. 수많은 라이트모티프가 촘촘하게 엮여 있죠. 여기서는 라인강, 자연, 에르다 동기가 자연스럽게 이어지면서 아주 아름답게 조화를 이룹니다.

음악이 끝나고 막이 올라가면 지크프리트와 브륀힐데가 만났던 바위산이 보이죠. 거기서 운명의 세 여신이 황금 그물을 짜고 있어요. 이 여신들은 노른이라고 하는데, 한 명씩 차례로 과거, 현재 그리고 미래에 세계가 맞을 운명을 예언하기 시작합니다.

신비롭기는 한데 어째 묘하게 주말 연속극처럼 이전 내용을 정리해주는 거 같네요.

바그너도 그걸 의도했을 겁니다. 첫째 노른은 아주 오래전 보탄이 신성한 나무의 가지를 잘라 창을 만든 이후 점점 그 나무가 시들어갔음을 알려줍니다.

둘째 노른은 얼마 전 보탄의 창이 지크프리트에 의해 부러진 후 세계의 질서가 어긋나버렸다고 하죠.

이제 남은 건 미래를 보는 셋째 노른입니다. 이 운명의 여신은 거인들에 의해 지어

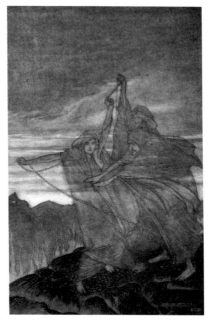

운명의 여신 노론

진 발할라가 신성한 나무로 만든 장작에 둘러싸여 장엄하게 불타는 모습을 이야기합니다.

신들의 멸망을 본 거네요.

그런데 곧이어 운명의 황금 그물이 뒤엉켜버립니다. 세 여신은 타래를 풀려고 했지만 결국 그물은 끊어지고 말아요. 이로써 앞으로 무슨 일이 일어날지 알지 못하게 된 여신들은 이제 자신들이 할 수 있는 건 없다며 무대에서 쓸쓸하게 퇴장합니다. 지금부터 세계의 운명은 인간의 손에 달린 것이죠.

신의 시대가 가고 인간의 시대가 왔네요.

보탄의 창이 지크프리트의 칼에 두 동강 났을 때부터 이미 인간의 시대가 시작되었죠. 심지어 〈신들의 황혼〉에는 신들의 대표인 보탄이 나오지도 않습니다. 이 작품이 쓰인 19세기가 인간의 자유와 의지가 강조되었던 혁명의 시대라는 걸 느낄 수 있는 부분이에요.

떠나면서 시작되는 이야기

이제 무대가 밝아오면서 지크프리트와 브륀힐데가 말을 타고 등장합니다. 지크프리트는 브륀힐데를 열렬히 사랑하지만 동시에 새로운 세상을 보고 싶어 하죠. **지크프리트가 라인강으로 모험을 떠나기를 결심하면서 흘러나오는 노래**를 들어봅시다. 영웅의 기상을 담아 힘차게 노래를 시작하지만 점점 느려지는 걸 알 수 있어요.

어쩐지 불길한데요. 설마 브륀힐데만 남겨 두고 떠나는 건가요?

네, 지크프리트는 브륀힐데에게 황금 반지를 끼워주며 잠시 안녕을 고해요. 브륀힐데는 반지의 답례로 하늘을 나는 말까지 주죠. 혼자 남겨진 브륀힐데는 신으로서 가지고 있던 모든 능력을 지크프리트에게 넘겨줘서 아무 능력도 없는 상태입니다.

왜 떠나는 거예요?

특별히 이유가 있다기보다 남자 영웅은 모험을 떠나고 여성은 희생을 감수하며 영웅을 기다리는 게 과거에는 아주 흔한 이야기 전개 방식이었죠. 그런 여성은 바그녀가 평생 꿈꿨던 이상적인 여성상이기도 합니다. 흔히 영웅 신화에 나오는 여성이 그렇듯 브륀힐데도 지크프리트를 위해 모든 걸 희생한 거죠. 하지만 브륀힐데는

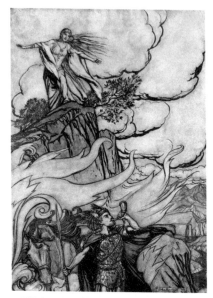

브륀힐데를 떠나 여행을 시작하는 지크프리트

그 영웅을 결정적인 위험에 빠뜨리기도 하는 복합적인 인물이에요.

어떤 위험에요?

그 대답은 이후를 위해 남겨두도록 하죠. 이제 배경은 라인강 강가의 성으로 지금까지와는 완전히 다른 곳입니다. 가비히 가문의 수장인 군터가 다스리는 곳이죠. 군터에게는 구트루네라는 여동생과 하겐이라는 남동생이 있습니다. 그런데 하겐은 다른 남매들과 아버지가 달라요. 바로 알베리히의 아들이니까요.

알베리히에게 인간 아들이 있어요?

반지로 지하 세계를 다스리던 시절에 낳았었죠. 하겐은 타고난 성격이 매우 사악하고 간교해요. 게다가 어렸을 적부터 알베리히에게 세뇌된 탓에 반지를 되찾아야 한다는 집념으로 가득합니다.

반지의 저주가 그렇게 이어지는군요.

그렇죠. 군터는 자기와 여동생의 배우자를 어떻게 찾을지 하겐과 상의하다가 브륀힐데와 지크프리트에 대한 이야기를 듣게 됩니다.
하겐은 용감한 지크프리트를 구트루네의 배우자로 삼자고 제안해요. 홀로 여행 중인 지크프리트가 언젠가 들를 테니 그때 지크프리트에게 궤짝 안에 있는 신비로운 약을 먹이면 된다는 거예요. 그 약을 먹이면 지크프리트는 기억을 잃고 구트루네와 사랑에 빠질 테니 남은 브륀힐데를 군터가 차지하면 된다고요.

오누이의 배우자를 한 번에 구하자는 거네요.

사실 여기에는 지크프리트에게서 반지를 뺏으려는 하겐의 술수가 숨어있어요. 하겐의 예상대로 지크프리

지크프리트에게 잔을 권하는 구트루네

트가 군터의 성 근처에 도착하자 세 남매는 계획을 실행에 옮깁니다. 지크프리트와 하겐이 마주치는 순간 비극적인 운명을 예고하기라도 하듯 **저주의 동기**가 또다시 흘러나오죠. 구트루네가 권한 잔을 마신 지크프리트는 바로 구트루네와 사랑에 빠져요. 지크프리트는 순식간에 군터에게 여동생과의 결혼을 허락해달라고 사정하는 입장이 됩니다. 군터는 자신이 마음에 둔 여인과 결혼할 수 있게 도와주면 구트루네와 결혼하게 해주겠다고 해요.

그 여인이라 하면 브륀힐데겠네요?

그렇죠. 지크프리트는 자신은 두려움이 없으니 황금 투구의 힘을 이용해 군터의 모습으로 변장하고 불의 장막을 넘어 브륀힐데에게 청혼해주겠다고 말해요. 굳게 약속한 두 사람은 이어 의형제의 맹세까지 합니다.

다시, 브륀힐데에게

무대는 다시 바위산으로 바뀌고 브륀힐데가 나타납니다. 브륀힐데는 반지를 들여다보고 있어요. 거기에 발퀴레 자매인 발트라우데가 나타나 보탄의 메시지를 전하죠.

딸에게 그렇게 모질게 굴어놓고는 무슨 말을 하려고요?

보탄의 창이 부러진 이후 신들의 세계가 불안으로 가득하니 브륀힐데가 황금 반지를 라인강의 요정들에게 돌려주면 세상에 다시 평화가 찾아올 거라는 이야기였죠. 하지만 브륀힐데는 지크프리트가 준 사랑의 증거인 반지를 포기할 수 없었어요. 발트라우데는 그런 브륀힐데에게 화를 내며 떠나버리죠.

브륀힐데는 신의 세계에서 쫓겨난 지 오래인데 의리를 지킬 필요가 있나요, 뭐….

그때, 멀리서 지크프리트가 등장합니다. 브륀힐데는 군터로 모습을 바꾼 지크프리트를 알아보지 못해요. 갈등이 고조되는 이 장면의 분위기가 음악으로 표현됩니다. 이윽고 군터로 변신한 지크프리트가 청혼하고 브륀힐데는 차갑게 거절합니다. 그러나 지크프리트는 브륀힐데를 제압하고는 반지도 빼앗죠. 무력하게 공격당한 브륀힐데는 기절하고요.

둘 다 너무 바보 같고, 너무 불쌍해요….

브륀힐데를 데리고 산에서 내려온 지크프리트가 몰래 군터와 만나 자리를 바꾸고 황금 반지는 자신이 가진 채 성으로 돌아옵니다. 그러자 구트루네가 버선발로 나와 변장이 풀린 지크프리트를 맞아주죠. 조금 이따 군터와 함께 성에 들어선 브륀힐데는 다시 제 모습으로 돌아온 지크프리트를 보고 정신을 잃을 정도로 놀라요. 그리고 당당히 지크프

리트의 옆자리를 차지하고 있는 구트루네를 보고는 무섭게 분노하죠.

두 눈 뜨고 보고 있어도 믿기 힘든 모습이었을 거 같아요….

그 자리에 주저앉고 만 브륀힐데를 지크프리트가 부축합니다. 그때 브륀힐데는 군터에게 빼앗긴 황금 반지가 지크프리트의 손가락에 있는 걸 보게 되죠. 브륀힐데가 사람들에게 지크프리트가 자신의 남편이라고 말하자 의심을 받게 된 지크프리트는 자신은 결백하다고 거짓 맹세를 해요. 그것도 하겐의 창에 대고요.

밤이 되자, 하겐이 브륀힐데에게 찾아와 지크프리트의 약점을 묻습니다. 분노에 찬 브륀힐데는 지크프리트가 가진 단 하나의 약점을 말해 줘요. 불사의 축복이 등에만 내리지 않았다는 거였죠. 하지만 지크프리트는 겁이 없는 용사라 절대 등을 보이지 않는다는 말도 함께 덧붙입니다.

역시 모든 영웅에게는 아킬레스 건이 있기 마련이죠.

다시 등장한 라인의 세 요정

이제 이 기나긴 이야기도 클라이맥스를 향해 달려가고 있습니다. 라인 강의 세 요정이 나와 잃어버린 황금에 대한 노래를 부릅니다. 멀리서 지크프리트가 다가오고, 요정들은 지크프리트의 손가락에서 빛나는 황금 반지를 자신들에게 달라고 부탁해요. 물론 지크프리트가 순순

히 내놓을 리는 없죠.

그러면 거기서 이야기가 끝
나잖아요.

요정들은 방법을 바꿔 반지
에 얽힌 저주를 말하기 시
작합니다. 반지를 가진 자
는 모두 죽게 되니 당신도
죽게 될 거라는 거죠. 그런
데 두려움 없는 영웅인 지
크프리트에게는 그 협박에

라인강의 세 요정과 지크프리트

가까운 말도 통하지 않습니다. 세 요정은 하는 수 없이 물러났죠.
이때 멀리서 사냥을 알리는 나팔 소리가 들려오고 하겐과 군터가 등
장합니다. 사냥에서 돌아온 두 사람은 지크프리트에게 술판을 벌이
자고 제안해요. 하겐과 군터는 어젯밤 지크프리트를 처치하기로 말을
맞춘 상태였죠. 술판이 벌어지고 하겐은 일부러 지크프리트에게 어린
시절의 이야기를 물어봐요. 지크프리트는 자신을 길러준 미메와 노퉁,
파프너에 대해서, 그리고 새의 말을 알아듣게 된 과정까지 이야기해
줍니다.

역시 술이 문제인가 봐요….

지금이다 싶었던 하겐은 지
크프리트의 술잔에 기억이
되살아나는 약을 타요. 그
술을 마신 지크프리트는 자
연스럽게 브륀힐데와 사랑
을 나누었던 추억을 이야기
합니다. 자기 아내가 된 브
륀힐데의 이야기가 나오자
군터는 놀라 자리에서 벌떡
일어나죠. 하지만 하겐은 아
랑곳하지 않고 지크프리트

군터의 창에 찔린 지크프리트

에게 저기 까마귀의 속삭임이 들리냐고 묻습니다. 지크프리트가 까
마귀를 보기 위해 자리에서 일어나 하겐에게 등을 돌린 그 순간, 하겐
은 창으로 지크프리트의 등을 찌릅니다. 지크프리트는 속수무책으로
쓰러져요. 주위에 있던 사람들이 하겐에게 무슨 짓을 벌인 거냐며 추
궁하자 하겐은 태연하게 지크프리트가 브륀힐데를 모른다고 자신의
창에 대고 맹세했었고, 자신은 거짓말한 지크프리트를 심판한 것뿐이
라고 하죠.

진짜 음모의 달인이군요….

이렇게 지크프리트가 죽음을 맞이하고 맙니다. 남은 사람들은 지크프
리트의 시신을 인도해 성으로 돌아가죠.

영웅의 장례식

구트루네는 귀환을 알리는 나팔 소리를 듣고 지크프리트가 왔을까 기대하며 방을 나서지만 맞닥뜨린 건 차갑게 식은 지크프리트의 시체입니다. 구트루네는 실신하고 성 안은 경악과 슬픔으로 가득찹니다. 간신히 정신을 차린 구트루네가 살인자라며 몰아붙여도 하겐은 거짓 맹세를 한 배신자를 처벌한 것뿐이라며 기세등등하게 맞대응해요. 그러고는 지크프리트를 물리친 자신이 황금 반지의 주인이라며 목소리를 높이죠.

하겐이 이런 '빅 픽처'를 그리고 있었던 거군요.

하지만 성의 주인이자 구트루네의 오빠인 군터는 황금 반지가 지크프리트의 아내인 구트루네의 소유라고 합니다. 그러자 하겐은 본심을 드러내 알베리히의 반지는 아들인 자신의 것이라며 군터를 죽이죠. 이때 무대에 브륀힐데가 나타나 구트루네에게 자신과 지크프리트의 이야기를 해줘요. 이제서야 지크프리트가 브륀힐데와 결혼했었다는 걸 알게 된 구트루네는 속절없이 지크프리트의 시신 앞에 쓰러지죠. 모든 것을 지켜보던 브륀힐데는 사람들에게 라인강 강가에 장작을 쌓아 올려 지크프리트를 태우겠다고 말해요. 이때 브륀힐데가 부르는 노래 **'집으로 날아가라 까마귀들이여'**는 매우 강렬합니다.

모든 것을 정화하는 불

장작이 높이 쌓이자 브륀힐데는 지크프리트의 손에서 황금 반지를 빼내고 장작 위에 시신을 얹으라 명합니다. 이윽고 불이 타오르고 브륀힐데는 지크프리트에게 주었던 그 말을 타고 불길에 뛰어들죠. 불길이 무대 전체를 태우지만, 그것도 잠시 불이 갑자기 꺼지면서 라인강의 물길이 힘차게 쏟아지기 시작해요.

그럼 황금 반지는 어떻게 됐나요?

라인강으로 돌아갑니다. 요정들은 반지를 내놓으라고 외치는 하겐을 잡아 물속으로 끌어들이고 라인강은 알베리히가 황금을 훔치기 이전의 평화를 되찾습니다. 하지만 저 위, 하늘 높이 있는 발할라는 그러지 못해요. 신들과 영웅들이 앉은 채로 불꽃에 휩싸이면서 장장 15시간에 달하는 대 여정이 마무리됩니다.
이 작품의 제목인 '신들의 황혼'은 북유럽 신화에 나오는 '라그나로크'의 번역어입니다. 신들이 죽고 세계는 멸망하는 사건을 의미하죠.

왜 그런 암울한 이야기를 신화로 만들었을까요?

세계가 멸망하는 신화나 전설은 지역에 상관없이 보편적으로 전승돼요. 아마 인간이 언제나 현재보다 더 나은 미래를 꿈꾸었기 때문일 겁니다. 멸망이 아니라 그 이후에 찾아올 신세계를 바란 거죠. 언젠가 힘

불타는 발할라

바그너 최고의 걸작

겨운 시대가 가고 더 나은 세상이 올 거라는 믿음은 오랫동안 인류를 지탱해온 힘이기도 합니다.

걸작의 양면

〈신들의 황혼〉 공연이 끝난 뒤 우레와 같은 손뼉을 치며 열광하는 청중에 떠밀려 바그너는 무대에 직접 오릅니다. 그리고 이렇게 말했죠.

> 여러분들은 우리들이 무엇을 할 수 있는지를 보셨습니다. 원하는 것은 여러분들에게 있습니다. 여러분이 원한다면 우리는 이렇게 예술을 쟁취할 수 있습니다.

그렇게 바그너는 엄청난 갈채 속에서 마치 그리스 비극에 등장하는 영웅처럼 은빛 월계관을 받았습니다.

해외에서 큰 상을 받고 돌아온 한국 예술가들 같네요.

바이로이트 축제가 끝나자 독일뿐 아니라 전 세계 언론이 온통 바그너와 《니벨룽의 반지》에 대한 이야기로 시끌벅적했습니다. 어디서나 바이로이트 축제극을 대서특필했고 많은 사람이 극찬을 아끼지 않았죠. 이제까지 이렇게 거대한 작품을 선보인 작곡가도 없었거니와 그

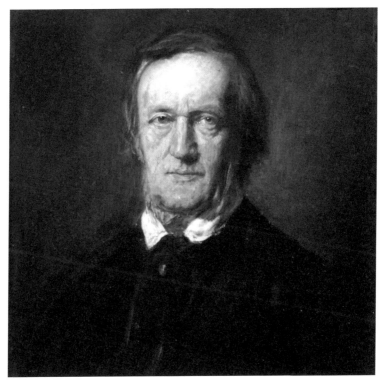

프란츠 폰 렌바흐, 바그너의 초상

형식도 완전히 새로웠으니까요. 이제 바그너는 단순한 작곡가가 아니었습니다.

평생 바랐던 걸 이뤘군요.

그런데 평생 숭배받길 원했던 바그너였지만 마냥 기쁘지만은 않았습니다. 바그너가 혁명가였던 30대에 완성한《니벨룽의 반지》의 대본은 재화와 권력을 탐하는 자들에 대한 비판으로 가득했습니다. 하지만

25년이 지나 공연을 올리고 주위를 돌아보니 작품을 보러 온 건 바그너가 경멸하던 부르주아나 귀족들이었지요.

예술의 이상과 현실인가 봐요.

빚 문제도 바그너의 마음을 불편하게 했습니다. 제작에 워낙 돈이 많이 들었고 후원도 잘 이루어지지 않아 손실액이 어마어마했거든요. 바그너 혼자서는 절대로 갚을 수 없는 금액이었지만 어쩔 수 없이 안고 가는 수밖에 없었죠.

빚은 바그너를 평생 따라다니네요….

하지만 바그너가 이제 세계적으로 엄청난 인기를 끌며 숭배받는 예술가가 되었다는 것만은 확실했습니다.

총 25년의 세월에 걸쳐 완성해낸 웅장한 《니벨룽의 반지》는 음악극이 지닌 가능성을 바그너만의 방식으로 끝까지 확장한 대작이며, 오늘날까지 이어지는 바이로이트 축제의 핵심이다.

《니벨룽의 반지》	**대본** 독일 설화와 북유럽 신화를 연구·통합해 1852년 완성.
	음악의 특징 라이트모티브가 극을 이끌어감. 신화적인 소리를 내기 위해 관악기와 타악기를 강화하고, 바그너 튜바를 만들어 추가.
	의의 게르만족의 신화를 음악과 극이 결합된 형태로 재창조함.
《라인의 황금》	**줄거리** 라인강 속 신비한 황금을 훔쳐 달아난 알베리히는 지하세계를 지배한다. 한편, 파졸트와 파프너는 발할라를 지어준 대가로 프라이아 여신을 요구한다. 보탄과 로게는 알베리히의 황금 반지와 투구를 빼앗아 거인 형제에게 주지만, 서로 갖겠다고 싸우다가 파프너가 파졸트를 죽인다.
《발퀴레》	**줄거리** 지크문트와 지클린데는 보탄의 인간 자식으로 어렸을 적 헤어져 따로 자라난다. 우연히 다시 만난 둘은 지클린데의 남편 훈딩으로부터 도망친다. 브륀힐데는 보탄의 명을 어기고 지크문트와 지클린데를 돕지만 보탄이를 지크문트를 죽게 한다. 브륀힐데는 불에 휩싸여 계속 잠을 자는 형벌을 받는다.
《지크프리트》	**줄거리** 미메는 지크프리트를 낳고 죽은 지클린데 대신 지크프리트를 키워낸다. 지크프리트는 파프너를 죽이다가 불사가 되고, 보물을 차지하려고 하는 미메를 죽여버린다. 그리고는 새가 이끄는 대로 바위산으로 가 브륀힐데와 사랑에 빠진다.
《신들의 황혼》	**줄거리** 지크프리트는 브륀힐데를 두고 여행을 떠난다. 군터는 하겐과 계략을 짜 지크프리트에게 망각의 물약을 먹인다. 지크프리트는 군터로 변신한 뒤 브륀힐데를 군터의 배우자로 데려온다. 하겐은 배신감에 떠는 브륀힐데에게 접근해 지크프리트의 약점을 알아내 지크프리트를 죽인다. 브륀힐데는 지크프리트의 시신을 불태우고 그 불은 활활 타올라 발할라를 태운다.

VI

끝까지 멈추지 않는 열정
- 두 거장의 최후와 영향력

축제라는 이름의 대서사시는 영원히 끝나지 않고 이어진다

바그너의 마지막 가는 길에는 경건함이 가득했다.
신 앞에서 겸허하게 몸을 숙인 바그너는 자신의 작품을 제단에 바친다.
바그너의 삶이 끝난 이후에도 축제는 많은 사람의 힘으로
300년 가까이 최고의 명성을 이어가고 있다.

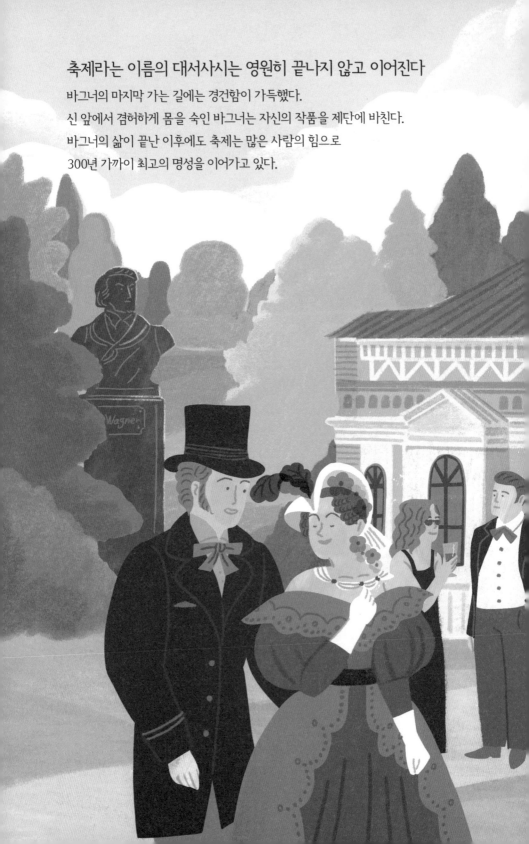

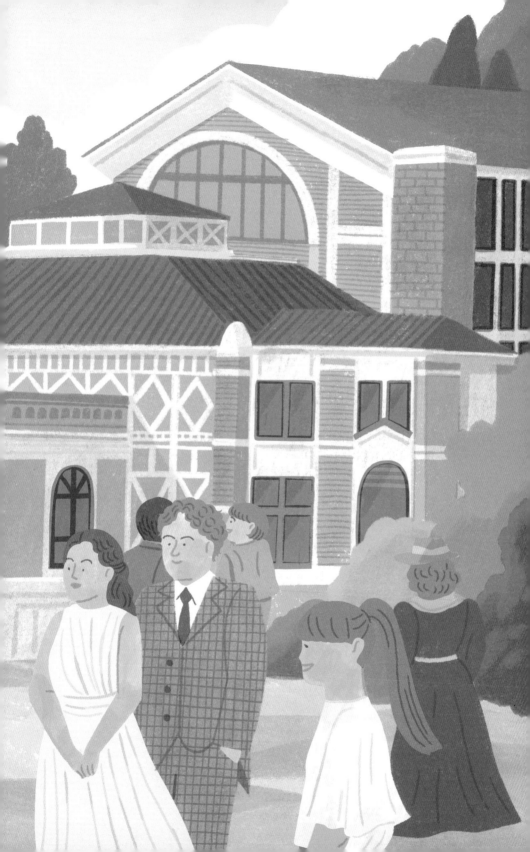

나이 든 경험자들이
이런 옛날이야기에라도 심취하지 않으면
음악의 역사는 이어져 내려오지 못할 터인즉.

— 조지 버나드 쇼

01

두 사람의 마지막 길

#〈파르지팔〉 #베네치아 #바이로이트 페스티벌
#〈오텔로〉 #카사 베르디 #〈팔스타프〉

《니벨룽의 반지》라는 거대 프로젝트를 마친 바그너는 본인의 인생에서 처음이자 마지막으로 종교적인 주제를 다룬 오페라 〈파르지팔〉을 작곡하기 시작합니다. 바그너는 종교를 믿었던 사람은 아니지만, 항상 철학의 한 종류로서 종교에 관심이 많긴 했었어요. 그런데 이때부터는 기독교에 대한 분명한 태도 변화가 생깁니다. 바그너가 〈파르지팔〉을 두고 "기독교 신앙의 가장 고귀한 비밀이 대놓고 무대에서 드러나는 극"이라 소개한 걸 보면요.

나이가 드니 신앙심이 생겼나 봐요…

무대봉헌축제극의 탄생

무엇보다 바그너는 〈파르지팔〉을 위해 새로운 개념을 만듭니다. 남들다 쓰는 오페라라는 단어는 쓰지 않겠다고 선언한 후 음악극과 축제극이라는 용어를 만들었던 것처럼 바그너는 〈파르지팔〉을 무대봉헌

축제극이라고 이름 붙였죠. 신에게 봉헌하는 축제극이라는 뜻입니다. 바그너는 〈파르지팔〉을 여느 오페라 극장에서 공연할 수는 없다며 경건한 분위기를 유지할 수 있는 바이로이트에서만 공연해야 한다고 주장했습니다. 1막이 끝나도 박수를 치지 말라고 당부하기도 했죠.

막이 내려오면 그만이지 작곡가가 그것까지 참견해요?

그래도 바이로이트 축제에서는 바그너의 의도를 존중해서 〈파르지팔〉의 1막이 끝날 때 아무도 박수를 치지 않습니다. 사실 종교의식을 여러 차례 길게 보여주는 〈파르지팔〉은 매우 비장하고 신비한 분위기가 강해 박수가 어울리는 작품은 아니에요. 이는 **〈파르지팔〉의 전주곡**에서도 잘 드러납니다. 이 곡은 따로 연주될 정도로 인기가 있죠.

박수가 어울리지 않는다니, 도대체 어떤 이야기길래…

〈파르지팔〉은 성배에 대한 이야기입니다. 예수가 최후의 만찬에서 사용했다고 알려진 성배는 강력한 힘이 있어서 바라보기만 해도 수명을 연장해주고 성배가 있는 곳에는 태평성대를 가져다준다고 합니다. 그런데 우리가 이런 성배 얘기를 이미 한 적이 있었는데 언제인지 기억나나요?

들어본 것 같긴 한데요.

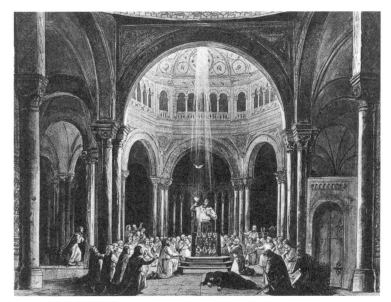

성배를 들어 올리는 파르지팔
3막 2장의 무대 구성에 바그너가 직접 참여했다고
알려져 있다.

바로 〈로엔그린〉에서였죠. 로엔그린이 파르지팔의 아들이자 성배를
지키는 기사였어요. 〈파르지팔〉은 〈로엔그린〉의 앞선 세대의 이야기
를 다루는 형제 작품이라고도 할 수 있습니다. 파르지팔은 악한 자들
로부터 성배와 성창을 지키기 위해 선택된 기사예요.

〈파르지팔〉에서 가장 중요한 건 역시 종교적인 소재죠. 하지만 동시에
성배를 지키는 기사들을 유혹하는 여성들이 펼치는 무대 또한 언급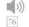
하지 않을 수 없답니다. 〈탄호이저〉에서 베누스 동굴 장면이 공연의
성패를 좌우할 정도로 중요했다면 〈파르지팔〉에서는 이 장면이 그렇
거든요.

종교와 유혹이라… 참 다른 것들이 모여 있네요.

그래서 1882년 2회를 맞은 바이로이트 축제에서 〈파르지팔〉이 공개되자 지나치게 종교적인 분위기에 난색을 표한 사람들도 있었지만 반대로 누군가는 〈파르지팔〉이 아무리 경건한 척 성직자 복장을 하고 있어도 성적 충동에 대한 찬가일 뿐이라며 폄하하기도 했죠.

반응이 정말 극과 극이었군요.

그래도 수많은 유명 인사들이 폭발적인 반응을 보였습니다. 작곡가 구스타프 말러는 〈파르지팔〉을 보고 "의심할 여지 없이 모든 예술 분야에서 가장 아름답고 숭고한 작품"이라고 평했으며 다른 유명 작곡가들 또한 찬사를 아끼지 않았습니다. 결과적으로 2회 바이로이트 축제는 1회가 남긴 어마어마한 부채를 뛰어넘는 순이익을 남겼죠. 바그너는 평생 처음으로 공연을 마치고 돈 걱정을 하지 않았다고 해요.

바그너에게도 빚이 없는 날이 오네요.

하지만 한때 바그너를 아버지처럼 존경하던 니체는 〈파르지팔〉의 공연을 보고 "바그너가 십자가 앞에 고꾸라졌다"며 크게 비난했죠. 니체는 바그너가 유럽의 전통적 기득권인 기독교처럼 과거에 머무르고 있다고 본 겁니다. 인간의 의지를 무엇보다 중요하게 여긴 니체로서는 종교를 찬양하는 〈파르지팔〉의 세계관 자체를 받아들일 수 없었던 거

예요. 결국 니체는 몇 년 후 그토록 숭배했던 바그너를 "인간이 아니라 질병"이라고 비판하며 명실상부한 바그너의 적이 되고 맙니다. 니체는 〈파르지팔〉 초연 얼마 전부터 계속 바그너를 공개적으로 비판하기 시작했기 때문에 두 사람 사이는 이미 서먹해진 상태였지만 그래도 바그너 마음이 그리 좋진 않았을 거예요.

베네치아로 떠난 여행

〈파르지팔〉이 마무리되자 긴장이 풀린 예순아홉 살의 바그너는 엄청난 피로감을 느꼈습니다. 심장에도 이상이 있었을뿐더러 마음에도 그림자가 졌는지 쉽게 침울해 했죠. 가족들은 이런 바그너를 위해 추운 바이로이트를 떠나 따뜻한 베네치아에서 휴양하기로 결정했습니다.

바그너와 가족들이 묵었던 베네치아의 카사 벤드라민 칼레르지
1995년부터 바그너 박물관으로 운영되고 있다.

네, 베네치아에 도착한 바그너는 화려한 고급 주택을 빌려 따스한 아드리아해의 햇살 아래서 가족, 친지, 친구와 함께 걱정 없는 나날들을 보냈어요. 하지만 이렇게 찬란한 시간을 보내면서도 바그너는 자주 죽음을 떠올렸습니다. 손 뻗으면 닿을 거리에 죽음이 다가왔다며 초조해 했죠. 자신의 최후를 장식할 신작은 뭘로 할지 일흔 번째 생일을 맞아 공개하는 작품은 어떤 게 좋을지, 지난 작품을 어떻게 개작하면 좋을지 여러모로 고민도 많았고요.

물론 그러면서도 추억을 공유했던 친구들과 차례로 만나 마지막 작별 인사를 나누고 삶을 정리할 시간을 갖기도 했습니다. 오랜 친구이자 동료인 리스트를 초대해 긴 시간 대화하기도 하고, 〈파르지팔〉을 지휘했던 헤르만 레비와 토론을 주고받기도 했죠.

마지막 외출

1883년 2월 6일, 바그너는 아이들과 함께 축제를 구경하기 위해 문밖을 나섰습니다. 자식들과 보낸 시간은 즐거웠지만, 지독한 감기에 걸리는 바람에 부쩍 쇠약해지고 말아요.

나이가 들면 감기도 무서운 병이잖아요….

그로부터 5일 후에 바그너가 〈파르지팔〉에서 직접 캐스팅했던 가수 케리 프링글이 베네치아 저택에 찾아오기로 했으니 바그너는 얼른 건강을 회복하고 싶어 안달했죠. 하지만 케리 프링글은 약속한 시간이 지나도 모습을 드러내지 않았습니다. 기다리다 지친 바그너는 아침부터 코지마와 크게 말싸움을 벌이고 혼자 방에 들어가 버렸죠. 그날 초저녁, 갑작스레 심장 발작이 찾아옵니다. 그리고 바그너의 심장은 더 이상 뛰지 않았어요.

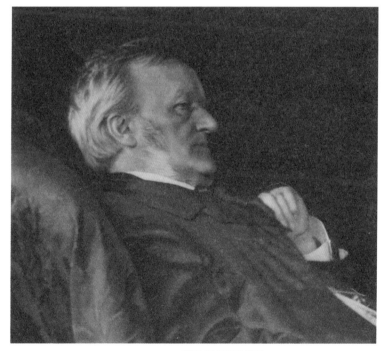

바그너의 마지막 사진

바그너가 세상을 떠나고 코지마는 큰 좌절감에 빠져 식음을 전폐했습니다. 하지만 이내 바그너가 남긴 것들을 지키기 위해 다시 일어났죠. 코지마는 먼저 시신을 바이로이트로 옮겨 바그너의 장례식을 치르기로 했어요.

맞아요. 바그너가 그렇게 사랑했던 독일로 돌아가야죠.

마지막 가는 길에는 수많은 바이로이트 시민들이 함께했습니다. 셀 수도 없는 조문객들이 찾아와 애도를 표했고 바이로이트의 모든 집에 검은 깃발이 걸렸죠. 루트비히 2세가 보낸 화환이 관 위에 놓이고 젊은 시절 바그너가 베버를 추모하며 작곡했던 〈장송 교향곡〉 WWV73이 울려 퍼지는 가운데 바그너는 영원한 휴식을 맞았습니다.

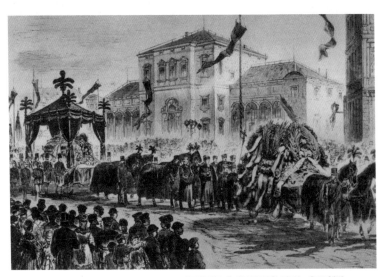

바이로이트 축제극장 앞을 지나는 운구 행렬

20세기의 바이로이트

바이로이트 극장의 왕, 바그너가 죽은 후 코지마는 바이로이트 축제의 모든 부분을 세세하게 챙기며 뜻을 이어갔어요. 코지마의 손에서 축제극장은 바그너의 신전이 되었고 공연은 제전이 되었습니다. 1907년 아들인 지크프리트에게 그 역할을 물려줄 때까지 코지마는 혼자서 모든 걸 해냈죠.

'바그너교'라고 해야겠어요.

그런 것 같네요. 아들 지크프리트는 바그너의 재능을 물려받아 작곡가로서 작품도 쓰고 지휘도 했습니다. 바이로이트 축제의 예술 감독이 되어 아버지 작품의 연출도 직접 했죠.

외할아버지가 리스트고, 아버지가 바그너인데 재능은 당연했겠지요.

하지만 지크프리트는 예순한 살이 되던 1930년, 심장 발작으로 사망해요. 어머니 코지마가 사망한 지 얼마 되지도 않은 때였죠.

저런, 심장병이 유전이었나 봐요.

이후 바이로이트 축제의 총괄은 지크프리트의 부인인 위니프리드에게로 넘어갔습니다. 그런데 이때는 나치가 독일을 지배하던 1930년대 독

일이었어요. 설상가상으로 위니프리드는 히틀러 숭배자였기 때문에 바이로이트 축제는 자연스럽게 나치의 영향 아래에 놓이고 맙니다. 바이로이트는 나치의 선전 기지로 변했지요.

히틀러와 바그너가 이때 깊이 관련된 거군요.

네, 히틀러가 바이로이트 축제에 직접 참석하기도 했습니다. 히틀러는 지크프리트와 위니프리드의 아들 빌란트를 양아들로 삼기까지 했으니 나치 독일에서 바그너가 가졌던 위상을 알 만하지요.

바그너의 손자가 히틀러의
양아들이었다는 건 좀 충격
적이네요…

하지만 2차 세계대전이 끝
난 후 빌란트의 동생 볼프
강이 바이로이트 축제를 맡
아 나치의 그림자를 닦고
또 닦아냈습니다. 지금까지
바이로이트가 최고의 음악
축제로 남아 있는 것은 아
마 볼프강의 노력 덕분일 거
예요. 볼프강은 2008년까

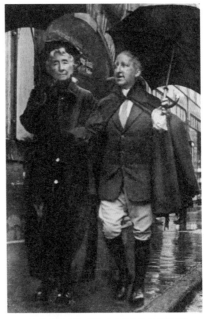

1929년 발매된 코지마와 지크프리트의 사진엽서

끝까지 멈추지 않는
열정

지 반세기 넘는 시간을 바이로이트에 바치고 은퇴했습니다. 지금 바이로이트 축제는 볼프강의 딸이자 바그너의 증손녀인 카타리나 바그너가 맡아 운영하고 있지요.

바그너의 핏줄이 계속 축제를 맡고 있군요.

그럼요. 바이로이트에서 바그너라는 이름이 가지는 상징적인 의미가 있으니까요. 여전히 그 후손들이 바그너가 평생 꿈꿔왔던 예술의 이상을 지키려 노력하고 있죠.
이것으로 인간 바그너에 대한 긴 얘기를 마치겠습니다. 현대음악의 첫 걸음이 된 바그너의 수많은 도전은 음악사에 지워지지 않는 거대한 발자국을 남겼어요. 어떤가요? 평생 세상을 향해 달려들던 바그너는 결국 스스로 영웅이 되어 신화를 만드는 데 성공한 것 같기도 합니다.

베르디의 애도

1883년 유럽 전역으로 바그너의 사망 소식이 퍼져나가자 베르디는 음악계의 동료로서 바그너의 죽음 앞에 큰 조의를 표합니다.

> 애석하기 짝이 없다. 바그너가 죽다니. 어제 들려온 이 소식은 나를 비탄에 빠뜨렸다. 예술사에 커다란 흔적을 남긴 위대한 인물이 사라지다니!

베르디는 바그너에게 개인적으로 나쁜 감정은 없었어요. 사실 이 둘은 서로 만났던 적도 없고 상대를 심하게 비판한 적도 없습니다. 그렇지만 서로의 실력과 내공을 누구보다 잘 알고 있었던거죠.

바그너의 죽음 이후에도 베르디의 창작은 계속돼요. 1887년 베르디와 보이토는 〈오텔로〉를 선보입니다. 〈아이다〉 이후 무려 16년 만이었죠.

아까부터 신경 쓰였는데 원래 '오셀로'라고 부르지 않나요?

맞는 지적이에요. 그런데 이탈리아어로는 '오셀로(Othello)'에서 알파벳 'h'를 빼서 '오텔로(Oteollo)'라고 발음해요. 그러니까 〈오텔로〉는 '오셀로'의 이탈리아어 이름인 거죠.

이탈리아 오페라 〈오텔로〉

베르디가 작품에서 손을 놓고 있던 긴 세월 동안 이탈리아 음악의 위상은 많이 떨어져 있었습니다. 다른 유럽 국가들과 마찬가지로 1870년대 이탈리아에는 바그너의 작품을 비롯한 독일 음악 열풍이 불었거든요. 이 상황이 안타까웠던 베르디는 이탈리아 오페라의 전통을 유지하면서도 혁신적인 작품을 만들고자 했습니다. 세련된 음악과 섬세한 감정 묘사를 담은 〈오텔로〉를 통해 이탈리아 오페라만이 도달할 수 있는 경지를 보여주려 한 거죠. 그렇게 거장의 관록이 오롯이 담

겨 있는 걸작이 탄생했습니다.

베르디가 오랜만에 마음 먹고 만든 작품이라니 궁금하네요.

〈오텔로〉는 첫 장면부터 드라마틱합니다. 폭풍우가 몰아치는 가운데 배 한 척이 다가오고 있어요. 키프로스섬의 차기 총독으로 내정된 베네치아의 장군 오텔로가 섬에 쳐들어온 이슬람 교도를 물리치기 위해 오는 중이죠. 폭풍이 가라앉자 오텔로의 배는 부둣가에 당당하게 모습을 드러냈지만 적군의 배는 모두 침몰해 보이지 않았습니다. 키프로스 사람들의 환호를 받으며 오텔로는 성으로 들어가요.

이때 오텔로의 부하인 이아고와 카시오가 등장합니다. 이아고는 악의로 가득 차 있는 인물이라 머릿속에 오텔로와 카시오를 몰락시킬 생각뿐이에요.

2018년 로마 〈오텔로〉 공연 실황
이아고(왼쪽)가 로데리고(오른쪽)에게 말을 걸고 있다.

아니, 한 명은 상사고 한 명은 동료잖아요.

자기 대신 부관으로 임명된 카시오와 그걸 결정한 오텔로 모두에게 원한을 품은 거죠. 이아고는 먼저 카시오가 오텔로의 부인 데스데모나에게 흑심을 품고 있다고 거짓말해서 카시오를 몰락시킬 작정이었습니다. 그리고 정말로 데스데모나를 짝사랑하는 동료 로데리고를 끌어들여 모두 모인 연회에서 카시오를 취하게 만듭니다. 결국 한바탕 소란이 벌어지자 오텔로가 등장해 어찌 된 일인지 묻죠. 당연히 이아고는 모든 책임을 카시오에게 돌리고요. 오텔로는 부관의 본분을 잊었다며 카시오를 파면시켜 버립니다.

의처증의 시작

그때 소란에 놀란 오텔로의 아내 데스데모나가 뛰쳐나오죠. 오텔로는 아내를 진정시키고 비로소 둘만의 오붓한 시간을 보내요. 사실 결혼식을 올리자마자 전쟁터에 나가는 바람에 제대로 신혼도 즐기지 못했

던 오텔로와 데스데모나는 너무나 애틋하게 '**밤의 어둠 속에 모든 소음은 사라지고**'를 노래합니다. 이 곡은 베르디가 쓴 사랑의 이중창 중 특별히 감미롭고 다정한 노래예요. 가사를 보면, 오텔로가 베네치아의 장군으로 임명되기 이전에는 노예로서 모진 학대와 수모를 겪었다는 걸 알 수 있습니다.

영웅 같은 오텔로에게도 아픈 과거가 있었군요.

그런데 이아고의 음모는 여기서 끝이 아니었습니다. 이아고는 오텔로가 결정을 돌이키도록 설득해달라고 데스데모나에게 부탁해보라며 카시오를 부추기죠. 카시오는 그 말을 따라 데스데모나에게 향합니다. 이때 혼자 남은 이아고가 부르는 '**나는 잔인한 신을 믿는다**'는 자신은 비열하게 태어났으며 죽으면 모든 게 다 끝이라는 내용이죠.

제목만으로 이아고의 악의가 느껴져요.

카시오는 정원에서 데스데모나를 만나 대화를 나눕니다. 이아고는 숨어서 두 사람을 지켜보고 있어요. 이때 오텔로가 등장해 이아고에게 두 사람이 뭘 하는지 묻죠. 이아고는 일부러 어물대며 데스데모나와 카시오가 무슨 불륜이라도 저지른 것처럼 행동합니다. 게다가 근거 없이 사람을 의심해서는 안 된다는 말을 흘려 더 의심스럽게 만들죠. 이윽고 이런 사정을 모르는 데스데모나가 오텔로에게 다가와 카시오를 너그럽게 용서해달라고 부탁하니 오텔로는 데스데모나가 바람피우고 있을지도 모른다는 의심을 품게 됩니다. 오텔로가 머리가 아프다며 데스데모나를 물리자 사랑하는 남편을 걱정한 데스데모나는 손수건으로 머리를 닦아주려고 하죠. 그러나 오텔로는 손수건을 바닥으로 던져버려요. 그 손수건을 데스데모나의 시녀이자 이아고의 부인인 에밀리아가 주워듭니다. 그런데 그때 이아고가 나타나 그 손수건을 가져가죠.

이아고가 무슨 짓을 할지 걱정되네요.

한편 아내에게 배신당했다고 생각한 오텔로는 절망에 빠집니다. 그리고 이아고에게 확실한 증거를 찾아오지 않으면 가만두지 않겠다고 말해요. 그러자 이아고는 언젠가 카시오가 잠꼬대로 데스데모나를 사랑한다고 말하는 걸 보았다며 그게 증거라고 이야기합니다.

잠꼬대가 어떻게 증거가 돼요. 억지잖아요.

하지만 의심에 사로잡힌 오텔로는 그 말에 이성을 잃고 오히려 꿈이 진실을 품고 있다며 데스데모나의 부정을 믿어버립니다. 이아고는 카시오가 데스데모나의 손수건을 들고 다니는 걸 봤다며 오텔로의 분노에 기름을 붓고요. 이윽고 두 사람은 복수의 신을 찾으며 '**대리석 같은 저 하늘에 맹세한다**'를 부릅니다. 상반된 둘의 감정이 잘 드러나는 드라마틱한 곡이죠.

복수의 화신이 되다

새로운 막이 열립니다. 오텔로는 배신감에 마음 아파하면서도 아직 데스데모나를 믿고 싶은 마음이 남아 있는 상태죠. 그래서 오텔로는 데스데모나에게 손수건을 가지고 있는지 물어봐요. 그렇다는 말을 듣고 싶었겠지만 데스데모나의 손수건은 이아고가 가지고 가버렸으니 당연히 없었죠. 오텔로는 질투심에 휩싸여 데스데모나의 어깨를 쥐고 흔들며 무섭게 추궁합니다. 결국 자기 분을 못 이겨 데스데모나를 방 밖으로 쫓아내요.

끝까지 멈추지 않는
열정

데스데모나야말로 뭣도 모르고 휘말려버린 피해자네요.

이때 오텔로는 한번 들으면 잊을 수 없는 강렬한 곡, '**주여! 제게 온갖 치욕을 주시는군요**'를 부릅니다. 이윽고 이아고가 오텔로에게 찾아와 확실한 불륜의 증거를 보여주겠다고 말해요. 이아고는 오텔로한테 구석에 숨어 있으라 말하고는 카시오를 맞이합니다. 두 사람이 나누는 대화가 잘 들리지는 않지만 오텔로는 카시오의 주머니에서 데스데모나의 손수건이 나오는 걸 똑똑히 목격합니다. 분노에 사로잡힌 오텔로 앞에 베네치아의 특사 로도비코가 등장해 서한을 전해요. 그 내용인즉슨, 오텔로를 본국으로 소환하고 오텔로의 후임으로 다름 아닌 카시오를 임명한다는 거였지요.

정말 설상가상이라는 말이 어울리는 상황이네요.

네, 모든 것을 잃은 오텔로는 눈이 뒤집혀 사람들이 모여 있는 가운데 서한을 땅에 던지며 데스데모나에게 난폭하게 굴어요. 이아고는 오텔로가 키프로스를 떠나야 하는 시간이 다가오고 있으니 자신이 오텔로를 대신해 카시오에게 복수해주겠다고 하지요.

그렇게까지 하는 이아고를 이해할 수가 없네요.

하지만 이것도 거짓말이었어요. 자기 대신 앞서 카시오와 실랑이를 벌였던 로데리고를 앞세우니까요.

마지막 밤

키프로스를 떠나기 전날 밤, 침실에서 잠자리에 들 준비를 하던 데스데모나가 '버들의 노래'를 부릅니다. 억울하게 남편의 의심을 받게 된 데스데모나가 부르는 이 노래는 매우 슬프면서도 감동적입니다. 이 노래는 리리코 소프라노, 그러니까 서정성을 강조하는 소프라노 곡으로 아주 유명하죠.

곧이어 오텔로가 침실에 들어와 탁자 위에 칼을 놓고는 데스데모나에게 입을 맞춰요.

칼이요? 왠지 불길하네요….

오텔로는 지금이라도 하늘에 용서를 빌라고 하지만 영문을 모르는 데스데모나는 자신이 아무 죄도 저지르지 않았다고 항변해요. 오텔로는 데스데모나에게 카시오를 사랑하지 않느냐며 윽박지릅니다. 데스데모나가 아니라고 아무리 얘기해도 질투로 정신이 나간 오텔로는 거짓이라고만 생각해요.

말이 통하는 상태가 아니군요.

네, 분노를 참지 못한 오텔로는 데스데모나의 목을 조릅니다. 결국 데스데모나가 쓰러지는 순간 노크 소리가 들려와요. 다름 아닌 에밀리아였죠. 에밀리아는 로데리고가 카시오를 죽이려다가 되려 죽고 말았

다는 소식을 듣고 온 거였습니다. 데스데모나는 에밀리아에게 자신이
죄 없이 죽게 되었다는 마지막 말을 남기고 세상을 떠납니다.
이 모습을 본 에밀리아는 오텔로를 살인자라고 비난하면서 밖으로 나
가 도움을 요청하죠. 이윽고 카시오와 이아고 그리고 베네치아의 특
사인 로도비코가 등장합니다.

에밀리아가 사건의 전말을 알고 있지 않나요? 자기가 들고 있던 손수
건을 이아고가 가져갔었잖아요.

맞아요. 그래서 모든 이에게 이아고가 자신이 주운 데스데모나의 손
수건을 이용했다는 걸 폭로합니다. 마침 시동이 들어와 로데리고가
카시오와의 결투에서 쓰러져 죽어가면서 이아고의 음모를 고발했다
고 덧붙이죠.

2002년 뉴욕 메트로폴리탄 극장 〈오텔로〉 공연 실황
오텔로가 죽은 데스데모나 옆에 누워 절망을 토하고
있다.

네, 그제야 자신이 이아고의 손에서 놀아났다는 걸 깨달은 오텔로는 옷 속에 숨겨놓은 단검을 꺼내요. 그리고 '**칼을 들었다고 두려워하지 말라**'를 부르며 스스로 목숨을 끊습니다. 그렇게 극이 끝나지요.

밀라노를 가득 채운 환호

자그마치 16년 만에 베르디가 신작을 내놓았다는 소식에 밀라노 전체가 기대감으로 부풀었습니다. 베르디의 신작을 보러 전 세계에서 찾아왔어요. 1887년 2월 5일 초연 날에는 라 스칼라 극장으로 가는 모든 길이 마비될 정도였지요. 〈오텔로〉는 이제까지 베르디가 써왔던 성공 신화 중에서도 가장 큰 성공으로 기록되었습니다.

공연이 끝나도록 환호는 멈추지 않았고 급기야 수천 명의 군중이 베르디가 묵고 있는 호텔로 행진해 갔다고 합니다. 베르디가 오텔로 역을 맡은 테너와 함께 발코니에 나와 〈오텔로〉의 첫 대사인 "기뻐하라!"를 외치니 열광적인 갈채가 끊임없이 이어졌어요. 환희의 물결은 새벽까지 계속되었습니다.

작품에 대한 반응이 얼마나 뜨거웠던지 밀라노 시의회에서는 초연 이튿날 베르디가 머물고 있는 호텔을 방문해 베르디를 명예시민으로 임

명하기까지 했죠. 그러면서 빠른 시일 내에 라 스칼라 극장에서 또 새로운 작품을 볼 수 있다면 좋겠다는 뜻을 전해요. 하지만 베르디는 "나는 오늘 자정까지만 음악가 베르디이고 다시 산타가타의 농부로 돌아갈 겁니다"라고 대답했습니다.

경축, 데뷔 50주년

〈오텔로〉 발표 후 2년이 지난 1889년은 베르디가 데뷔작 〈오베르토〉를 라 스칼라 극장에서 발표한 지 50주년 되는 해였어요. 주변 사람들은 기념 행사를 열어야 한다며 들썩였죠.

작곡가로서 50년이니 의미 있겠네요!

그런데 정작 베르디가 소란스러운 행사를 원하지 않는다며 화를 내는 바람에 행사는 무산되었어요. 대신 베르디는 자선 병원 설립을 추진했습니다.

진짜 '된 사람'이네요. 존경스러워요.

더 존경스러운 건 베르디가 시설에 자신의 이름을 붙이지 못하게 했다는 겁니다. 게다가 베르디의 사회 공헌은 여기서 그치지 않았어요. 밀라노 외곽에 은퇴한 예술가들을 위해 이른바 '안식의 집'이라는 양로원까지 설립했죠. 베르디는 이곳을 자신이 만든 것 중에 가장 좋아

하는 작품이라고 할 정도로 애정을 보였습니다. 안식의 집은 완공까지 10여 년의 세월이 걸릴 만큼 거주할 사람들의 필요를 일일이 따져가며 아주 꼼꼼하게 지어졌어요. 이후 이탈리아 전역에 안식의 집을 본뜬 곳이 많이 생겨났죠.

음악 외에도 사회를 위한 일을 많이 했네요.

70대 중반을 넘긴 베르디는 주변 사람들에게 이제 더 이상 작품을 쓰지 않을 거라 말했습니다. 최고의 성공을 거둔 〈오텔로〉로 종지부를 찍고 싶었던 거죠. 하지만 베르디의 마음속 깊은 곳에는 작곡에 대한 미련이 남아 있었어요. 그건 다름 아닌 희곡을 향한 것이었죠.

베르디의 희극

예나 지금이나 희곡보다는 비극이 더 위대하다는 편견이 있는 게 사실이에요. 베르디와 바그너가 발표한 작품을 비롯해 오페라 최고 명작들 대부분 비극이니까요. 하지만 그렇다고 희극을 쓰는 게 비극보다 쉬운 것은 절대 아닙니다. 둘은 전혀 다른 능력을 필요로 해요. 그래서 유쾌한 희극을 잘 썼던 작곡가 로시니는 베르디가 희극을 안 쓰는게 아니라 못 쓰는 거라 놀렸죠. 자존심 강한 베르디는 죽기 전에 희곡을 한 번 써봐야겠다고 생각해왔던 거 같아요.

마지막까지 새로운 영역에 도전을 이어가나 보네요.

맞아요. 마침 그 생각을 눈치챘는지 1889년 보이토가 셰익스피어의
희극으로 오페라를 만들자고 제안했고, 베르디는 망설이면서도 승낙
합니다. 하지만 일흔이 넘은 베르디는 자신이 작곡을 끝마치지 못할
수도 있다는 생각에 리코르디를 포함한 누구에게도 새 작품에 착수
했다는 사실을 말하지 않았어요.

일거수일투족이 화제가 되는 유명 인사라 더 부담스러웠을 거 같아요.

네, 미적지근하게 은퇴를 선언했다 철회한 전력도 신경이 쓰였겠죠. 그

렇지만 베르디는 이 작품이 확실히 자신의 마지막 작품이 될 거라고 여겼어요. 그래서 어떻게 피날레를 장식하면 좋을지 기대에 들떠 젊은이 같은 열정을 불태웠습니다. 관객들의 눈높이나 평론가들의 시선 따위는 전혀 신경 쓰지 않은 채 오직 자기만족을 위해서만 작품을 써 내려갔죠.

평생 이탈리아를 위해 살아가다 마지막에야 스스로를 위한 작품을 쓰다니 멋지네요.

작품의 주인공 팔스타프에게는 배불뚝이라는 별명을 붙여주었는데 당시 친구에게 보낸 편지에서도 자신을 "배불뚝이"라고 썼대요.

왜요? 살이 쪄서요?

그게 아니라 팔스타프와 자신을 완전히 동일시한 거예요. "한동안 배불뚝이가 아팠어", "요즘 배불뚝이가 게을러졌어" 하면서요. 이 정도로 팔스타프를 아꼈던 베르디는 마지막 작품 곳곳에 인생을 살아오면서 배웠던 여러 교훈을 녹여냈습니다. 그럼 이제 베르디가 이렇게까지 사랑한 존 팔스타프 경의 이야기를 한번 들어볼까요?

배불뚝이 팔스타프

팔스타프는 은퇴한 기사예요. 기사였으니 신분은 높지만 집도 없이 여

관에서 사는 처지죠. 늙은 팔스타프는 따로 돈이 나올 데가 없나 고민
하다 동네에서 제일로 잘 사는 집의 부인들을 유혹해 돈을 뜯어내기
로 마음먹습니다. 그리고 속전속결로 알리체와 메그 두 사람에게 연
애편지를 써서 부쳐요.

그 부잣집 부인들이 주정뱅이 뚱보를 참 좋아라 하겠네요.

그런데 편지를 받은 알리체와 메그는 절친한 친구였어요. 얄은 수가
발각되는 건 시간 문제였죠. 두 사람과 알리체의 딸, 그리고 또 다른
친구인 퀴클리 부인 이렇게 넷이 한 글자씩 대조해가며 글자 하나 다
르지 않는 편지를 함께 읽는 게 **사중창**으로 표현됩니다. 이들은 의기
투합해서 뻔뻔스러운 엉터리 팔스타프를 골탕 먹이기로 해요. 그 사
이 알리체의 남편 포드가 자신의 일행과 함께 집에 들어옵니다. 여자
들과 남자들은 각자 다른 방에 있는 거라 서로 무슨 얘기를 하는지
듣지 못하는 설정인데, 결국 아홉 명에 달하는 인물의 목소리가 조화
롭게 섞이는 게 참 경이롭죠.

와, 사중창도 신기하다고 생각했었는데…

이어서 2막과 3막에서는 팔스타프를 골탕 먹이기 위한 작전이 전개됩
니다. 먼저 알리체가 팔스타프를 집으로 초대해요. 팔스타프는 신나서
알리체를 껴안으려고 하지만 알리체는 몸을 빼죠. 이때 알리체의 남
편인 포드가 집에 들이닥쳐 팔스타프를 찾습니다.

팔스타프가 발각되면 큰일이 나겠어요.

놀란 팔스타프는 헐레벌떡 일어나 숨을 곳을 물색하죠. 그러다 알리체가 가져다 놓은 커다란 세탁 바구니를 발견하고 그리로 몸을 숨깁니다. 포드는 엉뚱하게 병풍 뒤를 뒤지다가 자신의 딸 나네타가 펜톤이라는 남자와 애정 행각을 벌이는 걸 발견하고요. 사람들이 젊은 두 연인에 정신이 팔려 있는 사이, 알리체는 다른 여성들과 합세해 팔스타프가 숨어 있는 빨래 바구니를 창문 밖 강물 속으로 던져버립니다.

완전 물에 빠진 생쥐 꼴이 됐겠어요.

모든 건 다 장난이야

다음 막이 오르고 강에서 겨우 빠져나온 팔스타프는 여관에서 신세를 한탄하고 있습니다. 곧 사과하고 싶으니 오늘 밤 공원에서 만나자는 알리체의 편지가 도착하죠. 팔스타프는 또 좋다고 약속 시간에 맞춰 나갑니다.

아니, 딱 봐도 여자가 갖고 노는 거잖아요.

그날 밤 자정, 팔스타프는 공원의 커다란 나무 밑에서 알리체를 기다리고 있습니다. 알리체는 친구들과 남편 친구들까지 동원해서 팔스타프에게 장난칠 준비를 마친 상태고요. 모두 요정이나 마녀로 분장하

고 나타나 팔스타프를 당황하게 만들어 망신을 주려고 했던 거죠. 분장한 알리체 일행은 팔스타프를 이리저리 찌르면서 못살게 굽니다. 결국 팔스타프는 참지 못하고 잘못했다면서 사과해요. 이어서 알리체의 딸 나네타가 사랑하는 펜톤과 결혼을 모두에게 알립니다. 그렇게 마지막에는 팔스타프를 포함한 모든 사람이 모여 축제 분위기 속에 '**인생은 다 장난이야**'라는 곡을 불러요. 〈팔스타프〉를 대표하는 이 곡의 제목 "인생은 다 장난이야"에서 왠지 여든 살 노인의 깨달음이 느껴지는 거 같죠.

베르디는 리코르디에게 〈팔스타프〉의 모든 악보를 보내면서 팔스타프에게 작별 인사를 남겨요. "가라 늙은 존, 즐거울 때나 슬플 때나 너의 길을 가라"라는 내용의 메모였습니다.

슬프네요. 베르디가 직접 말하는 거 같아요.

〈팔스타프〉는 희극이지만 생각 없이 웃기기만 한 작품은 아니에요. 무대 표현과 음악의 구성도 아주 훌륭한 데다 인간이 남몰래 품고 있는 비밀과 욕망을 드러내는 대사들도 있습니다.

게다가 〈팔스타프〉는 베르디의 자서전이기도 하죠. 예전에 작곡했던 작품의 선율이 등장해 새로운 선율과 조화롭게 어울릴 뿐 아니라 모차르트나 로시니 같은 위대한 오페라 작곡가나 동갑내기 라이벌이었

던 바그너의 선율도 사용하고 있으니까요. 말하자면 이 작품을 통해 자신의 지난 삶을 정리하고 자신이 영향을 받았던 많은 음악가에게 존경을 표하고 있는 겁니다. 오늘날 음악학자와 비평가들에게는 〈오텔로〉에 필적할 만큼 혹은 그 이상의 위대한 작품으로 인정받고 있어요.

베르디가 자신의 인생을 돌아보며 정리한 자서전이자, 선배와 동료 작곡가들에 대한 헌사라니, 거장답게 멋지네요.

당대의 다른 작곡가들도 똑같이 느꼈는지 원래 베르디를 인정하지 않았던 한스 폰 뷜로조차 〈팔스타프〉를 보고 베르디에게 과거에 범한

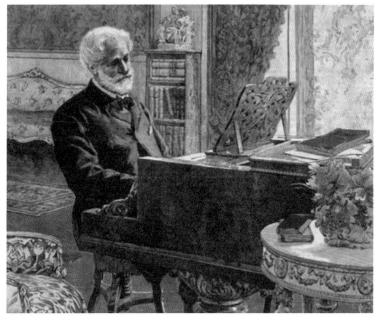

1899년 산타가타 저택에서 피아노 치는 베르디

무례를 사죄하는 편지를 보냅니다. 베르디는 이에 "당신들은 바흐의 아들, 우리는 팔레스트리나의 아들"이라며 전통이 다르니 생각이 다른 건 당연하고 당신처럼 훌륭한 음악가로부터 뜻밖의 편지를 받아 오히려 기쁘다고 멋지게 답장해요.

베르디의 마지막 시간

베르디는 다시 산타가타로 돌아와 조용히 시간을 보냅니다. 그러면서 자신의 마지막 곡이 된 〈테 데움〉을 작곡해요. 〈팔스타프〉가 베르디 만을 위한 작품이었다면 이 곡은 온전히 팬을 위한 곡이라고 할 수 있습니다. 이제껏 자신의 작품을 들어준 청중에게 남기는 감사의 표시지요.

가슴이 뭉클하네요.

어느덧 베르디의 나이는 여든네 살에 이릅니다. 베르디는 그때까지도 여전히 건강에 문제가 없었고 활기가 넘쳤죠. 하지만 문제는 스트레포 니의 건강이었어요. 차가운 가을바람에 그만 폐렴에 걸리고 만 거죠. 스트레포니는 2주간 앓다 결국 세상을 떠나고 말았습니다. 그 어떤 화환도, 연설도 원하지 않는다는 유언을 남겼기에 위대한 소프라노의 마지막 길에는 어떤 음악도 흐르지 않았습니다. 하지만 모든 부세토 의 시민들이 행렬을 이루어 추모를 보냈지요.

밀라노 시내를 지나는 베르디의 운구 행렬

베르디가 너무 슬펐겠어요.

반평생 아내와 함께 살던 산타가타의 저택에 혼자 남게 된 베르디는
견딜 수 없었는지 밀라노 그랑 호텔로 거처를 옮겨요. 그러고는 누가
걱정하며 찾아와도 신경쓰지 말라며 번번이 돌려 보냈대요. 그래도
테레사 슈톨스가 베르디의 곁을 지키며 돌봐줬다고 합니다.

베르디는 호텔에 머물며 사람도 잘 만나지 않고 가끔 라 스칼라 극장
만을 오가며 시간을 보냈습니다. 특별히 아픈 곳은 없었지만 이 세상
에서 더는 할 일이 없다며 만사에 기쁨을 느끼지 못했죠.

그렇게 스트레포니가 세상을 떠난 지 4년 만인 1901년 1월 21일 베르

디는 발작을 일으켰고, 그로부터 1주일을 넘기지 못하고 숨을 거둡니다. 이때 나이가 여든여덟 살이었어요.

기나긴 인생의 여정이 그렇게 끝났군요.

베르디를 잃은 이탈리아는 탄식에 잠겼습니다. 베르디는 자신의 장례식을 검소하게 치르라고 했지만 그럴 수 있었을 리 없었죠. 베르디는 수만 명의 시민이 추모 행렬을 이루고 900여 명의 합창 단원이 〈나부코〉의 '꿈이여, 금빛 날개를 타고 가라'를 부르는 가운데 자신의 가장 찬란한 유산 중 하나인 안식의 집으로 돌아갔습니다.

자신이 지은 집에서 편히 안식을 취할 수 있었겠어요.

여기까지가 스물일곱 편의 오페라를 선물로 남기고 세상을 떠난 베르디의 이야기입니다. 이탈리아 건국의 영웅이자 오페라의 왕인 베르디의 오페라는 지금도 세계 어디서나 가장 많은 사랑을 받고 있습니다. 그리고 이제는 여러분의 사랑을 기다리고 있죠.

오페라의 두 거인, 바그너와 베르디는 말년에도 새로운 시도를 하며 창작혼을 불태웠다. 바그너는 유례없이 기독교적 메시지를 담은 작품을, 베르디는 셰익스피어 작품에 이어 숙원이었던 희극에 처음으로 도전했다. 바그너는 바이로이트가 아닌 베네치아에서, 베르디는 산타가타가 아닌 밀라노에서 죽음을 맞았다.

바그너의 마지막	**마지막 작품** 1882년 기독교적인 색채의 〈파르지팔〉을 만들고 신에게 봉헌하는 축제극으로 명명 ⋯→ 니체 "바그너가 십자가 앞에 고꾸라졌다" 비판.
	사망 가족들과 함께 베네치아로 요양 ⋯→ 1883년 코지마와 다툰 후 심장발작으로 세상을 떠남 ⋯→ 바이로이트에서 장례 치름.
베르디의 〈오텔로〉	**16년만의 신작 발표** 1887년 보이토 각색 대본으로 만든 〈오텔로〉 발표 ⋯→ 라 스칼라 극장 무대에서 초연 ⋯→ 수천 명의 군중이 숙소 앞으로 몰려와 환호를 보냄.
	줄거리 이아고는 키프로스 신임 총독 오텔로 장군이 자기가 아닌 카시오를 부관으로 삼았다는 데 앙심을 품고, 먼저 오텔로가 부인 데스데모나와 카시오가 불륜 관계인 줄 오해하도록 만들어 카시오를 파멸시킨다. 데스데모나는 남편에게 바람피운 적 없다고 항변하나 믿지 못한 오텔로는 분을 못 이겨 데스데모나를 죽이고 만다. 마지막에는 모든 게 이아고의 음모였음이 밝혀지고, 절망한 오텔로는 죽음을 택한다.
	대표곡 '밤의 어둠 속에 모든 소음은 사라지고', '나는 잔인한 신을 믿는다', '대리석 같은 저 하늘에 맹세한다', '버들의 노래', '칼을 들었다고 두려워하지 말라' 등
베르디의 마지막	**안식의 집 건설** 1888년 은퇴한 음악가를 위한 양로원 건설 ⋯→ 이를 본뜬 시설이 이탈리아 전역에 많이 지어짐.
	삶을 마무리한 작품들 1887년 베르디 자신을 위한 희극 〈팔스타프〉 만듦 ⋯→ 1893년 팬들을 위한 〈테 데움〉 작곡.
	사망 1897년 스트레포니가 죽은 뒤 밀라노 호텔에 은둔 ⋯→ 1901년 세상을 떠남.

매일 새로운 세계가 펼쳐지는 각자의 무대 위에서

비록 황금시대는 지났다 해도 여전히 오페라는 많은 사랑을 받고 있다.
음악과 드라마가 합쳐진 다양한 형태의 작품들은
저마다의 무대 위에서 불을 밝히고 사람들의 마음을 끌어들인다.
환상을 펼쳐내는 극장의 빛은 영원히 꺼지지 않는다.

작년의 단어는 작년의 언어이고
내년의 언어는 또 다른 목소리를 기다리고 있다.

- T. S. 엘리엇

02

오페라의 왕을 기억하다

#오페라의 변화 #현대음악 #대중 음악극
#오페라 부프 #뮤지컬 #디즈니 애니메이션

역사상 가장 위대한 오페라 작곡가인 베르디와 바그너가 활동했던 19세기는 오페라가 가장 큰 사랑을 받았던 시기기도 했어요. 두 사람의 죽음과 함께 오페라의 시대도 저물기 시작합니다.

20세기가 되자 19세기에 오페라의 인기를 지속했던 동력이 하나둘씩 꺼졌던 거죠. 전 국민이 오페라 작품 하나로 열광하고 동요하는 일은 더 이상 일어나지 않게 돼요. 특히 베르디처럼 대중과 전문가를 동시에 만족시킨 오페라 작곡가는 나오지 않았습니다.

오페라, 다시 상류층의 문화가 되다

19세기가 예외적인 거지 사실 오페라는 누가 뭐라 해도 상류층이 주도했던 예술입니다. 오페라를 관람할 때 지켜야 할 엄격한 행동 양식이 있었고, 드레스 코드도 있었죠. 당연히 평범한 사람들은 따라 하기 쉽지 않은 것들이고요.

실제로 진입 장벽이 꽤 높았군요.

네, 게다가 20세기에 다시 오페라 극장의 주요 소비자가 된 상류층 관객들은 점점 더 진지하고 어려운 오페라 작품을 선호했어요.

잘 이해가 안 가요. 자기들끼리만 즐기고 싶어서일까요?

일종의 구별 짓기라고 비판할 수도 있지만 높은 식견을 갖춘 감상자가 수준 높은 작품을 기대하는 건 당연해요. 비록 그 과정에서 오페라에 익숙하지 않은 사람들은 점점 멀어질 수밖에 없었지만 말입니다.

좋은 작품을 원하는 마음이 누구에겐 장벽이 되기도 하는군요.

이렇게 오페라를 진지하게 대하는 태도는 바그너에게서 비롯되었다고 할 수 있습니다. 오페라에 종교적인 경외심을 품도록 만들고자 했던 바그너는 오락적인 면을 희생시키면서까지 파격적이고 혁신적인 작품을 쓰려고 했

오페라 클로크
20세기에 오페라 극장에서는 오페라 모자, 오페라 클로크, 오페라 코트 등을 착용해야 했다. 클로크는 코트와 비슷하지만 팔을 집어넣는 부분 없이 망토처럼 둘러 입는 옷이다. 주로 모피나 값비싼 원단으로 만들어졌기 때문에 매우 고가였다.

죠. 이런 어려운 오페라는 우리 수업처럼 누군가 해석해줘야 이해할 수 있었기 때문에 바그너 이후로 오페라에 해설이 필요한 시대가 시작된 거예요.

바그너를 계승한 작곡가

20세기 오페라의 포문을 연 건 리하르트 슈트라우스였습니다. 슈트라우스는 오페라를 작곡하기 이전에 교향시로 명성을 쌓았죠. 교향시란 문학 작품을 음악으로 풀어낸 묘사적인 음악 장르를 말해요. 슈트라우스가 작곡한 교향시 중에는 〈자라투스트라는 이렇게 말했다〉가 ◀》) 특히 유명하죠. 87

어, 들어 본 적 있는 이름인데….

니체의 철학과 사상의 진수를 보여주는 같은 이름의 대서사시를 주제로 만든 곡이죠. 이 곡을 〈2001 스페이스 오디세이〉의 영화음악으로 알고 있는 사람들도 많을 거예요.

리하르트 슈트라우스
바그너와 이름이 같은 데다 바그너의 계승자가 되고 싶어 했기 때문에 '리하르트 3세'라는 별명이 붙었다. 1933년에 나치당의 음악국 총재를 역임했다는 죄목으로 전범 재판에 회부되었지만 무죄 판결을 받았다.

〈살로메〉의 소원

1905년 초연된 〈살로메〉는 슈트라우스 최초의 성공작이자 가장 큰 논란을 일으킨 작품입니다. 신약 성경 속 이야기를 아주 도발적으로 재해석한 오스카 와일드의 희곡이 원작이죠.

야하게 각색했다는 건가요?

네, 하지만 원래 성경 속 얘기도 충격적이기는 해요. 헤롯 왕이 동생의 아내 헤로디아스와 결혼하거든요. 세례자 요한은 헤롯 왕의 이런 행태를 강하게 비판합니다. 안 그래도 왕비 헤로디아스가 세례자 요한에게 앙심을 품고 있었는데 말이죠. 이 헤로디아스의 딸이 바로 오페라의 제목이기도 한 살로메입니다. 어느 날 연회에서 살로메가 춘 춤에 매우 만족한 헤롯 왕이 살로메의 소원을 들어주겠다고 하자, 헤로디아스는 딸에게 요한의 머리를 달라고 말하게 시켜요. 그렇잖아도 세례자 요한이 눈엣가시였던 헤롯 왕은 마침

앙리 르뇨, 살로메, 1870년

잘됐다 하고 머리를 잘라 쟁반에 얹어 갖다주죠.

성경에 그런 잔인한 얘기가 다 나오나요?

저는 이 세상에서 가장 충격적인 작품이 성경이라고 생각해요. 성경을 문학으로 본다면 말이죠. 그런데 오스카 와일드는 이미 경악할 만한 이야기에 몇 가지를 더 얹었어요. 예를 들면, 헤로디아스는 자기 남편을 죽이고 남편의 형인 헤롯 왕과 결혼하고 헤롯왕과 살로메 사이에 노골적으로 성적인 교감이 오가죠.

헤롯 왕에게 살로메는 조카이자 의붓딸이잖아요?

구체적으로 들어보면 더 충격적일 거예요. 살로메에게 욕정을 느낀 헤롯 왕이 살로메에게 원하는 건 무엇이든지 들어줄 테니 자기를 위한 춤을 춰달라고 해요. 살로메는 여기에 화답하듯이 관능적인 '일곱 베일의 춤'을 보여줍니다. 입고 있는 베일을 하나씩 벗으면서 추는 춤이죠.

🔊
88

와… 거의 스트립쇼 아닌가요?

세례자 요한에게 반해 키스를 하려고 했다가 거부당한 적이 있던 살로메는 복수를 위해 소원을 빌어요. 살로메는 은쟁반 위에 놓인 요한의 입술에 예전에 하지 못했던 키스를 하고, 그 장면을 보고 경악한 헤롯 왕이 살로메를 죽이는 걸로 끝이 납니다.

오페라의 왕을
기억하다

543

그럼요. 〈살로메〉는 초연에서 30번 넘게 커튼콜을 받으며 대성공했어요. 하지만 뉴욕 메트로폴리탄 오페라 극장같이 보수적인 곳에서는 너무 선정적이라는 이유로 27년이나 상연을 금지했죠.

현대음악의 단서가 되다

〈살로메〉의 음악도 줄거리 못지않게 파격적입니다. 바그너가 〈트리스탄과 이졸데〉에서 사랑 때문에 고통스러운 마음을 트리스탄 코드라는 불협화음으로 표현했던 것처럼 슈트라우스도 〈살로메〉에서 불협화음을 적극적으로 사용했거든요. 불안정한 조성을 가진 음악이 극의 내용과 맞물려 불안과 공포를 동시에 자극합니다. 이후 〈살로메〉의 불협화음은 무조 음악이라는 현대 음악 사조가 나오는 데 영향을 줘요.

'무조'면 조성이 없다는 말인가요?

네, 더 정확하게는 화성을 만드는 조성 체계에서 벗어나 만들어진 음악을 뜻합니다. 〈살로메〉가 불안정한 조성과 불협화음으로 불안을 표현했다면, 무조 음악은 한 걸음 더 나아가 협화음과 불협화음의 구분 자체를 없애버렸죠. 이렇게 20세기 전반에는 바그너의 실험 정신을 계승한 작곡가들이 음악사에 큰 영향을 미쳐요.

클로드 드뷔시, 바그너로부터 돌아서다

하지만 진보적인 작곡가들이 다 바그너가 걸었던 길을 따른 건 아닙니다. 반대로 바그너를 거부하며 새로운 영역을 개척한 작곡가도 있었어요. 혹시 〈달빛〉이라는 곡을 아시나요? 제목을 모르더라도 들어보면 익숙할 거예요.

진짜 달빛이 내리는 것 같은 느낌이네요.

클로드 드뷔시가 작곡한 곡입니다. 드뷔시를 흔히 인상주의 작곡가라고도 불러요. 19세기 후반 인상주의 화가들의 그림을 보면 사물을 있는 그대로 그리는 게 아니라 사물에 비친 빛이 만들어내는 순간을 개성 있게 표현하곤 하잖아요? 드뷔시의 곡은 안개에 휩싸인 풍경처럼 모호하면서도 신비로운 분위기를 가지고 있는데 이게 인상주의 화풍의 그림을 떠올리게 한다는 겁니다.

그게 작곡가들과 많이 다른 건가요?

특히 심각하고 무거운 바그너식 독일 음악과 아주 뚜렷한 대비를 이루죠. 미묘하고 섬세한 방식으로 감각적인 음악을 만들어냈으니까요. 그런데 사실 드뷔시도 젊었을 때는 바그너 음악에 빠져 있었어요. 하지만 30대에 자신의 음악이 이런 길을 걸어서는 안 되겠다고 다짐한 후 반바그너주의자가 되었죠.

빈센트 반 고흐, 아를의 별이 빛나는 밤, 1888년
네덜란드 화가 빈센트 반 고흐는 대표적인 인상주의
화가다.

돌아선 팬이 더 무섭다더니….

그래서 드뷔시가 쓴 유일한 오페라 〈펠리아스와 멜리장드〉는 흔히 바그너의 〈트리스탄과 이졸데〉에 대한 드뷔시의 대답이라고 불립니다. 두 작품은 금지된 사랑을 다룬다는 점에서 상당히 비슷하지만 드뷔시는 완전히 다르게 풀어냈죠. 화려하고 웅장한 바그너의 작품과는 달리 신비로운 이야기가 몽환적이고 탐미적인 음악과 어우러지게 했어요. 이는 '**탑의 이중창**'에서 특히 잘 드러나죠.

드뷔시는 단순하면서도 자연스러운 곡을 만들기 위해 10년이나 이 작품에 매달렸습니다. 게다가 바그너가 오페라라는 명칭을 거부하고 〈트

리스탄과 이졸데〉를 '음악극'이라 했던 것처럼 드뷔시는 〈펠리아스와 멜리장드〉에 '서정극'이라는 이름을 부여했죠.

바그너가 한 방 먹었네요.

하지만 바그너와 다른 길로 가겠다고 하는 것도 결국은 바그너를 의식했다는 뜻이죠. 어찌 보면 오페라를 지적이고 진지한 예술 작품으로 만들려고 했던 태도 자체가 바그너를 이어받았다고 볼 수도 있고요.

그렇다면 20세기의 오페라는 모두 이렇게 진지하기만 한가요?

그렇지는 않습니다. 작용이 있으면 언제나 반작용이 있기 마련이죠. 오페라가 엘리트를 위한 공연이 되자 프랑스를 중심으로 대중들의 취향을 만족시킬 대중 음악극이 등장합니다.

오페라 부프, 대중의 마음을 빼앗다

그러고 보니 베르디와 바그너가 파리에 간 얘기는 많이 들었는데 정작 프랑스 오페라 작곡가 얘기는 없었네요.

19세기 프랑스에는 베르디와 바그너 같은 거장이 없었어요. 그렇지만 파리는 명실상부한 유럽 오페라의 중심지였습니다. 전통적인 작품부

터 혁신적인 작품까지, 진지한 예술부터 가벼운 오락에 이르기까지 매우 다양한 작품을 생산했죠. 19세기 후반 엄청난 인기를 끌었던 희극 오페라, 오페라 부프(opera bouffe)도 파리에서 시작됐고요.

오페라 부프요? 언젠가 들어 본 것 같은데.

베르디의 두 번째 작품이 오페라 부파였죠. 오페라 부파는 18세기 이탈리아에서 생긴 장르라 몇 번 다루었지만, 오페라 부프는 처음입니다. 부파는 이탈리아어고 부프는 프랑스어지만 둘 다 '광대'에서 유래한 말이에요. 오페라 부파든 오페라 부프든 익살스러운 희극 오페라란 뜻이고요.

오페라 부프의 창시자이자 '끝판 왕'은 바로 자크 오펜바흐입니다. 지금도 오펜바흐의 작품은 공연만 했다 하면 매진이죠. 제가 파리에 있을 때 오펜바흐의 공연을 보려고 여러 번 시도했지만, 매번 티켓을 구하지 못했어요. 지금 봐도 너무 재밌거든요. 캉캉 춤 아시나요?

치마를 들쳐 가며 '빰빰 빰빰빰빰 빰빰' 하는 춤 아닌가요?

우리에게 익숙한 이 캉캉 음악이 바로 오펜바흐가 작곡한 **'지옥의 갤럽'**입니다. 1858년에 초연된 오페라 부프 〈지옥의 오르페〉에 등장하는 곡이죠. 사랑하는 아내 에우리디케가 죽자 저승으로 아내를 찾으러 간 오르페우스 신화를 각색한 작품이에요. 프랑스에서는 오르페우스를 오르페, 에우리디케는 외리디스라고 부른답니다.

앙리 드 툴루즈 로트렉, 에글랑틴 무용단, 1896년
캉캉은 프랑스에서 1830년대부터 유행하기
시작했다. 처음에는 사교를 위한 춤으로 시작됐으나
후에는 무대 공연용으로 인기를 끌었다.

신화 내용만 보면 엄청 비극적인 오페라일 거 같아요.

아닙니다. 〈지옥의 오르페〉는 엄청 웃겨요. 주인공 오르페와 외리디스는 원전과는 달리 사이가 나쁜 부부이고 외리디스가 지옥의 신 플루토의 유혹에 빠져 자발적으로 지하 세계로 떠난 것도 모자라, 원래는 아내의 죽음을 슬퍼해야 하는 오르페도 바가지를 긁던 아내가 사라졌다는 걸 알고 뛸 듯이 기뻐하죠. 그렇지만 '남편은 응당 잃어버린 아내를 찾아 나서야 한다'는 주위의 압박 때문에 어쩔 수 없이 지하 세계로 떠난다는 설정입니다. 게다가 올림포스 신들도 쾌락만을 즐기는 나태한 모습으로 나오죠. 오죽하면 우리가 보통 제우스라고 부르는 최고신 쥐피테를 파리로 묘사했을까요.

프랑스 파리가 아니라 곤충 말인가요?

네, 당시 비평가들은 유럽 문화의 기원인 그리스·로마 신화를 모독했다며 비난하기도 했습니다. 하지만 대중들은 열광했어요. 올림포스 신들의 나태한 모습이 나폴레옹 3세와 부패한 관리들을 떠올리게 하면서 관객의 공감을 불러일으켰던 거죠.

언제나 비평가들과 대중의 평가는 다를 수밖에 없나 봐요.

기대하는 게 다르기 때문이죠. 여기서 주목할 점은 이때부터 대중들이 작품의 예술적 가치에 더 이상 연연하지 않는다는 겁니다. 그러면

파리로 변해 외리디스를 유혹하는 쥐피테
오펜바흐는 자신의 오페라 부프에서 쥐피테를 비롯한 올림포스 신들을 고위 관료들에 빗대어 우스꽝스럽게 표현했다.

서 대중적인 공연들이 서서히 주류의 자리로 올라오게 되죠. 오페라 전용 극장에서 상류층을 위한 진지하고 예술성 높은 작품들만 상연했던 것처럼, 일반 극장에서는 시민이 편하게 즐길 수 있는 분위기를 만들고자 했어요. 아무리 인기가 있다 하더라도 오펜바흐의 작품이 항상 뒷골목 소극장에서 상연되는 이유가 이겁니다. 화려한 샹들리에와 번쩍번쩍한 금빛을 자랑하는 오페라 극장이라는 공간은 한바탕 웃고 즐기기 위한 공연과 어울리지 않으니까요.

대중 쇼의 발달

19세기 말 오페라 부프가 크게 히트하면서 희극 오페라에 대한 관심이 커지자 '오페레타'라는 본격적인 희극 오페라 장르가 탄생합니다. 그리고 오페레타 외에도 다양한 종류의 대중 음악극이 출현했어요. 이런 대중 음악극들은 조금씩 극장이라는 틀을 벗어나기 시작합니다. 파리와 런던에서는 식사하면서 극을 볼 수 있는 카바레 혹은 뮤직홀이라고 하는 대중적인 공연장이 인기를 끌었어요.

카바레는 술집 아닌가요?

애당초 카바레는 공연 보면서 음식도 먹는 공간이었습니다. 지금도 카바레에 가면 무대가 있어요. 하지만 당시에도 카바레는 극 자체에 몰입해서 즐기는 공간은 아니었죠.

하긴 어떻게 밥 먹으면서 공연에 집중하겠어요.

그러다가 유럽 대륙을 건너 미국에서는 점차 식사 없이 공연만 하는 버라이어티쇼가 발전합니다. 버라이어티쇼는 공연이 주는 즉각적인 쾌감을 극대화한 장르죠. '각양각색의 다양한 무대'라는 이름에 걸맞게 노래, 춤, 마술, 서커스, 코미디까지 여러 가지 장르가 섞여 있어요. 버라이어티쇼는 여러 변종들을 낳았습니다. 벌레스크라는 퇴폐극부터 보드빌이라는 비교적 건전한 무대 공연 형식까지요.

사람들의 취향이 다양하니까 어쩌면 당연하겠지요.

하지만 그때그때 달라지는 대중의 취향에 맞추다 보니 이런 쇼들은 노래, 춤, 만담이 뒤죽박죽 섞여서 통일성도 없고 이렇다 할 서사도 가지지 못했죠.

뮤지컬 코미디가 등장하다

그러다 1920년대 모든 무대 공연의 장점을 흡수한 새로운 장르가 등장하면서 시장을 평정하게 됩니다. 쇼와 이야기를 합친 '뮤지컬 코미디' 즉 우리가 잘 아는 뮤지컬이죠. 이 초기 뮤지컬을 '북 뮤지컬'이라 하는데 이야기가 한 권의 책처럼 기승전결 있게 흘러가기 때문입니다. 재미난 스토리가 펼쳐지는 뮤지컬 앞에서 다른 무대 공연들은 게임이 되지 않았어요.

역시 이야기의 힘이 크네요. 스토리가 사람들을 빠져들게 한 거군요.

네, 뮤지컬의 발상지이자 20세기 뮤지컬의 발전을 주도했던 곳은 뉴욕이에요. 2차 세계대전을 전후로 뉴욕에 수많은 뮤지컬 전용 극장들이 앞다퉈 생겨나며 하나의 거리를 이루었죠. 이로써 뮤지컬이 황금기를 맞게 됩니다. 이 극장 거리는 지금도 뮤지컬의 중심이자 뉴욕의 인기 관광지고요.

어딘지 알 거 같아요. 브로드웨이죠?

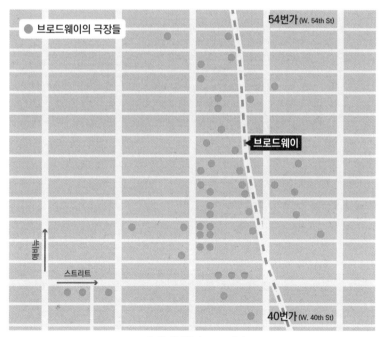

뉴욕 맨해튼의 브로드웨이
남북으로 길게 뻗은 브로드웨이의 40번가부터 54번가까지
극장이 밀집해있다.

맞습니다. 지도를 보면 알 수 있듯 가로로 뻗은 길은 '스트리트', 세로로 뻗은 길을 '애비뉴'라고 불러요. 직각으로 교차하는 스트리트와 애비뉴를 비스듬하게 관통하는 길이 딱 하나 있죠? 그게 바로 브로드웨이입니다. 원래는 그냥 길 이름이었던 게 뮤지컬 극장이 모인 구역 자체를 의미하게 된 거죠.

영화가 된 뮤지컬

여전히 뮤지컬은 우리나라에서뿐 아니라 전 세계적으로 공연 시장의 가장 큰 비중을 차지하죠. 하지만 지금 뮤지컬의 인기는 과거 황금기 때와는 비교할 수 없을 정도로 소박하다고 할 수 있습니다. 그 정도로 뮤지컬의 위세가 대단했지요. 영화가 등장할 때까지는요. 이후 관객들의 관심은 상당량 영화로 흡수됩니다. 뮤지컬이 선사하던 음악을 듣는 즐거움을 영화가 충족시켜 주었거든요.

영화가 그걸 충족시켜줄 수 있나요?

무성영화 시대부터 영화에서는 항상 음악이 중요했습니다. 찰리 채플린의 무성영화를 보면 처음부터 끝까지 음악이 끊이지 않잖아요? 유성영화 시대로 넘어오면 더욱 그렇습니다. 부족한 녹음 기술 때문에 말소리가 어색하게 들리자 음악을 활용한 거죠. 최초의 유성영화로 꼽히는 1927년 작품 〈재즈 싱어〉를 비롯해 초창기 유성영화들은 예외 없이 뮤지컬 영화예요. 그러니 관객들은 영화를 보면서 뮤지컬에서 느

껐던 쾌감을 느낄 수 있었습니다.

뮤지컬이 영화에 들어간 거네요.

사실 초기 할리우드 영화에 투입된 인력도 전부 브로드웨이 극장에서 왔어요. 브로드웨이의 연출자, 작가, 프로듀서, 배우들은 물론이고 브로드웨이 흥행을 좌지우지하던 리처드 로저스, 제롬 컨, 어빙 벌린 같은 최고의 작곡가들이 할리우드로 영입되었지요. 이 작곡가들의 이름이 익숙하지 않을 수 있지만 이들은 뮤지컬 작곡가면서 초창기 대중음악 산업을 좌지우지하던 최초의 팝 음악 작곡가들입니다. 지금까지도 깨지지 않는 베스트셀러 싱글 기록을 보유한 〈화이트 크리스마스〉가 바로 뮤지컬 작곡가 어빙 벌린이 만든 곡이지요.

🔊))
92

디즈니의 뮤지컬 영화

시간이 흘러 녹음 기술이 발달하면서 뮤지컬 영화가 차지하는 비중은 자연스럽게 줄어들었죠. 그렇다고 음악의 비중까지 줄어든 건 아닙니다. 영화에서는 우리가 의식하든 아니든 계속 음악이 흐르고 있으니까요. 여전히 음악은 영상의 흐름과 분위기를 주도하죠.

하긴 OST 때문에라도 여운이 남는 장면들이 꽤 있는 거 같아요.

네, 최근에는 뮤지컬 영화가 드문 것이 사실이지만 애니메이션 분야에

오페라의 왕을
기억하다

서는 여전히 대세입니다. 특히 수많은 명작 애니메이션을 탄생시킨 월트 디즈니 사는 애니메이션 뮤지컬의 시작이자 끝이라고 할 수 있죠.

디즈니 애니메이션은 많이 봤지만, 뮤지컬 영화라고 생각하지는 않았는데….

어쩌면 너무 자연스러워서 그랬을 수도 있어요. 디즈니 애니메이션에는 뮤지컬처럼 등장인물이 말하는 대신 노래를 부르는 장면이 의외로 많아요. 게다가 극의 흐름도 뮤지컬의 문법을 따르고 있습니다. 1937년 개봉한 디즈니사의 최초의 장편 애니메이션 **〈백설 공주와 일곱 난쟁이〉의 한 장면**을 예로 들어 보죠. 백설 공주가 난쟁이들과 있을 때 미리 반주가 깔려요. 그리고 그 리듬에 맞추어서 백설 공주가 말을 시작합니다. 그리고 반주가 끝나면 본격적으로 아리아, 즉 노래를 불러요. 노래가 끝나면 다시 대화가 시작되죠. 대사와 아리아가 반복되는 겁니다.

〈백설 공주와 일곱 난쟁이〉의 한 장면
디즈니사의 첫 장편 애니메이션. 1940년대에 발표된 〈피노키오〉, 〈아기 코끼리 덤보〉, 〈아기 사슴 밤비〉 등의 애니메이션 뮤지컬도 인기를 끌었다.

끝까지 멈추지 않는
열정

설명을 듣고 보니 정말 뮤지컬이네요.

오페라에서 시작된 얘기가 애니메이션까지 오게 되었네요. 아무튼 핵심은 이거예요. 시대에 따라 매체에 따라 형식은 조금씩 달랐어도 사람들의 마음이 향하는 곳엔 음악과 공연이 있었다는 겁니다.

하긴 TV나 스마트폰으로 보는 드라마도 거슬러올라가면 극이나 공연에 닿아 있는 거니까요.

오페라의 왕을 기억하며

이제 강의를 마칠 시간이 되었습니다. 바그너와 베르디를 공부했다면 아마 두 사람의 매력에 빠지지 않기는 어려울 거예요. 워낙 뛰어나고 개성이 넘치는 음악가들이니까요. 하지만 그렇다고 바그너와 베르디가 항상 정답일 수는 없겠지요. 이 두 사람 역시 그 시대 없이는 존재할 수 없었을 겁니다. 시대에 힘입어 위대한 인물이 되었고 반대로 위대한 시대를 만들어가기도 했으니까요.

우리 시대와는 맞지 않는다는 뜻인가요?

설마요. 시대가 바뀌었대도 여전히 바그너와 베르디가 만든 작품 중에 우리를 감동시키는 노래가 차고 넘치죠. 다만, 우리 시대에 대한 관심도 열어두자는 겁니다. 바그너와 베르디 이후에 이 두 사람을 넘어

서는 존재가 나오지 않는 이유는 이 두 사람보다 뛰어난 인재가 없어서라기보다는, 지나간 역사가 다시 돌아올 수 없기 때문이니까요.

우리 시대에도 자신들이 만들어낸 공연이 관객들의 마음을 끌어들이고 즐거움을 주기를 바라면서 시대와 호흡하는 무대를 만들어내는 사람들이 여전히 있습니다. 그리고 각자의 무대 위에서 매일 새로운 세계가 탄생하고 있지요. 바그너와 베르디가 살았던 오페라의 시대는 끝났지만, 앞으로도 무대가 만들어내는 생생한 즐거움은 끊이지 않길 바랍니다.

베르디와 바그너가 활동한 19세기는 오페라가 공연 무대를 점령했던 드문 시기였다. 이후 오페라는 점차 상류층에 한정된 문화로 축소돼 갔다. 목적에 따라 음악과 극을 결합한 대중 공연 장르가 다양하게 발달했고, 뉴욕에서 탄생한 뮤지컬은 영화에까지 직접적인 영향을 미쳤다.

20세기의 계승자	**리하르트 슈트라우스** 본래 교향시 작곡가로 유명했음. 1905년 초연된 오스카 와일드의 희곡을 바탕으로 하는 오페라 〈살로메〉로 성공함.
	드뷔시 열렬한 바그너 음악의 추종자 ⋯▸ 반바그너주의로 전향. **참고** 〈펠리아스와 멜리장드〉
	오펜바흐 오페라 부프(희극 오페라)의 창시자. 유명한 작품으로 〈지옥의 오르페〉 등이 있음.
뮤지컬이 탄생하기까지	**버라이어티쇼** 미국에서 탄생한 대중 공연. 노래, 춤, 마술, 서커스, 코미디 등이 기준 없이 섞여 있었음 ⋯▸ 벌레스크, 보드빌 등의 변종 장르를 낳음.
	뮤지컬 코미디(=오늘날의 뮤지컬) 초창기에는 '북 뮤지컬'이라고도 불림. 다른 무대 공연에 비해 높은 완성도를 자랑해 큰 인기. ⋯▸ 발상지인 뉴욕 브로드웨이는 2차 세계대전을 전후로 황금기.
영화로 스며든 뮤지컬	**초기 영화에서의 뮤지컬** 흑백 무성영화부터 최초의 유성영화 〈재즈싱어〉에 이르기까지 음악이 필수였음 ⋯▸ 브로드웨이의 작곡가들이 할리우드로 다수 영입됨. **예** 리처드 로저스, 제롬 컨, 어빙 벌린 등
	현대 영화에서의 뮤지컬 아예 뮤지컬을 중심으로 하는 영화부터 디즈니 애니메이션(ex. 〈백설 공주와 일곱 난쟁이〉 등)까지 여전히 음악과 영화의 결합이 계속 이어지고 있음.

베르디 작품 목록

책에서 언급된 베르디의 작품 목록입니다.

〈오베르토〉

〈하루 동안의 왕〉

〈나부코〉

└ '꿈이여, 금빛 날개를 타고 가라'

〈1차 십자군의 롬바르드인〉

└ '주님이 우리를 고향에서 불러'

〈에르나니〉

└ '일어나라, 카스티야의 사자들이여'

〈맥베스〉

└ '몽유병 장면'

〈레냐노 전투〉

└ '이탈리아의 맹세'

└ '이탈리아 만세'

〈리골레토〉

└ '이 여자도, 저 여자도'

└ '그리운 그 이름'

└ '여자의 마음'

└ '사랑스럽고 아름다운 아가씨여'

〈일 트로바토레〉

└ '불꽃은 타오르고'

└ '타오르는 불길이여'

└ '사랑은 장밋빛 날개를 타고'

〈라 트라비아타〉

└ '자, 함께 이 잔을 마셔요'

└ '항상 즐겁게 살아가는 거야'

└ '프로방스의 바다와 땅'

└ '파리를 떠나'

〈가면무도회〉

└ '관심을 가지면 즐거움을 얻을 것이오'

└ '당신과 함께 있겠소'

〈운명의 힘〉

└ 서곡

└ '라타플란'

〈돈 카를로〉

└ '우리는 함께 살고 함께 죽는다'

└ '자비를 구하러 왔네'

└ '저주스러운 미모'

〈아이다〉

└ '청아한 아이다'

└ '이기고 돌아오라'

└ '개선 행진곡'

└ '오, 나의 고향이여'

└ '이 세상이여, 안녕히!'

〈레퀴엠〉

└ '진노의 날'

〈오텔로〉

└ '밤의 어둠 속에 모든 소음은 사라지고'

└ '나는 잔인한 신을 믿는다'

└ '대리석 같은 저 하늘에 맹세한다'

└ '주여! 제게 온갖 치욕을 주시는군요'

└ '버들의 노래'

└ '칼을 들었다고 두려워하지 말라'

〈팔스타프〉

└ '인생은 다 장난이야'

〈테 데움〉

바그너 작품 목록

책에서 언급된 바그너의 작품 목록입니다.

〈피아노 소나타 b♭〉 WWV21

〈요정들〉

〈연애 금지〉

〈마지막 호민관 리엔치〉

└ 서곡

〈방황하는 네덜란드인〉

└ 서곡

└ '네덜란드인의 독백'

〈파우스트 서곡〉 WWV59

〈탄호이저〉

└ 서곡

└ '저녁별의 노래'

〈로엔그린〉

└ '결혼행진곡'

〈베젠동크 가곡〉

└ '꿈'

〈트리스탄과 이졸데〉

└ 전주곡

└ '사랑의 죽음'

〈알붐블라트 C장조〉 WWV94

〈뉘른베르크의 마이스터징거〉

└ '아침은 장밋빛으로 빛나고'

〈황제 행진곡〉 WWV104

〈지크프리트 목가〉 WWV103

《니벨룽의 반지》

1부 〈라인의 황금〉

└ 전주곡

2부 〈발퀴레〉

└ '발퀴레의 비행'

└ '겨울 폭풍은 사라지고'

3부 〈지크프리트〉

└ '노퉁! 노퉁! 선망의 검이여'

└ '지크프리트 콜'

4부 〈신들의 황혼〉

└ 전주곡

└ '집으로 날아가라 까마귀들이여'

〈파르지팔〉

└ 전주곡

〈장송 교향곡〉 WWV73

사진 제공

1부

리슐리외도서관의 내부 ©Poulpy

파리 오페라 극장 내부 계단 ©Isogood_patrick / Shutterstock.com

극장 내부로 들어가는 복도 ©isogood

19세기 초반 극장 풍경 ©Hirarchivum Press / Alamy Stock Photo

〈세비야의 이발사〉 공연 실황 ©Miomir Polzović

2014년 마드리드에서 공연하는 롤란도 비야손 ©BernardoStecchino

뤽 베송 감독의 〈제5원소〉 중 한 장면 ©Ronald Grant Archive / Alamy Stock Photo

베르디와 바그너의 탄생 200주년 기념 우표 ©Olga Popova / Shutterstock.com

요한 고틀리프 피히테의 대중 강연 ©INTERFOTO / Alamy Stock Photo

영화 〈맨해튼 미스터리〉의 한 장면 ©AF archive / Alamy Stock Photo

2부

루트비히 가이어의 초상 ©Lebrecht Music & Arts / Alamy Stock Photo

2014년 독일 마그네부르크 〈마탄의 사수〉 공연 실황 ©Doravier

드레스덴에 위치한 크로이츠슐레 ©Kalispera Dell

바그너가 살던 반프리트의 서재 ©JosefLehmkuhl

카라얀이 지휘하는 베를린 필하모니의 〈합창 교향곡〉 ©iClassical Com

라이프치히대학 파울리눔 ©undso.co / Shutterstock.com

2013년 라이프치히 〈요정들〉 공연 실황 ©dpa picture alliance / Alamy Stock Photo

프랑스식으로 적혀 있는 베르디의 출생 신고서 ©DEA / G. CIGOLINI / 게티이미지코리아

론콜레 베르디의 풍경 ©Pavel Špindler

베르디의 생가 ©Maxperot

베르디가 어렸을 적 자주 쳤던 스피넷 ©DEA / G. DAGLI ORTI / 게티이미지코리아

현재의 라 스칼라 극장 내부 ©Ungvari Attila / Shutterstock.com

2011년 체코 프라하 〈나부코〉 공연 실황 ©Fotograaf B. Aumüller

2016년 뉴욕 메트로폴리탄 극장 〈나부코〉 공연 실황 ©Jack Vartoogian / Getty Images /

게티이미지코리아

1978년 열린 건전가요 합창 경연 대회 ©서울사진아카이브

3부

영화 〈캐리비안의 해적: 망자의 함〉의 한 장면 ©AA Film Archive / Alamy Stock Photo

2020년 런던 〈피델리오〉 공연 ©Robbie Jack / Corbis via Getty Images / 게티이미지코리아

괴테의 『파우스트』 ©Wellcome images

바그너의 《니벨룽의 반지》중 〈발퀴레〉에 대한 일러스트 ©Plum leaves

젊은 바쿠닌과 바그너의 모습 ©Photo 12 / Alamy Stock Photo

드레스덴 시가지에서의 전투 ©Koroesu

노년이 된 바그너와 리스트의 우정 ©Sunny Celeste / Alamy Stock Photo

1938년 〈로엔그린〉의 음악에 맞춰 하겐크로이츠 대형으로 서 있는 젊은 나치 당원들 ©ClassicStock / Alamy Stock Photo

2005년 뉴욕 〈로엔그린〉 공연 실황 ©Jack Vartoogian/Getty Images / 게티이미지코리아

갤리선의 노예 ©ullstein bild via Getty Images / 게티이미지코리아

현재의 롬바르디아주 지도 ©TUBS

홍콩의 우산 혁명 ©Pasu Au Yeung

1990년 파르마 극장 〈에르나니〉 공연 실황 ©Claude d'Anna

2015년 미국 켄터키주 〈맥베스〉 공연 실황 ©Holly Stone

레냐노 전투 ©Sailko

2012년 트리에스테 베르디 극장의 〈레냐노 전투〉 © F. Parenzan

에르나니 모자를 쓴 크리스티나 벨조이오소 ©Heritage Image Partnership Ltd / Alamy Stock Photo

4부

베젠동크 부부가 바그너에게 제공한 주택 '아쥘' ©Ikiwaner

발터의 승리에 환호하는 대중 ©De Agostini via Getty Images / 게티이미지코리아

1863년경 바그너가 머물렀던 빈 펜칭 지구 저택 ©Clemens

피아노를 치는 리스트와 양 끝 쪽의 코지마와 뷜로 ©Lebrecht Music & Arts / Alamy Stock Photo

팔라초 카발리 ©Parma1983

2015년 오스트리아 클로스터노이부르크 〈리골레토〉 공연 실황 ©Franz Johann Morgenbesser

2019년 세르비아 〈리골레토〉 공연 실황 ©Serbian National Theatre

1998년 뉴욕 메트로폴리탄 오페라 극장 〈일 트로바토레〉 공연 실황 ©Beatriz Schiller / The Chronicle Collection / 게티이미지코리아

알폰스 무하가 그린 〈동백꽃 아가씨〉의 포스터 ©MCAD Library

2005년 잘츠부르크 〈라 트라비아타〉 공연의 안나 네트렙코와 롤란도 비야손 ©ullstein bild via Getty Images / 게티이미지코리아

2019년 영국 로얄 오페라 하우스 〈라 트라비아타〉 공연 실황 ©Khalid Al-Busaidi

2005년 잘츠부르크 〈라 트라비아타〉 공연 실황 ©ullstein bild via Getty Images / 게티이미지코리아

카세르타 궁전 ©Carlo Pelagalli

1997년 메트로폴리탄 오페라 극장 〈가면무도회〉 공연 실황 ©Johan Elbers / The Chronicle Collection / 게티이미지코리아

당시 거리에서 "비바 베르디(VIVA VERDI)"라고 낙서하는 사람을 그린 삽화 ©Lebrecht Music & Arts / Alamy Stock Photo

밀라노에 입성한 에마누엘레 2세와 나폴레옹 3세 ©MARKA / Alamy Stock Photo

합병에 대한 찬반을 묻는 1860년 나폴리의 선거 현장 ©EDR archives / Alamy Stock Photo

바그너에 대한 캐리커쳐 ©INTERFOTO / Alamy Stock Photo

바그너가 머물렀던 스위스 루체른의 트립셴 호수 저택 ©Studio1521

바그너와 코지마의 아이들 ©Lebrecht Music & Arts / Alamy Stock Photo

바이로이트 축제극장의 오케스트라 피트 ©Friera

바이로이트 축제극장의 전경 ©nitpicker / Shutterstock.com

바그너의 저택 반프리트 ©Andrea, MZ

5부

상트페테르부르크의 마린스키 극장 ©Popova Valeriya / Shutterstock.com

2009년 영국 로얄 오페라 극장 〈돈 카를로〉 공연 실황 Photographed by Catherine Ashmore ©Royal Opera House / ArenaPAL

파리 초연 당시 신문에 게재된 캐리커쳐 ©Heritage Image Partnership Ltd / Alamy Stock Photo

수에즈 운하 개통식 ©Jean-Pierre Dalbéra

2018년 뉴욕 메트로폴리탄 오페라 극장 〈아이다〉 공연 실황 ©Jack Vartoogian / Getty Images / 게티이미지코리아

〈아이다〉 4막 이중무대 배경그림 스케치 ©Archivio Storico Ricordi

만초니의 『약혼자들』을 원작으로 삼은 〈약혼자들〉(1941)의 한 장면 ©colaimages / Alamy Stock Photo

테레사 슈톨스의 사진 ©Archivio Storico Ricordi

〈나부코〉 초연 당시 같이 발매되었던 악보의 표지 ©Lebrecht Music & Arts / Alamy Stock Photo

1990년 샌프란시스코 오페라 극장 〈라인의 황금〉 공연 실황 ©Ron Scherl / Redferns / 게티이미지코리아

〈지옥의 묵시록〉(1979) 포스터 ©APL Archive / Alamy Stock Photo

2003년 상트페테르부르크 마린스키 극장 〈발퀴레〉 공연 실황 ©Hulton Archive / Getty Images / 게티이미지코리아

6부

바그너와 가족들이 묵었던 베네치아의 멘드라민 칼레르지 ©Marco Rubino / Shutterstock.com

바그너의 마지막 사진 ©Heritage Image Partnership Ltd / Alamy Stock Photo

바이로이트 축제극장 앞을 지나는 운구 행렬 ©Lebrecht Music & Arts / Alamy Stock Photo

2018년 로마 〈오텔로〉 공연 실황 ©Gloria Imbrogno / Shutterstock.com

2002년 뉴욕 링컨 센터 〈오텔로〉 공연 실황 ©Jack Vartoogian / Getty Images / 게티이미지코리아

2015년 런던 로열 오페라 극장 〈팔스타프〉 공연 실황 ©Robbie Jack / Corbis via Getty Images / 게티이미지코리아

밀라노 시내를 지나는 베르디의 운구 행렬 ©DEA / BIBLIOTECA AMBROSIANA / 게티이미지코리아

〈백설 공주와 일곱 난쟁이〉의 한 장면 ©A.F. ARCHIVE / Alamy Stock Photo